GALERIES
HISTORIQUES

DU PALAIS

DE VERSAILLES.

GALERIES
HISTORIQUES

DU PALAIS

DE VERSAILLES

TOME II

PARIS

IMPRIMERIE ROYALE

—

M DCCC XXXIX

PEINTURE.

PREMIÈRE PARTIE.

TABLEAUX HISTORIQUES.

RÈGNE DE LOUIS XIV.

GALERIES HISTORIQUES

DU PALAIS DE VERSAILLES.

PEINTURE.

PREMIÈRE PARTIE.

CCXVI.

BATAILLE DE ROCROY. — 19 MAI 1643.

Heim. — 1837.

Richelieu était mort, et la santé languissante de Louis XIII faisait présumer qu'il ne survivrait pas long-temps à son ministre. Quelques succès obtenus en Flandre par les Espagnols, dans l'année 1642, leur avaient rendu la confiance; et don Francisco de Mellos, gouverneur des Pays-Bas, prévoyant les troubles que la

mort du roi pouvait amener, cherchait à se rapprocher des frontières pour pénétrer plus facilement dans l'intérieur du royaume. Le duc d'Enghien lui était opposé. A peine âgé de vingt-deux ans, c'était la faveur du prince de Condé, son père, qui l'avait porté si jeune à la tête des armées. Mais Gassion, d'Espenon, la Ferté-Senneterre, la Vallière et Sirot, tous hommes de guerre renommés, étaient sous ses ordres; et le vieux maréchal de l'Hôpital avait été placé auprès de lui, pour modérer par sa prudence l'ardeur impétueuse d'un jeune prince avide de gloire. Cependant ce fut le jeune prince qui, plus habile à son coup d'essai que le vieux capitaine formé par l'expérience de vingt batailles, l'entraîna malgré lui dans une action générale.

Don Francisco de Mellos venait d'abandonner le siége d'Arras, dont les préparatifs l'avaient occupé tout l'hiver, pour se porter subitement du côté de Rocroy. Son intention était de s'emparer de cette ville, qui lui ouvrait les portes de la Champagne, pour en faire une place d'armes propre à ses entreprises. Il la savait mal pourvue et défendue par une faible garnison; l'armée française était éloignée, et tout semblait lui promettre que la ville tomberait entre ses mains avant qu'on pût la secourir.

Le duc d'Enghien avait pénétré les desseins de l'ennemi. Il commença par détacher Gassion pour jeter un secours dans Rocroy et mettre la place en état de tenir jusqu'au moment où il arriverait lui-même pour la défendre. Puis, masquant habilement ses manœuvres, il

sut, avec autant de promptitude que de clairvoyance, suivre tous les mouvements du capitaine espagnol; et, rassemblant sur sa route toutes les troupes qu'il put réunir, il vint se présenter devant Rocroy lorsqu'on le croyait occupé sur un autre point de la frontière. Mellos ne connut la force de l'armée française que lorsqu'elle fut engagée dans les bois et les marécages qui couvrent la place : il pouvait lui en disputer le passage, mais, confiant dans le nombre et dans la valeur si souvent éprouvée de ses troupes, et jaloux d'entraîner son jeune adversaire dans une bataille générale, il se refusa cet avantage et laissa les régiments français se déployer en face de ses lignes. C'est au milieu de ces circonstances que le duc d'Enghien apprit la mort de Louis XIII. Ses intérêts le rappelaient à Paris, ceux de l'armée qu'il commandait réclamaient sa présence : il préféra la gloire aux avantages que lui promettaient les intrigues de la cour.

Le prince était parvenu à réunir vingt-trois mille hommes d'infanterie et de cavalerie. L'armée espagnole était forte de huit mille cavaliers, commandés par le duc d'Albuquerque, et de dix-huit mille fantassins, sous les ordres du comte de Fuentes, l'un des meilleurs capitaines de cette époque. Dans l'armée française, Gassion commandait l'aile droite; la Ferté-Senneterre, l'aile gauche. Le duc d'Enghien, avec le maréchal de l'Hôpital, d'Espenon et la Vallière, était au centre. Le corps de réserve, composé de deux mille hommes de pied et de mille chevaux, était commandé par le baron de Sirot.

Tous les récits qui nous sont restés de cette bataille doivent s'effacer devant la magnifique narration de Bossuet. L'exactitude et la précision des détails y sont relevés par les mouvements de la plus sublime éloquence.

« L'armée ennemie est plus forte, il est vrai; elle est composée de ces vieilles bandes wallones, italiennes et espagnoles qu'on n'avait pu rompre jusqu'alors ; mais pour combien fallait-il compter le courage qu'inspiraient à nos troupes le besoin pressant de l'état, les avantages passés, et un jeune prince du sang qui portait la victoire dans ses yeux ? Don Francisco de Mellos l'attend de pied ferme ; et, sans pouvoir reculer, les deux généraux et les deux armées semblent avoir voulu se renfermer dans des bois et dans des marais pour décider leur querelle comme deux braves en champ clos. Alors que ne vit-on pas ? Le jeune prince parut un autre homme : touchée d'un si digne objet, sa grande âme se déclara tout entière ; son courage croissait avec les périls, et ses lumières avec son ardeur. A la nuit, qu'il fallut passer en présence des ennemis, comme un vigilant capitaine il reposa le dernier ; mais jamais il ne reposa plus paisiblement. A la veille d'un si grand jour, et dès la première bataille, il est tranquille, tant il se trouve dans son naturel; et on sait que le lendemain, à l'heure marquée, il fallut réveiller d'un profond sommeil cet autre Alexandre. Le voyez-vous comme il vole ou à la victoire, ou à la mort! Aussitôt qu'il eut porté de rang en rang l'ardeur dont il était animé, on le vit presque

en même temps pousser l'aile droite des ennemis, soutenir la nôtre ébranlée, rallier le Français à demi vaincu, mettre en fuite l'Espagnol victorieux, porter partout la terreur, et étonner de ses regards étincelants ceux qui échappaient à ses coups. Restait cette redoutable infanterie de l'armée d'Espagne, dont les gros bataillons serrés, semblables à autant de tours, mais à des tours qui sauraient réparer leurs brèches, demeuraient inébranlables au milieu de tout le reste en déroute, et lançaient des feux de toutes parts. Trois fois le jeune vainqueur s'efforça de rompre ces intrépides combattants ; trois fois il fut repoussé par le valeureux comte de Fontaines, qu'on voyait porté dans sa chaise, et, malgré ses infirmités, montrer qu'une âme guerrière est maîtresse du corps qu'elle anime. Mais enfin il faut céder. C'est en vain qu'à travers des bois, avec sa cavalerie toute fraîche, Beck précipite sa marche pour tomber sur nos soldats épuisés ; le prince l'a prévenu : les bataillons enfoncés demandent quartier. Mais la victoire va devenir plus terrible pour le duc d'Enghien que le combat. Pendant qu'avec un air assuré il s'avance pour recevoir la parole de ces braves gens, ceux-ci, toujours en garde, craignent la surprise de quelque nouvelle attaque ; leur effroyable décharge met les nôtres en furie ; on ne voit plus que carnage ; le sang enivre le soldat, jusqu'à ce que le grand prince, qui ne put voir égorger ces lions comme de timides brebis, calma les courages émus, et joignit au plaisir de vaincre celui de pardonner.....

« Le prince fléchit le genou ; et dans le champ de bataille il rend au Dieu des armées la gloire qu'il lui envoyait ; là on célébra Rocroy délivré, les menaces d'un redoutable ennemi tournées à sa honte, la régence affermie, la France en repos, et un règne, qui devait être si beau, commencé par un si heureux présage. »

CCXVII.

BATAILLE DE ROCROY. — 19 MAI 1643.

<div style="text-align:right">Oscar Gué (d'après un tableau de la galerie de Chantilly, par Martin). — 1835.</div>

CCXVIII.

BATAILLE DE ROCROY. — 19 MAI 1643.

<div style="text-align:right">Jouy (d'après un tableau de la galerie de Chantilly, par Martin). — 1836.</div>

CCXIX.

BATAILLE DE ROCROY. — 19 MAI 1643.

<div style="text-align:right">Schnetz. — 1823.</div>

CCXX.

PRISE DE BINCH. — 1643.

<div style="text-align:right">Oscar Gué. — 1837.</div>

Vainqueur à Rocroy, le duc d'Enghien prit aussitôt l'offensive, et, pour couper à l'ennemi ses communica-

tions avec l'Allemagne, il résolut de se porter sur la Moselle, et d'assiéger Thionville. Quelques marches qu'il fit du côté de l'Escaut dérobèrent aux généraux espagnols ses véritables desseins : « Ayant pris toutes ses précautions, il entra dans le Hainaut; il fit attaquer les châteaux d'Émery et de Barlemont, qui se rendirent à discrétion, après avoir souffert quelques coups de canon. Il s'empara de Maubeuge, et, pour continuer sa feinte, il marcha à Binch, où les ennemis avaient jeté des troupes qu'il attaqua, et qui se rendirent pareillement à discrétion. Il y demeura campé quinze jours pour faire reposer ses troupes, et pour y attendre tous les préparatifs qu'il avait ordonnés. »

CCXXI.

SIÉGE DE THIONVILLE. — 18 JUIN 1643.

Oscar Gué (d'après un tableau de la galerie de Chantilly, par Martin). — 1835.

« Quand il eut appris que tout était en état et que le marquis de Gesvres, maréchal de camp, qui était en Champagne, arrivait devant Thionville avec le corps qu'il commandait, il détacha le marquis d'Aumont avec douze cents chevaux, pour l'aller joindre et faire ensemble l'investiture de cette place; le prince se mit ensuite en marche avec le reste de son armée par Beaumont, et rentra dans la plaine de Rocroy. M. Sirot, maréchal de camp, fut chargé de conduire par Metz la

grosse artillerie et les munitions, pendant que l'infanterie, avec l'équipage d'artillerie de campagne, se rendit à Thionville, où le duc d'Enghien arriva deux jours après le marquis de Gesvres, c'est-à-dire le 18 juin[1]. »

« Cette place, dit l'auteur de la Relation de Rocroy, est assise sur le bord de la Moselle, du côté de Luxembourg. Elle n'est qu'à quatre lieues au-dessous de Metz. Le malheur de Feuquières, arrivé en 1639, l'avait rendue célèbre dans ces dernières guerres, et chacun la regardait comme une conquête importante, mais difficile. »

CCXXII.

PRISE DE THIONVILLE. — 22 AOUT 1643.

Oscar Gué (d'après un tableau de la galerie de Chantilly, par Martin). — 1835.

Quelque diligence que put faire le duc d'Enghien, il ne put empêcher les Espagnols de jeter un secours de deux mille hommes dans les murs de Thionville. Le siége en fut entrepris dans toutes les règles et poussé avec la plus grande activité. On se battit avec courage : on livra plusieurs assauts meurtriers, tous dirigés par le prince. Dans un de ces assauts, le marquis de Gesvres fut tué et Gassion blessé dangereusement à la tête. Enfin, après plus de deux mois d'une résistance opiniâtre, le trentième jour de l'ouverture de la tranchée, les officiers, jugeant toute défense inutile, demandèrent à capituler. La garnison obtint les honneurs de la guerre.

[1] *Histoire militaire de Louis XIV*. par Quincy, t. I, p. 6.

« Cette garnison était réduite à douze cents hommes, de trois mille deux cents qu'elle était au commencement du siége. Le gouverneur avait été tué, et la plupart des officiers qui restaient se trouvaient blessés ou malades. »

CCXXIII.
COMBAT NAVAL DE CARTHAGÈNE. — 3 SEPTEMBRE 1643.

<div style="text-align:right">Gudin. — 1839.</div>

Pendant que les victoires du duc d'Enghien ouvraient avec tant d'éclat le règne de Louis XIV, le jeune amiral de Brézé donnait à la France une gloire toute nouvelle, par les avantages qu'il remportait dans la Méditerranée. Déjà, après le combat livré sur les côtes de Barcelone, il avait pris ou coulé à fond six des vaisseaux de l'armée espagnole. Le 3 septembre il eut avec elle un nouvel engagement à la hauteur de Carthagène.

« Les Espagnols se défendirent fort longtemps; mais ils furent obligés enfin de succomber aux efforts des Français, qui leur enlevèrent le vaisseau amiral de Naples, deux autres gros navires et un gros galion, sur lesquels étaient cent soixante pièces de canon. On leur tua ou fit prisonniers quinze cents hommes[1]. »

CCXXIV.
SIÉGE DE SIERCK.

.

[1] *Histoire militaire de Louis XIV*, par Quincy, t. I, p. 16.

CCXXV.

SIÉGE DE SIERCK. — 4 SEPTEMBRE 1643.

Jouy (d'après un tableau de la galerie de Chantilly, par Martin). — 1836.

« Le duc d'Enghien, voulant assurer la conquête qu'il venait de faire, et se rendre entièrement maître de la Moselle, passa le reste de la campagne à prendre quelques châteaux entre Trèves et Thionville, et à l'attaque de Sierck. Il y marcha le 1ᵉʳ septembre. A son arrivée, il fit emporter la ville et dresser une batterie pour battre le château, qui passait pour un des meilleurs de la Lorraine. Le jour d'après, il y fit attacher le mineur, ce qui étonna si fort le gouverneur, qu'il demanda à capituler après s'être fait battre deux fois vingt-quatre heures. Il sortit du château avec cent hommes dont sa garnison était composée, ayant eu une capitulation avantageuse. Ce fut par la prise de cette place que le duc d'Enghien finit une campagne aussi glorieuse pour lui que le plus expérimenté général eût pu faire. Il remit le commandement au duc d'Angoulême, et s'en retourna à la cour recevoir les applaudissements qu'il avait si bien mérités par des actions qui annonçaient toutes celles qu'il a faites par la suite, et qui lui ont donné à juste titre la réputation du plus grand capitaine de l'Europe[1]. »

[1] *Histoire militaire de Louis XIV*, par Quincy, t. I, p. 11.

CCXXVI.

SIÉGE DE TRINO DANS LE MONTFERRAT. — 23 SEPTEMBRE 1643.

Louis Dupré. — 1837.

Les armes françaises n'étaient pas moins heureuses en Italie, sous les ordres du prince Thomas de Savoie, du vicomte de Turenne et du comte du Plessis-Praslin. La ville de Trino, près de Casal, dans le Montferrat, fut investie le 14 août par le prince Thomas : le baron de Watteville, gouverneur de cette place au nom du roi d'Espagne, la défendit avec courage.

« Le 19 septembre les assiégés, après avoir fait tous leurs efforts, abandonnèrent enfin leur dernier retranchement; le 23, n'espérant plus de secours, ils battirent la chamade, et le gouverneur remit la place au prince Thomas, commandant général des armées de France en Italie [1]. »

C'est après cette campagne que le vicomte de Turenne reçut le bâton de maréchal de France, avec le commandement de l'armée d'Allemagne.

[1] *Histoire militaire de Louis XIV,* par Quincy, t. I, p. 14.

CCXXVII.

PRISE DE ROTTWEIL. — 19 NOVEMBRE 1643.

« Pendant que le duc d'Enghien faisait de si grands progrès en Flandre et sur la Moselle, le maréchal de Guébriant, qui commandait un petit corps d'armée en Allemagne, fut obligé par le général Mercy de repasser le Rhin; son armée était si faible que, sans un prompt secours, il ne pouvait tenir la campagne plus longtemps. La cour chargea le comte de Rantzau de conduire les renforts qu'on lui envoya; le maréchal de Guébriant, les ayant reçus, repassa le Rhin sur la fin du mois d'octobre, dans le dessein de s'avancer dans la Souabe sur le Danube, et d'y prendre des quartiers d'hiver. Dans sa marche, il fut contraint d'assiéger Rottweil, qui ouvrait le passage à ses troupes vers Butlingen. Cette entreprise lui fut funeste, puisqu'il fut blessé le 17 de novembre d'un coup de fauconneau, dont il mourut le 20.

« Le comte de Rantzau, maréchal de camp, poursuivit le siége de Rottweil. La grande résistance des assiégés et la blessure du maréchal de Guébriant ne diminuèrent rien du courage de ses troupes, qui contraignirent le commandant de se rendre le 19 de novembre. Comme cette ville était importante pour le passage des troupes en Souabe, les ennemis firent tous leurs efforts pour la secourir, mais inutilement [1]. »

[1] *Histoire militaire de Louis XIV*, par Quincy, t. I, p. 11-12.

CCXXVIII.

BATAILLE DE FRIBOURG. — AOUT 1644.

LAFAYE (d'après un tableau de la galerie de Chantilly, par MARTIN). — 1836.

L'hiver de 1643 s'était passé en négociations; elles furent infructueuses, et il fallut se préparer à une nouvelle campagne.

Gaston, duc d'Orléans, avait succédé au duc d'Enghien dans le commandement de l'armée en Flandre. La victoire de Rocroy et la prise de Thionville avaient suffi pour rétablir dans les Pays-Bas la réputation des armes françaises : la plupart des villes, fatiguées de la guerre, n'étaient pas en état d'opposer une longue résistance.

Du côté de l'Allemagne, la situation était bien différente : le maréchal de Guébriant avait été tué devant Rottweil, et le comte de Rantzau, qui lui avait succédé dans le commandement, surpris près de Dillingen par les impériaux, sous les ordres du duc Charles de Lorraine, avait essuyé un de ces échecs qui mettent une armée hors d'état de tenir la campagne. C'était à grande peine que le maréchal de Turenne, chargé d'en recueillir les débris, avait rassemblé dix mille hommes, avec lesquels il marcha au secours du Brisgau. Mais là il lui avait été impossible d'arrêter Mercy, qui, avec des forces supérieures, était venu se présenter devant Fribourg, et s'en était rendu maître. Un grand effort était nécessaire

pour reprendre cette place, dont la possession importait tellement au succès de la campagne. Tout le poids de la guerre se porta donc de ce côté, et le duc d'Enghien reçut l'ordre de s'y rendre, pour s'opposer, avec le maréchal de Turenne, à la marche de l'armée impériale. Arrivé le 20 juillet à Metz, le 2 août il avait rejoint Turenne, qui, suivant tous les mouvements de l'armée ennemie, se trouvait campé près d'elle, entre Brisach et Fribourg.

« Fribourg est situé au pied des montagnes de la Forêt-Noire; elles s'élargissent en cet endroit en forme de croissant, et au milieu de cet espace on découvre, auprès de Fribourg, une petite plaine bordée sur la droite par des montagnes fort hautes, et entourée sur la gauche par un bois marécageux. Ceux qui viennent de Brisach ne peuvent entrer dans cette plaine que par des défilés au pied d'une montagne presque inaccessible qui la commande de tous côtés, et par les autres chemins l'entrée en est encore plus difficile. « Mercy s'était posté dans un lieu si avantageux, et comme c'était un des meilleurs capitaines de son temps, il n'avait rien oublié pour se prévaloir de cette situation. Son armée était composée de huit mille hommes de pied et de sept mille chevaux [1].... »

C'est de cette position formidable que le duc d'Enghien entreprit de déloger le vieux général bavarois. Il conduisit et ramena plusieurs fois ses troupes à la charge; son intrépidité et son audace le rendirent à la fin victorieux de tous les obstacles.

[1] *Relation de la campagne de Fribourg*, p. 44.

Les premiers retranchements avaient été pris : il fallait enlever la seconde ligne pour dégager un corps de troupes exposé de tous les côtés aux feux de l'ennemi. Le prince n'avait alors avec lui que deux mille hommes épuisés de fatigue, et il s'agissait d'en forcer trois mille, vainqueurs de toutes les attaques et parfaitement retranchés. Le moindre retard compromettait gravement le sort du corps d'armée du maréchal de Turenne; l'action était décisive.

« On dit que le duc d'Enghien jeta alors son bâton de commandement dans les retranchements des ennemis, et marcha pour le reprendre, l'épée à la main, à la tête du régiment de Conti. Il fallait peut-être des actions aussi hardies pour mener les troupes à des attaques si difficiles [1]. »

Enfin, après plusieurs jours de combats consécutifs, l'infatigable activité du duc d'Enghien et la persévérance de Turenne triomphèrent de la résistance de l'armée bavaroise. Mercy, chassé de toutes ses positions, fut forcé de battre en retraite, en abandonnant ses bagages et toute son artillerie au pouvoir du vainqueur.

La bataille de Fribourg commença le 3, et ne finit que le 9 d'août. Le duc d'Enghien fut présent partout, animant le soldat par son exemple; il s'exposa souvent aux plus grands dangers. Dans une des attaques, le sieur de la Chapelle-Milon rapporte que le pommeau de la selle de son cheval fut enlevé d'un coup de canon et le fourreau de son épée rompu d'un coup de mousquet. Le

[1] Voltaire, *Siècle de Louis XIV*.

maréchal de Gramont eut un cheval tué entre ses jambes, et l'Échelle, maréchal de bataille, y perdit la vie.

« La gendarmerie y fit une très-belle action; Laboullaye la commandait : il mena ses escadrons sur le bord de ce retranchement d'arbres, et malgré le feu des ennemis il escarmoucha très-longtemps à coups de pistolet. Jamais il ne s'est fait un combat où, sans en venir aux mains, il soit tombé tant de morts de part et d'autre. Les Français y perdirent Mauvilly, et les Bavarois, Gaspard de Mercy, frère de leur général[1]. »

CCXXIX.

PRISE DE DOURLACH. — AOUT 1644.

LAFAYE (d'après un tableau de la galerie de Chantilly, par MARTIN). —1835.

CCXXX.

PRISE DE BADEN. — AOUT 1644.

LAFAYE (d'après un tableau de la galerie de Chantilly, par MARTIN). — 1835.

CCXXXI.

PRISE DE LICHTENAU. — AOUT 1644.

LAFAYE (d'après un tableau de la galerie de Chantilly, par MARTIN.) — 1835.

Le duc d'Enghien n'était venu que pour reprendre Fribourg et sauver l'armée du maréchal de Turenne : les fruits de sa victoire furent plus étendus. En moins

[1] *Histoire militaire de Louis XIV*, t. I, p. 30.

de quelques semaines il fut maître de tout le cours du Rhin. C'était sur l'importante ville de Philipsbourg qu'il voulait porter ses premiers coups : pour dérober ses projets à l'ennemi, il feignit d'abord de diriger toutes ses forces contre de petites places.

« La feinte de vouloir tout employer à la conqueste de quelques places de peu d'importance luy semblant la meilleure invention qu'il pust concevoir pour surprendre celle qu'il vouloit avoir, il détacha quatre corps de l'armée, le premier sous le sieur Tubald, lieutenant général de cavalerie suédoise ; le second commandé par le général-major Roze ; le troisième par le marquis d'Aumont, pour passer le Rhin ; le quatrième sous le comte de Palluau. Le premier, accompagné d'une partie de sa cavalerie et de mille dragons, prit les villes de Forsen, Etelin [1], Shen [2], Bret [3] et Dourlach ; le second, commandant une forte partie de cavalerie avec quelques fantassins, emporta Baden, Rupenhen [4], Broussel [5] et Visloc [6] ; le troisiesme, estant suivy de mille fantassins, cinq cents chevaux et trois pièces de canon, se mit en possession de la ville et du chasteau de Germessin [7] situés à deux petites lieues de Spire, mais avec la perte de trois officiers et de quelques soldats tués devant le chasteau ; le quatrième se rendit maistre de Liktenehaut [8], laquelle, estant deffendue par le major de Philipsbourg, se fit battre deux jours entiers [9]. »

[1] Ettlingen. — [2] Stein. — [3] Bretten. — [4] Ruppenheim. — [5] Bruchsal. — [6] Wiesloch. — [7] Germersheim. — [8] Lichtenau.
[9] *Mercure de France*, t. XXV, p. 102.

CCXXXII.

REDDITION DE SPIRE. — 29 AOUT 1644.

<div style="text-align:right">Gallait (d'après un tableau de la galerie de
Chantilly, par Martin). — 1836.</div>

Le maréchal de Turenne avait été dirigé sur Philipsbourg, le 23 août, avec trois mille chevaux et sept cents hommes d'infanterie; arrivé le 24 devant cette place, il en ordonna aussitôt l'investissement.

Pendant ce temps « le duc d'Enguyen travailloit pour ne laisser rien en arrière qui pust servir à donner un succez heureux à son entreprise; il ne vouloit point que son camp fût réduit à quelque nécessité de vivres; il fit descendre sur le Rhin trente batteaux chargés de toutes sortes de munitions, et, pour ne manquer pas aux autres choses qui dépendoient de sa prévoyance, fit travailler dès les premiers jours à faire un pont sur cette mesme rivière du Rhin, entre Germessin et Knaudenheim, pour rendre libres à son armée les deux rives de ce grand fleuve.

« Toute l'armée n'ayant pas esté jugée nécessaire à ce siége, puisque la bavaroise n'estoit pas en estat de venir secourir la place, le duc d'Enguyen en détacha sous les ordres du marquis d'Aumont, pour attaquer la ville de Spire, au cas qu'elle refusast de mettre hors de ses murailles les troupes lorraines qu'elle y tenoit pour la conserver. »

La ville ne fit aucune résistance; le marquis d'Aumont

avait déjà reçu le bourgmestre et les députés de la ville, et il allait leur répondre, lorsqu'il vit arriver les membres de la chambre impériale et le clergé, les premiers, « portant de longues barbes sur des fraizes bleues, et les autres vestus selon la coustume des ecclésiastiques ; leurs soumissions estant faites, et chacun ayant demandé d'être conservé dans ses priviléges, ce marquis leur promit, de la part de sa majesté et de celle du duc d'Enguyen, dont il sçavoit les intentions, qu'ils seroient traités avec toute la douceur qu'il seroit possible, qu'on ne les choqueroit point dans la franchise de leurs priviléges [1]. »

CCXXXIII.

SIÉGE DE PHILIPSBOURG. — 12 SEPTEMBRE 1644.

LAFAYE (d'après un tableau de la galerie de Chantilly, par MARTIN). — 1835.

On pressait les préparatifs pour l'ouverture de la tranchée de Philipsbourg ; elle eut lieu le 28 août. Les attaques furent conduites par le vicomte de Turenne et le maréchal de Gramont ; les assiégés se défendirent avec courage. Laboullaye et le comte de Tournon furent tués, le premier dans une des sorties de la garnison, l'autre dans une attaque. Enfin, le 10 du mois de septembre, reconnaissant l'impuissance où il était de résister plus longtemps, le gouverneur demanda à capituler. La garnison obtint les honneurs de la guerre.

[1] *Mercure de France*, t. XXV, p. 106.

CCXXXIV.

PRISE DE WORMS. — SEPTEMBRE 1644.

GALLAIT (d'après un tableau de la galerie de Chantilly, par MARTIN). — 1836.

Le duc d'Enghien, ayant appris que Mercy rentrait en campagne avec ses débris qu'il avait ralliés et des renforts qu'il avait reçus, ne voulut pas s'éloigner de Philipsbourg, où il se trouvait avantageusement placé pour surveiller les mouvements de l'ennemi : « Il détacha M. de Turenne pour aller attaquer Worms. Ce général fit descendre par le Rhin l'infanterie, l'artillerie et les munitions de guerre qui lui étaient nécessaires pour cette expédition ; il marcha ensuite par le Palatinat avec deux mille chevaux, et défit six cents hommes que le général Beck envoyait à Frankenthal. A son approche, les habitants de Worms lui ouvrirent les portes et congédièrent la garnison lorraine qui y était. »

CCXXXV.

PRISE D'OPPENHEIM. — SEPTEMBRE 1644.

HIPP. LECOMTE (d'après un tableau de la galerie de Chantilly, par MARTIN). — 1836.

« Après la prise de Worms, M. de Turenne poursuivit sa marche vers Mayence, et détacha M. Rose pour aller attaquer Oppenheim, petite ville située dans une plaine, mal fortifiée, mais défendue par un très-bon château.

Il n'y trouva aucune résistance, et la ville se rendit à son arrivée[1]. »

CCXXXVI.

REDDITION DE MAYENCE. — 17 SEPTEMBRE 1644.

Hipp. Lecomte (d'après un tableau de la galerie de Chantilly, par Martin). — 1836.

« Le vicomte de Turenne se présenta devant Mayence, et envoya un trompette à ceux qui commandaient dans la ville pour leur offrir des conditions honorables.

« Mayence est le siége de l'archevêque électeur et une des principales villes d'Allemagne..... Ses fortifications étaient négligées, et sa défense consistait plus dans le nombre de ses habitants que dans la force de ses remparts.

« Quand le vicomte de Turenne entra dans les faubourgs, il y avait encore dans la ville une garnison impériale de huit cents hommes; néanmoins l'électeur, n'ayant pas cru pouvoir y demeurer en sûreté, s'était retiré à Cologne, de sorte que le chapitre, qui a l'autorité du gouvernement en l'absence de l'archevêque, fit assembler tous les corps de la ville, et, après plusieurs délibérations, ils résolurent de députer vers le duc d'Enghien, et de ne donner les clefs qu'à lui-même, afin de rendre en quelque sorte leur capitulation plus honorable par la qualité de celui qui les recevrait[2]. »

[1] *Histoire militaire de Louis XIV,* par Quincy, t. I, p. 33.
[2] *Relation de la campagne de Fribourg,* p. 150.

Informé de cette résolution, le prince quitta aussitôt Philipsbourg pour se rendre à Mayence; mais, en y arrivant, il apprit que Wolf, un des meilleurs colonels de l'armée bavaroise, envoyé par Mercy, à la tête d'une troupe déterminée, était dans la ville, où il cherchait tous les moyens d'engager les habitants à se défendre. Le chapitre n'en fut pas moins fidèle à la parole donnée : Wolf fut congédié; les députés de la ville vinrent au-devant du duc d'Enghien, qui, après avoir ratifié la capitulation, prit possession de la ville, et y laissa une garnison française.

CCXXXVII.

REDDITION DE BINGEN. — SEPTEMBRE 1644.

Hipp. Lecomte (d'après un tableau de la galerie de Chantilly, par Martin). — 1836.

Bingen, petite ville avec un bon château sur le Rhin, fut comprise dans le traité de Mayence : on y envoya aussi une garnison française.

CCXXXVIII.

PRISE DE CREUTZNACH. — SEPTEMBRE 1644.

Hipp. Lecomte (d'après un tableau de la galerie de Chantilly, par Martin). — 1836.

CCXXXIX.

PRISE DE BACARACH. — 1644.

<small>Hipp. Lecomte (d'après les tableaux de la galerie de Chantilly, par Martin). — 1836.</small>

Le vicomte de Turenne prit ensuite possession de Creutznach et Bacarach, petites villes situées, la première sur la Nahe, et la deuxième sur le Rhin, à peu de distance de Bingen.

CCXL.

SIÉGE DE LANDAU. — SEPTEMBRE 1644.

<small>Jouy (d'après un tableau de la galerie de Chantilly, par Martin). — 1836.</small>

Landau, ville située sur la rive gauche du Rhin, à quatre lieues de Philipsbourg, venait d'être investie. Le marquis d'Aumont, ayant sous ses ordres douze cents hommes d'infanterie et quinze cents chevaux, en commença le siége ; le duc d'Enghien avait rejoint son armée à Philipsbourg.

« Il apprit en arrivant que la tranchée était déjà ouverte, mais que d'Aumont, en allant visiter le travail, avait été blessé dangereusement. Le vicomte de Turenne alla continuer le siége, et poussa la tranchée si diligemment que dans trois jours on fit une batterie et un logement dans la contrescarpe : le cinquième jour, le duc

d'Enghien y étant venu pour visiter les travaux, les Lorrains traitèrent avec le vicomte de Turenne, et sortirent de la place[1]. »

CCXLI.

PRISE DE NEUSTADT. — 1644.

GALLAIT (d'après un tableau de la galerie de Chantilly, par MARTIN). — 1836.

« Après la prise de Landau, Neustadt, Manheim et Ladenbourg ne firent que fort peu de résistance.

« Ainsi le duc d'Enghien se vit, en une seule campagne, trois fois victorieux de l'armée bavaroise, maître du Palatinat et du cours du Rhin depuis Philipsbourg jusqu'à Ehrenbreistein, et de tout ce qui est entre le Rhin et la Moselle[2]. »

CCXLII.

BATAILLE DE LLORENS. — 22 JUILLET 1645.

PINGRET. — 1837.

La campagne de Catalogne avait commencé par le siége de Roses; le comte du Plessis-Praslin s'en était rendu maître le 22 mai 1645.

« La prise de cette importante place fut suivie d'une victoire remportée sur les Espagnols en Catalogne, par

[1] *Relation de la campagne de Fribourg*, p. 154.
[2] *Ibid.*

le comte d'Harcourt, près le détroit de Llorens. Ce général voulut pousser plus loin ses progrès; il passa pour cet effet la Sègre sur un pont qu'il fit faire afin de chercher les ennemis et de les combattre; il les rencontra le 22 juin dans la plaine de Llorens; et les ayant amorcés peu à peu par des escarmouches, il les engagea insensiblement dans une action générale. Les Espagnols soutinrent les premières attaques avec beaucoup de fermeté; mais, après quelques heures de résistance, ils furent obligés de céder à la valeur des Français, et de leur abandonner le champ de bataille avec quelques drapeaux et étendards. Ils laissèrent trois mille hommes sur la place et un grand nombre de prisonniers[1]. »

CCXLIII.

SIÉGE ET PRISE DE ROTHEMBOURG. — 1645.

RENOUX (d'après un tableau de la galerie de
Chantilly, par MARTIN). — 1836.

Le duc d'Enghien était retourné à Paris, pour y recevoir, dit Voltaire, les acclamations du peuple et les récompenses de la cour, et, pendant ce temps, Turenne, opposé à Mercy avec des forces inférieures, avait été vaincu à Marienthal, conservant néanmoins la gloire de faire sous le feu de l'ennemi une retraite longue et périlleuse. Après avoir repassé le Mein et ensuite le Rhin, il rejoignit enfin le duc d'Enghien, qui était revenu se

[1] *Histoire militaire de Louis XIV*, par Quincy, t. 1, p. 50.

mettre à la tête de l'armée. Les deux généraux reprirent alors l'offensive, s'emparèrent de Wimpfen, petite ville sur le Necker, et emportèrent ensuite d'assaut la ville et le château de Rothembourg.

CCXLIV.

BATAILLE DE NORDLINGEN. — 3 AOUT 1645.

ORDRE DE BATAILLE.

.

CCXLV.

BATAILLE DE NORDLINGEN.

Renoux (d'après un tableau de la galerie de Chantilly, par Martin).

CCXLVI.

BATAILLE DE NORDLINGEN.

Hipp. Lecomte (d'après un tableau de la galerie de Chantilly, par Martin).

Le duc d'Enghien ne cherchait qu'une occasion de livrer bataille ; il espérait, en affaiblissant l'ennemi, s'emparer plus facilement des places fortes et des villes dont il voulait assurer la conquête à la France. Mercy, en général habile, avait pris toutes ses mesures pour s'opposer à ses entreprises : il occupait plusieurs éminences environnées de marais, entre Winding et Nordlingen, lorsqu'il fut rejoint par l'armée française. Le

duc d'Enghien s'empressa de disposer son ordre de bataille et de marcher à l'ennemi. Le maréchal de Gramont et le vicomte de Turenne eurent le commandement de l'aile droite et de l'aile gauche; il se réserva celui du centre.

« La montagne sur laquelle les ennemis étaient postés avait un village au milieu, et il y avait sur leur gauche un château où ils avaient mis de l'infanterie et du canon. Comme depuis ce village jusqu'à la montagne on pouvait facilement monter en bataille, en passant néanmoins sur les flancs de ce village, de la montagne et du château, le duc d'Enghien prit le parti de le faire attaquer avec de l'infanterie, afin que, s'en étant rendu maître, les deux ailes qui marchaient contre leur cavalerie ne fussent point incommodées des feux qui en sortiraient[1]. »

La bataille commença le 3 août vers quatre heures après midi. Après un engagement très-vif, l'ennemi fut délogé du village qu'il occupait. Le combat continua alors dans la plaine avec un acharnement sans égal. La victoire, longtemps disputée, couronna enfin les efforts réunis du prince et du vicomte de Turenne.

Suivant le rapport de Quincy, « une partie des ennemis fut taillée en pièces, et le reste fut poussé et mis en fuite. Les Bavarois laissèrent quatre mille hommes sur la place, et l'on fit un si grand nombre de prisonniers, qu'on fut contraint d'en renvoyer une partie, dont on était embarrassé. On prit quinze pièces de canon, qua-

[1] *Histoire militaire de Louis XIV*, par Quincy, t. I, p. 43.

rante drapeaux ou étendards, et presque tout leur bagage. Le comte de Mercy, général des ennemis, fut tué pendant l'action à leur aile droite, ce qui contribua au gain de la bataille. Le duc d'Enghien s'y exposa comme un simple soldat; il eut une grosse contusion à la cuisse, une au coude, et un cheval tué sous lui. Parmi les autres blessés de remarque étaient MM. de Marsin, de Belnane et de la Moussaye. Le maréchal de Gramont fut fait prisonnier, de même que le marquis de la Châtre. Le premier fut échangé, après la bataille, avec le général Gleen, qui avait eu le même sort. M. de Turenne, qui contribua beaucoup au gain de cette victoire, eut un cheval tué sous lui. Les Français n'eurent que quinze cents hommes tués ou blessés. Parmi les premiers étaient MM. de Chatelus, de Pisany, de Bourg et de Livry[1]. »

CCXLVII.

REDDITION DE NORDLINGEN. — AOUT 1645.

RENOUX (d'après un tableau de la galerie de Chantilly, par MARTIN). — 1836.

Le duc d'Enghien se présenta aussitôt après la bataille devant la ville de Nordlingen, qui se rendit sans opposer la moindre résistance.

[1] *Histoire militaire de Louis XIV*, t. I, p. 45.

CCXLVIII.

REDDITION DE DINKELSBUHL. — AOUT 1645.

<div style="text-align:center">Renoux (d'après un tableau de la galerie de
Chantilly, par Martin). — 1836.</div>

La ville de Dinkelsbühl subit également la loi du vainqueur; les habitants s'empressèrent d'envoyer leur soumission.

Bientôt après les deux armées changèrent de chef sans changer de fortune : Turenne remplaça le duc d'Enghien malade, et le comte de Gallas succéda à Mercy. Les succès des armes françaises n'en furent point ralentis : Heilbronn et plusieurs autres places tombèrent successivement en leur pouvoir. Enfin, pour couronner dignement cette glorieuse campagne, Turenne rétablit dans sa capitale l'électeur de Trèves, qui, dix ans auparavant, en avait été chassé par les Espagnols. Après quoi il se retira sous Philipsbourg, pour y prendre ses quartiers d'hiver.

En Flandre, Gaston, duc d'Orléans, avec les maréchaux Gassion et Rantzau; en Italie, le prince Thomas de Savoie, et en Catalogne le comte d'Harcourt, avaient aussi obtenu des avantages signalés : tout faisait donc présager la fin d'une guerre aussi longue que désastreuse.

CCXLIX.

COMBAT DEVANT ORBITELLO. — 14 JUIN 1646.

Gudin. — 1839.

Les plénipotentiaires français et les envoyés des puissances belligérantes réunis à Munster ne purent encore s'accorder, et la guerre se ralluma sur tous les points l'année suivante. Une flotte armée dans les ports de la Provence fut donnée au duc de Brézé pour soutenir le prince Thomas, qui faisait le siége d'Orbitello.

Le 14 juin, « l'armée navale d'Espagne, commandée par le marquis de Pimentel, parut dans le dessein de secourir cette ville. Les deux armées étant en vue l'une de l'autre, il se donna un combat qui dura trois heures, pendant lesquelles les Français eurent toujours l'avantage sur les ennemis, et les obligèrent de se retirer. Le duc de Brézé, voyant la victoire assurée, et s'étant mis sur le tillac pour encourager les Français à le suivre, eut la tête emportée d'un boulet de canon. Sa mort ralentit le combat, qui aurait été plus funeste aux Espagnols sans cet accident. »

CCL.

SIÉGE DE COURTRAY. — 28 JUIN 1646.

Pingret (d'après un tableau de la galerie de Chantilly, par Martin). — 1836.

CCLI.

SIÉGE DE COURTRAY. — 28 JUIN 1646.

<div align="right">Vandermeulen.</div>

D'Avaux et Servien étaient depuis un an à Munster pour y traiter de la paix; cependant les négociations traînaient en longueur; on pensa les accélérer en envoyant le duc de Longueville avec le titre de chef de l'ambassade. Mais en même temps que l'on proposait la paix, pour contraindre l'Espagne à l'accepter on résolut de porter en Flandre tout le poids de la guerre. Le commandement des armées fut confié à Gaston, duc d'Orléans, et au duc d'Enghien. Les maréchaux Gassion et de Rantzau étaient sous leurs ordres; ils avaient pour adversaires le duc de Lorraine, Piccolomini, Beck et Lamboy, qui commandaient une armée de plus de vingt-cinq mille hommes.

Avant l'arrivée des princes, le maréchal de Gassion, resté en Flandre pendant l'hiver, avait déjà fait contre l'ennemi quelques heureuses entreprises.

La campagne s'ouvrit par le siége de Courtray : cette place avait été investie le 13 de juin par les maréchaux de Gassion et de Rantzau. Le duc d'Enghien opéra sa jonction avec l'armée du prince le 14. La tranchée fut ouverte immédiatement, et le siége poussé avec vigueur.

Les assiégés, ne recevant pas de secours, demandèrent à capituler le 28 juin, le treizième jour de la tranchée

ouverte. Le duc d'Orléans leur accorda des conditions honorables.

CCLII.

SIÉGE DE BERGUES-SAINT-WINOX. — 31 JUILLET 1646.

Bruyères (d'après un tableau de la galerie de Chantilly, par Martin). — 1836.

Les Hollandais approchaient pour se joindre à l'armée française. Le duc d'Orléans, dans la pensée que l'ennemi chercherait à empêcher cette jonction, avait pris toutes ses mesures pour livrer bataille; mais le duc de Lorraine, chef de l'armée impériale, refusa d'engager dans une action générale les forces qu'il commandait. Gaston rejoignit donc l'armée hollandaise dans les environs de Bruges, et, après avoir détaché près d'elle le duc de Gramont avec six mille hommes, il revint à Courtray, et, poursuivant les avantages qu'il avait obtenus, il vint se présenter, le 28 juillet, devant Bergues-Saint-Winox, grande ville sur la rivière de Colme, dont il entreprit le siége.

« Son altesse royale se plaça, avec les troupes qui étaient sous les ordres du maréchal de Rantzau, depuis la Colme jusqu'à Lanbergue, et le duc d'Enghien depuis ce lieu jusqu'au fort Ventismuler; le maréchal de Gassion fut posté depuis ce fort, au delà de la Colme, jusqu'au canal de Bergues à Dunkerque, et de là encore jusqu'au bord de la Colme. La place ne fut pas plus tôt investie que les gouverneurs de Bergues et de Dun-

kerque levèrent leurs écluses, ce qui obligea les troupes de se porter sur les éminences. On ouvrit deux tranchées, l'une au quartier du duc d'Orléans et l'autre au quartier du duc d'Enghien. Les assiégés, ayant vu que les attaques avançaient beaucoup en peu de temps, et qu'à celle du duc d'Enghien une batterie avait fait une brèche fort considérable à la muraille, demandèrent à capituler. La garnison sortit le lendemain 31, en bon ordre, et fut conduite à Dunkerque. M. de Puysegur y fut laissé pour y commander [1]. »

CCLIII.

SIÉGE DE MARDICK. — 23 AOUT 1646.

Bruyères (d'après un tableau de la galerie de Chantilly, par Martin). — 1836.

« Le duc d'Orléans, voulant pousser ses conquêtes du côté de la mer, et ayant formé le projet de reprendre Mardick, dont les ennemis s'étaient emparés sur la fin de la campagne dernière, envoya en Hollande pour solliciter l'amiral Tromp de venir bloquer cette place du côté de la mer avec quelques vaisseaux. Le marquis de Caracène jugeant, par la route que l'armée de France avait prise, qu'elle avait dessein de reprendre Mardick, envoya en diligence à Fernando Solis, qui était gouverneur, mille hommes de pied et cent chevaux, outre les munitions dont il pouvait avoir besoin pour la défense de cette place [2]. »

[1] *Histoire militaire de Louis XIV,* par Quincy, t. I, p. 57.
[2] *Ibid.* p. 58.

Le siége de Mardick fut long et très-meurtrier; il commença le 4 août et ne finit que le 23. Le gouverneur, qui recevait des secours de Beck et du marquis de Caracène, fit une vigoureuse résistance; mais l'arrivée de quelques vaisseaux hollandais fournit au duc d'Orléans le moyen de couper les communications avec Dunkerque, et la garnison, contrainte alors à capituler, resta prisonnière. Elle se montait à deux mille cinq cents hommes.

CCLIV.

PRISE DE FURNES. — 4 SEPTEMBRE 1646.

Jouy (d'après un tableau de la galerie de Chantilly, par Martin). — 1836.

Le duc d'Orléans ayant quitté l'armée après la prise de Mardick, le duc d'Enghien lui succéda dans le commandement. Après avoir mis cette place dans un bon état de défense, le prince continua sa marche, et, tournant la ville de Dunkerque, il se dirigea sur Furnes, dans le dessein d'attaquer le marquis de Caracène, qui s'était retranché à Vulpen avec un corps de cinq à six mille hommes. Mais l'ennemi s'étant retiré, le prince arriva le 5 septembre, et la place ne fit aucune résistance. La garnison, montant à quinze cents hommes, fut prisonnière.

CCLV.

SIÉGE DE DUNKERQUE. — SEPTEMBRE 1646.

INVESTISSEMENT DE LA PLACE.

Siméon Fort. — 1837.

Depuis l'ouverture de la campagne, la marche de l'armée française n'avait été qu'une suite de conquêtes; mais elle s'était en même temps affaiblie par les siéges qu'elle avait dû faire. Le marquis de Caracène, en se retirant pas à pas devant un ennemi victorieux, qui ne pouvait que très-difficilement se recruter dans l'intérieur de ses provinces, espérait l'affaiblir encore davantage, et le mettre enfin hors d'état de lui résister. Ce calcul n'échappait pas au duc d'Enghien; mais l'ardeur de ses résolutions n'en fut point refroidie. Loin de songer à abandonner ses conquêtes, il pensait à les accroître et à les assurer en même temps par un coup d'éclat qui terminât glorieusement la campagne. Déterminé à entreprendre le siége de Dunkerque, il assemble un conseil de guerre, député vers la cour, pour obtenir l'agrément de la reine régente et de ses conseillers, pendant qu'il envoie Tourville en Hollande pour demander aux États-Généraux l'assistance de leur flotte; assure enfin avec l'intendant Champlatreux les subsistances de l'armée, et donne l'ordre au comte de Cossé, commandant l'artillerie, de réunir tout son matériel et les munitions de guerre qui lui sont nécessaires.

C'est à cette époque que le baron de Sirot rejoignit l'armée avec les régiments polonais au service de France, dont il avait le commandement. Le prince rappela le corps détaché jusqu'à ce moment en Lorraine, sous les ordres de la Ferté-Senneterre; il réunit aussi une partie des troupes restées dans les garnisons; et le 15 septembre, à la tête des compagnies de gendarmes et de chevau-légers de sa maison, il alla reconnaître la place.

La réponse de la reine parvint le 19. Le même jour l'armée quitta Furnes, et, l'amiral Tromp étant bientôt arrivé, Dunkerque fut étroitement bloqué dès l'ouverture même du siége. Les lignes de circonvallation étaient terminées le 24.

L'armée sous les ordres du duc d'Enghien était composée de dix mille hommes d'infanterie et de cinq mille chevaux. Elle comptait dans ses rangs Gassion et Rantzau. Le duc de Retz et le marquis de Montausier y servaient comme volontaires.

« Le marquis de Lède, qui s'était acquis une grande réputation dans la défense qu'il fit à Maëstricht contre Frédéric-Henri de Nassau, était gouverneur de cette place avec une garnison de deux mille cinq cents hommes d'infanterie, de trois cents chevaux, d'un grand nombre d'officiers, de trois mille bourgeois portant les armes, et de deux mille matelots.

« Cette place consiste en deux villes : l'une qu'on appelle la vieille ou le port, et qui est sur le bord de la mer, était pour lors fermée d'une muraille terrassée et flanquée de tours, environnée d'un fossé fort large et

plein d'eau; la neuve était fermée d'une enceinte et de douze bastions de terre, de fossés aussi remplis d'eau, et d'un bon chemin couvert. Le duc d'Enghien distribua ses troupes en plusieurs quartiers. Le maréchal de Gassion fut posté avec les troupes qui étaient sous ses ordres depuis le bord de la mer jusqu'au milieu des dunes; le maréchal de Rantzau occupait avec les siennes toute la plaine en tirant du côté du canal de Bergues, et les régiments polonais et autres se campèrent sur les dunes, entre Mardick et le fort Léon[1]. »

CCLVI.

REDDITION DE DUNKERQUE. — 12 OCTOBRE 1646.

Jouy (d'après un tableau de la galerie de Chantilly, par Martin). — 1836.

L'ouverture de la tranchée eut lieu le 24 ; le duc d'Enghien pressa vivement les attaques ; souvent même il les commanda en personne. Ayant eu avis, le 28, que Piccolomini était à Nieuport avec un corps de troupes ennemies, il s'empressa de détacher la Ferté-Senneterre pour lui faire tête; et, poursuivant ses attaques avec une nouvelle vigueur, il ne laissa pas de relâche à la garnison. Le marquis de Lède, qui ne recevait aucun secours, écouta enfin les propositions qui lui étaient adressées.

« La capitulation fut honorable ; elle portait que,

[1] *Histoire militaire de Louis XIV,* par Quincy, t. 1, p. 61.

dans le cas où, au bout de cinq jours, les armées d'Espagne ne viendraient pas secourir la place, on la remettrait entre les mains des Français : ce que le marquis de Lède exécuta le 12 d'octobre. Il sortit avec douze cents hommes d'infanterie et deux cent cinquante chevaux, n'ayant tenu que treize jours de tranchée. Pendant ces négociations, le chevalier de Chabot et M. de Vinaut, sergent de bataille, furent tués. Le gouvernement de cette importante place fut donné au maréchal de Rantzau[1]. »

CCLVII.

PRISE D'AGER EN CATALOGNE. — SEPTEMBRE 1647.

PINGRET (d'après un tableau de la galerie de Chantilly, par MARTIN). — 1836.

Le duc d'Enghien, devenu prince de Condé par la mort de son père, avait succédé au comte d'Harcourt, vice-roi et commandant de l'armée en Catalogne. N'ayant pu réussir devant Lérida, il enleva aux Espagnols la petite ville d'Ager, position importante dans les montagnes, au nord de Balaguer.

Arnault, détaché par le prince avec un corps de troupes, s'empara de cette place, qui fut emportée d'assaut le troisième jour.

[1] *Histoire militaire de Louis XIV*, par Quincy, t. I, p. 64.

CCLVIII.

SIÉGE DE CONSTANTINE LEVÉ PAR L'ARMÉE ESPAGNOLE. — SEPTEMBRE 1647.

<div style="text-align:center">Pingret (d'après un tableau de la galerie de Chantilly, par Martin). — 1836.</div>

Constantine, ville sur la Sègre, à peu de distance de Tarragone, était menacée par l'armée espagnole. Le marquis d'Aytone, commandant en chef, avait chargé le baron d'Estouteville d'en former le siége. Du sort de cette place dépendait peut-être celui de l'armée française en Catalogne : il fallait donc à tout prix la sauver. Le prince de Condé ayant envoyé le maréchal de Gramont pour ravitailler Constantine, le corps d'armée resté sous ses ordres était insuffisant pour s'opposer aux entreprises du marquis d'Aytone; mais il n'en marcha pas moins au-devant de l'ennemi. De son côté, le maréchal de Gramont, après avoir rempli sa mission, tenta d'opérer sa jonction avec l'armée du prince, et livra plusieurs combats partiels aux Espagnols. Le marquis d'Aytone, se voyant sur le point d'être attaqué de deux côtés, se retira après quelques escarmouches, et la place de Constantine fut conservée.

Le prince de Condé ramena ensuite l'armée en Catalogne, où elle resta sous le commandement du comte de Marsin.

CCLIX.

BATAILLE NAVALE DE CASTEL-A-MARE.

Gudin. — 1839.

Naples, fatiguée de la tyrannie espagnole, avait chassé son vice-roi et mis à sa tête le pêcheur Masaniello. La fureur populaire ne tarda pas à renverser l'idole qu'elle avait élevée, et les Napolitains retombèrent sous le joug qu'ils venaient de briser; mais ce fut pour le briser encore. Afin d'assurer le succès de cette nouvelle révolte, ils envoyèrent offrir au duc de Guise, qui était à Rome, le commandement de leurs troupes et le gouvernement de leur ville. Le prince se rendit au vœu des Napolitains; mais, comme il n'avait point de forces suffisantes pour chasser les Espagnols des trois châteaux qui tiennent la ville en respect, il sollicita le secours de la France. Le duc de Richelieu fut aussitôt envoyé à Naples avec l'armée navale, composée de trente vaisseaux français et trois portugais, sortis du port de Marseille.

« Il y eut une grande joie dans Naples, dit le marquis de Montglat dans ses Mémoires, à l'arrivée de cette armée, à la vue de laquelle le peuple croyait être en pleine liberté et délivré de la servitude des Espagnols, qui tenaient la bouche du port de Naples, à cause du château de l'Œuf qui commande à l'entrée, sous le canon duquel les vaisseaux et galères d'Espagne étaient en sûreté;

tellement que le duc de Richelieu ne les pouvait attaquer; mais il tourna contre cinq vaisseaux qui étaient à l'abri de la forteresse de Castel-a-Mare, et les aborda malgré les canonnades du château. Ceux qui étaient dedans se défendirent bien; mais, voyant qu'ils ne les pouvaient sauver, ils se jetèrent à terre avec ce qu'ils avaient de meilleur, et brûlèrent leurs vaisseaux. Durant ce combat la flotte d'Espagne sortit du port de Naples et se mit en mer, ce qui obligea le duc de Richelieu d'aller droit à elle et de l'attaquer. Le bruit des coups de canon fut si grand, que toute la ville de Naples en fut ébranlée, et les vitres cassées : mais enfin le commandeur des Goutes, vice-amiral, le commandeur de Valencey et les chevaliers Paul et Garnier pressèrent si vivement l'amiral et le vice-amiral d'Espagne, qu'ils furent contraints de se retirer dans le golfe de Naples, sous le château de l'OEuf; le reste de leur armée les suivit, après avoir eu quatre vaisseaux coulés à fond. »

Quincy, dans son Histoire militaire du règne de Louis XIV, ajoute qu'il y eut quatre cents hommes tués du côté des Espagnols, et que le duc de Richelieu n'en perdit que cent cinquante.

CCLX.

BATAILLE DE LENS. — 20 AOUT 1648.

Pierre Franque. — 1837.

CCLXI.

BATAILLE DE LENS. — 20 AOUT 1648.

<div style="text-align:right">Bruyères (d'après un tableau de la galerie de Chantilly, par Martin). — 1835.</div>

Le congrès était toujours réuni à Munster, sans que les négociations touchassent à leur terme. Les difficultés sans cesse renaissantes suscitées par les envoyés d'Espagne reculaient de jour en jour la conclusion de la paix. Anne d'Autriche se résolut à un dernier effort pour emporter de vive force, ce qu'elle ne pouvait obtenir par la persuasion.

Une armée nombreuse avait été dirigée du côté de la Flandre : le prince de Condé en reçut le commandement; on lui adjoignit le maréchal de Gramont, qui avait également été rappelé d'Espagne.

Le prince divisa son armée en deux corps : il se réserva le commandement du premier et plaça l'autre sous les ordres du maréchal. Ces deux corps se mirent en marche, l'un par Menin, le second par Armentières. Après avoir pris successivement Ypres, Aire, Saint-Omer, Dixmude, Condé et plusieurs autres places, le prince arriva le 18 août en vue de Lens, mais trop tard : cette ville venait de tomber au pouvoir de l'archiduc. M. le prince résolut alors de l'attaquer. L'armée reçut sans tarder son ordre de bataille : il confia l'aile gauche au maréchal et se réserva la droite. L'infanterie fut divisée en deux lignes; l'artillerie, commandée par le comte

de Cossé, était en tête devant le front de la première, la cavalerie couvrait les deux ailes. Le corps de réserve suivait, sous les ordres du lieutenant général d'Herlat.

« Avant que de se mettre en marche, le prince de Condé recommanda trois choses à ses troupes, lorsqu'elles seraient sur le point de combattre : la première, de regarder en marchant leur droite et leur gauche, afin que l'infanterie et la cavalerie fussent sur la même ligne et pussent bien observer les distances et les intervalles; la seconde, de n'aller à la charge qu'au pas; et la troisième, de laisser tirer les ennemis les premiers[1]. »

Mais l'armée espagnole avait quitté la position où le prince de Condé avait cru la surprendre; elle en occupait une autre bien plus avantageuse, où elle s'était fortement retranchée.

« Leur aile droite, composée des troupes espagnoles, était appuyée de Lens, ayant devant elle des chemins creux et des ravines. Leur infanterie était dans des bois taillis, et leur aile gauche, formée par les troupes du duc de Lorraine, était sur une hauteur devant laquelle il y avait quantité de défilés[2]. »

Dans cet état de choses, le prince dut renoncer à attaquer l'ennemi : il se contenta de l'observer. On échangea quelques coups de canon, et il y eut çà et là quelques escarmouches. Mais le lendemain, 20 août, l'armée française ayant fait un mouvement pour se porter du côté de Béthune, la réserve, attaquée par le général

[1] *Histoire militaire de Louis XIV*, par Quincy, t. I, p. 96.
[2] *Ibid.*

Beck, fut mise en déroute. Le prince de Condé, qui s'était porté précipitamment du côté de l'attaque, fut sur le point d'être pris avec le marquis de Brancas. Le succès de Beck entraîna, malgré lui, l'archiduc hors de sa formidable position, et bientôt l'engagement devint général. Le prince de Condé, voyant que sa première ligne faiblissait, s'empressa de la remplacer par la seconde. Ce mouvement, exécuté aux cris de *vive le roi!* n'ébranla pas la fière attitude des lignes espagnoles. Le prince fit alors sonner la charge et marcha en personne contre l'aile gauche des ennemis, commandée par le duc de Lorraine : on se battit longtemps, et de part et d'autre avec la plus grande intrépidité.

« Le maréchal de Gramont, commandant l'aile gauche, trouva moins de résistance contre l'aile droite des ennemis, conduite par l'archiduc en personne. La cavalerie espagnole n'avait point l'épée à la main, mais elle portait des mousquetons sur la cuisse. Il en essuya une si furieuse décharge lorsqu'il fut à portée, que la plupart des officiers en furent tués ou blessés; mais les Français étant entrés dans ces escadrons, la première ligne des ennemis fit très-peu de résistance, et la seconde, étant venue pour soutenir la première, fut chargée avec la même valeur. Elle ne tint presque point et fut entièrement rompue.

« Jamais on ne vit une victoire plus complète. Le général Beck y fut blessé à mort et fait prisonnier. Le prince de Ligne, général de la cavalerie espagnole, eut la même destinée, aussi bien que presque tous les principaux offi-

ciers allemands et tous les officiers, tant espagnols qu'italiens. Ils laissèrent sur le champ de bataille trente-huit pièces de canon et huit mille hommes. On leur prit un grand nombre de canons et d'étendards et tout leur bagage. Le nombre des prisonniers se montait à cinq mille[1]. »

La bataille de Lens acheva la destruction, commencée à Rocroy, de ces vieille bandes de l'infanterie espagnole qui avaient fait depuis plus d'un siècle la gloire de leur pays et la terreur de l'Europe.

CCLXII.

MATHIEU MOLÉ AUX BARRICADES. — 27 AOUT 1648.

Xavier Dupré, d'après le tableau de Vincent. — 1839.

Pendant que le prince de Condé portait à Lens un coup si redoutable à la puissance espagnole, les troubles de la Fronde commençaient à Paris.

Le parlement, réduit au silence sous l'administration impérieuse de Richelieu, entreprit de résister à l'autorité moins affermie du cardinal Mazarin. *L'arrêt d'union et les propositions de la chambre de saint Louis* furent des actes d'hostilité, auxquels la cour répondit par l'enlèvement des conseillers Broussel et Blancménil. Ce fut le signal d'une violente émeute dans les rues de Paris : le peuple demanda les deux prisonniers les armes à la main, et le Palais-Royal, où résidait la reine régente Anne d'Autriche, fut entouré de barricades.

[1] *Histoire militaire de Louis XIV*, par Quincy, t. I, p. 98.

Au milieu de ce tumulte, le parlement se rendit en corps auprès de la reine pour la prier d'arrêter par une prudente condescendance la guerre civile près d'éclater. Anne d'Autriche resta inflexible. Laissons ici parler le principal acteur et l'historien de cette journée, le cardinal de Retz :

« Le parlement étant sorti du Palais-Royal, et ne disant rien de la liberté de Broussel, ne trouva d'abord qu'un morne silence au lieu des acclamations passées. Comme il fut à la barrière des Sergents, où était la première barricade, il y rencontra du murmure, qu'il apaisa en assurant que la reine lui avait promis satisfaction. Les menaces de la seconde furent éludées par le même moyen. La troisième, qui était à la croix du Tiroir, ne se voulut pas payer de cette monnaie, et un garçon rôtisseur s'avançant avec deux cents hommes, et mettant la hallebarde dans le ventre du premier président, lui dit : « Tourne, traître; et si tu ne veux être « massacré toi-même, ramène-nous Broussel ou le Maza-« rin et le chancelier en otage. » Vous ne doutez pas, à mon opinion, ni de la confusion ni de la terreur qui saisit presque tous les assistants; cinq présidents au mortier et plus de vingt conseillers se jetèrent dans la foule pour s'échapper. Le seul premier président, le plus intrépide homme, à mon sens, qui ait paru dans son siècle, demeura ferme et inébranlable. Il se donna le temps de rallier ce qu'il put de la compagnie; il conserva toujours la dignité de la magistrature et dans ses paroles et dans ses démarches, et il revint au Palais-

Royal au petit pas, dans le feu des injures, des menaces, des exécrations et des blasphèmes [1]. »

CCLXIII.

TRAITÉ DE PAIX DE MUNSTER. — 24 OCTOBRE 1648.

Jacquand (d'après le tableau de Terburg). — 1837.

La victoire de Lens mit enfin un terme aux négociations du congrès de Munster. Depuis l'année 1644 les ambassadeurs de France et de Suède, réunis à ceux de l'empire et de l'Espagne, travaillaient au rétablissement de la paix. Dans ces conférences, devenues à jamais célèbres, les intérêts de presque toutes les puissances de l'Europe furent soumis à une longue et solennelle discussion. Les assemblées des catholiques se tenaient à Munster, celles des protestants à Osnabruck. Les envoyés des électeurs et des princes de l'Allemagne y furent admis, et c'est de cette époque que date la fixation de leurs rapports avec l'Empereur, telle qu'elle s'est maintenue jusqu'au commencement du xix° siècle.

Le traité de l'Empereur avec la Suède fut signé à Osnabruck le 6 août 1648.

Celui des puissances catholiques ne fut conclu à Munster que le 24 octobre, et la paix fut ensuite solennellement jurée.

« Ces traités, dit le président Hénault, sont regardés comme le code politique d'une partie de l'Europe, et

[1] *Mémoires du cardinal de Retz*, t. I, p. 234.

ont été le fondement de tous ceux qui ont été faits depuis entre les mêmes puissances. »

La France fut représentée au congrès de Munster par Henri d'Orléans, duc de Longueville; Claude de Mesmes, comte d'Avaux; Abel Servien, comte de la Roche; Henri Goulard, et Charles, baron d'Avaugour. Les ambassadeurs de l'empire étaient Maximilien, comte de Traumanstorff; Jean-Louis, comte de Hanow; Jean Maximilien, comte de Lamberg; Jean Crane, Isaac Valmaert et Octave Piccolomini d'Aragon.

Le tableau de Terburg reproduit les traits de ces divers plénipotentiaires.

Le précieux recueil de gravures, d'après Vanhulle, a conservé le nom et les portraits de tous les envoyés des autres puissances.

CCLXIV.

BATAILLE DE RETHEL. — 15 DÉCEMBRE 1650.

Dupressoir. — 1836.

Le cabinet de Madrid avait refusé d'accéder à la paix de Munster : seulement il avait reconnu l'indépendance des Provinces-Unies, et gardait ainsi l'avantage de tourner contre la France réduite à elle-même toute la puissance de ses armes. Philippe IV, profitant des troubles de la Fronde, qui venaient de commencer à Paris, était parvenu à rentrer en possession d'une grande partie des places qui lui avaient été enlevées dans les campagnes précédentes. Deux années s'étaient écoulées, et

les discordes civiles, au lieu de se calmer, ne faisaient que s'aigrir de plus en plus.

Dunkerque, défendu par le comte d'Estrades, tenait toujours, quoique vivement attaqué par le comte de Fuensaldagne. Mais l'ennemi avait pénétré dans l'intérieur du royaume. Château-Porcien, Rethel, étaient tombés en son pouvoir, et Rethel était une des portes de la France. Les deux grands capitaines qui avaient illustré le début du règne de Louis XIV lui manquaient alors : Condé était prisonnier d'état, et Turenne, entraîné par l'ascendant du chef de sa famille, était passé dans les rangs espagnols, où il servait sous les ordres de l'archiduc Léopold.

Le maréchal du Plessis-Praslin commandait l'armée française. Mazarin, qui connaissait l'importance de la position de Rethel, lui avait expressément recommandé de ne rien négliger pour reprendre cette place; et, afin de hâter un succès d'où dépendait sa propre fortune aussi bien que le salut de la France, il s'était rendu lui-même à l'armée, emmenant avec lui un grand nombre de volontaires de la noblesse de France, qui, dans l'espoir d'une bataille, s'étaient empressés de l'accompagner.

La ville fut heureusement reprise : l'archiduc et Turenne, arrivés trop tard pour la secourir, résolurent de livrer bataille. Le maréchal du Plessis, averti de la marche de l'ennemi, s'était préparé à le recevoir. Il eût craint de courir les chances d'une action générale sans un ordre de la reine; mais la présence du cardinal, porteur de cet ordre, levait toutes les difficultés.

Le maréchal du Plessis-Praslin avait pour lieutenants généraux les marquis de Villequier et d'Hocquincourt.

L'archiduc Léopold combattait à côté de Turenne; il lui avait confié le commandement de l'aile gauche de l'armée espagnole, et il s'était réservé celui de la droite. Le combat fut d'abord fort opiniâtre : l'aile droite de l'armée française avait été enfoncée par le vicomte de Turenne, mais le maréchal du Plessis-Praslin répara ce désordre avec la seconde ligne, et donna à la première le temps de se rallier et de revenir plusieurs fois à la charge. L'aile droite des ennemis, où commandait l'archiduc, fut mise en déroute et poussée de manière qu'elle ne put jamais se rallier, son infanterie ayant été rompue en même temps. L'archiduc donna au vicomte de Turenne l'ordre de la retraite. Cette opération présentait alors de grandes difficultés, avec les débris d'une armée enveloppée de toutes parts. Il parvint cependant à se retirer, suivi de son capitaine des gardes et de quelques gentilshommes. « Plusieurs cavaliers le poursuivirent pendant une lieue, ce qui l'obligea de tourner bride avec le peu de monde qui l'accompagnait; il les battit et s'en délivra. Les ennemis eurent deux mille hommes de tués, sans compter un grand nombre de blessés, et on leur fit trois mille prisonniers. Parmi les gens de remarque qui y furent tués était un des frères de l'électeur palatin. On prit aux ennemis un grand nombre de drapeaux et d'étendards, huit pièces de canon et tous leurs bagages. La joie que le maréchal du Plessis eut de cette victoire fut bien troublée par la

perte du comte de Choiseul, son fils, qui y fut tué en combattant avec beaucoup de valeur.

« Le cardinal Mazarin retourna à Paris, et le roi fit maréchaux de France le marquis de Villequier, qui a été connu sous le nom de marquis d'Aumont, le marquis d'Hocquincourt et le marquis de la Ferté-Senneterre [1]. »

CCLXV.
SACRE DE LOUIS XIV A REIMS. — 7 JUIN 1654.

Ph. de Champaigne. — Vers 1666.

La majorité du roi avait été déclarée en séance solennelle du parlement, le 7 septembre 1651 ; mais la cérémonie du sacre avait été différée, les maux publics ne permettant guère de songer à des fêtes. Lorsqu'enfin la tranquillité eut été rétablie au dedans du royaume et qu'au dehors les armes françaises eurent repris leur ascendant, on s'occupa des préparatifs de cette grande solennité.

« Elle se fit à Reims, le dimanche 7 juin, avec une pompe et une magnificence extraordinaires ; l'évêque de Soissons, comme premier suffragant et doyen né de la province, y fit la fonction de l'archevêque, le siége étant pour lors vacant [2]. »

Le procès-verbal du sacre de Louis XIV fait par l'évêque de Soissons, Simon-le-Gras, a conservé tous les détails de la cérémonie.

« L'église, depuis les hautes galeries jusqu'au bas, tant

[1] *Histoire militaire de Louis XIV,* par Quincy, t. I, p. 136.
[2] *Ibid.* p. 182.

dans le chœur que dans la nef et les deux aisles, étoit tendue et ornée des plus belles et des plus riches tapisseries de la couronne ; le marche-pied de l'autel et tout le pavé du chœur couverts de grands tapis de Turquie, et le grand autel, outre son marbre et son or, relevé en figures antiques, et enrichy d'une infinité de pierres précieuses dont il est composé, étoit encore paré des riches et précieux ornemens de satin blanc en broderie d'or que le roy avoit donnés la veille de son sacre, avec le reste de la chapelle, etc. Au bas du degré, devant le grand autel, étoit la chaire qui devoit servir à l'évêque de Soissons pour officier, couverte, comme tous les autres bancs et siéges, de velours violet parsemé de fleurs de lys d'or : vis-à-vis, à huit pieds ou environ de ladite chaire, étoit un haut daiz de huit pieds en quarré et d'un pied de haut, couvert d'un tapis de velours violet, en broderie de fleurs de lys d'or, et sur iceluy un appuy d'oratoire, couvert d'un autre tapis, un fauteuil et deux carreaux, avec un grand daiz suspendu au-dessus, préparé pour le roy, le tout de pareille étoffe : au milieu, entre la chaire de l'officiant et ledit appuy, un grand carreau de cinq quartiers de long, de semblable étoffe, sur lequel le roy devoit se prosterner avec l'évêque de Soissons, pendant qu'on chanteroit la litanie.

« Derrière, à cinq pieds du fauteuil du roy, étoit un siége pour le connestable, un autre trois pieds plus éloigné pour le chancelier, et plus en arrière un banc pour le grand maître, le grand chambellan et le premier gentilhomme de la chambre.

« Au côté droit de l'autel fut mis un banc pour les pairs ecclésiastiques, derrière lequel il y en avoit un pour MM. les cardinaux, etc.

« Du même côté, entre deux pilliers, à douze pieds de haut, étoit dressée une tribune en forme d'oratoire pour la reine, la reine d'Angleterre et les autres princesses qui l'accompagneroient.

« Au côté gauche de l'autel, vis-à-vis du banc des pairs ecclésiastiques, étoit un siége avec un marche-pied de demi-pied de haut pour M. le duc d'Anjou, qui devoit représenter le duc de Bourgogne, et contre iceluy un banc pour les autres pairs laïcs, derrière lesquels étoient des bancs pour les maréchaux de France et autres grands seigneurs ; plus bas, pour les secrétaires d'estat, et plus bas, en arrière, pour les officiers de la maison du roy.

« De ce même côté, entre deux pilliers, étoit élevé un échaffaut à douze pieds de haut pour le nonce du pape, pour les ambassadeurs et résidens des princes étrangers conviés au sacre, etc.[1] »

L'évêque de Soissons, suivi de tout le clergé, ayant été chercher le roi à l'archevêché, Louis XIV se rendit à l'église, entouré de toute sa maison et précédé du sieur de Rodes, grand maître des cérémonies.

« Les cent gentilshommes de la maison du roy tenant leurs becs de corbin, conduits par le marquis d'Humieres, leur capitaine, le sieur de Rodes, grand maître des cérémonies de France, vêtu de toile d'argent, les

[1] I^{re} partie, p. 19-25.

chausses troussées avec bas d'attache de soye, le capot de drap noir doublé de toile d'argent et tout chamarré de passemens d'argent, avec la toque de velours bleu, précédoient le roy.

« Le maréchal d'Estrées, faisant la charge de connestable, comme le plus ancien maréchal de France, marchoit devant le roy, l'épée nue au poing, revêtu de même que les pairs laïcs, ayant les deux huissiers-massiers à ses côtés.

« Le roy marchoit au milieu des évêques de Beauvais et de Châlons, le prince Eugène de Savoye portoit sa queue; le chancelier suivoit le roy, vêtu d'une soutanne de satin cramoisi, de son manteau et épitoge d'écarlate rouge, rebrassé et fourré d'hermines, ayant sur la tête son mortier de chancelier de drap d'or, bordé et doublé d'hermines; puis le maréchal de Villeroy, représentant le grand maître, ayant le duc de Joyeuse, grand chambellan, à sa droite, et le comte de Vivonne, premier gentilhomme de la chambre, à sa gauche, vêtus tous trois de même que les pairs laïcs; le comte de Noailles, capitaine des gardes, commandant la garde écossoise, tenant la droite, et le marquis de Charost fils, capitaine des gardes en quartier, marchoient derrière le roy, et aux côtés les six gardes écossoises, autrement appellées *gardes de la Manche*, vêtues de taffetas blanc, avec leurs hocquetons de velours blanc, en broderie d'or et d'argent[1]. »

Les premières cérémonies achevées, « le chancelier de

[1] 1re partie, p. 42 et suiv.

France fit la convocation des pairs proche l'autel du côté de l'évangile, le visage tourné du côté du chœur; la convocation faite, sans quitter notre mître, ayant pris à deux mains la grande couronne de Charlemagne sur l'autel, la mîmes seul sur la tête du roy, et aussitôt les pairs y portant la main pour la soutenir, la tenant de la main gauche avec eux, dîmes ce qui suit : *Coronat te Deus, etc.*, et, après cette oraison, seul nous posâmes la couronne sur la tête du roy, disant : *Accipe coronam regni*[1]. »

CCLXVI.

LOUIS XIV REÇOIT CHEVALIER DE L'ORDRE DU SAINT-ESPRIT SON FRÈRE (MONSIEUR), ALORS DUC D'ANJOU, DEPUIS DUC D'ORLÉANS. — 8 JUIN 1654.

X. Dupré (d'après un tableau de Ph. de Champaigne en 1665). — 1836.

Le roi, le lendemain de son sacre, reçut le collier de l'ordre du Saint-Esprit des mains de l'évêque de Soissons.

« Cela fait, les officiers des ordres furent quérir Monsieur, qui vint recevoir le collier des mains du roy et le manteau de l'ordre; ensuite sa majesté retourna en sa place avec tous les autres, et Monsieur prit place dans les hautes chaises du côté droit[2]. »

Le comte de Servien, les sieurs Letellier, de Lionne

[1] IIe partie, p. 32.
[2] *Description du sacre et du couronnement de Louis XIV*, p. 146.

et de Bouelles, officiers des ordres, assistaient le roi lors de la réception de Monsieur, duc d'Anjou.

CCLXVII.
SIÉGE DE STENAY. — 6 AOUT 1654.

DUPRESSOIR. — 1836.

Les troubles du royaume apaisés permettaient enfin de reprendre contre l'Espagne une vigoureuse offensive. Le conseil du roi s'empressa de diriger de nombreux renforts sur les frontières. Les cérémonies du sacre ne suspendirent pas les opérations de la guerre, et le siége de Stenay ayant été résolu, le marquis de Fabert, gouverneur de Sedan, lieutenant général dans l'armée du maréchal de Turenne, reçut le commandement des troupes qui devaient être chargées de cette entreprise.

C'est au siége de Stenay que Louis XIV fit sa première campagne.

« L'entreprise était difficile, tant à cause des fortifications de la ville, qui étaient régulières, outre une bonne citadelle, qu'à cause de la garnison, qui ne laissait pas d'être très-forte, malgré les troupes qui en étaient sorties. La cour, pour s'en approcher, se transporta à Sedan, d'où le roi alla souvent à la tranchée, chose qui encouragea tellement les troupes, qu'elles y firent merveilles. Les lignes de circonvallation étant en état, le maréchal de Turenne ouvrit la tranchée le 3 de juillet, et, ayant laissé le commandement au marquis de Fabert,

il marcha avec son armée, et passa la Meuse pour aller couper les vivres aux Espagnols qui avaient entrepris le siége d'Arras. On travailla à pousser les attaques, pendant lesquelles les assiégés firent des sorties jusqu'au 21, qu'elles furent à portée du chemin couvert. Il fut attaqué le 22 par le régiment de la Marine, qui s'y logea après une action fort vive; le marquis de Guadagne, maréchal de camp qui le commandait, y donna de grandes preuves de valeur. Le 25, la descente du fossé de la demi-lune étant achevée, M. de Varennes, maréchal de camp commandant la tranchée, y fit attacher le mineur. Le lendemain 26 l'on fit deux descentes dans le grand fossé de la citadelle. La mine de la demi-lune étant en état le 28, elle fit son effet. On attaqua la demi-lune, et on s'y logea le 2 du mois d'août; M. de Molondin, colonel suisse, fit augmenter le logement, de manière qu'on en demeura absolument maître. On attacha ensuite le mineur à un bastion de la ville, et la brèche fut perfectionnée par une batterie de huit pièces de canon; alors la garnison se retira dans la citadelle, et le gouverneur battit la chamade. La garnison sortit avec armes et bagages, et fut conduite à Montmédy [1]. »

[1] *Histoire militaire de Louis XIV*, par Quincy, t. I, p. 183.

CCLXVIII.

ARRAS SECOURU. — AOUT 1654.

PRISE DU MONT SAINT-ÉLOY.

Dupressoir. — 1836.

De toutes les conquêtes faites sous l'administration du cardinal de Richelieu, Arras était une des plus importantes. Cette ville grande et forte était un boulevard qui arrêtait les efforts des armées espagnoles, et les empêchait de pénétrer dans l'intérieur du royaume. Les Flamands regrettaient vivement Arras, dont ils étaient dépossédés depuis quatre ans; aussi s'empressèrent-ils de fournir au gouverneur des Pays-Bas tous les secours d'argent qui lui étaient nécessaires pour une entreprise à laquelle ils attachaient le plus grand prix. L'archiduc Léopold attendit que les troupes françaises fussent engagées devant Stenay, pour se porter avec toutes ses forces sur Arras, dont la faible garnison, dépourvue d'approvisionnements, ne pouvait opposer une longue résistance aux efforts réunis d'une armée nombreuse et aguerrie, qui comptait dans ses rangs les généraux les plus expérimentés, Fuensaldagne, Fernando de Solis, le duc de Wurtemberg, le prince de Ligne, le duc François de Lorraine et enfin le prince de Condé, que les derniers troubles tenaient encore éloigné de la France. La place fut investie le 4 juillet. Le comte de Montjeu, qui en était gouverneur, avait vu sa garnison

réduite par la nécessité d'envoyer au siége de Stenay une portion de son infanterie et sa cavalerie à peu près tout entière; il lui restait à peine cent chevaux et deux mille cinq cents hommes d'infanterie.

Le vicomte de Turenne, ayant réuni ses troupes à celles du maréchal de la Ferté-Senneterre, s'était approché des lignes espagnoles; mais, trop inférieur en nombre pour les attaquer, il dut se borner à inquiéter l'ennemi en interrompant ses communications et en coupant ses convois. Cependant, avec les faibles renforts qui étaient parvenus à entrer dans la ville en trompant la vigilance des assiégeants, le comte de Montjeu opposait une vigoureuse résistance aux attaques sans cesse renouvelées de l'armée espagnole, lorsqu'enfin la prise de Stenay changea la face des choses. Le roi confia aussitôt au maréchal d'Hocquincourt le commandement des troupes qui venaient de faire le siége de cette place, avec ordre de se rendre devant Arras, et de se réunir aux maréchaux Turenne et la Ferté.

« Les trois généraux s'assemblèrent pour concerter ensemble la ruine du camp ennemi et l'attaque même de la circonvallation, s'il étoit besoin d'y penser... Estant arrivez à l'éminence nommée le *camp de César*, parce que l'on croit qu'il a hyverné autrefois en ce lieu-là, pendant qu'il faisoit la guerre aux Nerviens, ils résolurent de l'occuper pour y establir le quartier du maréchal d'Hocquincourt. L'abbaye (située sur le mont Saint-Éloy) en est fort proche; elle étoit gardée par des gens détachez de l'armée ennemie; il les falloit dénicher de

là, et on ne le pouvoit sans canon. On en fit rouler six pièces... L'abbaye fut à la fin emportée après une assez longue résistance.....

« Les généraux ayant ordre exprès du roi de tout entreprendre pour le salut de la place, on résolut l'attaque générale des lignes, et on choisit pour cet effet la nuit du 24 au 25e jour d'août[1]. »

CCLXIX.

ARRAS SECOURU PAR L'ARMÉE DU ROI. — 25 AOUT 1654.

LEVÉE DU SIÉGE.

HIPP. LECOMTE. — 1835.

L'attaque fut décisive; l'armée espagnole, repoussée sur tous les points, leva le siége d'Arras. De tous les généraux qui servaient sous les ordres de l'archiduc, le prince de Condé seul parvint à rallier une partie de ses troupes et fit sa retraite en bon ordre.

« Ayant avec lui le comte de Fuensaldagne, le comte de Boutteville (depuis le maréchal de Luxembourg), et M. de Ligneville, il se retira de défilé en défilé, faisant tête de temps en temps aux Français, qui le suivaient de près. Les ennemis eurent quatre mille hommes de tués sur la place, du nombre desquels étaient M. de Valentin, sergent de bataille, et MM. de Pulney et Fournier, des troupes de Lorraine. On leur fit un plus grand nombre de prisonniers, dont était M. Stranestrof, officier géné-

[1] *Arras secouru*, par La Mesnardière, édition de 1662, p. 28.

ral; on leur prit plusieurs drapeaux et étendards, cent pièces de canon et tous leurs bagages. Du côté de la France, le duc de Joyeuse, colonel général de la cavalerie, fut tué, M. de Turenne blessé, aussi bien que le chevalier de Créqui, qui s'était jeté dans la place. Le roi, qui était à portée avec la cour, arriva après l'action; et, quoiqu'il n'eût pas encore seize ans, il fut sept ou huit heures à cheval pour visiter les lignes et le champ de bataille. Il donna une somme d'argent pour enterrer les morts, fit son entrée dans Arras, et témoigna à M. de Montjeu la satisfaction qu'il avait de la belle défense qu'il venait de faire, et aux troupes combien il était content de leur valeur [1]. »

CCLXX.

PRISE DU QUESNOY. — 6 SEPTEMBRE 1654.

<div align="right">Dupressoir. — 1835.</div>

« Le maréchal de Turenne étant entré dans Arras, après en avoir fait lever glorieusement le siége, en sortit peu de jours après pour aller investir le Quesnoy. Cette place, qui n'est importante que par sa situation, ne l'arrêta qu'un jour et fut aussitôt prise qu'assiégée (le 6 septembre 1654) [2]. »

[1] *Histoire militaire de Louis XIV*, par Quincy, t. I, p. 188.
[2] *Histoire de Louis XIV*, par Limiers, t. I, p. 523.

CCLXXI.

PRISE DE LA VILLE DE CADAQUÈS (CATALOGNE). — 28 MAI 1655.

DUPRESSOIR. — 1836.

La guerre continua, mais faiblement, pendant l'année 1655. Les armées françaises, commandées en Flandre par le vicomte de Turenne, et en Italie par le prince Thomas de Savoie, n'engagèrent aucune action décisive : la campagne se borna à la prise de quelques places : Landrecies, Condé, Saint-Guilhain en Flandre, et Reggio en Italie.

Les Espagnols avaient fait, en Catalogne, des approvisionnements considérables à Cadaquès et à Castillon, villes voisines de la place de Roses, qui était occupée par l'armée française, et qu'ils voulaient attaquer.

« Le roi, pour les prévenir, envoya le prince de Conti commander son armée en Catalogne, et fit armer six vaisseaux de guerre et six galères, dont il donna le commandement au duc de Mercœur. Dès que le prince de Conti eut appris l'arrivée de la flotte, il forma le siége de Cadaquès, ville maritime et assez bien fortifiée. Les galères du roi remorquèrent jusque dans le port les vaisseaux, qui aussitôt canonnèrent la place, pendant que l'armée de terre la canonnait aussi de son côté; il y eut en peu de jours une brèche considérable. Le gou-

verneur, craignant de ne pouvoir soutenir un assaut, rendit la place le 28 de mai[1]. »

CCLXXII.

COMBAT NAVAL DE BARCELONE. — 29 SEPTEMBRE 1655.

Gudin. — 1839.

« Le duc de Vendôme, qui commandait la flotte du roi dans la Méditerranée, ayant rencontré à la hauteur de Barcelone l'armée navale d'Espagne, il l'attaqua, quoiqu'elle fût supérieure à la sienne, et la battit après un combat très-vif de quelques heures. Il fut secondé dans cette action par le commandeur Paul, officier général de grande réputation sur mer, et par MM. de Gabaret et de Foran, dont on parlera quelquefois dans la suite de cette histoire; le dernier, qui était capitaine de l'amiral, y fut blessé[2]. »

CCLXXIII.

COMBAT D'UN VAISSEAU FRANÇAIS CONTRE QUATRE VAISSEAUX ANGLAIS. — 1655.

Gudin. — 1839.

« L'année 1655 fut encore remarquable par la belle action que fit le chevalier de Valbelle, commandant un

[1] *Histoire de Louis XIV,* par Limiers, t. I, p. 538.
[2] *Histoire militaire de Louis XIV,* par Quincy, t. I, p. 203.

vaisseau du roi de trente pièces de canon. Il fut attaqué par quatre vaisseaux anglais qui, après un combat de plusieurs heures, le criblèrent de coups de canon, et le désemparèrent de manière qu'à peine il lui restait une voile pour manœuvrer; il refusa cependant de se rendre, et, voyant qu'il allait périr, il alla s'échouer sur un banc. Le commandant anglais fut si touché de la valeur et de la fermeté qu'il avait fait paraître dans cette action, qu'il lui envoya une barque pour le sauver avec ce qui lui restait de monde, et lui permit ensuite de se retirer en France [1]. »

CCLXXIV.

SIÉGE ET PRISE DE MONTMÉDY. — 6 AOUT 1657.

Tableau du temps.

Le maréchal de la Ferté, qui commandait un corps d'armée sur la frontière de Champagne, reçut ordre d'investir la ville de Montmédy. Il arriva devant cette place le 12 juin, et fit ouvrir la tranchée devant la citadelle le 22 suivant. Le comte de Soissons, prince du sang, qui se rendit au camp le 27, monta, la première nuit, la garde de la tranchée avec son régiment.

« Quoiqu'on pressât les attaques le plus vivement qu'on pouvait, les assiégés les soutinrent avec beaucoup de valeur jusqu'au 6 du mois d'août. Le roi, qui était à Sedan avec la cour, vint au siége vers la fin, et leur accorda une capitulation très-avantageuse. M. de Melan-

[1] Quincy, *Histoire militaire de Louis XIV*, t. I, p. 196.

dry, gouverneur de cette place, y fut tué; c'était un officier d'une grande réputation chez les Espagnols[1]. »

Le même auteur rapporte que Louis XIV visita jusqu'à vingt-trois fois les travaux de la tranchée, quelques remontrances qu'on pût faire pour l'en empêcher.

CCLXXV.
BATAILLE DES DUNES. — 14 JUIN 1658.

ORDRE DE BATAILLE.

.

L'empereur Ferdinand III étant mort au mois d'avril 1657, la diète devait s'assembler l'année suivante pour l'élection de son successeur. Mazarin s'empressa d'envoyer des ambassadeurs à Francfort : il voulait obtenir que le nouvel empereur reconnût les stipulations du traité de Munster, et continuât d'abandonner la cour de Madrid à elle-même dans la guerre qu'elle soutenait contre la France. En même temps, cherchant avant tout le succès, il n'avait pas craint d'engager Louis XIV dans un traité d'alliance avec le protecteur de la république d'Angleterre, Olivier Cromwell, et les deux puissances réunies devaient par leur ascendant contraindre enfin le roi d'Espagne à la paix. Philippe IV la désirait, elle lui était nécessaire; mais il ne voulait point tenir compte à la France des succès obtenus dans les précédentes campagnes, et il fallait le

[1] *Histoire militaire de Louis XIV*, par Quincy, t. I, p. 221.

contraindre à traiter en terminant la guerre par une action éclatante.

Le siége de Dunkerque fut résolu. Dunkerque, enlevé par le duc d'Enghien en 1646, avait été repris par les Espagnols, malgré la belle défense de l'Estrades, dans cette année 1652, où la France, victime de dissensions civiles, perdit ses plus belles conquêtes. La place devait être assiégée par les armées combinées de France et d'Angleterre, et remise ensuite au protecteur : l'alliance anglaise était à cette condition ; Mazarin avait dû l'accepter. La paix dépendait ainsi de la prise de Dunkerque.

Le marquis de Lède y commandait à la tête d'une nombreuse garnison ; il avait mis la ville et la citadelle dans le meilleur état de défense. Cependant, quoique le fort de Mardick fût tombé au pouvoir de l'armée française dans la campagne précédente, on était loin de croire, à Madrid et à Bruxelles, que le siége de Dunkerque fût le but des grands armements de la France. On les croyait plutôt dirigés contre Hesdin, qui venait de se révolter et de se donner à l'Espagne ; il était donc présumable que tous les efforts se réuniraient contre cette ville rebelle, dont la possession était d'ailleurs d'une grave importance.

Le vicomte de Turenne fut chargé de la direction de cette grande entreprise. Si l'on en croit La Mesnardière, auteur contemporain, qui suivit l'armée, il était d'un avis contraire à celui du ministre. Il craignait de s'avancer dans un pays ennemi, avant de s'être emparé des places fortes qu'il laissait derrière lui ; mais la volonté

du roi, transmise par le cardinal Mazarin, alors tout-puissant, était précise : il fallut s'y conformer. Turenne avait rejoint l'armée « le 16 de mai ; elle marcha droit au vieux Hesdin, dont les mazures sont peu éloignées du nouveau. Le roy, accompagné de Philippe duc d'Anjou, son frère unique, du cardinal Mazarin, des maréchaux du Plessis et de Villeroy, de Camille de Neuville, archevêque de Lyon, et de cette maison si nombreuse qui fit dire aux estrangers que les roys de France marchent toujours en corps d'armée [1].... »

Malgré les pluies continuelles et les inondations dont le pays était couvert, l'armée française se mit en communication avec Mardick, et arriva devant Dunkerque le 28 mai. Après avoir enlevé tous les travaux avancés des Espagnols, le vicomte de Turenne fit investir la place. Les lignes de circonvallation étaient formées et le siége commencé depuis longtemps, quand, le 12 juin, il apprit que don Juan d'Autriche et le prince de Condé arrivaient en vue de Dunkerque à la tête d'une armée nombreuse. Le cardinal Mazarin était avec toute la cour à Calais, d'où il dictait ses ordres. Ses dépêches ne laissaient aucun doute sur ce qu'il fallait entreprendre. Il mandait à Turenne que *si les ennemis approchaient, il croyait qu'il y avait quelque chose de meilleur à faire que de les attendre dans les lignes* [2].

« L'armée espagnole occupait les dunes ; don Juan, confiant dans la supériorité du nombre, était loin de

[1] *Siége de Dunkerque,* par La Mesnardière, p. 55.
[2] *Ibid.* p. 136.

penser qu'il pût être attaqué par une armée qui s'élevait à peine à quinze mille hommes. Mais Turenne, qui avait résolu de prendre l'offensive, s'occupa d'abord d'assurer les postes de la tranchée, afin de se mettre à couvert des sorties de la place. Puis, informé par un page du duc d'Humières pris la veille, et qui était parvenu à s'échapper, que l'armée espagnole n'attendait pour commencer les opérations que l'arrivée de son artillerie, qui ne pouvait être rendue avant deux jours, il arrêta aussitôt toutes ses dispositions pour le lendemain, et le 15, à la pointe du jour, l'armée française sortit des lignes et se forma en bataille dans l'ordre suivant :

« Treize escadrons à l'aile droite de la première ligne, qui étaient : deux du régiment royal, deux de Gramont et de Guiche, un de Gassion, deux de Turenne, un de Poduits, un de Bouillon, deux de la Villette, un de du Coudray-Montpensier et un d'Espiné, commandés par le marquis de Castelnau, capitaine général, et M. de Varenne, lieutenant général. Il mit pareillement treize escadrons à la gauche de cette ligne, à savoir : un de l'Alsace, deux du grand maître, un de Villequier, un de Rouvray, un de Saint-Lieu, un de Castelnau, un de Broglie, et cinq de Lorrains, aux ordres du marquis de Créqui et d'Humières. Il y avait dans le centre onze bataillons, qui étaient : un des gardes françaises, deux des gardes suisses, un de Picardie, un de Boutdubois, deux de Turenne, et quatre anglais, sous les ordres du marquis de Gadagne, du comte de Soissons et de milord Lokart. Dix escadrons formaient l'aile droite de la se-

conde ligne, savoir : deux de la Reine, un de Cœuvres, un d'Équancourt, un de Mancini, un de Rohan, un de Roye, un de Melin, un de Marsillac et un de Rochepaire. Il destina pareillement neuf escadrons de l'aile gauche de cette ligne, qui étaient : un de Genlis, un de Torigny, deux de Belin, un de Coaslin et quatre de Lorrains, que commandait le comte de Schomberg. Entre ces deux ailes étaient sept bataillons : un de Piémont, un de Rambures, un de la Marine, un d'Espagny, trois anglais, commandés par le marquis de Belfonds. Le corps de réserve consistait en quatre escadrons : de Richelieu, de Soissons, de Nogent, et un de Lorrains, sous les ordres du marquis de Richelieu. Le corps des gendarmes, à la tête duquel était le marquis de Lasalle, sous-lieutenant des gendarmes du roi, était entre les deux lignes d'infanterie, composé de sept escadrons, un des gendarmes du roi, un des chevau-légers de la garde, un des gendarmes écossais, un des gendarmes et des chevau-légers du duc d'Orléans, un des gendarmes du cardinal et un de ses chevau-légers. Toutes les troupes destinées pour la bataille pouvaient monter à neuf mille hommes d'infanterie et à six mille chevaux[1]. »

[1] *Histoire militaire de Louis XIV*, par Quincy, t. I, p. 234.

CCLXXVI.

SIÉGE DE DUNKERQUE; BATAILLE DES DUNES. — 14 JUIN 1658.

LARIVIÈRE. — 1837.

Le prince de Condé, qui veillait, s'aperçut le premier du mouvement de l'armée française; il se rendit aussitôt à la tente de don Juan, pour l'en prévenir. « Le général espagnol et Caracène firent des diligences incroyables, et employèrent merveilleusement le peu de temps qui leur restoit pour leur ordre de bataille; jugeant qu'en l'estat où estoient les choses, une retraite en confusion seroit plus honteuse et plus mortelle que le combat le plus sanglant qui se feroit dans les formes [1]. »

Les armées ne tardèrent pas à se trouver en présence.

« Le marquis de Castelnau, à la tête de l'aile gauche, se trouvant par sa situation plus près des ennemis, commença le combat. Dès la première charge, il mit tellement en déroute l'aile droite des Espagnols que don Juan d'Autriche, qui était à la tête, ne put jamais la rallier.

« Le marquis de Gadagne, à la tête de l'infanterie, secondé par le comte de Guiche, le comte de Soissons à la tête des Suisses, par milord Lokart, conduisant les Anglais, rompirent entièrement l'infanterie ennemie, qui fut chargée avec beaucoup de valeur, l'épée à la

[1] La Mesnardière, p. 169.

main. M. de Turenne se tint derrière la première ligne de son infanterie, où il pouvait voir tout ce qui se passait dans les dunes, et d'où il se porta où il était nécessaire. »

Ayant été informé que l'aile droite, attaquée par le prince de Condé, faiblissait, il s'y rendit aussitôt, suivi de la Berge, maréchal de bataille, et l'un des meilleurs officiers de l'armée. La Berge fut tué dans le trajet. La présence du vicomte de Turenne ne tarda pas à changer la face du combat. Les troupes ralliées revinrent à la charge, et la victoire fut décidée.

« Le prince de Condé eut son cheval tué sous lui... Les comtes de Boutteville[1] et de Coligni furent faits prisonniers auprès de lui..... Les Espagnols eurent trois mille hommes tués dans cette occasion. Un grand nombre se noya en voulant se sauver, et on leur fit trois mille prisonniers[2]. »

CCLXXVII.

LE ROI ENTRE A DUNKERQUE. — 26 JUIN 1658.

Tableau du temps (d'après VANDERMEULEN et LEBRUN). — Vers 1670.

« Cette grande bataille étant finie à midi, l'armée rentra dans ses lignes. Les assiégés, durant que les armées étaient aux mains, profitèrent de ce temps pour faire une sortie; mais leurs efforts ne réussirent point, parce

[1] Plus tard le maréchal de Luxembourg.
[2] *Histoire militaire de Louis XIV*, par Quincy, t. I, p. 236.

que le marquis de Richelieu, qui commandait le corps de réserve, voyant qu'il était inutile dans la bataille qui se donnait, vint au secours des troupes qui gardaient les lignes, ce qui obligea les assiégés de se retirer. La place tint encore neuf jours après la bataille; mais la garnison, voyant que le marquis de Lède, qui défendait la ville, avait reçu une blessure dont il mourut, demanda à capituler le 23 de juin, huitième jour de tranchée. Le marquis de Lède mourut plein de gloire et d'honneur. Il avait défendu cette même place avec la même valeur contre le prince de Condé, alors général de l'armée de France, en l'année 1646. Le roi vint au siége après le combat; il examina avec grand soin le champ de bataille, et vit, le 25, sortir la garnison, qui était de treize cents hommes, sans les malades et les blessés. Le marquis de Castelnau fut blessé en arrivant au travail que les ennemis avaient fait. On le porta à Calais, où il mourut; avant qu'il mourût le roi lui envoya le bâton de maréchal de France. Le comte de Guiche fut aussi blessé d'un coup de mousquet. On remit Dunkerque entre les mains des Anglais, selon le traité fait entre eux[1]. »

[1] *Histoire militaire de Louis XIV*, par Quincy, t. I, p. 236.

CCLXXVIII.

PRISE DE GRAVELINES. — 30 AOUT 1658.

.

Aussitôt après la prise de Dunkerque, les troupes du vicomte de Turenne se portèrent devant la ville de Bergues. Le roi suivit l'armée, et peu de temps après il tomba malade à Mardick des fatigues de la campagne. On le transporta à Calais.

« La maladie fut si considérable, qu'il fut abandonné des médecins de la cour; mais un médecin d'Abbeville lui donna l'émétique, qui le guérit entièrement. Aussitôt que le roi fut rétabli de sa grande maladie, il partit de Calais avec la reine mère et le cardinal Mazarin, et alla trouver l'armée, qui était à Bergues, pour régler avec M. de Turenne ce que l'on ferait le reste de la campagne.... On tint un conseil dans lequel le siége de Gravelines fut résolu : le maréchal de la Ferté fut chargé de cette entreprise.

« Gravelines est une ville forte, et dont la garnison était de trois mille hommes; elle est située sur la mer, près la rivière d'Aa, entre Calais et Dunkerque. Elle avait été fortifiée, par Charles-Quint, d'une citadelle, et depuis ses fortifications avaient été augmentées; de manière que l'on regardait cette place comme l'une des plus fortes des Pays-Bas [1]. »

[1] *Histoire militaire de Louis XIV*, par Quincy, t. I, p. 238.

La ville fut investie le 27 juillet ; le 8 août le maréchal de la Ferté fit ouvrir la tranchée, et le 27 le gouverneur don Christophe Manrique demanda à capituler. Le cardinal Mazarin, qui s'était tenu à portée du siége pour donner tous les ordres nécessaires, prit lui-même possession de la place après qu'elle se fut rendue.

CCLXXIX.

ARRIVÉE D'ANNE D'AUTRICHE ET DE PHILIPPE IV DANS L'ILE DES FAISANS. — 2 JUIN 1660.

Oscar Gué. — 1837.

La campagne de 1658 termina glorieusement la guerre que depuis vingt-cinq ans la France soutenait contre l'Espagne. Léopold, élu empereur à la place de son père, ne put se dérober à la nécessité de reconnaître les stipulations du traité de Munster. Philippe IV, qui avait compté sur son alliance pour continuer la guerre, était désormais hors d'état de la poursuivre seul : il fallut songer sérieusement à la paix. Des plénipotentiaires furent nommés par les deux couronnes ennemies. Le cardinal Mazarin, premier ministre du roi de France, et don Louis de Haro, premier ministre du roi d'Espagne, assistèrent à toutes les conférences qui eurent lieu sur les confins des deux royaumes, dans une île de la rivière de la Bidassoa, appelée alors l'île de l'Hôpital ou des Faisans, et à qui l'entrevue des deux souverains a donné depuis le nom d'île de la Concorde.

Le mariage de Louis XIV et de l'infante d'Espagne Marie-Thérèse d'Autriche, fille aînée de Philippe IV, était une des conditions du traité. La paix fut signée le 7 novembre 1659 ; elle devait ensuite être ratifiée par les rois de France et d'Espagne, dans le lieu même où s'étaient tenues les conférences. Louis XIV arriva, dans les premiers jours de juin de l'année 1660, à Saint-Jean-de-Luz, sur la frontière des Pyrénées, et Philippe IV se rendit également, à la même époque, sur les limites de son royaume, à Fontarabie : ces deux villes se trouvent à quelque distance de l'île des Faisans.

« Avant l'entrevue publique et déclarée, il y en eut une particulière et secrète, autant que le peuvent être les démarches des souverains : le roi y voulut paraître incognito. Ce fut dans les mêmes appartements qui avaient été bâtis pour les conférences que se fit l'entrevue des deux monarques. On y avait ajouté des galeries couvertes, et ils avaient été embellis de tout ce qui pouvait les rendre magnifiques et brillants[1]. »

On ne connaît pas l'ordonnateur de cette cérémonie pour la France ; mais on sait que le peintre Velasquez, alors âgé de soixante et un ans, maréchal des logis de Philippe IV, ordonna les dispositions de la partie qui se trouvait sur le territoire d'Espagne. Mlle de Montpensier, dans ses Mémoires, en a conservé la description.

« Monsieur eut envie d'aller dans le lieu où se tenaient les conférences : j'eus la même curiosité. J'allai avec lui ; c'était à deux lieues de Saint-Jean-de-Luz ;

[1] *Histoire de Louis XIV*, par Limiers, t. I, p. 646.

c'est un lieu qu'on appelle l'île du Faisan. L'on passait un pont qui était comme une galerie qu'on avait tapissée ; il y avait au bout un salon qui avait une porte qui donnait sur un pareil pont bâti du côté d'Espagne, de même que le nôtre du côté de France. Il y avait une grande fenêtre qui donnait sur la rivière, du côté de Fontarabie, qui était l'endroit par où on venait d'Espagne : ils y arrivaient par eau. Puis il y avait deux portes, l'une du côté de France et l'autre du côté d'Espagne, pour entrer dans deux chambres magnifiquement meublées, avec de très-belles tapisseries. Il y avait d'autres petites chambres tout autour avec des cabinets, et la salle de l'assemblée était au milieu, à l'autre bout de l'île. Elle me parut fort grande ; il n'y avait de fenêtre qu'à l'endroit qui avait la vue sur la rivière, où l'on mettait deux sentinelles lorsque les rois y étaient : le corps de garde se tenait hors de l'île. Les gardes étaient dans deux salles auprès du vestibule dont j'ai parlé ; chaque chambre n'avait qu'une porte, à la réserve de la salle de la Conférence, qui en avait deux vis-à-vis l'une de l'autre, et qui était, comme j'ai déjà dit, fort grande : à proprement parler, de deux chambres l'on n'en avait fait qu'une. La tapisserie du côté d'Espagne était admirable, et du nôtre aussi. Les Espagnols avaient par terre, de leur côté, des tapis de Perse à fond d'or et d'argent, qui étaient merveilleusement beaux. Les nôtres étaient d'un velours cramoisi, chamarrés d'un gros galon d'or et d'argent[1]. »

[1] *Mémoires de M^{lle} de Montpensier*, t. V, p. 110.

« Le roi d'Espagne et l'infante s'y rendirent, le 2 juin, dans une galiote toute peinte dedans et dehors, suivie d'un grand nombre d'autres, où étaient don Louis de Haro et plusieurs grands d'Espagne. A la descente de la galiote, sa majesté catholique donna la main à la princesse et la conduisit à la chambre de la Conférence, où la reine mère, Anne d'Autriche, attendait le roi son frère et sa nièce avec toute sa suite [1]. »

CCLXXX.

ENTREVUE DE LOUIS XIV ET DE PHILIPPE IV DANS L'ILE DES FAISANS. — 7 JUIN 1660.

LEBRUN.

« Le lendemain de cette première entrevue (3 juin) les premières cérémonies du mariage se firent à Fontarabie, dans l'église cathédrale. Don Louis de Haro épousa l'infante, en vertu de la procuration que sa majesté très-chrétienne lui avait envoyée.

« Trois jours après, les deux rois, accompagnés chacun de leur cour, et suivis d'une grande affluence de peuple attiré par la nouveauté du spectacle, retournèrent à l'île de la Conférence, pour y promettre et jurer solennellement l'exécution du traité de paix. Ils se renouvelèrent les témoignages réciproques de leur estime, et se virent encore, le jour suivant, qui était le 7 de juin, au même lieu, pour la dernière fois. Avant

[1] *Histoire de Louis XIV*, par Limiers, t. I, p. 246.

que de se séparer, le roi d'Espagne donna sa bénédiction à la reine sa fille, et la remit entre les mains du roi son époux[1]. »

Louis XIV était accompagné de la reine mère, de Monsieur, duc d'Orléans, son frère, du prince de Conti, et du cardinal Mazarin, premier ministre; madame de Navailles, dame d'honneur, était à la suite de la reine mère. Parmi les grands officiers de la couronne on remarquait le vicomte de Turenne, qui venait d'être nommé maréchal général des camps et armées du roi, et le maréchal duc de Gramont, ambassadeur extraordinaire, qui avait fait à Madrid, au nom du roi, la demande en mariage.

Philippe IV était suivi de don Louis de Haro, premier ministre d'Espagne; de don Pedro d'Aragon, capitaine de la garde bourguignonne; du marquis d'Aytone, du marquis de Malepique, grand maître des cérémonies; du marquis de Lecce et du comte de Monterey, tous deux fils de don Louis de Haro; de don Fernando Vouès de Canto-Carrero, secrétaire d'état; de Pimentel et du peintre Velasquez.

L'infante arriva avec le roi d'Espagne. Elle portait, selon le récit de Mlle de Montpensier, avec le *guard-infante*, une robe de satin blanc en broderies de jais. Coiffée en cheveux, elle avait un bouquet d'émeraudes en poires, avec des diamants qui étaient un présent du roi.

Mlle de Montpensier avait assisté à l'entrevue du

[1] *Histoire de Louis XIV*, par Limiers, t. I, p. 647.

DU PALAIS DE VERSAILLES. 81

6 juin; mais elle ne se trouva pas à la cérémonie du 7, où, dit-elle, la reine mère se rendit *toute seule*. Elle rapporte dans ses Mémoires que le roi d'Espagne regarda longtemps M. de Turenne, et dit à plusieurs reprises : « Cet homme m'a donné de méchantes heures. »

CCLXXXI.
MARIAGE DE LOUIS XIV ET DE MARIE-THÉRÈSE D'AUTRICHE. — 9 JUIN 1660.

Tableau du temps (d'après Ch. Lebrun).

La célébration du mariage fut renouvelée en France le 9 juin, dans l'église de Saint-Jean-de-Luz, avec tout l'éclat et la pompe que réclamait une aussi auguste solennité.

« Il y avait un pont pour aller du logis de la reine à l'église, que l'on avait tapissé par en bas tout le long de la rue où il fallait aller. La reine avait un manteau royal de velours violet, semé de fleurs de lis, un habit blanc dessous de brocard, avec quantité de pierreries, et une couronne sur la tête[1]. »

« Le roi avait un habit noir et mille pierreries. La reine se mit auprès du roi, sous un haut dais de velours violet, parsemé de fleurs de lis d'or, et l'estrade était de même, c'est-à-dire le tapis, les chaises et les carreaux; le tout couvert de fleurs de lis d'or. D'abord l'évêque, avant que de commencer la messe, apporta

[1] *Mémoires de Mlle de Montpensier*, t. V, p. 150.

au roi l'anneau, que le roi donna à la reine, et la monnaie sur un bassin de *vermeil doré*. Quand le roi alla à l'offrande, il fut accompagné du grand maître des cérémonies de Rhodes, de ses capitaines des gardes, de Vardes, qui commandait la garde suisse, et de d'Humières, qui commandait les gardes appelés *becs de corbin* ; et Monsieur, frère du roi, porta son offrande... Mademoiselle, fille aînée du feu duc d'Orléans et fille unique de sa première femme, portait l'offrande de la reine, et mesdemoiselles d'Alençon et de Valois, ses sœurs, portaient la queue de la reine[1]..... »

La cérémonie fut d'une grande magnificence. La reine mère y assista avec l'habit de veuve : son estrade, en velours noir, sous un dais de même étoffe, était séparée de celle du roi, et à sa droite. Tous les princes, grands officiers de la couronne et grands du royaume, qui avaient suivi la cour à Saint-Jean-de-Luz, s'y trouvèrent : on y remarquait le duc de Vendôme, fils naturel de Henri IV ; le prince de Conti, les comtes de Soissons, l'évêque de Fréjus, les maréchaux de Turenne et de Gramont.

Le cardinal Mazarin remplit, dans cette occasion, les fonctions de grand aumônier.

La messe fut célébrée par l'évêque de Bayonne et chantée par la musique du roi.

[1] *Mémoires de M*^{me} *de Motteville*, vol. X, p. 151.

CCLXXXII.

MAZARIN PRÉSENTE COLBERT A LOUIS XIV. — MAI 1661.

LAFAYE (d'après un tableau de M. SCHNETZ). — 1836.

Colbert fut un des hommes que Mazarin employa le plus activement dans les dernières années de son ministère. Le cardinal conserva toujours, et même pendant la maladie dont il mourut, la direction des affaires : mais, sentant sa fin prochaine, il ne négligea rien pour faire connaître au roi la vérité sur l'état de son royaume. Les finances, à la suite des longues guerres que la France avait soutenues, étaient dans un extrême délabrement; il était instant d'y porter remède, et c'était là le sujet le plus ordinaire des entretiens du monarque et de son ministre. Colbert assistait à tous ces entretiens : Louis XIV y sut apprécier son zèle et ses talents. Aussi sa place était-elle déjà marquée dans l'estime du roi, quand le cardinal le lui présenta officiellement comme l'homme le plus capable de rétablir l'ordre dans l'administration des revenus de l'état. L'auteur de la vie de Colbert rapporte que Mazarin, à ses derniers moments, recommandant son protégé au roi, lui dit ces paroles : « Je vous dois tout, sire, mais je crois m'acquitter envers votre majesté en lui donnant Colbert. »

Mazarin mourut le 16 mai 1661, dans la cinquante-huitième année de son âge, au château de Vincennes, où il s'était fait transporter. Louis XIV étonna alors la

France et toute l'Europe en prenant lui-même les rênes de l'état pour ne les plus quitter jusqu'à sa dernière heure.

CCLXXXIII.

RÉPARATION FAITE AU ROI, AU NOM DE PHILIPPE IV, ROI D'ESPAGNE, PAR LE COMTE DE FUENTES. — 24 MARS 1662.

Tableau du temps (d'après Ch. Lebrun).

La paix était à peine conclue qu'une question de préséance entre les ambassadeurs de France et d'Espagne fut sur le point de la rompre.

Le 10 octobre 1661, à l'entrée de l'ambassadeur extraordinaire de Suède près de la cour de Londres, le baron de Watteville, ambassadeur d'Espagne, prétendit avoir le pas sur le comte d'Estrades, ambassadeur de France. Une rixe violente s'en était suivie, et plusieurs des gens de l'ambassade de France avaient été tués sur la place. Louis XIV en étant informé donna ordre au comte de Fuensaldagne, ambassadeur d'Espagne, de quitter aussitôt la France. La réparation suivit l'offense de près. Philippe IV désavoua la conduite de son ambassadeur; le baron de Watteville fut rappelé, et le comte de Fuentes, ayant été envoyé extraordinairement près de la cour de France, fit de la part de son maître une déclaration authentique, en vertu de laquelle les ministres espagnols ne concourraient plus désormais avec ceux de France.

« Cejourd'hui, vingt-quatrième du mois de mars, sa majesté ayant eu agréable de donner audience dans son

grand cabinet audit marquis de las Fuentes, nouvellement arrivé en sa cour, et M. le comte d'Armagnac l'ayant amené à sa majesté, ledit marquis de las Fuentes, après lui avoir présenté la lettre de créance du roi catholique qui le déclarait son ambassadeur, et fait ses compliments en la manière accoutumée, rendit à sa majesté une seconde lettre du roi catholique, aussi en créance sur lui, au sujet de l'attentat commis par ledit Watteville [1]. »

Le comte de Fuentes lut ensuite cette déclaration en présence de Louis Phélipeaux, sire de la Vrillière, comte de Saint-Florentin, baron de Hervif et de Châteauneuf-sur-Loire, commandeur des ordres du roi; Henri de Guenégaut, seigneur du Plessis, marquis de Planci, vicomte de Semoine, baron de Saint-Just, commandeur des ordres de sa majesté; Michel Le Tellier, aussi commandeur desdits ordres, et Louis-Henri de Lomenie, comte de Brienne et de Montbron, baron de Pougi, tous conseillers du roi en ses conseils.

« Je suis bien aise, répondit Louis XIV, d'avoir entendu la déclaration que vous m'avez faite de la part du roi votre maître, d'autant qu'elle m'obligera de continuer à bien vivre avec lui.

« Ensuite, le marquis de las Fuentes s'étant retiré, sa majesté, adressant la parole au nonce de sa sainteté et à tous les ambassadeurs et résidents qui étaient présents, dit :

« Vous avez ouï la déclaration que l'ambassadeur d'Es-

[1] *Histoire de Louis XIV*, par Limiers, t. II, p. 31.

pagne m'a faite ; je vous prie de l'écrire à vos maîtres, afin qu'ils sachent que le roi catholique a donné ordre à tous ses ambassadeurs de céder les rangs aux miens en toutes occasions.

« A laquelle audience ont été présents monseigneur le duc d'Orléans, le prince de Condé, le duc d'Enghien, le chancelier, plusieurs ducs, pairs et officiers de la couronne, et autres notables personnages du conseil de sa majesté : ensemble tous les ambassadeurs, résidents ou envoyés étant présentement en cette cour, lesquels y ont été conviés, le nonce du pape, les ambassadeurs de Venise et de Savoie, Mantoue, Modène et Parme, les ambassadeurs de Suède, les trois extraordinaires de Hollande, avec l'ordinaire, les envoyés et résidents de Mayence, Trèves, Brandebourg et Palatin, de l'archiduc d'Inspruck, du duc de Neubourg, des ducs de Lunebourg, Brunswick, du landgrave de Hesse, de l'évêque de Spire et du prince d'Orange. Fait à Paris, ce 24 mars 1662[1]. »

CCLXXXIV.

LES CLEFS DE MARSAL REMISES AU ROI. — 1ᵉʳ SEPTEMBRE 1663.

Tableau du temps (d'après Ch. Lebrun).

« Encore que la France jouît d'une paix entière, et que le roi employât tous ses soins pour en faire goûter les fruits à ses peuples, il eut avis néanmoins que le

[1] *Histoire de Louis XIV*, par Limiers, t. II, p. 32.

duc de Lorraine voulait toujours tenir entre ses mains Marsal, au préjudice du traité fait avec lui ; ce qui obligea sa majesté d'ordonner au comte de Guiche et à M. de Pradel d'investir cette place avec les troupes qui étaient en Lorraine, ce qu'ils firent dans le mois d'août. Mais le roi ayant appris que le gouverneur que le duc de Lorraine y avait mis voulait la défendre, sa majesté résolut d'en faire le siége dans les formes ; il en chargea le maréchal de la Ferté avec un corps de troupes, et y marcha en personne. C'était une des meilleures places du pays, tant par la régularité de ses fortifications que par sa situation avantageuse. Lorsque le roi y arriva, on y avait déjà ouvert la tranchée ; et les travaux étaient déjà fort avancés, quand le duc de Lorraine, après onze jours d'attaque, envoya à sa majesté le prince de Lixen avec des lettres de sa part pour l'assurer qu'il envoyait ses ordres pour lui remettre cette place ; ce qui fut exécuté. Le maréchal de la Ferté y entra avec les troupes destinées pour la garnison. Le roi en donna le commandement à M. de Favri, lieutenant des gardes du corps ; et, après avoir fait la revue des troupes qui avaient été employées à cette expédition, il rendit au duc de Lorraine le reste de ses états, et s'en retourna à Paris [1]. »

[1] *Histoire militaire de Louis XIV*, par Quincy, t. I, p. 262.

CCLXXXV.

LE ROI REÇOIT LES AMBASSADEURS DES TREIZE CANTONS SUISSES. — NOVEMBRE 1663.

VANDERMEULEN. — Vers 1672.

« Sur la fin de cette année (1663), les treize cantons suisses envoyèrent en France leurs ambassadeurs, pour renouveler leur alliance avec le roi. Cette alliance est très-ancienne, et ils la renouvellent toujours quand le temps porté par les traités est sur le point d'expirer. Le dernier avait été fait sous le règne de Henri IV, pour lui et pour le dauphin son fils, qui depuis régna sous le nom de Louis XIII. Dès les premières années du règne du roi, les cantons cherchèrent à renouveler cette alliance, mais les conjonctures des temps en avaient retardé l'exécution. Enfin, cette année, ils envoyèrent une célèbre ambassade à Paris : leurs ambassadeurs y reçurent les mêmes honneurs que du temps de Henri IV[1]. »

CCLXXXVI.

RENOUVELLEMENT D'ALLIANCE ENTRE LA FRANCE ET LES CANTONS SUISSES. — 18 NOVEMBRE 1663.

PIERRE SÈVE. — 1670.
Et PIERRE FRANQUE (d'après LEBRUN). — 1836.

« Le roi, pour lui et le dauphin, son fils, jura solennellement l'alliance dans l'église de Notre-Dame.

[1] *Histoire de Louis XIV*, par Limiers, t. II, p. 51.

« Sa majesté, précédée des cent-suisses de sa garde, arrivant à la porte de l'église, y fut reçue par les principaux du chapitre, et conduite au chœur, ayant avec elle quatre hérauts d'armes, et à ses côtés les huissiers de la chambre portant les masses. Elle se plaça au milieu du chœur, sur un tapis couvert de velours rouge, semé de fleurs de lis d'or, sous un riche dais, accompagnée de Monsieur, du prince de Condé et du duc d'Enghien. Les évêques et autres prélats étaient en leurs rangs accoutumés, ainsi que les secrétaires d'état, le corps de ville, les ambassadeurs, et autres ministres des princes étrangers. Les ducs et pairs et les maréchaux de France avaient la droite, et les quatre premiers gentilshommes de la chambre venaient après. Les ambassadeurs des cantons ayant pris leurs places, et le roi les ayant salués, la messe fut célébrée par l'évêque de Chartres, à laquelle toutefois les députés des cantons protestants n'assistèrent pas. Quand ils furent revenus, les secrétaires d'état montèrent sur l'estrade où était le roi. En même temps le sieur de Lionne, qui avait le département des affaires étrangères, porta le traité sur un carreau semé de fleurs de lis d'or, et le secrétaire de l'ambassade des Suisses porta le même traité sur un autre carreau; et après que le sieur de la Barde, ambassadeur du roi auprès des cantons, eut parlé sur ce sujet, le cardinal Antoine, grand aumônier de France, s'approcha du prie-Dieu du roi, et y tint le livre des évangiles, sur lequel sa majesté mit la main, en même temps que l'un des ambassadeurs, pour tous les autres, y posa aussi la sienne. Alors le doyen du

conseil (M. d'Ormesson), en l'absence du chancelier, fit la lecture du serment. La cérémonie étant achevée, et le *Te Deum* chanté, les ambassadeurs furent conduits à l'archevêché[1]. »

CCLXXXVII.

PRISE DE GIGERI PAR LE DUC DE BEAUFORT. — 22 JUILLET 1664.

GUDIN. — 1839.

« Les corsaires d'Alger ayant recommencé de troubler le commerce des sujets du roi sur mer, le roi envoya sur les côtes de Barbarie six mille hommes sous les ordres du duc de Beaufort, qui avait sous lui le marquis de Gadagne, lieutenant général, avec ordre de faire une descente et de se saisir de quelques ports. Ils mirent pied à terre à Gigeri, qu'ils prirent et qu'ils fortifièrent. Ensuite ils gagnèrent un combat contre les Maures, qui donna bien de la réputation aux armes de France, et dans lequel le marquis de la Châtre fut tué[2]. »

CCLXXXVIII.

RÉPARATION FAITE AU ROI, AU NOM DU PAPE ALEXANDRE VII, PAR LE CARDINAL CHIGI, SON NEVEU. — 28 JUILLET 1664.

ZIÉGLER (d'après une tapisserie du temps, faite sur les dessins de LEBRUN). — 1835.

L'affaire des ambassadeurs de France et d'Espagne

[1] *Histoire de Louis XIV*, par Limiers, t. II, p. 51.
[2] *Histoire militaire de Louis XIV*, par Quincy, t. I, p. 267.

était à peine terminée, que le duc de Créqui, ambassadeur du roi à Rome, fut insulté[1] par les Corses de la garde du pape. Alexandre VII se refusant à donner satisfaction, Louis XIV résolut de l'y contraindre. Ce pontife, n'étant encore que cardinal Chigi, avait été l'ennemi de Mazarin. Sa jalousie contre la France avait éclaté aux conférences de Munster; et depuis, sa médiation ayant été refusée lors de la paix des Pyrénées, il était resté toujours opposé à la politique de Louis XIV.

Pour obtenir réparation de l'insulte faite à son ambassadeur, le roi arma et donna ordre à ses troupes d'entrer en Italie. Le cardinal Chigi, neveu du pape, fut alors envoyé en France en qualité de légat *à latere*. Il fut reçu à Fontainebleau, dans la chambre du roi, où il présenta ses lettres de créance, et fit ses excuses en présence des princes et des grands officiers de la couronne.

CCLXXXIX.

COMBAT NAVAL DE LA GOULETTE. — 24 JUIN 1665.

GUDIN. — 1839.

« Quoique la paix régnât dans le royaume, le duc de Beaufort, qui commandait une escadre dans la Méditerranée, s'attachait à nettoyer cette mer des corsaires d'Alger; il les alla chercher, et les rencontra, le 24 de juin, sous le fort de la Goulette, proche de Tunis; il les attaqua, et, après un combat fort opiniâtre, il les battit,

[1] 20 août 1662.

leur coula à fond et brûla trois vaisseaux, à savoir : l'amiral, le vice-amiral et le contre-amiral. Cette perte pour les Algériens fut d'autant plus considérable, que leur vaisseau amiral était neuf, monté de six cents hommes et de cinquante pièces de canon; le second était de quatre cents hommes et de quarante pièces de canon[1]. »

CCXC.

FONDATION DE L'OBSERVATOIRE. — 1667.

COLBERT PRÉSENTE AU ROI LES MEMBRES DE L'ACADÉMIE DES SCIENCES.

Tableau du temps. (d'après Ch. LEBRUN).

Louis XIV profita de la paix pour encourager en France l'essor des sciences et des arts. Puissamment secondé par le génie de Colbert, il n'avait qu'à commander, et des monuments de tout genre, destinés à immortaliser son nom, s'élevaient partout comme par enchantement.

« Les libéralités du monarque, dit Limiers dans son Histoire de Louis XIV[2], attirant de toute l'Europe ce qu'il y avait de gens d'élite en toutes professions, il forma de ces étrangers et des Français les plus habiles, des académies de sciences[3], de peinture, de sculpture, d'architecture et de musique, où ces grands maîtres et leurs élèves s'efforcèrent à l'envi, par mille beaux ou-

[1] *Histoire militaire de Louis XIV*, par Quincy, t. I, p. 271.
[2] Pages 49 et 50.
[3] L'académie des sciences avait été fondée en 1666.

vrages, plus finis les uns que les autres, d'arriver à la perfection.....

« Le roi fit aussi bâtir de tous côtés et principalement au Louvre, dont la façade est estimée un des morceaux d'architecture les plus beaux qu'il y ait au monde. A l'exemple du prince, chacun, selon ses forces, se piqua de faire bâtir. Paris s'accrut de jour en jour; les rues furent élargies, les carrefours ornés de fontaines; la rivière bordée de quais, et presque toutes les maisons rebâties d'un air de grandeur, de politesse et de bon goût, qu'on n'avait point eu jusqu'alors. »

« Ce fut pendant l'année 1667, rapporte Quincy, que le roi, malgré ses grandes occupations, fit bâtir l'Observatoire pour les astronomes, comme un monument de ses soins pour la perfection des sciences dans son royaume. »

Louis XIV visita les travaux et reçut à l'Observatoire tous les membres de l'académie des sciences, qui lui furent présentés par son ministre Colbert, et dont les historiens contemporains nous ont conservé les noms :

Géomètres.

Pierre DE CARVAVI, conseiller au parlement de Toulouse, puis conseiller au grand conseil, garde de la bibliothèque du roi de France.

Chrétien HUYGHENS de Zulychem.

Gilles PERSONNE de Roberval, professeur royal de mathématiques dans la chaire de Ramus et dans celle du collége de maître Gervais.

Bernard Frenich de Bessy.

Jacques Buot, ingénieur du roi et professeur de mathématiques des pages de la grande écurie.

Niquet.

De la Voye Mignot.

Astronomes.

Adrien Auzout.

Jean Picard, prêtre.

Jean Richer.

Physiciens.

Marin Cureau de Chambre, médecin ordinaire du roi, de l'académie française.

Claude Perrault, docteur en médecine de la faculté de Paris.

Edme Mariotte, prieur de Saint-Martin-sous-Baume.

Chimistes.

Agathange Cotreau du Clos, médecin ordinaire du roi.

Claude Bourcelin, docteur-médecin.

Botanistes.

Nicolas Marchant, docteur en médecine de l'université de Padoue, premier botaniste de monseigneur Gaston de France, et directeur de la culture des plantes du Jardin royal.

Anatomistes.

Louis Gayant, chirurgien juré de Paris.

Jean-Baptiste du Hamel, aumônier du roi, secrétaire et depuis anatomiste.

Jean Pecquet, docteur en médecine de la faculté de Montpellier.

<div style="text-align:center">Mécaniciens.</div>

Claude-Antoine Couplet, professeur de mathématiques des pages de la grande écurie, trésorier de l'académie.

Pivert.

CCXCI.

PRISE DE CHARLEROI. — 2 JUIN 1667.

<div style="text-align:right">Vandermeulen.</div>

La paix des Pyrénées, en mettant un terme aux longues hostilités de la France et de l'Espagne, n'avait pu éteindre leurs inimitiés. De part et d'autre on n'attendait que l'occasion de reprendre les armes. Le cabinet de Madrid n'avait point pardonné à la France son intervention dans les affaires du Portugal. D'un autre côté, les excuses faites trop tardivement pour l'insulte qu'avait reçue l'ambassadeur du roi à Londres n'avaient pu satisfaire la dignité blessée de Louis XIV. Une rupture était inévitable. La mort de Philippe IV vint en fournir le prétexte.

Louis XIV réclama pour la reine Marie-Thérèse, son épouse, la possession du duché de Brabant, du Limbourg, du comté de Namur, du Cambrésis, d'une portion du Luxembourg et de la Franche-Comté, toutes provinces où régnaient des coutumes, dont les unes appelaient à succéder la fille du premier lit à l'exclusion du fils du second, les autres admettaient indistinctement

tous les enfants au partage. La régente d'Espagne, mère et tutrice du jeune Charles II, opposa aux prétentions de Louis XIV la renonciation formelle de l'infante Marie-Thérèse à l'héritage paternel. La cour de France répondit que cette renonciation était nulle, et par l'âge de celle qui l'avait signée, et par le défaut de payement des cinq cent mille écus d'or promis en dot à Marie-Thérèse. Cette contestation diplomatique dura près de deux ans. Louis XIV la termina en écrivant le 8 mai 1667 à la reine régente d'Espagne pour demander une dernière fois « les états qui lui appartenaient, et déclarer que, si on les refusait, il s'en mettrait lui-même en possession, ou de quelque chose d'équivalent, n'entendant pas au reste que la paix fût rompue de son chef par son entrée à main armée dans les Pays-Bas, puisqu'il n'y marchait que pour recouvrer son bien. » Trois semaines après il accomplissait sa menace.

« Le roi, étant déterminé à marcher en personne en Flandre, partit dans le mois de mai pour s'y rendre, après avoir pris ses mesures pour être à la tête de trente-cinq mille hommes, sans compter deux corps séparés, dont l'un devait agir sous les ordres du maréchal d'Aumont, du côté de Dunkerque, et l'autre sous ceux du marquis de Créqui.

« Le roi, arrivé à Avesnes, y fit la revue des troupes qui y étaient, et se rendit à son armée campée auprès de Charleroi, dont M. de Turenne s'était rendu maître... Sa majesté en ayant examiné la situation, et consulté M. de Turenne, sur les avis duquel il se conformait,

prit le parti de fortifier cette place, y employa M. de Vauban et en donna le gouvernement à M. de Montal[1]. »

CCXCII.
PRISE D'ATH. — 6 JUIN 1667.

<div style="text-align:right">VANDERMEULEN.</div>

La ville de Bergues, assiégée par le maréchal d'Aumont, ne tarda pas à tomber en son pouvoir; il se rendit ensuite devant Furnes, qu'il investit.

« Le roi pendant ce temps-là, ayant réglé les fortifications qu'on devait faire à Charleroi, se mit en marche le 17 juin, à la tête de son armée, pour aller vers Ath, que les Espagnols abandonnèrent à son approche. Les bourgeois vinrent implorer sa clémence, et il reçut leurs serments de fidélité, après leur avoir laissé une garnison qu'ils lui demandèrent. Il donna ses ordres pour fortifier cette place[2]. »

CCXCIII.
L'ARMÉE DU ROI CAMPÉE DEVANT TOURNAY. —
21 JUIN 1667.

<div style="text-align:right">Tableau du temps, par VANDERMEULEN.</div>

CCXCIV.
SIÉGE DE TOURNAY. — 21 JUIN 1667.

<div style="text-align:right">LEBRUN et VANDERMEULEN.</div>

[1] *Histoire militaire de Louis XIV*, par Quincy, t. I, p. 277.
[2] *Ibid.* p. 278.

CCXCV.

SIÉGE DE TOURNAY. — 21 JUIN 1667.

Bonnard (d'après Vandermeulen et Lebrun).

« Après que le maréchal d'Aumont se fut rendu maître de Furnes, il marcha vers Armentières, et prit en passant le fort de Saint-François, qui ne fit presque point de résistance. Il détacha ensuite douze cents chevaux, selon les ordres qu'il en avait reçus du roi, pour aller garder les avenues de Tournay d'un côté, et il fit défiler autant d'hommes d'infanterie vers la Bassée. Le roi, qui voulait faire le siége de cette place, avait fait marcher Monsieur avec les troupes de Lorraine, pour l'investir de l'autre côté. Sa majesté y arriva le 21, et alla reconnaître la place, accompagnée de M. de Turenne.

« Les attaques commencèrent le 22, lendemain de l'arrivée du roi, et furent poussées avec une si grande vigueur, que les assiégés, surpris de l'audace avec laquelle leur chemin couvert avait été attaqué et pris, et appréhendant d'être emportés d'assaut, lorsque les brèches seraient faites par les batteries qui étaient établies sur le chemin couvert, envoyèrent des députés au roi de la part du clergé et des bourgeois, pour offrir de rendre la ville, à condition que leurs priviléges seraient conservés; ce qui ayant été accordé, M. de Boldom, lieutenant de roi, se retira dans le château avec sa garnison; mais, voyant qu'il y allait être forcé, il se rendit

le 25 de juin. La capitulation fut signée par le marquis de Tresigni, gouverneur de la ville. Sa majesté entra le même jour dans Tournay, précédée de deux compagnies des mousquetaires en casaques bleues chamarrées d'argent et en buffles, suivie des chevau-légers de sa garde, en casaques rouges, enrichies de six rangs de galons d'or et d'argent, ayant tous des plumes blanches, et d'une partie de ses gardes; le roi était accompagné d'un grand nombre de princes et seigneurs magnifiquement vêtus, et suivi d'autres gardes du corps et de ses gendarmes, tous fort lestes [1]. »

CCXCVI.
SIÉGE DE DOUAI. — 4 JUILLET 1667.

VANDERMEULEN. — Vers 1670.

CCXCVII.
SIÉGE DE DOUAI. — 4 JUILLET 1667.

LEBRUN et VANDERMEULEN. — Vers 1669.

« De Tournay le roi se rendit devant Douai, qu'il avait fait investir deux jours auparavant par le comte de Duras. Sa majesté alla aussitôt reconnaître la place, marqua les endroits les plus propres pour l'attaquer, et fit ouvrir la tranchée le 3 juillet. Le lendemain, après avoir visité tous les postes, on dit qu'elle descendit dans la tranchée, où elle demeura quelque temps, et où quelques officiers et quelques gendarmes furent blessés assez près de sa

[1] *Histoire militaire de Louis XIV*, par Quincy, t. I, p. 279-280.

personne. Cette démarche du roi inspira une telle ardeur aux troupes, que le quatrième jour du siége elles passèrent le fossé, emportèrent la contrescarpe et firent un logement sur la demi-lune. La ville, qui se vit sur le point d'être forcée, capitula le même jour [1]. »

CCXCVIII.
PRISE DE COURTRAY. — 18 JUILLET 1667.

.

« Pendant que le roi était occupé à la conquête de Douai, le maréchal d'Aumont eut ordre d'assiéger Courtray. Il s'en rendit maître le troisième jour de l'attaque [2]. »

CCXCIX.
SIÉGE D'OUDENARDE. — 30 JUILLET 1667.

VANDERMEULEN. — Vers 1669.

« Le roi marcha ensuite à Oudenarde, qu'il investit le 28 juillet du côté de l'Escaut, pendant que le comte de Lillebonne, avec les troupes de Lorraine, fit l'investiture de l'autre. Le maréchal d'Aumont fit ouvrir la tranchée le 29, du côté de la prairie, par les régiments de Champagne et de Castelnau, et y fit établir une batterie de cinq pièces de canon, pendant que le comte de Lillebonne faisait une autre attaque de son côté. Le lendemain 30 on établit dix pièces de canon à une attaque et

[1] *Histoire de Louis XIV*, par Limiers, t. II, p. 91.
[2] *Histoire militaire de Louis XIV*, par Quincy, t. I, p. 280.

quatorze à l'autre. Ces batteries firent un si grand effet, que le gouverneur demanda à capituler dans le temps que le roi, qui était campé à une demi-lieue, arrivait pour visiter les tranchées; le gouverneur fut contraint de se rendre prisonnier de guerre avec sa garnison, qui était de cinq cents hommes. Le roi y laissa une forte garnison, et y mit pour gouverneur M. de Rochepaire, qui y avait commandé avant la paix[1]. »

CCC.

ENTRÉE DE LOUIS XIV ET DE LA REINE MARIE-THÉRÈSE A ARRAS. — AOUT 1667.

VANDERMEULEN. — Vers 1668.

CCCI.

ENTRÉE DE LOUIS XIV ET DE LA REINE MARIE-THÉRÈSE A DOUAI. — AOUT 1667.

VANDERMEULEN. — Vers 1667.

CCCII.

ENTRÉE DE LOUIS XIV ET DE LA REINE MARIE-THÉRÈSE A DOUAI. — AOUT 1667.

D'après VANDERMEULEN.

« Le roi partit ensuite pour Compiègne, et quelques jours après il retourna en Flandre pour y mettre en exécution le projet qu'il avait formé; il passa à Arras et

[1] *Histoire militaire de Louis XIV*, par Quincy, t. I, p. 281.

à Douai, où il fit son entrée avec la reine. Leurs majestés y furent reçues de la manière la plus galante et la plus magnifique par les habitants de cette ville, qui voulurent témoigner leur joie d'être devenus sujets d'un si grand prince [1]. »

Le même cérémonial qui avait été suivi pour l'entrée du roi à Tournay fut adopté dans cette circonstance. La reine était dans son carrosse, accompagnée des dames de sa suite, et le roi, avec Monsieur, marchait immédiatement après la voiture de la reine. Louis XIV avait pour cortége, dans ses entrées solennelles, les maréchaux de France et les officiers de sa maison qui s'étaient distingués dans cette brillante campagne. Le vicomte de Turenne y occupait le premier rang.

CCCIII.

SIÉGE DE LILLE. — AOUT 1667.

VANDERMEULEN. — 1667.

CCCIV.

SIÉGE DE LILLE. — AOUT 1667.

VANDERMEULEN. — Vers 1668.

CCCV.

SIÉGE DE LILLE. — AOUT 1667.

PIERRE FRANQUE (d'après VANDERMEULEN et LEBRUN)

[1] *Histoire militaire de Louis XIV*, par Quincy, t. I, p. 281.

CCCVI.

SIÉGE DE LILLE. — AOUT 1667.

VANDERMEULEN. — Vers 1668.

« L'entreprise que le roi méditait était le siége de Lille, entreprise si difficile dans la conjoncture présente, que M. de Turenne et M. de Louvois l'en voulurent dissuader. Il est vrai que les Espagnols avaient fait peu de résistance dans l'attaque de toutes les places que le roi venait de leur enlever. Mais, comme ils avaient eu le temps de se remettre de leur première surprise, ils avaient pris des mesures pour mettre à couvert cette grande ville; il y avait un gouverneur brave et de réputation, une bonne garnison, des vivres, des munitions de guerre pour faire une bonne résistance. L'armée du roi était fort diminuée par la garnison qu'on avait été obligé de mettre dans toutes les places conquises, et par les pertes qu'on y avait faites. Le comte de Marsin, qui commandait les troupes espagnoles en Flandre, et qui avait été excepté de l'amnistie générale, avait rassemblé un corps de six mille hommes avec lesquels il espérait faire entrer des secours dans cette place. La ville de Lille était très-grande, et il fallait des lignes bien étendues pour en fermer toutes les avenues. Ces difficultés qu'on représenta au roi ne purent être capables de l'empêcher de finir une campagne si glorieuse,

par une conquête dont les difficultés et la résistance augmenteraient sa gloire.

« Tous les préparatifs ordonnés pour cette entreprise étant en état, le roi détacha le marquis d'Humières avec un corps de cavalerie, qui investit cette place le 18 août, d'un côté, pendant que le comte de Lillebonne, avec les troupes de Lorraine, et le comte de Lorges fermèrent les passages, d'un autre. Le comte de Croüi en était gouverneur; sa garnison était de deux mille hommes d'infanterie et de huit cents chevaux de troupes réglées, sans un grand nombre de bourgeois qui avaient pris les armes.

« Le roi arriva le 10 devant Lille, et y fit travailler aux lignes de circonvallation. Par leur étendue elles étaient mal garnies de troupes ; de plus, il apprit que les Espagnols s'assemblaient pour tenter de jeter des secours dans la place. Il fit donc venir le marquis de Créqui avec son camp volant ; et à peine fut-il arrivé, qu'il l'envoya occuper les passages par où il crut qu'ils pouvaient venir.

« Dès que le roi fut arrivé au camp, il fut toujours à cheval pour assurer les quartiers et pour hâter les lignes[1]. »

« La présence du roi, rapporte Limiers[2], et l'activité avec laquelle il hâtait sans cesse les travaux et les attaques, encouragèrent si bien les soldats, que cette grande ville, après neuf jours de tranchée ouverte, fut

[1] *Histoire militaire de Louis XIV*, t. I, p. 281-282.
[2] *Histoire de Louis XIV*, t. II, p. 92.

réduite à capituler. Il y entra le 28, d'autant plus satisfait, qu'il s'était engagé à ce siége contre le sentiment de la plupart des principaux officiers de son armée, qui jugeaient l'entreprise trop hasardeuse. Sa majesté, non-seulement accorda à la ville la continuation de ses anciens priviléges, mais, dans la suite, par le soin qu'il prit d'y attirer et d'y maintenir le commerce, il la rendit une des plus riches de l'Europe. »

CCCVII.

COMBAT PRÈS DU CANAL DE BRUGES. — AOUT 1667.

Tableau du temps, esquisse par VANDERMEULEN.

CCCVIII.

COMBAT PRÈS DU CANAL DE BRUGES. — AOUT 1667.

Tableau du temps, par VANDERMEULEN
et CH. LEBRUN.

CCCIX.

COMBAT PRÈS DU CANAL DE BRUGES. — AOUT 1667.

Tableau du temps, par VANDERMEULEN.

Cependant le comte de Marsin et le prince de Ligne, généraux de l'armée espagnole, avaient rassemblé un corps de troupes de plus de huit mille hommes. Ne sachant pas que la place de Lille eût capitulé, ils s'avancèrent pour y jeter des secours.

Le roi, qui, dès le premier avis de leur marche, avait détaché le marquis de Créqui d'un côté et le marquis de Bellefonds de l'autre, s'avança avec une partie de la cavalerie vers le canal de Bruges pour les soutenir. « Mais M. de Marsin, ayant eu connaissance de cette marche, crut qu'il devait éviter le combat, d'autant plus qu'il venait d'apprendre que Lille s'était rendu. Il prit donc le parti de se retirer; mais le marquis de Créqui, ayant joint son arrière-garde, composée de quatre escadrons, l'attaqua avec tant de vigueur, qu'il la défit entièrement, pendant que le marquis de Bellefonds, soutenu par le roi, attaquait leur gros corps, que M. de Marsin avait fait avancer au secours de l'arrière-garde : il fut pareillement battu. On leur fit dans ce combat quinze cents prisonniers, et on leur prit dix-huit étendards et cinq paires de timbales.

« Le roi nomma pour gouverneur de Lille et de la Flandre française le marquis d'Humières, lieutenant général. Il laissa le commandement des troupes à M. de Turenne, retourna à Arras pour y rejoindre la reine, et finit ainsi une si belle campagne [1]. »

CCCX.
COMBAT NAVAL ENTRE NEVIS ET REDONDE. — 1667.

Gudin. — 1839.

« L'année 1667, qui avait commencé par un traité de paix, fut cependant suivie d'un grand nombre d'ex

[1] *Histoire militaire de Louis XIV*, par Quincy, t. I, p. 284.

ploits ; la nouvelle du traité signé à Breda entre la France, l'Angleterre, la Hollande et le Danemarck, n'ayant pu parvenir assez tôt dans les îles, les hostilités y continuèrent.

« M. Lefèvre de la Barre, lieutenant général pour le roi dans l'Amérique, ayant appris que le chevalier de Saint-Laurent, gouverneur de l'île Saint-Christophe, était réduit à l'extrémité, parce que les Anglais le tenaient bloqué dans cette île depuis six semaines, il y fit voile avec une escadre de dix-sept navires et de deux brûlots ; il rencontra la flotte anglaise, qu'il attaqua entre Nevis et Redonde, et la battit après un combat de quelques heures fort opiniâtre de part et d'autre. Il tua aux ennemis quatre ou cinq cents hommes, outre deux cents, qui furent noyés, et leur fit quatre cents prisonniers. Cette action sauva au roi l'île de Saint-Christophe, et ne lui coûta que cent hommes; elle fit d'autant plus d'honneur à M. de la Barre, qu'il était entré fort tard dans le service de mer, puisqu'il avait été conseiller au parlement de Paris, maître des requêtes, intendant de Moulins et d'Auvergne en même temps, et ensuite intendant de Paris, emplois où il avait acquis une grande réputation[1]. »

[1] Quincy, *Histoire militaire de Louis XIV*, t. I, p. 275.

CCCXI.

PRISE DE BESANÇON. — 6 FÉVRIER 1668.

LAFAYE (d'après un tableau de la galerie de Chantilly, par MARTIN). — 1836.

Le pape Clément IX, successeur d'Alexandre VII, avait interposé sa médiation pour terminer la querelle de la France et de l'Espagne. Les états généraux de Hollande avaient joint leurs efforts à ceux du pontife, et Louis XIV avait accordé aux Espagnols un armistice, pendant lequel il s'efforça d'obtenir par les négociations ce que ses armes avaient conquis. Le cabinet de Madrid lui opposa ses lenteurs accoutumées. Le roi se décida alors à frapper le grand coup qu'il méditait. Résolu d'ajouter la Franche-Comté aux conquêtes qu'il avait faites dans la campagne précédente, il confia son dessein au prince de Condé, gouverneur général de la Bourgogne, et lui donna le commandement de l'armée qui devait marcher pour cette expédition.

« Ce prince se présenta le 5 de février devant la ville de Besançon, capitale de cette province, située sur la rivière de Doubs. En arrivant il fit sommer cette grande ville de se soumettre au roi; les habitants témoignèrent d'abord qu'ils voulaient le faire et même recevoir sa majesté, mais comme dans une ville impériale. Monsieur le prince leur ayant fait entendre que leur ville avait cessé d'être ville impériale par le traité de Munster, et qu'on la conserverait dans tous ses priviléges s'ils

ne tardaient pas à se rendre, ils se soumirent au roi sans nulles conditions le lendemain, et remirent aux troupes du roi la ville et la citadelle le 6 de février.

« Le duc de Luxembourg fut détaché en même temps pour aller à Salins, qu'il fit sommer en arrivant, et qui se rendit le même jour que Besançon [1]. »

CCCXII.

PRISE DE DOLE. — 14 FÉVRIER 1668.

VANDERMEULEN. — Vers 1668.

CCCXIII.

PRISE DE DOLE. — 14 FÉVRIER 1668.

VANDERMEULEN.

CCCXIV.

PRISE DE DOLE. — 14 FÉVRIER 1668.

Tableau du temps, par TESTELIN (d'après VANDERMEULEN).

Pendant ce temps le roi était parti de Paris. Arrivé à Dijon, il se mit à la tête des troupes, et marcha sur Dôle, dont il voulait entreprendre le siége. Le 10 février il était devant la place, qui avait été investie par le duc de Roquelaure. Il alla aussitôt reconnaître les travaux, et s'entendit avec le prince de Condé sur la manière d'assiéger cette ville. La tranchée fut ouverte le 12 par trois endroits et poussée si avant, que les at-

[1] *Histoire militaire de Louis XIV*, par Quincy, t. I, p. 288.

taques étaient les deux jours suivants arrivées aux glacis. Cette vigueur étonna si fort les assiégés, que, pour obtenir une composition plus avantageuse, ils capitulèrent le 14.

CCCXV.

PRISE DE GRAY. — 17 FÉVRIER 1668.

LAFAYE. — 1836.

« Le roi, après cette conquête, marcha, sans perdre de temps, devant la ville de Gray. Dès le lendemain 15 sa majesté y fit ouvrir la tranchée. Le 17 les habitants, voyant qu'ils ne pouvaient pas résister à une si forte armée, demandèrent à capituler[1]. »

CCCXVI.

PRISE DU CHATEAU DE SAINTE-ANNE. — FÉVRIER 1668.

LAFAYE (d'après un dessin du temps).

« Les châteaux de Joux et de Sainte-Anne avaient été attaqués et pris en même temps par M. de Luxembourg (précédemment le comte de Boutteville), que le roi avait détaché; ce qui rendit le roi maître de tout ce comté, qu'il conquit en moins d'un mois de temps et dans la plus rude saison de l'année[2]. »

La cour d'Espagne, alarmée par la rapidité des con-

[1] *Histoire militaire de Louis XIV*, par Quincy, t. I, p. 289.
[2] *Ibid.*

quêtes du roi, consentit enfin à entrer en arrangement. La paix fut signée à Aix-la-Chapelle, et ratifiée ensuite par Louis XIV, le 26 mai 1668. « Le traité fut pareillement ratifié par sa majesté catholique, vérifié et enregistré de part et d'autre dans tous les conseils et chambres des comptes de Paris, Madrid et Bruxelles, au désir du traité [1].

« La paix d'Aix-la-Chapelle assura à Louis XIV la possession de tout ce qu'il avait conquis en Flandre... La Franche-Comté seule fut rendue à l'Espagne. »

CCCXVII.

BAPTÊME DE LOUIS DE FRANCE, DAUPHIN, FILS DE LOUIS XIV. — 24 MARS 1668.

Tableau du temps, par DIEU (d'après CH. LEBRUN).

« L'embarras que la guerre entraîne toujours après elle avait fait différer durant quelque temps les cérémonies du baptême de monseigneur le dauphin. Elles furent célébrées peu après la conclusion de la paix. Le cardinal de Vendôme, légat *à latere*, pour le pape, fut le parrain, et la princesse de Conti, pour la reine mère d'Angleterre, la marraine. Comme le roi voulait marquer en tout sa magnificence, il la fit éclater encore en cette cérémonie, qui fut faite à Saint-Germain-en-Laye dans la cour du vieux château. On y avait élevé au milieu une estrade de quatre marches, sur laquelle,

[1] *Histoire de Louis XIV*, par Limiers, t. II, p. 98.

pour servir de fonts, on avait posé une grande cuvette d'argent, de cinq pieds de long sur quatre de large et quatre de haut, au-dessous d'un dais élevé de quatre pieds, de brocard d'argent en broderie, orné de dauphins, entrelacés de palmes et de fleurs de lis. Au-dessus de la campane était une corniche dorée, portant quatre grands dauphins d'argent qui soutenaient une couronne d'or fermée, de cinq pieds de long sur quatre de large. Cette machine paraissait soutenue par un ange suspendu en l'air, qui tenait une épée. A quelque distance de là était un magnifique autel, fermé par quatre colonnes de l'ordre corinthien, de dix-huit pieds de haut, avec des contre-pilastres.

« Tout étant ainsi préparé, monseigneur le dauphin arriva vêtu de brocard d'argent, les chausses retroussées à l'antique, coupées par bandes, couvertes de dentelles d'argent, avec une toque de même, ornée de plumes blanches et d'un cordon de diamants; il avait un manteau, aussi de brocard d'argent, doublé d'hermine. Il était suivi de Monsieur, en habit de chevalier de l'ordre, avec son collier, et de la maréchale de la Mothe, gouvernante des enfants de France. Le cardinal légat, en chape, marchait ensuite, précédé de ses officiers, dont l'un portait la croix devant lui. La princesse de Conti en deuil était de l'autre côté, et plusieurs princesses et dames de la cour, aussi brillantes par leur beauté que par l'éclat de leurs pierreries, assistèrent à cette cérémonie. Le cardinal Antoine, grand aumônier de France, en habits pontificaux, s'étant ensuite rendu à

l'autel, avec l'évêque d'Orléans, premier aumônier du roi, suivi des autres aumôniers, de deux archevêques et de six évêques, aussi pontificalement vêtus, le cardinal légat donna à monseigneur le nom de Louis; et en même temps les hérauts d'armes crièrent par trois fois: *Vive monseigneur le dauphin*[1]!»

CCCXVIII.

LE ROI VISITE LES MANUFACTURES DES GOBELINS.

Tableau du temps (d'après Ch. Lebrun).

La guerre étant terminée, le roi reprit le cours des occupations dont il remplissait les loisirs de la paix. « Il fit bâtir de tous côtés et principalement au château de Versailles, qu'il ne cessait point d'embellir. Une forêt d'orangers parut alors dans ce superbe lieu; des statues sans nombre, du marbre le plus beau et le plus exquis; des vases de même, des bassins de tous côtés, ornés de colosses de bronze ou de groupes de marbre; une infinité de jets d'eau d'une grosseur prodigieuse; un canal à perte de vue, et tout ce que l'on peut trouver de rare et de surprenant y fut rassemblé avec soin. Les dedans du palais ne furent pas ornés avec moins de magnificence. Ces admirables tableaux des plus grands maîtres; ces riches peintures où Charles Lebrun a donné l'essor à ses belles imaginations; ces tapisseries relevées d'or et d'une beauté de travail qu'on ne peut assez admirer,

[1] *Histoire de Louis XIV*, par Limiers, t. II, p. 98.

ces gros meubles d'argent, cette prodigieuse diversité de coupes, de vases et de bassins qu'on voit sur les buffets, faisaient de ces appartements autant de palais enchantés, où l'œil, surpris de toutes les beautés différentes qui s'offraient de toutes parts, ne savait à laquelle il devait s'attacher[1]. »

C'est aux Gobelins, sous les yeux mêmes du monarque, que tous ces meubles, toutes ces riches tentures étaient fabriqués. Colbert présentait à Louis XIV le résultat de ces travaux qui faisaient l'admiration de la France et de l'Europe.

CCCXIX.

PRISE D'ORSOY. — 3 JUIN 1672.

Tableau du temps, par Martin (d'après Vandermeulen).

CCCXX.

PRISE DE BURICK. — 4 JUIN 1672.

Dupressoir. — 1837.

CCCXXI.

PRISE DE WESEL. — 5 JUIN 1672.

Dupressoir (d'après des dessins du temps). — 1836.

Après la paix de 1668 Louis XIV s'occupa, comme il l'apprend lui-même dans ses instructions à son fils,

[1] *Histoire de Louis XIV*, par Limiers, t. II, p. 99.

de l'administration intérieure de son royaume. L'ordre rétabli dans les finances permit de diminuer les impôts. La police fut améliorée; l'armée reçut de sages règlements; toutes les branches de l'administration furent perfectionnées, et, en même temps qu'il donnait à sa cour un éclat jusqu'alors sans exemple, le roi changeait l'aspect de Paris en y prodiguant les plus merveilleux embellissements.

Mais la capitale du royaume n'occupait pas seulement les pensées de Louis XIV. De tous côtés la France se fortifiait : le génie de Vauban couvrait ses frontières d'une ligne de places redoutables. Dunkerque, ce rempart avancé, si longtemps disputé à l'Espagne, pris et repris si souvent, et que Mazarin avait été dans la nécessité de céder à l'Angleterre, avait été acheté au roi Charles, en 1662, pour la somme de cinq millions, et cette ville avait été enfin rendue à la France, pour ne plus en être détachée. Vauban la fortifia de manière à en faire un des boulevards de la frontière septentrionale du royaume.

Ces soins guerriers, mêlés aux travaux de la paix et aux fêtes d'une cour brillante, annonçaient que Louis XIV méditait de nouveaux projets de conquêtes. Il n'avait point pardonné aux Provinces-Unies le traité de la triple alliance qu'elles avaient conclu avec l'Angleterre et la Suède, pour lui arracher le reste des Pays-Bas, qui allait tomber entre ses mains. Le voisinage de cette république protestante offensait d'ailleurs en Louis XIV le monarque absolu et le catholique orthodoxe. Aussi fut-

il facile à Louvois de le décider à une guerre qui lui promettait la double satisfaction de reculer ses frontières et d'aller frapper l'hérésie au cœur chez cette nation de marchands où elle semblait le plus puissamment établie. L'entreprise fut conduite avec ce secret merveilleux et cette habileté profonde qui caractérisaient alors la diplomatie de Louis XIV. Le roi d'Angleterre, Charles II, lui vendit les intérêts de son peuple contre un subside de vingt millions et la promesse d'une part des dépouilles de la Hollande; l'électeur de Cologne et l'évêque de Munster, tous deux voisins de la république des Provinces-Unies, s'engagèrent à ouvrir au roi leurs états, et à lui prêter toute leur assistance pour l'invasion qu'il méditait; l'Empereur, enfin, était condamné à l'immobilité par les troubles de la Hongrie et par la trahison de ses conseillers, vendus à Louis XIV. Vainement les états généraux de Hollande, avertis de l'orage qui allait fondre sur eux, s'abaissèrent, pour le détourner, jusqu'aux plus humbles supplications. Le roi leur répondit par son manifeste de guerre, publié à Paris dans le mois d'avril 1672 :

« La mauvaise satisfaction que sa majesté a de la conduite que les états généraux des Provinces-Unies ont eue depuis quelque temps en son endroit étant venue si avant, que sa majesté, sans diminution de sa gloire, ne peut dissimuler plus longtemps l'indignation qui lui est causée par une manière d'agir si peu conforme aux grandes obligations dont sa majesté et les rois ses prédécesseurs les ont comblés si généreusement; sa

majesté a déclaré, comme elle déclare présentement, qu'elle a arrêté et résolu de faire la guerre auxdits états généraux des Provinces-Unies, tant par mer que par terre[1], etc., etc. »

Les effets répondirent aussitôt à la publication de ce manifeste. Cent douze mille hommes étaient rassemblés sur la frontière de Flandre, armement prodigieux et jusqu'alors sans exemple ; trente vaisseaux de ligne étaient allés se joindre à la flotte anglaise, forte de cent voiles ; les préparatifs de cette campagne n'avaient point coûté moins de cent millions. C'est avec ce formidable appareil de guerre, et des généraux tels que Condé et Turenne, Luxembourg et Vauban, que Louis XIV commença son expédition contre la république des Provinces-Unies.

Le rendez-vous général de l'armée avait été fixé à Charleroi.

« Le roi partit de Saint-Germain le 25 avril, et y arriva le 5 de mai ; il trouva son armée campée près de la ville au deçà et le long de la Sambre ; il en partit le 11, marchant toujours à la tête des troupes.

« Le maréchal de Turenne avait pris les devants avec vingt-cinq mille hommes, l'artillerie et près de quatre mille chariots, prenant la route de Liége et de Maëstricht. Le roi, avec le reste de l'armée, se mit en marche le 11, les bagages suivant derrière. Il campa à Tongrenelle, et le 12 à Rosières. Il laissa un corps de cinq mille hommes entre Ath et Cambrai, pour veiller aux

[1] *Histoire de Louis XIV*, par Limiers, t. II, p. 176.

mouvements des Espagnols. L'armée du roi, en cinq jours de marche, alla camper à Visé, sur la Meuse, le 17. Il y resta quelque temps, montant tous les jours à cheval; il y tint un grand conseil de guerre sur les projets de cette campagne; il y fit construire un pont de bateaux, sur lequel il fit passer la Meuse, le 24 de mai, à son armée, qui était de quarante mille hommes. Monsieur en était généralissime, et M. de Turenne général. Le prince de Condé était à la tête d'un autre corps d'armée, ayant sous ses ordres le comte de Guiche, le marquis de Saint-Abre et M. Foucault, lieutenants généraux, etc. Le comte de Chamilly commandait un détachement de troupes séparées [1]. »

Il fut décidé que la campagne s'ouvrirait par l'attaque simultanée des places de Wesel, Orsoy, Burick et Rhinberg. Le prince de Condé, dont l'armée marchait en avant de celle du roi, alla assiéger Wesel. Le roi, arrivé devant Orsoy, laissa le soin de prendre cette ville à son frère, le duc d'Orléans, et se porta de sa personne sur Rhinberg.

« Pendant que le roi y mettait le siége, il envoya le vicomte de Turenne devant Burick, qui est vis-à-vis de Wesel, de l'autre côté du Rhin. Quoique chacun connût la puissance de Louis XIV, on ne laissa pas d'être étonné de lui voir faire trois siéges à la fois. Cependant la promptitude avec laquelle ils furent achevés eut lieu de surprendre bien davantage. Orsoy ne tint que vingt-quatre heures, Burick de même et Wesel guère plus [2]. »

[1] *Histoire militaire de Louis XIV*, par Quincy, t. I, p. 314.
[2] *Histoire de Louis XIV*, par Limiers, t. II, p. 183.

CCCXXII.

PRISE DE RHINBERG. — 6 JUIN 1672.

Martin (d'après les dessins de Vandermeulen). — Vers 1680.

« Après la prise d'Orsoy, le roi marcha à Rhinberg, place des mieux fortifiées, que le comte d'Osseri, Irlandais de nation, défendit fort mal, et qui se rendit presque sans être attaquée. Ce fut la première garnison qui en sortit, toutes les autres ayant été prisonnières de guerre. Elle fut conduite à Maëstricht, où le comte d'Osseri fut arrêté. Le prince d'Orange lui fit couper la tête[1]. »

CCCXXIII.

PRISE D'EMMERICH. — 8 JUIN 1672.

Dupressoir (d'après les dessins du temps). — 1836.

CCCXXIV.

PRISE DE RÉES. — 8 JUIN 1672.

Martin (d'après les dessins de Vandermeulen). — Vers 1680.

« M. le prince, après la prise de Wesel, alla se présenter devant Emmerich, pendant que M. de Turenne alla à Rées. Ces deux places ne firent point de résistance, et se soumirent à leur approche, pendant que M. de

[1] *Histoire militaire de Louis XIV*, par Quincy, t. I, p. 317.

Beauvisé, brigadier de cavalerie, était en marche, par ordre de M. le prince, à Deudekom, que la garnison abandonna sur la nouvelle de sa marche [1]. »

CCCXXV.

PRISE DE SANTEN. — 8 JUIN 1672.

<small>Martin (d'après les dessins de Vandermeulen).</small>

Turenne fit ensuite occuper par ses troupes la petite ville de Santen, située sur la rive gauche du Rhin, à peu de distance de Burick.

CCCXXVI.

COMBAT NAVAL DE SOLE-BAY. — 7 JUIN 1672.

<small>Gudin. — 1839.</small>

« Ce fut dans ce temps-là, dit Quincy, que le roi apprit la victoire remportée par les armées navales de France et d'Angleterre sur celle des Provinces-Unies.

« Dès le mois de mars le roi d'Angleterre avait déclaré la guerre aux États-Généraux; il avait mis en mer une flotte de quarante vaisseaux de guerre, de plusieurs frégates et brûlots, commandés par le duc d'York, son frère unique, qui a été depuis roi d'Angleterre sous le nom de Jacques II. Le comte d'Estrées, vice-amiral de France, fit sa jonction avec la flotte anglaise, à l'île de

[1] *Histoire militaire de Louis XIV*, par Quincy, t. I, p. 317.

Wight; il avait sous ses ordres trente vaisseaux de guerre et quelques brûlots.

« Les deux flottes combinées ne tardèrent pas à rencontrer celle des États-Généraux : Ruyter la commandait. Elle était forte de soixante et douze vaisseaux de guerre, de quarante autres bâtiments, tant frégates, brûlots, yachts et barques d'avis. Les armées restèrent quelque temps en présence sans combattre, et se séparèrent. Les flottes française et anglaise se rendaient à Sole-Bay, sur la côte d'Angleterre, pour faire de l'eau, lorsque Ruyter, qui avait l'avantage du vent, les attaqua. Le duc d'York fit les signaux de bataille : le comte d'Estrées commandait l'avant-garde, ayant pavillon blanc; il avait en tête le lieutenant amiral Brankort. Le duc d'York se mit à la tête du corps de bataille, avec pavillon rouge, et était opposé à l'amiral Ruyter; le comte de Sandwich eut l'arrière-garde, ayant pavillon bleu, contre Vanghen, lieutenant amiral de Hollande. Il était environ cinq heures du matin lorsque les deux flottes étaient en présence. Le combat commença par le vice-amiral Brankort, qui attaqua avec l'avant-garde le comte d'Estrées, qui commandait celle de France et d'Angleterre. Le comte soutint ce feu avec une fermeté qui fut admirée des Anglais et des Hollandais; il n'avait que neuf vaisseaux, parce que les autres n'avaient pu se mettre sur la même ligne, et que celle de Flessingue était de beaucoup plus nombreuse. Ruyter attaqua avec le corps de bataille de l'armée ennemie le duc d'York : ils se battirent avec tant de valeur et d'opiniâtreté, qu'ils

furent obligés l'un et l'autre, après un combat de plusieurs heures, de changer de navire. L'arrière-garde, commandée par le comte de Sandwich, fut attaquée par Vanghen, lieutenant amiral de Hollande, qui soutint pendant la journée tous les efforts de cette arrière-garde, beaucoup supérieure à la sienne; mais son vaisseau, ayant été criblé de coups par plusieurs navires de ses ennemis, il fut enfin coulé à fond, après avoir vu tomber à ses côtés la plus grande partie des hommes qu'il avait sur son bord. Les Hollandais soutinrent jusqu'à la nuit les grands efforts des flottes de France et d'Angleterre; elles avaient pris si fort le dessus, qu'elles les contraignirent de se retirer à la faveur de la nuit. Les deux armées s'occupèrent toute la nuit à réparer leurs vaisseaux. Les Hollandais avaient reçu un puissant renfort, qui les avait mis en état de recommencer le lendemain; cependant l'armée des deux rois ayant fait voile pour les combattre, le comte d'Estrées n'eut pas plus tôt approché les Hollandais, que leur flotte revira, reprit la route de leurs côtes, et alla mouiller à Schoneveld, rade de Zélande. Les Anglais et les Français se retirèrent vers la Tamise, où le sieur de la Robinière, chef d'escadre de France, mourut d'une grande blessure qu'il avait reçue. Les Hollandais perdirent deux vaisseaux de soixante et dix pièces de canon chacun, outre le vice-amiral Vanghen, qui fut submergé avec le vaisseau qu'il commandait. Pendant le combat, les Anglais perdirent le comte Digby et le comte d'Osseri, qui furent tués. Les Français eurent

de blessés messieurs des Ardans et du Maignon, et les Hollandais le vice-amiral Gent. Le duc d'York donna dans cette occasion des marques d'une grande intrépidité et d'une grande présence d'esprit; aussi bien que le comte d'Estrées, qui tint toujours en échec l'escadre de Zélande, et empêcha qu'elle ne tombât sur la flotte anglaise, et sur la fin du combat, ayant pris le vent sur les Hollandais, il les contraignit de plier et de se retirer[1]. »

CCCXXVII.

PASSAGE DU RHIN. — 12 JUIN 1672.

Pierre Franque (d'après une ébauche de Ch. Lebrun). — 1835.

CCCXXVIII.

PASSAGE DU RHIN. — 12 JUIN 1672.

Testelin (d'après le tableau de Ch. Lebrun).

CCCXXIX.

PASSAGE DU RHIN. — 12 JUIN 1672.

Vandermeulen. — Vers 1678.

Le maréchal de Turenne, dit l'auteur des Mémoires de Louis XIV, avait représenté au roi la nécessité de passer le Rhin entre le fort de Schenck et Arnheim,

[1] *Histoire militaire de Louis XIV*, par Quincy, t. I, p. 317 et suiv.

afin de pénétrer dans les Provinces-Unies. Ce projet adopté, le prince de Condé, dont l'armée campait, depuis le 8 juin, à Emmerich, reçut l'ordre de l'exécuter. Il marcha le 11 à Elternberg, dans l'intention de faire jeter un pont de bateaux sur le Rhin, au-dessous de Tolhuis. La rive droite du fleuve fut bordée de troupes, et une forte batterie fut élevée pour favoriser la construction du pont. Le roi, qui voulait être présent au passage, partit du camp de Récs avec six mille chevaux, et arriva à Elternberg le 11 juin, à dix heures. Le lendemain matin, le pont étant très-peu avancé, on risqua de traverser le fleuve à la nage ; et le même jour Louis XIV écrivait à la reine Marie-Thérèse :

« ... M. le prince m'ayant rendu compte des gués et passages que j'avais ordonné de faire reconnaître sur le Rhin, depuis le fort de Schenck jusqu'à Arnheim, je partis d'auprès de Rées avec ma gendarmerie, et je vins à son camp, près d'Emmerich, où je soupai ; et, au sortir de table, je montai à cheval avec lui, après avoir donné mes ordres pour un détachement de mille hommes de son infanterie, et pour faire marcher les bateaux de cuivre et l'artillerie avec sa cavalerie et ses dragons ; et je suis arrivé ce matin avec le jour ici. J'avais un guide fort pratique des gués de cette rivière, sur le rapport duquel, ayant commandé au comte de Guiche de reconnaître un certain endroit nommé le Tolhuis, il l'a trouvé guéable. J'ai aussi disposé deux batteries sur le bord du Rhin, contre tout ce qui s'opposerait à la cavalerie, que j'avais destinée pour passer

à droite et à gauche, tandis que je ferais faire un pont de bateaux dans le milieu, pour faire passer l'infanterie; mais, sur le rapport dudit comte de Guiche, j'ai commandé deux mille chevaux de l'aile gauche pour passer le Rhin, sous la conduite dudit comte, au gué qu'il avait reconnu devers le Tolhuis. Le régiment des cuirassiers, qui avait ordre de passer le premier, a détaché dix à douze cavaliers, qui s'efforçaient de passer tantôt à gué, tantôt à la nage. Ces gens-ci ont vu venir à eux trois escadrons qui sortaient de derrière des haies et des saules, et ont été chargés bravement par les officiers du premier escadron; ce qui les ayant obligés de reculer quelques pas dans la rivière pour attendre leur corps, ils ont marché tous ensemble aux ennemis, l'épée à la main, avec tant de vigueur, que le second et le troisième escadron ont tiré d'effroi leurs coups en l'air, et ont aussitôt pris la fuite; et le premier escadron, qui jusque-là avait tenu assez bonne contenance, a lâché le pied comme les autres, à quoi n'a pas peu contribué le canon; et alors tout le reste de la cavalerie a passé la rivière, et une partie a marché avec le comte de Guiche aux ennemis : le reste a demeuré en bataille sur le bord, avec le bonheur et l'éclat que nous pouvions souhaiter, n'ayant perdu au passage que fort peu de cavalerie, et n'y ayant que le seul comte de Nogent, de personnes remarquables, qui a été noyé, et presque point de blessés. Mais ensuite le malheur a voulu que M. le prince, à qui j'avais mandé de ne pas passer le Rhin, était parti dans un petit bateau, avant

l'arrivée de mon ordre, pour aller voir ce que l'on mettrait de gens dans le château de Tolhuis, et pour faire reconnaître les postes de delà l'eau; de sorte que, n'ayant su de mon intention, et ayant vu M. le duc d'Enghien et M. de Longueville courir à toute bride vers une batterie où les trois escadrons dont j'ai parlé avaient joint d'autre cavalerie et quelque infanterie, il y est accouru aussi, et a été suivi de quantité de gens qui n'ont plus gardé de mesure après un tel exemple. D'abord M. le prince et ces messieurs ont poussé les ennemis, et M. le comte de Guiche les a pris par derrière, en sorte qu'ils se disposaient à mettre bas les armes, à condition d'avoir bon quartier. Mais M. de Longueville, étant entré dans la barrière, a en ce moment crié, *Point de quartier!* même, selon quelques-uns, tiré un coup de pistolet. Le désespoir a fait faire une salve aux ennemis, dont M. le prince a eu l'os au-dessus du poignet gauche froissé, MM. de Longueville et de Guitri tués sur-le-champ, et plusieurs dont vous verrez la liste. Un peu de patience, il ne nous eût pas échappé un seul de ces gens-là. Le comte de Guiche les avait enveloppés d'un côté, et d'un autre nous les eussions poussés avec les autres escadrons et avec l'infanterie, qui était presque passée dans les bateaux; au lieu que cet emportement nous a coûté cher; mais, à cela près, les affaires sont en si bon état, que j'y ai tout sujet de louer Dieu de cette entreprise. »

Louis XIV écrivait en même temps au maréchal de Turenne :

Au bord du Rhin, près de Tolhuis, le 12 juin 1672,
à 10 heures du matin.

« J'ai estimé à propos de vous dépêcher ce garde pour prévenir les fausses nouvelles. En substance, la cavalerie a passé à gué et l'infanterie dans les bateaux, et le pont sera fait dans deux heures. Il est vrai que nous avons eu quelques gens de qualité blessés et tués à ce passage, et de plus une certaine barrière delà l'eau. M. le prince est du nombre des premiers, et Marsillac, Vivonne, le comte de Saulx et quelques autres ; et, entre ceux qui ont été tués, MM. de Longueville, Guitri et Nogent. Ce garde vous en pourra dire le détail : Dieu l'a permis pour tempérer ma joie ; car, à cela près, toutes choses sont ici en fort bon état. Je vous écrirai ce soir encore pour vous faire savoir mes intentions, et quel parti je prendrai[1]. »

CCCXXX.

PRISE DE SCHENCK. — 19 JUIN 1672.

Dupressoir.— 1836.

« Dès que le prince d'Orange apprit qu'une partie des troupes du roi avait passé le Rhin, il marcha du côté d'Utrecht avec son armée, après avoir retiré les troupes qui gardaient leurs retranchements sur l'Yssel,

[1] *Mémoires militaires de Louis XIV*, mis en ordre par le général Grimoard, t. III, p. 194-195.

qu'on avait dessein de surprendre par derrière ; ce qui fit que le roi repassa le Rhin et se rendit à son armée. Il envoya M. de Turenne à la tête de celle du prince de Condé, que sa blessure mettait hors d'état d'agir.

« Le prince d'Orange se retira vers Utrecht, et jeta des troupes dans Nimègue[1]. »

Pendant ce temps, Turenne, qui s'était emparé du fort de Knotzembourg, entreprit le siége de celui de Schenck, situé entre deux rivières, et que l'on regardait comme imprenable : deux jours d'attaque lui suffirent pour s'en rendre maître. La garnison, qui était de deux mille hommes, se rendit prisonnière de guerre.

CCCXXXI.

PRISE DE DOESBOURG. — 21 JUIN 1672.

MARTIN l'aîné.

« Le roi arriva le 15 de juin, avec Monsieur, devant Doesbourg, place située sur l'Yssel, qu'il fit investir, en arrivant, du côté de la rivière ; le lendemain il fit ouvrir deux tranchées à deux endroits différents par quatre bataillons des gardes françaises, commandés par le duc de Rouanez en qualité de colonel. Les assiégés firent un très-grand feu pour retarder les travaux ; mais il ne fut pas capable de les ralentir. Le lendemain on établit une batterie de douze pièces de canon, qui firent un si grand feu, qu'il diminua le leur considérablement.

[1] *Histoire militaire de Louis XIV*, par Quincy, t. I, p. 323.

Enfin le gouverneur, après s'être défendu jusqu'au 21 de juin, demanda à capituler; mais on ne lui accorda d'autre capitulation que celle d'être prisonnier de guerre avec sa garnison [1]. »

CCCXXXII.

PRISE D'UTRECHT. — 30 JUIN 1762.

BONNARD (d'après VANDERMEULEN).

« Pendant que le roi, M. de Turenne et d'autres officiers généraux pénétraient dans le pays ennemi, M. de Luxembourg, général des troupes de Munster, faisait de son côté de grands progrès. Après la prise de Groll, il assiégea Deventer, capitale du pays d'Over-Yssel, dont il se rendit maître en peu de jours, aussi bien que des villes de Lunoll, de Kempen, d'Elbourg, de Hardewick, de Halem, de Hasselt et d'Ommen [2]. »

Le roi fut bientôt maître de tout le cours de l'Yssel. Il détacha Monsieur, avec un corps de troupes et de l'artillerie pour faire le siège de Zutphen. La place fut investie le 21 de juin, et la tranchée ouverte le lendemain. Le cinquième jour le gouverneur demanda à capituler, et le duc d'Orléans fit son entrée dans la ville le 25 de juin. Il envoya au roi vingt-neuf drapeaux et quatre étendards.

« Aussitôt que le prince d'Orange se fut retiré avec

[1] *Histoire militaire de Louis XIV,* par Quincy, t. I, p. 324.
[2] *Ibid.* p. 325.

ses troupes des environs d'Utrecht, les habitants de cette ville, après avoir tenu conseil, envoyèrent des députés qui vinrent offrir au roi de lui remettre cette place, et pour le prier de leur accorder des sauvegardes. Le roi les reçut fort bien, et, ayant accepté leurs offres, il détacha le marquis de Rochefort pour en aller prendre possession, et lui donna ses mousquetaires avec quelques autres troupes d'élite. Le roi partit de son camp de Damerongue, le suivit de près, et fit son entrée dans Utrecht le 30 de juin[1]. »

CCCXXXIII.

PRISE DE NIMÈGUE. — 9 JUILLET 1672.

Pingret. — 1837.

« Le roi avait laissé derrière M. de Turenne, qui continuait à se rendre maître des villes et des postes que les Hollandais tenaient encore. Le marquis d'Aspremont prit par ses ordres le fort de Saint-André le 27 juin, le fort de Worn et la ville de Thiel le 28. Le comte de Chanvilly assiégea et prit Gennep. M. de Turenne marcha après à Nimègue, qu'il fit investir le 3 de juillet; cette place était forte et avait une garnison de quatre mille hommes d'infanterie et de quatre cents chevaux[2]. »

La ville de Nimègue investie, le vicomte de Turenne somma le gouverneur de se rendre; et, sur son refus, il

[1] *Histoire militaire de Louis XIV*, par Quincy, t. I, p. 326.
[2] *Ibid.* p. 327.

prit aussitôt des mesures pour commencer le siége. La tranchée fut ouverte dans la nuit du 4 au 5 juin, et les attaques poussées avec une si grande activité que le 9 les assiégés demandèrent à capituler. « M. de Valderen, gouverneur de la place, sortit le lendemain à la tête de sa garnison et avec une partie des honneurs qu'il avait demandés. Le comte de Saulx, qui avait encore des emplâtres sur le visage et le bras en écharpe des blessures qu'il avait reçues au passage du Rhin, voulut venir à ce siége, malgré les représentations que lui fit M. de Turenne, et eut part aux actions qui s'y passèrent. On trouva dans cette place quarante-cinq pièces de canon. Le roi en donna le gouvernement au comte de Lorges, maréchal de camp et neveu de M. de Turenne [1]. »

CCCXXXIV.

PRISE DE GRAVE. — 14 JUILLET 1672.

BONNARD (d'après VANDERMEULEN).

« La prise de Nimègue acheva de jeter l'épouvante parmi les Hollandais. Pendant que M. de Turenne était occupé devant cette place, il détacha le comte de Chamilly pour assiéger Grave, ville située sur la Meuse; elle était fortifiée de terre, bien fraisée et palissadée avec de grands dehors, un bon chemin couvert, et un large fossé plein d'eau; elle fut cependant obligée de se rendre après quelques jours d'attaque, lorsque le

[1] *Histoire militaire de Louis XIV*, par Quincy, t. I, p. 327.

marquis de Joyeuse eut défait vingt-quatre compagnies d'infanterie que le prince d'Orange avait envoyées pour s'y jeter. Cela mit le gouverneur hors d'état de soutenir un siége dans les formes, par la faiblesse de sa garnison [1]. »

CCCXXXV.

PRISE DE NAERDEN. — 20 JUILLET 1672.

Martin (d'après Vandermeulen).

Pendant que Turenne était occupé au siége de Nimègue, le roi détacha le marquis de Rochefort, qui partit d'Utrecht avec un corps de troupes pour marcher sur Naerden, qu'il attaqua et dont il s'empara après une faible résistance.

Les Français étaient aux portes d'Amsterdam. Le grand pensionnaire de Witt proposa alors aux États-Généraux de demander la paix, et, dans la première frayeur des armes françaises, cet avis prévalut contre l'opiniâtreté guerrière du prince d'Orange. Charles II appuya de son intervention l'humble demande des États-Généraux; mais Louis XIV prétendit imposer à la Hollande de telles conditions, que c'était la rayer de la liste des nations indépendantes. On ne prit plus dès lors conseil que de l'excès du désespoir : Jean de Witt fut égorgé par la populace ameutée, le prince d'Orange mis à la tête des armées de la république, et les digues, percées de toutes parts, livrèrent la Hollande aux eaux

[1] *Histoire militaire de Louis XIV*, par Quincy, t. I, p. 328.

de la mer pour l'enlever aux Français. Louis XIV, en effet, dut renoncer à pénétrer dans un pays inondé.

CCCXXXVI.
SIÉGE DE MAËSTRICHT. — MAI 1673.
INVESTISSEMENT DE LA PLACE.

Tableau du temps.

L'Empereur, alarmé des conquêtes de Louis XIV, s'était détaché de son alliance, et, de concert avec le cabinet de Madrid, ainsi que les électeurs de Saxe et de Brandebourg, il avait conclu, dès le mois de mai 1672, avec les États-Généraux, une nouvelle ligue contre la France. Louis XIV en eut connaissance : il s'en exprime ainsi dans les Mémoires militaires :

« J'avais pris un très-grand soin, pendant l'hiver, que mes troupes réparassent les pertes qu'elles avaient faites par les fatigues qu'elles avaient endurées dans le cours et par la longueur de la campagne (de 1672). Je désirais qu'elles fussent complètes en y entrant, voulant, dès le commencement, faire quelques progrès, et soutenir et augmenter la puissance et la réputation de la France; en travaillant pour elle, je travaillais pour moi; et il m'était bien doux de trouver ma gloire dans celle d'un état aussi puissant et aussi abondant qu'est ce royaume; mais, pour jouir parfaitement de mon bonheur, il fallait former de grands desseins, et qu'ils pussent réussir de tous côtés.

« J'avais affaire aux Allemands et aux Hollandais. Les Espagnols étaient bien mes ennemis, mais ils étaient cachés ; je dissimulai donc avec eux, car je voulais qu'ils commençassent les premiers à me faire la guerre. J'avais porté mes conquêtes si loin l'année 1672, que j'appréhendais de n'en pouvoir faire, en 1673, qui pussent y répondre ; de plus, elles étaient éloignées de mon royaume, et je n'avais pas de chemin assuré pour les soutenir. Il n'y avait que Maëstricht qui pût servir à mon dessein ; mais, comme mes ennemis le voyaient aussi bien que moi, ils avaient le même intérêt de le garder que j'avais de le prendre.

« La place était pourvue de tout ce qu'il fallait pour soutenir un siége, et une entreprise de cette conséquence ne se pouvait faire sans avoir une grosse armée et de grands préparatifs.

« Mes bonnes troupes étaient en Allemagne et en Hollande ; je n'en avais que très-peu en Flandre et sur mes frontières ; la guerre durant et s'allumant de plus en plus, je fus obligé d'en mettre sur pied. Je ne manquais point de monde ; mais il n'était pas de la qualité qu'il faut pour prendre des places qui sont en état de se bien défendre. Je résolus néanmoins d'attaquer Maëstricht, malgré les difficultés que j'y voyais.

« Je composai trois armées, l'une que je commanderais, l'autre sous le prince de Condé, et la troisième était conduite par le vicomte de Turenne. Il était du côté d'Allemagne, pour observer ce qui pouvait venir des troupes de l'Empereur et de ses alliés. J'envoyai le

prince de Condé en Hollande, afin qu'il n'y arrivât rien qui pût donner courage à mes ennemis, et je résolus d'agir avec mon armée, quoiqu'elle ne fût composée en partie que de nouvelles troupes. J'en envoyai le reste en Roussillon, Lorraine, Flandre, et dans les places du royaume. L'armée que je commandai n'était que de vingt mille hommes de pied et de douze mille chevaux. Quoiqu'elle fût si faible, je résolus d'attaquer Maëstricht, et de tromper les Espagnols pour les empêcher, par la crainte de perdre quelqu'une de leurs places, de jeter un secours considérable dans celle (qu'ils jugeraient) que je voulais assiéger. »

CCCXXXVII.

SIÉGE DE MAËSTRICHT. — 29 JUIN 1673.

<div style="text-align: right;">Vandermeulen.</div>

CCCXXXVIII.

PRISE DE MAËSTRICHT. — 29 JUIN 1673.

<div style="text-align: right;">Parrocel.</div>

Louis XIV, accompagné de la reine, avait quitté Saint-Germain-en-Laye le 1ᵉʳ mai. Il voyagea à petites journées, et laissa la reine à Tournay. Le 6 juin 1673 il écrivait au maréchal de Turenne, du camp de Tervueren :

« Je vous écris ce mot de ma main, pour vous dire qu'il est de la dernière importance, pour le bien de

mon service, que vous conteniez les troupes de l'armée que vous commandez dans une règle très-exacte. Plus vous irez en avant, plus cela est nécessaire, et, pour peu que vous y pensiez, vous en verrez la raison aussi bien que moi. Vous ne sauriez donc rien faire qui me soit si agréable que de donner tous vos soins pour faire exécuter ce que je désire.

« Je marche demain à Maëstricht, où j'espère qu'il n'y entrera pas plus de troupes qu'il n'y en a. De Lorges est déjà devant avec neuf ou dix mille hommes. Le marquis de Louvois vous écrira plus au long ; c'est pourquoi je finis en vous assurant que mon amitié est toujours pour vous telle que vous l'avez vue et que vous le pouvez désirer. »

Arrivé devant Maëstricht, Louis XIV écrivit, le 11 juin 1673, à son ministre Colbert :

« J'ai dit à votre fils de vous mander d'envoyer un peintre, car je crois qu'il y aura quelque chose de beau à voir. Tout va très-bien. »

« Maëstricht était une des places les plus considérables qui restaient aux Hollandais, après les pertes qu'ils avaient faites en 1672. La Meuse la partage en deux villes, et l'étendue de ses dehors, tous bien fortifiés, en rendaient les approches et la circonvallation très-difficiles. Les Hollandais l'avaient munie abondamment de toutes choses, et y avaient jeté un renfort de six mille hommes de pied, et de onze cents chevaux. Cette garnison, l'élite de leurs troupes, était commandée par un officier de grande réputation. Le roi savait l'état de

la place, et il semblait que toutes ces difficultés dussent le détourner du dessein de l'assiéger. Cependant sa majesté le fit en personne au mois de juin, et, après que l'on eut emporté en plein jour les dehors l'épée à la main, on attaqua un grand ouvrage à corne, où les assiégés avaient pris leur principale confiance. Ce fut aussi en ce lieu qu'ils se défendirent avec le plus de vigueur. Ils firent jouer coup sur coup plusieurs mines et plusieurs fourneaux; mais, malgré cette résistance, l'ouvrage fut pris; et cette place, qui avait soutenu de si longs siéges contre le prince Frédéric-Henri, se rendit au roi après treize jours de tranchée ouverte[1]. »

Le roi, devant Maëstricht, reçut la lettre suivante de son ministre Colbert :

Paris, le 4 juillet 1673.

« Toutes les campagnes de votre majesté ont un caractère de surprise et d'étonnement qui saisit les esprits et leur donne seulement la liberté d'admirer, sans jouir du plaisir de pouvoir trouver quelque exemple.

« La première, de 1667, douze ou quinze places fortes, avec une bonne partie de trois provinces.

« En douze jours de l'hiver de 1668, une province entière.

« En 1672, trois provinces et quarante-cinq places fortes.

« Mais, sire, toutes ces grandes et extraordinaires actions cèdent à ce que votre majesté vient de faire.

[1] *Histoire de Louis XIV*, par Limiers, t. II, p. 214.

Forcer six mille hommes dans Maëstricht, une des meilleures places de l'Europe, avec vingt mille hommes de pied, les attaquer par un seul endroit, et ne pas employer toutes ses forces pour donner plus de matière à la vertu de votre majesté; il faut avouer qu'un moyen aussi extraordinaire d'acquérir de la gloire n'a jamais été pensé que par votre majesté. Nous n'avons qu'à prier Dieu pour la conservation de votre majesté; pour le surplus sa volonté sera la seule règle de son pouvoir.

« Jamais Paris n'a témoigné tant de joie : dès dimanche au soir les bourgeois, de leur propre mouvement, sans ordre, ont fait partout des feux de joie, qui seront recommencés ce soir après le *Te Deum*[1]. »

CCCXXXIX.

COMBAT NAVAL DU TEXEL. — 21 AOUT 1673.

GUDIN. — 1839.

Les flottes de France et d'Angleterre cherchaient celle de Hollande pour la forcer à combattre, et l'amiral Ruyter, après avoir quelque temps évité l'ennemi, d'après la recommandation des États, reçut tout à coup l'ordre d'accepter la bataille, afin de protéger le retour de la flotte que les Hollandais avaient envoyée aux Indes. Il suivit donc le prince Rupert, qui avait pris le chemin d'Amsterdam; mais le vent étant devenu contraire aux Hollandais, ils se retirèrent dans leurs bancs, jusqu'à ce

[1] *Mémoires militaires de Louis XIV.*

qu'un vaisseau de la flotte des Indes, richement chargé, étant venu donner au milieu de la flotte du prince Rupert, les États, craignant que le reste n'eût le même sort, expédièrent des ordres à leur amiral de tout hasarder pour prévenir ce malheur. « Il leva l'ancre en même temps, et apprit en chemin que la flotte d'Angleterre, après avoir tenté une descente en plusieurs endroits, était devant le Texel; il y fit voile, et se prépara au combat. Les Anglais firent de même, et, étant venus au-devant de lui, le prince Rupert donna ordre au comte d'Estrées de commencer le combat; mais, la nuit étant survenue avant que de se pouvoir joindre, il fut remis au lendemain. Le comte d'Estrées, à son ordinaire, ayant entrepris de couper plusieurs vaisseaux des ennemis, fut obligé d'essuyer le feu de presque toute la flotte ennemie, qui vint au secours de ceux qu'il avait entrepris. Jamais combat ne fut plus rude ni plus long : il dura depuis le matin jusqu'au soir sans se ralentir de part et d'autre. Le prince Rupert, qui avait l'œil à tout, voulant aller donner du secours aux siens, fut entouré de vaisseaux ennemis, et se trouva en si grand péril, qu'il fut obligé d'arborer pavillon bleu, signal que les Anglais ont pour demander du secours. Mais la fumée ayant empêché pendant quelque temps que les siens ne le pussent découvrir, le danger devint si grand, qu'on fut obligé de mettre le signal tout au plus haut du vaisseau, afin qu'on le pût voir de plus loin. Cette vue ne manqua pas de faire venir plusieurs vaisseaux au secours du prince. Le combat recommença

en cet endroit plus furieux qu'auparavant; si bien qu'il y eut en un moment un nombre infini de monde tué de part et d'autre. Pour ce qui est du comte d'Estrées, quand il vit qu'une escadre ennemie voulait encore percer au travers de la sienne pour venir accabler le prince Rupert, il s'y opposa généreusement sans avoir pu en venir à bout; enfin le combat n'aurait point fini entre les deux chefs qu'avec la perte de l'un et de l'autre, si l'on ne fût venu dire au prince Rupert que le vice-amiral Sprach, qui était aux mains avec le vice-amiral Blankert, était encore en plus grand danger que lui, ce qui obligea ce prince de faire tant d'efforts qu'il écarta tous les vaisseaux qui l'environnaient pour lui aller donner secours; mais il arriva un peu trop tard : car le vice-amiral Sprach, après avoir soutenu le combat avec beaucoup de courage, et avoir changé deux fois de vaisseau, s'était malheureusement noyé. Il fut extrêmement plaint des Anglais, qui faisaient une grande estime de sa personne. Cependant, comme la nuit approchait, on ne songea plus de part et d'autre qu'à sauver les vaisseaux qui étaient le plus endommagés, et, chacun s'étant retiré de son côté, le combat finit.

« Le comte d'Estrées soutint dans cette occasion l'honneur de la nation française, aussi bien que le marquis de Martel, à qui les Anglais et les Hollandais ne purent refuser des louanges, pour s'être démêlé, avec quatre vaisseaux, d'une grande partie de la flotte ennemie, qui avait entrepris de le faire périr [1]. »

[1] *Histoire militaire de Louis XIV*, par Quincy, t. I, p. 360-361.

CCCXL.

PRISE DE GRAY (FRANCHE-COMTÉ). — 28 FÉVRIER 1674.

VANDERMEULEN. — Vers 1675.

« Le commencement de cette année, dit Louis XIV dans ses instructions à son fils, ne fut pas si tranquille que la précédente. La plupart des princes de l'Europe s'étaient ligués et mis contre moi; de mes alliés ils étaient devenus mes ennemis, et ils voulaient tous agir de concert pour traverser mes desseins ou pour empêcher qu'ils ne réussissent. Tant d'ennemis puissants m'obligèrent à prendre plus garde à moi, et à penser ce que je devais faire pour soutenir la réputation de mes armes, l'avantage de l'état et ma gloire personnelle. Pour y parvenir, je devais éviter les accidents qui d'ordinaire ont des suites fâcheuses, et me mettre en état, par ma diligence, de ne rien craindre. Pour y réussir, il fallait que mes résolutions fussent promptes, secrètes, mes ordres envoyés et exécutés ponctuellement, et que rien ne troublât l'harmonie d'un semblable concert. »

« Jamais la puissance du roi n'avait été plus grande qu'elle le parut pendant l'année où nous entrons. Ce prince eut à soutenir toutes les forces de l'Empereur, de tous les princes de l'empire, de l'Espagne et des Hollandais. Le roi d'Angleterre, son allié, à l'appui duquel il avait entrepris la guerre contre la Hollande,

fut contraint, par les intrigues que les États-Généraux formèrent dans l'intérieur du royaume et dans son parlement, d'abandonner son alliance. L'évêque de Munster et l'électeur de Cologne, les seuls alliés que le roi avait conservés, furent obligés de prendre le même parti; il n'y eut que l'électeur de Bavière qui garda la neutralité, et le roi de Suède comme médiateur. Louis XIV, dans cet état, fut contraint de tenir tête à un si grand nombre d'ennemis, et de soutenir seul le pesant fardeau d'une guerre qui, selon l'espérance de ses ennemis, devait entièrement l'accabler. Cependant, au grand étonnement de l'Europe, ce fut la plus glorieuse campagne qui se fût faite en France depuis le commencement du règne du roi[1]. »

Louis XIV, en se rendant à Maëstricht dans la campagne précédente, avait laissé en Bourgogne le duc de Navailles, lieutenant général, pour y surveiller les mouvements des Espagnols du côté de la Franche-Comté. Aussitôt après la déclaration du cabinet de Madrid, au commencement de l'année 1674, ce général s'était empressé de réunir toutes les troupes dont il pouvait disposer. Il s'empara d'abord de quelques châteaux. Ayant reçu un renfort considérable, composé de seize compagnies des gardes françaises, du régiment de Lorraine et de six cents chevaux, il marcha sur Gray, en chassant l'ennemi devant lui. Les troupes espagnoles se retirèrent dans la place.

« M. de Navailles, n'ayant plus rien qui l'empêchât

[1] *Histoire militaire de Louis XIV*, par Quincy, t. I, p. 370.

d'assiéger Gray, y marcha. En s'approchant il trouva la cavalerie des ennemis qui venait brûler les villages où il avait dessein de s'établir pour faire ce siége ; il y eut une grande escarmouche, et les ennemis furent repoussés jusqu'à leurs postes ; M. de Navailles y reçut plusieurs coups de mousqueton, qui le blessèrent légèrement. Le lendemain, qui était le 28 de février, il fit ouvrir la tranchée, et, malgré l'inondation, qui était grande, les soldats ayant de l'eau jusqu'à la ceinture, il fit attaquer le chemin couvert par le régiment de Lyonnais. Il s'en rendit maître après un combat de cinq heures. Les ennemis, qui se virent pressés, demandèrent à capituler. On prit dans cette place seize cents hommes d'infanterie, quatre cents chevaux et six cents dragons[1]. »

CCCXLI.

PRISE DE BESANÇON. — 15 MAI 1674.

<div style="text-align:right">VANDERMEULEN.</div>

Après la prise de Gray, Vesoul se rendit à la première sommation. Le duc de Navailles prit également Lons-le-Saulnier. Dôle et Besançon n'auraient pas tardé à tomber en son pouvoir, si le roi d'Espagne n'eût envoyé le prince de Vaudémont pour sauver à tout prix la province des mains des Français. Il employa tous ses soins à mettre ces deux villes dans le meilleur état de défense.

« Le roi, ayant résolu la conquête du reste de la

[1] *Histoire militaire de Louis XIV*, par Quincy, t. I, p. 374.

Franche-Comté, que le duc de Navailles venait de faciliter par la prise de Gray et des autres villes de cette province, envoya le duc d'Enghien en Bourgogne sous prétexte de régler quelques affaires dans cette province. Le duc, ayant joint, avec une augmentation de troupes, M. de Navailles, marcha à Besançon, qu'il investit le 25 avril. Le roi, qui voulait faire cette conquête en personne, étant parti de Saint-Germain le 20 de ce mois, avec la reine et toute la cour, arriva le 2 du mois de mai. A son arrivée il visita tous les dehors de la place, et, en ayant examiné les fortifications, il régla avec M. de Vauban, ingénieur en chef, l'attaque de la ville, qui est divisée en haute et basse; la citadelle est située sur un rocher fort escarpé et fort haut, où l'on ne peut aborder que du côté de la ville. La face qui la regarde avait deux bastions environnés d'un bon fossé taillé dans le roc, avec une demi-lune sur la droite et une tour à l'antique sur la gauche. Quoique la citadelle parût imprenable par sa situation avantageuse, le roi, en l'examinant, reconnut qu'on pouvait la battre par une montagne qui lui était opposée; la difficulté était d'y faire conduire du canon à bras. On en chargea les Suisses, qui en vinrent à bout par les soins infatigables de sa majesté, qui fit faire ce pénible ouvrage pendant la nuit, à la faveur des flambeaux. Le baron de Soye, gouverneur de Besançon, était secondé par le prince de Vaudémont, qui s'y était jeté avec une garnison de trois mille hommes[1]. »

[1] *Histoire militaire de Louis XIV*, par Quincy, t. I, p. 375.

La tranchée fut ouverte dans la nuit du 6 au 7 mai.

« Les pluies et les neiges continuelles incommodèrent extrêmement les troupes et retardèrent beaucoup les travaux. Ils se trouvèrent encore fort pénibles, tant par le grand feu des assiégés qu'il fallait essuyer que par le terrain pierreux et difficile à creuser. D'ailleurs les assiégés faisaient tous les jours des sorties qui étaient autant de rudes combats. Mais enfin les troupes du roi s'étant logées sur la contrescarpe, la ville se rendit en peu de temps. Les bourgeois furent confirmés dans leurs priviléges; mais la garnison demeura prisonnière de guerre. Le prince de Vaudémont se retira dans la citadelle, qui passait pour imprenable : les ennemis en avaient achevé les fortifications sur les fondements jetés en 1668. Elle est presque entièrement environnée de la rivière du Doubs, et bâtie sur un roc escarpé. On l'attaqua en plein midi : les soldats, à la faveur du canon qu'on avait mis en batterie sur deux hauteurs plus élevées encore que la citadelle, gagnèrent le haut du rocher en gravissant, et y plantèrent leurs drapeaux. Cette action, des plus hardies qu'on ait jamais vues, intimida tellement les assiégés, qu'ils battirent la chamade sept jours après la reddition de la ville. La garnison sortit avec armes et bagages, et le roi donna des passe-ports au prince de Vaudémont pour aller à Bruxelles [1]. »

[1] *Histoire de Louis XIV*, par Limiers, t. II, p. 256.

CCCXLII.

PRISE DE DOLE. — 6 JUIN 1674.

VANDERMEULEN. — Vers 1675.

Le roi se rendit immédiatement, après la prise de Besançon, devant Dôle, qu'il avait fait investir, le 26 mai, par le duc d'Enghien. Le gouverneur, sommé de rendre la place, ayant répondu par un refus, la tranchée fut ouverte le 28. Les assiégés firent une vigoureuse résistance ; mais les troupes, encouragées par la présence du roi, forcèrent, après huit jours de défense, la ville à capituler.

« Le jour de la reddition de Dôle, monseigneur le dauphin, qui n'avait que douze ans et demi, arriva au siége ; il était accompagné des princes de Conti et de la Roche-sur-Yon [1]. »

CCCXLIII.

COMBAT DE SINTZHEIM. — 16 JUIN 1674.

PINGRET. — 1837.

Le duc de Lorraine avait tenté de porter en Franche-Comté des secours au prince de Vaudémont, son fils. N'ayant pu s'ouvrir un chemin à travers la Suisse, il fut contraint de revenir sur ses pas pour essayer de

[1] *Histoire militaire de Louis XIV*, par Quincy, t. I, p. 378.

passer par l'Alsace ; mais il rencontra, dans son camp d'Anzin, le vicomte de Turenne, qui lui ferma le passage. Turenne n'avait sous ses ordres qu'un faible corps d'armée; mais il sut, par d'habiles manœuvres, en grossir le nombre aux yeux de l'ennemi, et força le duc de Lorraine à se retirer. Rassemblant ensuite sur sa route toutes les troupes dispersées dans les divers quartiers, il parvint à en former un corps assez considérable pour tenter le sort d'une bataille. Il rejoignit à Sintzheim les troupes impériales sous le commandement du duc de Lorraine.

« Il les trouva postées de l'autre côté de cette petite ville, dans un lieu fort avantageux. Les avenues en étaient difficiles et environnées d'un marais d'un côté. On n'y pouvait arriver qu'en défilant. Le duc de Lorraine y mit un corps d'infanterie qui boucha les portes et répara les brèches; puis il mit le reste de ses troupes en bataille de l'autre côté ; il se crut d'autant plus en sûreté dans cette situation, qu'on ne pouvait aller à lui qu'en forçant la ville, qu'en traversant un ruisseau, et qu'on s'exposait au feu d'une batterie de canons qu'il avait postée sur une hauteur. Outre cette difficulté il y en avait une autre qui paraissait aussi considérable : c'est qu'après que M. de Turenne se serait rendu maître de la ville, le terrain, depuis l'endroit où il était en bataille, se rétrécissait insensiblement jusqu'à Sintzheim, et rendait l'attaque très-difficile; sans compter que l'impossibilité qu'il y avait de former un grand front devant ses troupes le rendait maître de sa retraite. Toutes

ces raisons avaient déterminé le duc de Lorraine à faire ferme en cet endroit, et il semblait qu'elles dussent de même obliger M. de Turenne à ne pas tenter une si difficile entreprise; mais son expérience lui fit voir des facilités que les autres n'apercevaient point. Après avoir exactement reconnu la situation des ennemis, il résolut de les attaquer, ne trouvant rien de plus avantageux pour les armes du roi que de chasser les impériaux du Palatinat en entrant en campagne [1]. »

La bataille fut longtemps disputée; de part et d'autre l'acharnement fut extrême. Enfin le maréchal de Turenne parvint à enlever toutes les positions de l'ennemi.

« Cette action lui fut d'autant plus glorieuse qu'elle était hardie, et qu'il combattit, avec douze mille hommes très-fatigués d'une longue et pénible marche, près de quinze mille hommes qui sortaient de leurs quartiers et qui étaient postés dans un lieu presque inaccessible. Les ennemis eurent environ trois mille morts ou blessés. On leur prit plusieurs drapeaux et étendards, et presque tous leurs bagages. M. de Turenne eut onze cents hommes tués ou blessés. Parmi les premiers étaient le marquis de Saint-Abre, lieutenant général, messieurs de Beauvisé et de Coulange, brigadiers, et cent trente officiers. Le chevalier de Bouillon, le marquis de la Ferté, le prince de Guémené, le comte d'Hocquincourt et plusieurs autres officiers y donnèrent de grandes marques de valeur [2]. »

[1] *Histoire militaire de Louis XIV,* par Quincy, t. I, p. 392.
[2] *Ibid.* p. 394.

CCCXLIV.

PRISE DE SALINS. — 22 JUIN 1674.

Vandermeulen. — Vers 1678.

« Après la réduction de Dôle, le roi, ayant laissé le commandement des troupes au duc de la Feuillade, s'en retourna avec la cour à Paris. Le duc, après avoir fait combler les tranchées et pourvu à la sûreté de Dôle, se mit en marche pour faire le siége de Salins. Cette place était environnée de trois forts qu'il lui fallut attaquer et prendre avant que d'en venir au corps de la place; il se rendit maître des uns et des autres en huit jours d'attaque. Il donna pendant le cours de ce siége des marques de sa valeur ordinaire, et d'une si grande vigilance, qu'il monta, pour ainsi dire, lui-même toutes les tranchées[1]. »

CCCXLV.

PRISE DU FORT DE JOUX. — JUIN 1674.

Vandermeulen. — Vers 1678.

Le duc de Duras, qui commandait un corps de troupes détaché, s'empara, de son côté, du château Sainte-Anne et du fort de Joux.

Ainsi, en moins de six semaines, toute la Franche-Comté se trouva réduite sous l'obéissance du roi.

[1] *Histoire militaire de Louis XIV*, par Quincy, t. I, p. 379.

« Cette conquête, rapporte Limiers, l'emporte d'autant plus sur celle de l'année 1668, que les ennemis furent surpris et se défendirent mollement à la première, au lieu qu'à celle-ci ils s'étaient préparés, et firent partout une vigoureuse résistance [1]. »

CCCXLVI.

BATAILLE DE SENEFF. — 11 AOUT 1674.

ORDRE DE BATAILLE.

<div style="text-align:right">Tableau du temps.</div>

CCCXLVII.

BATAILLE DE SENEFF. — 11 AOUT 1674.

<div style="text-align:right">Dupressoir. — 1836.</div>

La déclaration de guerre du roi d'Espagne avait contraint Louis XIV d'abandonner une partie de ses conquêtes en Hollande. Cependant Maëstricht, Grave, et d'autres places étaient encore occupées par les troupes françaises. Les alliés, pour les lui enlever, portèrent tout l'effort de la guerre du côté de la Flandre : leurs forces réunies n'allaient pas à moins de soixante mille hommes. Le commandement en avait été confié au prince d'Orange : Montecuculli, le jeune duc de Lorraine, le prince de Vaudémont, le comte de Waldeck, étaient sous ses ordres. L'armée française s'élevait seu-

[1] *Histoire de Louis XIV*, t. II, p. 258.

lement à quarante mille hommes; mais le prince de Condé la commandait.

Le prince d'Orange, confiant dans la supériorité du nombre, manœuvrait pour amener les Français à une bataille. Il prit d'abord position entre Busseray et Arkieu, et le 11 août il ordonnait un mouvement à son armée, lorsque le prince de Condé, qui suivait tous ses mouvements d'un œil attentif, saisissant l'occasion favorable, ordonna l'attaque. Ce ne fut d'abord qu'un combat d'avant-garde; mais bientôt la mêlée devint générale. Le terrain fut disputé pied à pied, et les troupes des deux armées revinrent plusieurs fois à la charge. Le village de Seneff, pris et repris, resta au pouvoir de l'armée française, sans que la bataille fût terminée : elle recommença à l'attaque du village de Say.

« Il y avait un marais d'un côté et un bois de l'autre, dans lequel le prince d'Orange mit plusieurs bataillons, soutenus par toute la cavalerie allemande, qui était venue à son secours. Le duc de Luxembourg fut chargé de les attaquer du côté du bois avec les régiments d'Enghien, de Condé, de Conti et d'Auvergne, pendant que le prince de Condé les fit attaquer de l'autre par les gardes françaises et suisses, soutenues d'autres régiments. Ce fut en cet endroit qu'il y eut un combat sanglant, que la nuit ne put faire finir; il continua deux heures au clair de la lune, et dura cinq heures sans qu'on pût dire que l'un des partis eût avantage sur l'autre. L'obscurité qui survint le fit cesser; chacun resta de son côté dans le poste où il se trouva. Il y avait

deux heures qu'on se reposait dans les deux camps, et que les soldats, accablés de lassitude, et pour la plupart couverts de blessures et de sang, tâchaient de reprendre des forces pour recommencer à combattre dès que le jour paraîtrait, lorsque tout à coup les deux armées firent, comme de concert, une décharge si subite et tellement de suite, qu'elle ressemblait plutôt à une salve qu'à une décharge de troupes qui combattent. On était si près des uns et des autres que quantité de soldats des deux armées en furent tués ou blessés; et comme tous les périls paraissent plus affreux dans l'horreur de la nuit, l'épouvante fut si grande que les deux armées se retirèrent avec précipitation en même temps; mais chacun s'apercevant bientôt qu'il n'était point poursuivi, on s'arrêta tout court, et le prince de Condé s'étant remis à la tête de son armée la fit retourner sur le champ de bataille, où il passa le reste de la nuit, et le prince d'Orange l'abandonna.

« Jamais bataille ne fut plus sanglante; les Hollandais eurent cinq à six mille hommes tués ou blessés, les Espagnols trois mille, et les Allemands six cents. On leur fit six mille prisonniers, la plus grande partie Espagnols.

« Ils perdirent une grande partie de leurs équipages, cent sept drapeaux ou étendards, trois pièces de canon et un mortier, deux mille chariots, trois cent mille écus destinés au payement de leurs troupes, et soixante pontons.

« Le prince de Condé se ménagea moins que le dernier soldat. Il se portait partout l'épée à la main, quoi-

que fort incommodé de la goutte; il se faisait jour partout; en quelque lieu qu'il adressât ses pas, aucun ennemi n'osait tenir ferme devant lui; il fut secondé par le duc d'Enghien, qui partagea la gloire de cette grande journée avec lui, et qui fut toujours à ses côtés[1]. »

Louis XIV, par une lettre datée de Versailles, du 16 août 1674, félicite en ces termes le prince de Condé sur la victoire de Seneff :

« L'unique chose qui me fait de la peine est la grandeur des périls où vous et mon cousin le duc d'Enghien avez été continuellement exposés durant une si longue et si meurtrière occasion; mais je me promets qu'à l'avenir vous aurez plus d'égard, l'un et l'autre, à un sang qui m'est si cher et qui fait partie du mien. Cependant vous me ferez plaisir de témoigner à tous les officiers généraux et particuliers qui vous ont si bien secondé, qu'il ne se peut rien ajouter à la satisfaction que j'ai de leurs services, en ayant appris le détail et par le récit du sieur de Briou et par les relations écrites, avec une estime qui ne me permettra jamais de les oublier, ni de perdre la moindre occasion d'en récompenser le mérite[2]. »

La lettre de Louis XIV au duc d'Enghien mérite d'être rapportée.

<div align="right">A Versailles, le 16 août 1674.</div>

« Mon cousin, je n'ai point reçu de vos lettres sur le combat de Seneff, mais je veux bien vous écrire le

[1] *Histoire militaire de Louis XIV*, par Quincy, t. II, p. 382-385.

[2] *Mémoires militaires de Louis XIV*, mis en ordre par le général Grimoard, t. III, p. 519.

premier, pour me réjouir avec vous de cet important succès, et même pour vous féliciter de la gloire que vous y avez acquise. Croyez qu'on ne peut pas être plus touché que je le suis de tant de différentes louanges que vous avez méritées, et surtout plus persuadé que l'amitié que vous avez pour moi n'est pas le moindre motif que vous ait porté à faire les choses extraordinaires que vous avez faites en cette occasion [1]. »

CCCXLVIII.

BATAILLE DE LA MARTINIQUE; L'ATTAQUE DE RUYTER EST REPOUSSÉE. — 21 AOUT 1674.

GUDIN. — 1839.

« Les États-Généraux avaient mis en mer, le 24 du mois de mai, une flotte de soixante-six vaisseaux de guerre, vingt-quatre flûtes, huit brûlots et douze barques d'avis. Cette flotte se montra quelques jours unie en une seule dans la Manche, et elle se sépara en deux le 2 de juin; la moins nombreuse partit, sous le commandement de l'amiral Ruyter, pour les Indes occidentales.

« Le succès ne répondit pas à la dépense d'un si puissant armement; l'amiral Ruyter alla tenter une descente au cul-de-sac de la Martinique, qu'il avait espéré surprendre; mais les troupes françaises qui le gardaient,

[1] *Mémoires militaires de Louis XIV*, mis en ordre par le général Grimoard, t. III, p. 520.

les habitants et les vaisseaux de guerre et marchands qui s'y trouvèrent, firent une telle défensive, et tuèrent un si grand nombre de Hollandais qui avaient mis pied à terre pour attaquer le fort, que l'amiral Ruyter, ayant connu le mauvais succès de cette première tentative, où il vit bien qu'il consumerait inutilement son temps et ses troupes, s'il s'obstinait à vouloir l'emporter, les fit rembarquer le même jour de la descente, et reprit la route de la Hollande, sans faire aucune autre entreprise [1]. »

CCCXLIX.

LEVÉE DU SIÉGE D'OUDENARDE. — SEPTEMBRE 1674.

Tableau du temps.

« Le prince d'Orange, qui était au désespoir de n'avoir encore pu mettre le pied en France, comme il se l'était imaginé dès le commencement de cette campagne, fit tout ce qu'il put pour attirer les Français à un second combat; mais le prince de Condé choisit des postes si avantageux, qu'on n'aurait pu l'y forcer sans risquer beaucoup. Enfin le prince d'Orange se détermina à faire quelque siége, et le 14 septembre il se jeta tout à coup sur Oudenarde. A la nouvelle de ce siége, le prince de Condé quitta ses retranchements, et résolut de tout hasarder plutôt que de laisser prendre cette place. Il assembla promptement toutes les garnisons de Flandre, et alla à grandes journées vers le camp ennemi. Le

[1] *Histoire militaire de Louis XIV*, par Quincy, t. II, p. 413.

prince d'Orange, qui croyait avoir emporté Oudenarde avant que le prince de Condé la pût secourir, reçut la nouvelle de son approche avec autant de chagrin que de surprise. Il fit assembler aussitôt le conseil de guerre, et proposa de sortir hors des lignes et d'aller attaquer les Français avant qu'ils eussent le temps de se remettre de la fatigue de leur marche. Les Espagnols furent du même avis, mais le comte de Souches s'y opposa si ouvertement, qu'on résolut de quitter le camp le plus tôt qu'il serait possible. Ainsi les alliés évitèrent la rencontre du prince de Condé, quoiqu'ils eussent plus de troupes que lui. Cependant peu s'en fallut que le prince ne leur tombât sur les bras; mais il survint deux accidents qui les délivrèrent de ce danger. Le premier fut que le duc de Navailles, qui avait l'avant-garde du prince, s'égara; de sorte qu'il perdit pour le moins deux heures de temps; l'autre fut un brouillard fort épais qui s'éleva pendant que le prince de Condé approchait des lignes. Tout cela donna le temps aux ennemis de faire leur retraite sans crainte d'être poursuivis. Le prince de Condé, s'avançant toujours, passa au travers de leur camp sans trouver aucun obstacle et entra dans Oudenarde[1]. »

[1] *Histoire de Louis XIV*, par Limiers, t. II, p. 268.

CCCL.

BATAILLE D'ENTZHEIM. — 4 OCTOBRE 1674.

ORDRE DE BATAILLE.

.

Après la bataille de Sintzheim, le duc de Lorraine et le comte Caprara se rallièrent à Heidelberg. S'étant ensuite retranchés à Ladenbourg, entre le Mein et le Necker, ils furent attaqués par le maréchal de Turenne et contraints de se retirer de cette position. De courtes négociations qui eurent lieu à cette époque suspendirent les hostilités, mais elles n'eurent point de suite, et la guerre reprit son cours.

« Pendant ce temps les troupes impériales s'étaient grossies de plus de la moitié par l'arrivée de celles de Munster sous le margrave de Bade, et de celles de Lunebourg sous le duc de Holstein. L'électeur de Mayence, qui jusqu'alors n'avait rien osé faire en faveur des impériaux, leur donna passage sur son pont et dans sa propre ville, et ceux de Strasbourg ne tardèrent pas à suivre son exemple [1]. »

Cette nouvelle, et celle de la prochaine arrivée de l'électeur de Brandebourg, qui accourait pour rejoindre le duc de Lorraine, furent un coup de foudre pour Turenne. Il se sentait de plus d'un tiers inférieur à l'ennemi qu'il avait devant lui, et sa seule ressource était

[1] *Histoire de Louis XIV*, par Limiers, t. II, p. 266.

dans les hasards d'une bataille. La prudence même lui conseillait de les courir, pour devancer l'arrivée de l'électeur, aussi n'hésita-t-il pas, et, après avoir reçu d'Alsace un faible renfort, il marcha à l'ennemi.

« Arrivé le soir sur les hauteurs de Molsheim, il découvrit les impériaux campés au delà de deux rivières qu'il fit passer la nuit, et le lendemain, à la pointe du jour, ses troupes se trouvèrent en bataille. La droite des ennemis était bordée de grosses haies, et leur gauche couverte en partie par un bois, et défendue par le village d'Entzheim, où ils avaient de l'infanterie et du canon. L'attaque commença par le bois avec beaucoup de chaleur, et le carnage fut grand de part et d'autre. Les Allemands furent souvent poussés et se rallièrent plusieurs fois; mais, après huit heures de combat, ils se retirèrent en désordre sous Strasbourg. Ils eurent dans cette troisième bataille plus de trois mille hommes tués; ils perdirent dix pièces de canon, trente étendards ou drapeaux, la plus grande partie de leur bagage, et on fit un grand nombre de prisonniers [1]. »

CCCLI.

ÉTABLISSEMENT DE L'HOTEL ROYAL DES INVALIDES.

Ch. Lebrun et Dulin. — Vers 1675.

« De tous les établissements que fit Louis XIV, rapporte Quincy, le plus grand et le plus durable fut celui

[1] *Histoire de Louis XIV*, par Limiers, t. II, p. 267.

de l'hôtel de Mars. On commença cette année (1671) ce superbe édifice qu'on voit aujourd'hui, pour retirer les soldats et officiers qui ne sont plus en état de servir; ils y trouvent tout ce qui est nécessaire à leur entretien et tous les secours spirituels qu'on peut y souhaiter. Ils y sont instruits dans la religion, de manière que plus de trois mille tant soldats qu'officiers invalides y vivent d'une façon si exemplaire, qu'on ne les peut voir sans admiration. Les fonds pour la durée de ce bel établissement sont si solidement assurés qu'ils ne peuvent jamais manquer. Aussi on regarde avec raison ce monument de la piété et de la magnificence de Louis le Grand, comme le plus digne de ce monarque [1]. »

Le roi suivait les progrès des travaux de l'hôtel qu'il avait ordonnés. Après la campagne de Franche-Comté, il se rendit aux Invalides, et, voulant que le souvenir de cette grande fondation fût consacré par la peinture, il en commanda le tableau à Lebrun.

Louis XIV s'y fit représenter accompagné de Monsieur, duc d'Orléans, du prince de Condé, du maréchal de Turenne, de Luxembourg, Rochefort, Schomberg, etc. Louvois, secrétaire d'état, présente les plans; l'architecte Mansard est près de lui.

[1] *Histoire militaire de Louis XIV*, t. I, p. 308.

CCCLII.

PRISE DE MESSINE. — 11 FÉVRIER 1675.

Gudin. — 1839.

Depuis longtemps la Sicile, mécontente de la domination espagnole, attendait l'occasion de s'en affranchir : la guerre allumée entre la France et l'Espagne lui en fournit les moyens. La ville de Messine donna le signal : les habitants réclamèrent la protection de Louis XIV et arborèrent l'étendard de la France. Ils avaient déjà reçu un premier secours, conduit en septembre 1674 par le marquis de Valavoir et le chevalier de Valbelle, qui occupaient la ville au nom du roi, lorsque le duc de Vivonne, nommé vice-roi de la Sicile, parut en vue de Messine le 11 janvier 1675.

« Il y trouva les Espagnols, qui, ayant joint à leurs vaisseaux et à leurs galères ceux du royaume de Sicile, de Naples et de Sardaigne, composaient ensemble une flotte de vingt vaisseaux de guerre et de dix-sept galères, avec laquelle ils fermaient entièrement l'entrée de la ville. La flotte était commandée par le marquis de Viso.

« Le duc de Vivonne n'avait que neuf vaisseaux de guerre, une frégate et trois brûlots ; il était accompagné d'un grand nombre de bâtiments chargés de troupes, de vivres, d'armes et d'autres secours qu'il portait aux habitants ; et voyant qu'il n'était pas possible d'entrer

dans Messine sans combattre les Espagnols, il résolut de le faire, malgré leur grande supériorité.

« Le marquis de Valavoir, qui avait été instruit du secours que le duc de Vivonne amenait, avait fait armer tous les vaisseaux qui étaient dans le port de Messine; il ordonna au chevalier de Valbelle de se préparer à aller au-devant de lui.

« Les Espagnols, voyant que le duc de Vivonne s'apprêtait à combattre, se préparèrent de leur côté à se défendre. A peine le duc de Vivonne eut mis son armée en bataille, que les Espagnols, se confiant sur le nombre de leurs vaisseaux et de leurs galères, vinrent sur lui à hautes voiles. Le combat fut opiniâtre et sanglant de part et d'autre, et l'avantage fut quelque temps douteux; mais le chevalier de Valbelle, étant sorti du phare au plus fort du combat avec les six vaisseaux qu'il commandait, tomba sur les Espagnols par derrière, et commença à les mettre en désordre; en même temps le duc de Vivonne, secondé par M. Duquesne et le marquis de Preuilly d'Humières, profitant du mouvement qu'ils furent obligés de faire, les attaqua avec tant de vigueur, que toute leur armée fut obligée de prendre la fuite et de se retirer à toutes voiles à Naples, après avoir eu quatre vaisseaux coulés à fond et avoir perdu un monde considérable.

« Le duc de Vivonne entra le lendemain dans Messine, et y fut reçu et reconnu en qualité de vice-roi[1]. »

[1] *Histoire militaire de Louis XIV*, par Quincy, t. I, p. 460.

CCCLIII.

ENTRÉE DE LOUIS XIV A DINANT (PAYS-BAS). — 23 MAI 1675.

<div style="text-align: right">Vandermeulen.</div>

« Une campagne aussi glorieuse pour la France que la précédente, et qui renversa tous les projets des princes ligués, ne fut pas encore capable de les disposer à la paix. L'Empereur, que cette guerre regardait plus particulièrement que personne, n'oublia rien pour se faire de nouveaux alliés et pour porter ceux qui l'étaient déjà à augmenter leurs forces; car il ne s'agissait plus de porter la guerre au cœur de la France, comme c'était leur premier dessein, mais de défendre leur propre pays[1]. »

Aucun des commandements de l'année précédente n'avait été changé. Turenne était en Allemagne et le maréchal de Schomberg en Catalogne. Le prince de Condé était toujours à la tête de l'armée de Flandre, où le roi devait cette année commander en personne.

Avant l'ouverture de la campagne, le comte de l'Estrade, gouverneur de Maëstricht, avait enlevé par surprise, le 23 mars, la ville de Liége, dont l'armée de l'Empereur voulait s'emparer pour faciliter aux Hollandais le siége de Maëstricht.

Louis XIV partit de Saint-Germain-en-Laye le 11 mai;

[1] *Histoire militaire de Louis XIV,* par Quincy, t. I, p. 427.

le 31 il était entre Huy et Hennut, près de la Meuse, à peu de distance de Liége. Le maréchal de Créqui, qui commandait un corps d'armée détaché de celui du roi, reçut ordre de se porter devant Dinant.

« Cette place, située sur le bord de la Meuse, fut investie le 22 mai; la ville, dont il s'empara le deuxième jour, est commandée de tous côtés; ainsi elle fit fort peu de résistance. Il attaqua ensuite le château, qui ne tint que quatre jours de tranchée, quoique sa situation soit bonne, étant sur une montagne presque de roc. Le duc de Lorraine n'eut pas plus tôt avis du siége de Dinant, qu'il rassembla tous ses quartiers pour venir à son secours; mais elle fut prise avant qu'il pût y arriver, c'est-à-dire, le 29 mai[1]. »

CCCLIV.

PRISE DE HUY. — 6 JUIN 1675.

PINCRET. — 1836.

« Le roi fit ensuite avancer son armée sur les frontières du Brabant, pour arrêter la marche du prince d'Orange, qui s'approchait avec les Espagnols et les Hollandais. Il envoya peu après le maréchal de Créqui pour agir sur la Moselle et dans le pays de Trèves, et donna ordre au marquis de Rochefort d'aller faire le siége de Huy, entre Namur et Liége. La ville ouvrit ses portes aussitôt, et le château, après s'être défendu du-

[1] *Histoire militaire de Louis XIV*, par Quincy, t. I, p. 432.

rant quelques jours, capitula. La prise de ces deux villes (Huy et Dinant) assura tout le pays et ouvrit un chemin libre pour envoyer les secours nécessaires à Maëstricht[1]. »

CCCLV.
SIÉGE ET PRISE DE LIMBOURG. — 22 JUIN 1675.

<div style="text-align:right">Vandermeulen.</div>

« A peine Huy et Dinant eurent capitulé, que le roi se posta avec son armée à Neuf-Château pour observer les ennemis, pendant que le prince de Condé formerait le siége de Limbourg, investi par le marquis de Rochefort. Les ennemis connaissaient l'importance de la place. Ils s'assemblèrent sur la Meuse, près de Ruremonde, au nombre de quarante mille hommes, et, sous la conduite du prince d'Orange, ils s'avancèrent jusques à Hamsberg, résolus de tenter le secours. Le roi, sur l'avis de leur marche, fit reconnaître un poste dans la plaine de Clermont, pour les combattre, s'ils s'opiniâtraient dans leur dessein. Cependant le duc d'Enghien, à qui le prince de Condé, son père, avait remis la conduite du siége, pressa vivement les attaques. La tranchée fut ouverte le 14 juin. On attaqua ensuite la contrescarpe, qui fut emportée le même jour; et les assiégeants se logèrent dans la demi-lune nonobstant la vigoureuse résistance des assiégés. Le prince de Condé fit ensuite attacher le mineur à un des bastions, qu'il fit battre avec

[1] *Histoire de Louis XIV*, par Limiers, t. II, p. 294.

huit pièces de canon. La brèche se trouvant assez grande pour y faire monter quinze hommes de front, le duc d'Enghien y fit donner l'assaut, après que le prince de Condé, son père, pour lui laisser la gloire de cette action, se fut retiré à l'armée du roi. On se logea donc sur la pointe de ce bastion; et le prince de Nassau-Siégen demanda à capituler[1]. »

CCCLVI.

MORT DE TURENNE. — 27 JUILLET 1675.

CHABORD. — 1819.

« Comme les affaires d'Allemagne demandaient un prompt secours, sa majesté ordonna avant son départ au maréchal de Créqui de s'y en retourner avec les troupes qu'il avait commandées dès le commencement de la campagne, et de prendre de plus avec lui cinq ou six régiments de l'armée de M. le prince. Ce renfort arriva fort à propos, premièrement pour repousser le duc de Lorraine, qui s'était avancé sur la Sarre afin de faire diversion de ce côté-là, et puis pour aider au maréchal de Turenne à s'opposer aux desseins du comte Montecuculli[2]. »

Le général de l'armée impériale, qui avait des intelligences dans la ville de Strasbourg, voulait s'en approcher pour l'entraîner dans le parti de l'Empereur. Connaissant l'habile clairvoyance de Turenne, il mit tous

[1] *Histoire de Louis XIV*, par Limiers, t. II, p. 294.
[2] *Ibid.* p. 295.

ses efforts à le tromper par de fausses manœuvres, et à lui faire croire que son intention était de porter le siége devant Philipsbourg. Mais sa pensée avait été devinée, et Turenne, après avoir passé le Rhin à Altenheim, était allé se poster entre Strasbourg et l'armée impériale.

Alors s'engagea entre ces deux grands capitaines une lutte qui depuis lors a fait l'admiration de tous les gens de guerre. Pendant six semaines on les vit manœuvrer dans l'étroit espace de quelques lieues, avec des forces à peu près égales, l'œil toujours fixé sur le Rhin, dont l'un voulait forcer, l'autre défendre le passage. Enfin Turenne venait d'obtenir un avantage, en contraignant l'ennemi de quitter un poste qu'il occupait sur le ruisseau de Rinchen; et Montecuculli, replié sur la hauteur de Sasbach, allait être forcé d'accepter la bataille avec des chances inégales. Ainsi le succès couronnait les grandes opérations de Turenne. « Je les tiens, avait-il dit en parlant des impériaux; ils ne m'échapperont plus. » Il attendait pour le lendemain la victoire; on sait comment elle lui fut enlevée.

Il faut emprunter ici les paroles si connues de madame de Sévigné :

« Il monta à cheval le samedi à deux heures, après avoir mangé; et, comme il y avait bien des gens avec lui, il les laissa tous à trente pas de la hauteur où il voulait aller, et dit au petit d'Elbeuf : « Mon neveu, de-
« meurez là; vous ne faites que tourner autour de moi,
« vous me feriez reconnaître. » M. d'Hamilton, qui se

trouva près de l'endroit où il allait, lui dit : « Mon-
« sieur, venez par ici, on tirera du côté où vous allez. »
« Monsieur, lui dit-il, vous avez raison, je ne veux point
« du tout être tué aujourd'hui; cela sera le mieux du
« monde. » Il eut à peine tourné son cheval, qu'il aper-
çut Saint-Hilaire (lieutenant de l'artillerie), le chapeau à
la main, qui lui dit : « Monsieur, jetez les yeux sur cette
« batterie, que je viens de faire placer là. » M. de Turenne
revint, et dans l'instant, sans être arrêté, il eut le bras
et le corps fracassés du même coup qui emporta le bras
et la main qui tenait le chapeau de Saint-Hilaire. Ce
gentilhomme, qui le regardait toujours, ne le voit point
tomber : le cheval l'emporte où il avait laissé le petit d'El-
beuf; il était penché le nez sur l'arçon. Dans ce moment
le cheval s'arrête, le héros tombe entre les bras de ses
gens; il ouvre deux fois de grands yeux et la bouche,
et demeure tranquille pour jamais. Songez qu'il était
mort, et qu'il avait une partie du cœur emportée. »

Le même coup qui frappa Turenne emporta le bras
de Saint-Hilaire; et comme son fils tout en larmes le
serrait entre ses bras, on connaît la réponse qu'il lui
fit : « Ce n'est pas moi, c'est ce grand homme, qu'il faut
pleurer. » Montecuculli rendit à son rival un hommage,
s'il est possible, plus précieux encore : « Il est mort,
dit-il, un homme qui faisait honneur à l'homme. » Le
deuil fut universel en France, et Louis XIV, s'associant
à la douleur de son peuple, fit ensevelir les restes de
Turenne dans l'église de Saint-Denis, à côté de ceux des
rois de France.

CCCLVII.

PRISE D'AUGUSTA, EN SICILE. — 25 AOUT 1675.

Gudin. — 1839.

Louis XIV continuait à faire passer des secours en Sicile, pour donner au duc de Vivonne le moyen de s'y établir. Le vice-roi, de son côté, s'attachait à faire occuper les principaux points de l'île qui pouvaient assurer son occupation. La ville d'Augusta, entre Syracuse et Catane, pouvait protéger la navigation et la communication de ses troupes : il l'attaqua avec sa flotte, et la prit après six jours de siége. Il s'empara ensuite de la petite ville de Lentini, et se rendit maître d'une partie du pays des environs, qui est le plus fertile de la Sicile.

CCCLVIII.

COMBAT EN VUE DE L'ILE DE STROMBOLI. — 8 JANVIER 1676.

Gudin. — 1839.

Les armements maritimes de Louis XIV devenaient de plus en plus considérables. Duquesne venait de quitter les côtes de Provence, et, au commencement de janvier 1676, il conduisait une flotte composée de vingt vaisseaux et d'un grand nombre de brûlots et de bâtiments de transport. De leur côté, les alliés n'avaient

pas fait de moindres efforts. Ruyter commandait la flotte combinée des Hollandais et des Espagnols, composée de vingt-six vaisseaux de guerre et de neuf galères, et le 7 janvier 1676 les deux escadres étaient en présence, près de l'île de Stromboli.

« Le marquis de Preuilly, chef d'escadre, qui se trouvait pour lors à l'arrière-garde avec la division qu'il commandait, revira au large dès qu'il vit les ennemis, pour étendre la ligne, qui était trop serrée par les îles, de manière que sa division se trouva à l'avant-garde, celle de M. Duquesne au corps de bataille, et celle de M. Gabaret à l'arrière-garde.

« L'armée de France demeura tout le jour et toute la nuit en cet état à la vue des ennemis sans qu'ils profitassent de l'avantage du vent qu'ils avaient pour commencer l'attaque; mais le vent ayant un peu changé le 8, à la pointe du jour, M. Duquesne fit revirer et gagna le vent. Dès qu'au moyen de ce mouvement le marquis de Preuilly eut attrapé la tête des ennemis, il commença le combat, environ sur les neuf heures du matin : il fut si opiniâtre et si long qu'il dura jusqu'à deux heures après midi; il fit enfin plier l'avant-garde des ennemis, qui lui était opposée, où le contre-amiral Verschoor, qui la commandait, fut tué.

« M. Duquesne, ayant, de son côté, combattu avec beaucoup de valeur le corps de bataille, avait pressé si vivement l'amiral Ruyter, qu'il avait été obligé de se couvrir de ses deux matelots, lorsqu'il survint un calme qui empêcha l'armée de France de profiter du

désordre où elle avait commencé à mettre celle des ennemis, et donna le moyen aux galères d'Espagne, que le gros temps avait obligées de se retirer à Lipari à la pointe du jour, de venir remorquer les vaisseaux hollandais qui étaient endommagés, et qui ne purent être enlevés par ceux de France, à cause du calme; elles ne purent pourtant pas empêcher qu'un vaisseau de l'avant-garde ennemie ne coulât à bas du grand nombre de coups de canon dont il avait été percé. L'arrière-garde, commandée par M. de Gabaret, trouva plus de résistance, mais elle contraignit enfin celle des ennemis de se retirer avec le reste de la flotte. L'armée de France y perdit seulement deux brûlots, qui se consumèrent sans aucun effet. M. de Villeneuve-Ferrière, qui commandait un des vaisseaux de l'arrière-garde, et quelques officiers subalternes, y furent tués; MM. de Bellefontaine, de la Fayette, de Relinghen et de Septème, eurent part à ce combat [1]. »

CCCLIX.

COMBAT NAVAL D'AUGUSTA, EN SICILE. — 21 AVRIL 1676.

L. Garneray. — 1836.

Duquesne avait introduit dans Messine le secours qu'il conduisait. La flotte combinée, après cet échec, alla chercher un refuge dans la baie de Naples; mais Ruyter, ayant été rejoint par le comte de Montesar-

[1] *Histoire militaire de Louis XIV*, par Quincy, t. I, p. 502.

chio, qui lui amena dix vaisseaux espagnols, reparut sur les côtes de la Sicile au mois d'avril 1676. Le duc de Vivonne, informé que l'escadre ennemie se trouvait à peu de distance d'Augusta, envoya ordre à Duquesne de mettre à la voile avec toute sa flotte et de l'attaquer.

« M. Duquesne partit des environs de Messine le 19 avril, et dès que l'amiral Ruyter en eut avis, il s'avança avec toute sa flotte et celle d'Espagne, à mesure que M. Duquesne approchait. Les flottes se rencontrèrent le 21, sur le midi, environ à trois lieues d'Augusta, par le travers du golfe de Catane; celle de France était composée de trente vaisseaux et de sept brûlots. Le marquis d'Almeras commandait l'avant-garde, M. Duquesne le corps de bataille, ayant avec lui le marquis de Preuilly, et le chevalier de Tourville, chef d'escadre; M. de Gabaret, aussi chef d'escadre, commandait l'arrière-garde. Celle des ennemis était de vingt-neuf vaisseaux, tant espagnols que hollandais, de neuf galères et de quelques brûlots. L'amiral Ruyter se mit à l'avant-garde des ennemis; le pavillon et les vaisseaux du roi d'Espagne étaient au corps de bataille, et le vice-amiral Hoën commandait l'arrière-garde. Pendant que les flottes s'approchaient, le chevalier de Béthune sortit du port d'Augusta, et passa avec son seul vaisseau entre les deux lignes, pour joindre l'armée de France.

« Les deux avant-gardes commencèrent le combat sur les quatre heures après midi, et s'attaquèrent avec tant de valeur et d'opiniâtreté, que presque tous les vaisseaux

de part et d'autre furent endommagés ; le canon y fut servi avec une vitesse presque égale, aussi bien que la mousqueterie, et l'action fut une des plus sanglantes qui se fût vue à la mer depuis cette guerre. Le marquis d'Almeras fut tué dans le fort du combat, étant sur le tillac, et le chevalier de Tambonneau, qui commandait un des vaisseaux de cette avant-garde, fut emporté d'un coup de canon. Le chevalier de Valbelle, après la mort de M. d'Almeras, prit le commandement et continua le combat avec la même vigueur. L'amiral Ruyter eut le devant du pied gauche emporté d'un éclat, et les deux os de la jambe droite brisés, en sorte qu'il tomba du coup, et se fit une légère blessure à la tête, ce qui ne l'empêcha pas de continuer à donner ses ordres le reste du jour [1]. »

Les blessures de l'amiral hollandais firent perdre aux ennemis une partie de leur audace, et donnèrent le temps au chevalier de Valbelle, qui avait remplacé d'Almeras dans son commandement, de rallier l'avant-garde des Français, qui était ébranlée. Sur ces entrefaites, Duquesne s'étant avancé avec le corps de bataille, il se fit de part et d'autre un feu épouvantable. Le combat dura jusqu'à la nuit, qui sépara les deux armées. Le lendemain l'armée hollandaise se retirait ; elle fut poursuivie par la flotte française jusque dans le port de Syracuse, où l'amiral Ruyter mourut, le 29 avril.

[1] *Histoire militaire de Louis XIV*, par Quincy, t. I, p. 504.

CCCLX.

PRISE DE CONDÉ. — 26 AVRIL 1676.

VANDERMEULEN.

« Pendant que les plénipotentiaires des princes de l'Europe qui étaient en guerre s'assemblaient à Nimègue pour y traiter de la paix, le roi de France, qui la désirait véritablement, prenait des mesures pour rendre ses troupes complètes, et faisait travailler à des préparatifs pour être en état de faire en personne de nouvelles conquêtes, afin d'obliger ses ennemis de ne plus troubler les négociations de paix, et de donner les mains pour finir une guerre qui avait coûté tant de sang de part et d'autre [1]. »

Les grands armements des puissances coalisées forcèrent encore Louis XIV à entretenir quatre armées : la première, sur le Rhin, fut destinée au maréchal de Luxembourg, et la seconde, en Catalogne, au maréchal de Navailles; la troisième, entre la Sambre et la Meuse, avait été confiée au maréchal de Rochefort; enfin la quatrième, qui devait se porter sur les Pays-Bas, était commandée par le roi en personne, qui avait sous ses ordres les maréchaux de Créqui, d'Humières, de Schomberg, de la Feuillade et de Lorges. Cette dernière armée était forte d'environ cinquante mille hommes.

[1] *Histoire militaire de Louis XIV*, par Quincy, t. I, p. 473.

« Les troupes françaises faisaient des progrès considérables dans les Pays-Bas. Le roi y marcha en personne sur la fin de mars, à la tête de cinquante mille hommes, accompagné du duc d'Orléans, ayant sous lui pour généraux les maréchaux de Créqui, d'Humières, de Lorges, de Schomberg et de la Feuillade. Il prévint ainsi les alliés, dont les troupes dispersées et les fonds incertains ne leur permettaient pas de se mettre en campagne avant la belle saison. Ce prince ayant détaché le maréchal d'Humières avec quelques troupes pour faire une invasion dans le pays de Waes, celui-ci prit le fort Saint-Donk, où il y avait quatre cents Espagnols et quelque cavalerie. Le maréchal de Créqui eut en même temps ordre d'investir Condé, entre Tournay et Valenciennes, et le roi s'étant rendu devant la place le 11 avril pour en faire le siége en personne, il le commença le lendemain par l'ouverture de la tranchée à la portée du mousquet de la contrescarpe; la nuit suivante les batteries, ayant commencé à tirer, en brisèrent toutes les palissades. La même nuit trois cents Espagnols se jetèrent dans la place par le pays inondé, mais ce renfort n'ayant pas empêché les assiégeants d'avancer leurs travaux, le roi fit attaquer les dehors la nuit du 25. Le maréchal d'Humières commandait à la droite, le maréchal de Lorges à la gauche, et le maréchal de Créqui une troisième attaque. Le signal ayant été donné par la décharge de toutes les batteries, tous les dehors furent insultés et emportés en peu de temps, ce qui jeta l'épouvante dans la ville, et obligea la garnison de capituler

et de se rendre prisonnière. Le prince d'Orange et le duc de Villa-Hermosa, qui s'étaient avancés jusqu'à Mons avec l'armée des alliés, ayant appris la destinée de Condé, retournèrent se poster entre Mons et Saint-Guilhain, pour observer les mouvements du roi de France[1]. »

Après la prise de cette ville, Louis XIV ayant reçu une lettre de félicitations du prince de Condé, lui répondit du camp de Sébourg, le 3 mai 1676 :

« Mon cousin, c'est beaucoup, pour des gens qui commencent à faire la guerre, qu'une approbation comme la vôtre; mais rien ne me touche davantage dans le compliment que vous m'avez fait sur la prise de Condé, que l'amitié que j'y remarque. Conservez-la-moi, et croyez que j'y répondrai toujours avec l'estime qu'elle mérite[2]. »

CCCLXI.

PRISE DE BOUCHAIN. — 12 MAI 1676.

Pingret. — 1836.

« Le roi, qui avait fait le projet d'assiéger Bouchain après la prise de Condé, ayant appris la marche du prince d'Orange, détacha de son armée vingt bataillons, quarante escadrons et vingt pièces de canon de batterie, qu'il fit partir le 28 avril, aux ordres de Monsieur, pour faire le siége de cette place. Il ne s'en chargea qu'à con-

[1] *Histoire de Louis XIV*, par Limiers, t. II, p. 319.
[2] *Mémoires militaires de Louis XIV*, mis en ordre par le général Grimoard, t. IV, p. 80.

dition qu'il joindrait l'armée du roi en cas d'une action générale, pendant que le roi avec son armée, qui était de cinquante mille hommes, l'ayant augmentée par des troupes du maréchal de Rochefort, s'avança du côté des ennemis pour les combattre s'ils voulaient s'opposer à cette entreprise. Mais le prince d'Orange décampa, sur la nouvelle qu'il en eut[1]. »

Pendant ce temps Monsieur avait marché sur Bouchain avec vingt bataillons et quarante escadrons; le maréchal de Créqui, qui était sous ses ordres, investit la place le 2 mai. La marche du prince d'Orange ayant empêché de commencer aussitôt la tranchée, elle ne fut ouverte que dans la nuit du 6 au 7.

« Le 8 les travaux furent poussés près du chemin couvert par les soins infatigables que se donnait Monsieur, qui visitait exactement les gardes et les tranchées... Le 10, les dehors ayant été emportés et le fossé étant passé, on attacha le mineur au corps de la place : le gouverneur demanda à capituler[2]. »

CCCLXII.

BATAILLE NAVALE DEVANT PALERME. — 2 JUIN 1676.

GUDIN. — 1839.

Quelque temps après la bataille d'Augusta (le 21 mai), le duc de Vivonne, ayant reçu à Messine les galères de

[1] *Histoire militaire de Louis XIV*, par Quincy, t. I, p. 476.
[2] *Ibid.* p. 479.

France et trois vaisseaux de guerre, monta lui-même sur la flotte pour aller à la recherche de l'ennemi.

« Il sortit le 28 mai du port de Messine avec vingt-huit vaisseaux, vingt-cinq galères et neuf brûlots. La flotte ennemie, après s'être raccommodée, était sortie de Syracuse et s'arrêtait pour lors auprès de Palerme : le maréchal de Vivonne la rencontra le 31. Il envoya une felouque, soutenue des galères, pour connaître leur disposition : on lui rapporta que leur flotte, composée de vingt-sept vaisseaux de guerre, de dix-neuf galères rangées dans les intervalles et de quatre brûlots, était en bataille sur une ligne ayant le môle de Palerme à sa gauche, le fort de Castelmare derrière la ligne, et une grosse tour avec les bastions de la ville à sa droite.

« Sur cet avis, le maréchal de Vivonne fit attaquer le 2 de juin leur avant-garde par un détachement de neuf vaisseaux commandés par le marquis de Preuilly, et de sept galères aux ordres des chevaliers de Breteuil et de Béthomas, accompagnés de sept brûlots. Ces vaisseaux et ces galères approchèrent ceux des ennemis à la longueur d'un câble, et essuyèrent tout leur feu sans tirer un coup de canon, jusqu'à ce qu'ayant mouillé dans le même lieu où étaient leurs ancres, et ayant fait avancer les brûlots à la tête des galères, ils commencèrent le combat avec une si grande vivacité que trois de leurs brûlots ayant abordé et mis le feu à trois des vaisseaux des ennemis, le reste de leur avant-garde coupa les câbles et alla échouer aux terres les plus proches. Le maréchal de Vivonne, pour profiter de l'avantage que lui

donnait ce premier désordre, tomba, avec le gros de la flotte, sur le corps de bataille et sur l'arrière-garde des ennemis, où étaient les amiraux de Hollande et d'Espagne. Le feu fut grand de part et d'autre, et le combat fut toujours fort opiniâtre; mais deux brûlots de l'armée de France ayant embrasé l'amiral d'Espagne, son vice-amiral et le contre-amiral furent obligés de couper leurs câbles pour éviter l'embrasement de l'amiral, et le reste des deux flottes suivit incontinent leur exemple : une partie alla échouer sous Palerme, et l'autre se sauva dans le port. Ceux qui commandaient leurs quatre brûlots y mirent le feu de peur d'être pris, et quatre autres brûlots de la flotte de France, ayant été poussés dans le port par l'impétuosité du vent, portèrent le feu au vice-amiral d'Espagne, au contre-amiral de Hollande et à sept autres vaisseaux qui y étaient échoués l'un sur l'autre. L'incendie de ces vaisseaux et des brûlots, et les efforts de la poudre qui y était enfermée, poussant en l'air des pièces de fer et des parties entières de navire, abîmèrent *la Reale d'Espagne*, *la Patronne de Naples* et quatre autres galères, sans compter un grand nombre d'officiers, de soldats et de matelots tués et estropiés. Le port fut ravagé; plusieurs édifices de Palerme furent ruinés; ce fut, en un mot, le plus horrible et le plus affreux spectacle que l'imagination puisse se représenter. Les ennemis perdirent en ce combat sept gros vaisseaux de guerre, six galères, sept brûlots et quelques autres petits bâtiments, sept cents pièces de canon et près de cinq mille hommes. Cette victoire, la plus complète qui ait été

remportée sur la mer pendant cette guerre, ne coûta que deux enseignes et très-peu de soldats : elle fut gagnée le 2 juin [1]. »

CCCLXIII.

SIÉGE DE LA VILLE D'AIRE. — JUILLET 1676.

.

CCCLXIV.

PRISE DE LA VILLE D'AIRE. — 31 JUILLET 1676.

Martin (d'après Vandermeulen).

Le prince d'Orange évitait de livrer bataille et se retirait. Le roi, après le siége de Bouchain, fit encore quelques marches en Flandre, puis il quitta son armée, qu'il laissa sous les ordres du maréchal de Schomberg (4 juillet). « Il avait fait démolir la citadelle de Liége et le château de Huy, de peur que les ennemis ne les attaquassent et qu'ils ne fissent avec plus de facilité le siége de Maëstricht, que le prince d'Orange semblait menacer. Cette entreprise sur Maëstricht n'inquiétait pas le roi ; il connaissait la force de cette place, qu'il avait conquise en personne ; il connaissait la fermeté et le courage du maréchal de camp de Calvo, qui la commandait. Il ne se pressa pas de la secourir, jugeant bien que le maréchal d'Humières, qu'il avait chargé de faire le siége d'Aire, aurait pris cette place assez tôt

[1] *Histoire militaire de Louis XIV,* par Quincy, t. I, p. 506.

pour mettre le maréchal de Schomberg, aidé d'une partie des troupes qui étaient sous les ordres de M. d'Humières, en état de marcher à son secours. Aire, l'une des deux seules places qui restaient pour lors à l'Espagne dans le pays d'Artois, est considérable par sa situation; elle est environnée de marais de trois côtés; les fortifications étaient excellentes du côté qui pouvait être attaqué. Le maréchal d'Humières, qui fut chargé de cette entreprise, y marcha le 18 de juillet avec quinze mille hommes, trente pièces de canon et neuf mortiers[1]. »

« Le marquis de Louvois se rendit devant Aire avec l'armée. Le maréchal d'Humières, après l'avoir investie, fit attaquer le 21 juillet le fort Saint-François, à la tête des travaux, du côté où la place était accessible, et l'ayant emporté le lendemain, il ouvrit la tranchée devant la ville. Le marquis de Louvois la fit ensuite foudroyer si continuellement de bombes, de carcasses et de coups de canon, que les assiégés furent contraints de se rendre le 31, quoiqu'ils eussent reçu un secours de trois cents Espagnols. Cette prise fut suivie de celle de Bourbourg et de quelques forts dans la Flandre[2]. »

[1] *Histoire militaire de Louis XIV*, par Quincy, t. I, p. 481.
[2] *Histoire de Louis XIV*, par Limiers, t. II, p. 321.

CCCLXV.

PRISE DE LA VILLE ET DU CHATEAU DE L'ESCALCETTE. —
8 NOVEMBRE 1676.

RENOUX. — 1836.

« Après la bataille de Palerme, les Espagnols ne parurent plus à la mer le reste de la guerre, et les Hollandais n'employèrent leurs vaisseaux qu'au secours de leurs alliés du Nord, et à tenter quelques entreprises dans l'Amérique, où ils ne furent pas longtemps sans éprouver encore une disgrâce presque semblable à celle de Palerme. Cet éloignement des forces maritimes des Hollandais donnant lieu au maréchal de Vivonne d'employer toutes les troupes du roi à terre, il prit avant la fin de l'année la ville de Merilly dans le pays de Carlentino, celle de Taormine avec son château, où le prince Cincinelli, Napolitain, fut blessé et fait prisonnier, et la forteresse de Scaletta (Escalcette)[1]. »

« Escalcette est une place assez forte entre Messine et Taormine, que le duc de Vivonne assiégea en personne malgré la rigueur de la saison, extrêmement froide et pluvieuse. Les ennemis s'y défendirent bravement pendant quinze jours; mais enfin, foudroyés de tous côtés par le canon des galères et par une batterie qu'on avait trouvé moyen de faire élever sur une montagne extrêmement haute, ils furent obligés de capituler, et le fort

[1] *Histoire militaire de Louis XIV*, par Quincy, t. I, p. 509.

Sainte-Placide se rendit aussi le même jour, 8 novembre 1676[1]. »

CCCLXVI.

PRISE DE CAYENNE. — 17 DÉCEMBRE 1676.

Gudin. — 1839.

« Les États-Généraux avaient essayé d'enlever à la France les colonies d'Amérique; ils espéraient que le grand nombre d'ennemis que le roi avait en Europe l'empêcheraient de s'occuper de la conservation de possessions aussi éloignées, et dans cette vue ils y avaient envoyé le vice-amiral Binkes au printemps de cette année, avec onze vaisseaux de guerre et des troupes, avec lesquels il prit sur les Français l'île de Cayenne avec assez de facilité, d'autant plus que M. de la Barre, qui en était gouverneur, était pour lors en France, et qu'il y avait laissé, pour y commander, le chevalier de Lezi, son frère, qui était fort jeune.

« Le roi, ayant reçu la nouvelle de la perte de cette île, donna une escadre de six vaisseaux et de trois frégates au comte d'Estrées, qui y fit voile. Y étant arrivé le 17 de décembre, il fit attaquer le lendemain le fort de cette île, dans lequel le vice-amiral Binkes avait laissé une garnison hollandaise. Il l'emporta la nuit du 19 au 20, par assaut; le chevalier de Lezi, étant à la tête, y monta le premier; en sorte que toute l'île re-

[1] *Petites conquêtes de Louis XIV.*

tourna sous l'obéissance du roi, avec la même facilité qu'elle avait été perdue[1]. »

CCCLXVII.
COMBAT NAVAL DE TABAGO. — 27 FÉVRIER 1677.

GUDIN. — 1839.

Le comte d'Estrées, après avoir repris l'île de Cayenne, partit le 11 février de la Martinique, avec six vaisseaux et quatre frégates, pour aller chercher la flotte hollandaise, commandée par le vice-amiral Binkes, qui était à l'île de Tabago. Après avoir fait reconnaître le fort et la rade, il choisit le 27 février, jour du mercredi des Cendres, pour faire attaquer le fort par M. Hérouard, pendant qu'il occuperait les ennemis à la défense de leurs vaisseaux.

« L'escadre des ennemis, composée de dix vaisseaux de guerre, d'un brûlot et de trois petits bâtiments, était amarrée dans une espèce de cul-de-sac, où les vaisseaux du comte d'Estrées ne pouvaient entrer qu'un à un à la file. Outre le canon qui tirait de dessus les forts, il y avait encore des batteries à fleur d'eau qu'il fallait essuyer pour entrer dans le port. M. de Gabaret, qui y entra le premier, alla mouiller à la portée du pistolet des ennemis, et la blessure dangereuse qu'il reçut en y entrant, ne l'empêcha pas de demeurer sur son pont, et de combattre jusqu'à tant qu'un second coup de canon

[1] *Histoire militaire de Louis XIV*, par Quincy, t. I, p. 508.

l'eut emporté. M. de Montortier et le comte de Blenac le suivirent; le dernier alla mouiller entre les vaisseaux des ennemis et leurs batteries. Le comte d'Estrées, étant entré dans le même temps avec le reste de son escadre, commença un des plus furieux combats qui ait jamais été donné sur mer. Le vaisseau de M. de Lesins, qui fut le premier brûlé, mit le feu à deux vaisseaux hollandais qui étaient à ses côtés. Deux flûtes, sur lesquelles les ennemis, qui n'avaient pas cru qu'on pût les venir attaquer dans le port, avaient mis les femmes, les enfants et les nègres qui étaient dans le fort, furent embrasées par les débris enflammés de ces deux vaisseaux. Les hurlements des femmes et les cris des enfants, se joignant au bruit effroyable du canon et des vaisseaux que le feu faisait sauter en l'air, firent que ce port ne fut rempli que d'horreur et de carnage. Le canon du vaisseau du comte d'Estrées mit le feu au contre-amiral de Hollande, qu'il avait abordé, et dont il s'était rendu maître. Ce vaisseau sauta en l'air et couvrit de flammes le vaisseau du comte d'Estrées, auquel le feu prit incontinent de tous côtés, et, comme il était déjà blessé à la tête et à la jambe, et qu'il avait une partie des officiers, des matelots et des soldats de son vaisseau tués auprès de lui, il ne sauva sa vie, dans ce péril extrême, qu'à la faveur d'un canot que M. Bertier, garde de la marine, eut la hardiesse d'aller enlever à la nage, sous l'éperon d'un vaisseau ennemi.

« A peine le comte d'Estrées fut entré dans ce canot, que les ennemis le criblèrent de coups de canon; mais,

s'étant trouvé assez près de terre lorsqu'il coula bas, les matelots se jetèrent dans l'eau et le portèrent, et ceux de ses officiers qui étaient avec lui, jusqu'à terre. Quelques Hollandais, qui étaient au rivage, effrayés de l'horreur du carnage, et du bruit terrible qu'on entendait de toutes parts, se crurent perdus dès qu'ils le virent approcher d'eux, et lui demandèrent quartier, quoiqu'ils fussent bien armés, et que le comte d'Estrées et ceux qui le suivaient n'eussent aucune arme.

« D'un autre côté, trois vaisseaux des ennemis, pressés par les frégates et les vaisseaux du roi, furent contraints de s'aller échouer. Deux vaisseaux français eurent un pareil sort et furent presque entièrement brûlés. Enfin, après sept heures d'un des plus sanglants combats qu'on puisse imaginer, le comte d'Estrées, ayant appris que le trop d'ardeur de M. Hérouard avait fait manquer le succès de son attaque contre le fort, fit retirer ses vaisseaux du port et embarqua ses troupes.

« Tous les vaisseaux ennemis furent ou brûlés ou coulés à fond ou échoués, et l'échec qu'ils reçurent dans le combat fut si considérable, qu'ils ne parurent plus à la mer, du reste de la guerre, dans les îles de l'Amérique [1]. »

[1] Quincy, t. I, p. 565-567.

CCCLXVIII.

SIÉGE DE VALENCIENNES. — 4 MARS 1677.

INVESTISSEMENT DE LA PLACE.

<div align="right">Tableau du temps.</div>

Les conférences de Nimègue n'avaient encore eu aucun résultat, et la paix semblait plus éloignée que jamais; malgré tous leurs revers de l'année précédente, les alliés étaient parvenus à s'emparer de Philipsbourg. Fiers d'avoir enlevé à la France ce poste avancé qu'elle avait conquis en Allemagne, ils reculaient de jour en jour le terme des négociations, dans l'espoir de ramener vers eux la fortune. Mais Louis XIV, qui avait compris qu'il n'obtiendrait la paix qu'avec de nouveaux efforts et de nouvelles victoires, employa l'hiver à faire des préparatifs considérables, puis, avant même que le printemps fût commencé, il étonna ses ennemis par la vigueur imprévue de ses attaques sur les Pays-Bas. C'était là qu'il voulait porter les grands coups : il n'avait dirigé du côté de l'Allemagne que de simples corps d'observation. La prise de Condé et de Bouchain rendait plus facile le siége de Valenciennes. Le roi en projeta la conquête. Les maréchaux d'Humières et de Luxembourg reçurent l'ordre d'entrer en campagne dès le mois de février, et de se diriger sur cette ville.

« Valenciennes, fameuse par les siéges qu'elle avait soutenus, était estimée une des plus fortes places des

Pays-Bas espagnols : les fortifications en étaient excellentes, et elle était munie de tout ce qui était nécessaire pour une longue résistance. Le marquis de Richebourg, frère du prince d'Épinoi, en était le gouverneur ; il avait sous lui M. Desprez, officier d'infanterie, le plus expérimenté des troupes du roi d'Espagne. Il avait deux mille cinq cents hommes d'infanterie, Espagnols, Italiens ou Wallons, et douze cents chevaux de troupes réglées, avec toute la bourgeoisie, qui était aguerrie et qui avait pris les armes.

« Louis XIV, pour ôter aux ennemis la pensée qu'il voulût faire quelque entreprise pendant cet hiver, donnait à sa cour des fêtes d'une magnificence extraordinaire; et, dans le moment que toute l'Europe et ses courtisans le croyaient le plus occupé aux plaisirs du carnaval, il n'eut pas plus tôt appris que ses troupes étaient devant Valenciennes, qu'il quitta Saint-Germain et arriva avec beaucoup de diligence devant cette place, le 4 du mois de mars, malgré la rigueur de la saison. Il distribua aussitôt les quartiers et prit le sien à Famars, avec les maréchaux d'Humières et de la Feuillade; le maréchal de Schomberg eut son quartier à Saint-Sauve, le maréchal de Luxembourg à Aunoy, et le maréchal de Lorges à Anzin. Le roi fit faire des ponts sur la rivière pour avoir la communication des quartiers les uns avec les autres, et les visita tous pour connaître leur état. Cependant, la place étant d'une grande étendue, il fit travailler à des lignes de circonvallation, et y occupa ses troupes en attendant que son artillerie fût arrivée.

Quoiqu'il y eût beaucoup de neiges et de glaces sur la terre, ce grand prince était continuellement à cheval, et par son exemple apprenait à ses troupes à mépriser les fatigues et les rigueurs de la saison[1]. »

CCCLXIX.

SIÉGE DE VALENCIENNES. — 16 MARS 1677.

Esquisse faite sur les lieux par Vandermeulen. — 1677.

CCCLXX.

SIÉGE DE VALENCIENNES. — 16 MARS 1677.

LOUIS XIV RANGE SES TROUPES EN BATAILLE POUR L'ATTAQUE DU CHEMIN COUVERT.

Vandermeulen.

CCCLXXI.

SIÉGE DE VALENCIENNES. — 16 MARS 1677.

.

La tranchée avait été ouverte le 9 mars : les travaux furent poussés avec une activité si grande, que le 15 on était arrivé, malgré le dégel et les pluies, au pied du glacis du chemin couvert.

Vauban, qui avait toute la confiance du roi, conduisait les opérations du siége. L'attaque du chemin cou-

[1] *Histoire militaire de Louis XIV*, par Quincy, t. I, p. 525.

vert fut arrêtée pour le 16. « Le roi, dit l'auteur du Siècle de Louis XIV, tint conseil de guerre pour cette attaque. C'était l'usage que cela se fît toujours pendant la nuit, afin de marcher aux ennemis sans être aperçu, et d'épargner le sang du soldat. Vauban proposa de faire l'attaque en plein jour. Tous les maréchaux de France se récrièrent contre cette proposition. Louvois la condamna. Vauban tint ferme, avec la confiance d'un homme certain de ce qu'il avance.... Le roi se rendit aux raisons de Vauban, malgré Louvois et cinq maréchaux de France. »

CCCLXXII.

VALENCIENNES PRISE D'ASSAUT PAR LE ROI. — 17 MARS 1677.

ALAUX. — 1837.

« Sa majesté (rapporte le comte de Louvigny dans une lettre qu'il écrivait de Valenciennes à son père, le maréchal de Gramont, sous la date du 17 mars, le jour même de la prise de cette ville) s'est enfin résolue de faire attaquer la contrescarpe le matin, estimant qu'elle serait emportée plus facilement et avec moins de perte de jour que de nuit, les ennemis ne s'y attendant pas et la chose devant leur paraître impraticable. Il y a eu quatre attaques disposées de la manière que je vais vous dire : les mousquetaires gris par le flanc de l'ouvrage couronné, ayant à leur tête la moitié de la compagnie des grenadiers à cheval; les mousquetaires

noirs par le flanc de la gauche de l'ouvrage, ayant à leur tête l'autre moitié des grenadiers à cheval ; le régiment des gardes à la droite de l'ouvrage par la tête, et le régiment de Picardie à la gauche du même ouvrage par la tête ; tous les grenadiers de l'armée à la gauche de la tranchée, pour s'en servir en cas de besoin. Les quatre attaques ont commencé en même temps, après le signal, qui était de neuf coups de canon. L'on a emporté la contrescarpe sans résistance, puisque tout ce qui était dans l'ouvrage couronné a été tué. Quelques fuyards se sont mis dans la demi-lune revêtue ; les mousquetaires, grenadiers et un grand nombre d'officiers, sont entrés pêle-mêle avec eux dans la demi-lune. Les ennemis y ont encore perdu beaucoup de gens. Ceux qui ont pris le parti de se sauver dans la ville n'ont pas eu un sort plus heureux que leurs confrères ; ils y ont été poussés l'épée dans les reins, et les mêmes mousquetaires et gens que je viens de vous nommer, après avoir fait main basse partout, sont entrés dans le guichet du pâté, et ensuite ont gagné le rempart de la ville, se sont rendus maîtres du canon, et l'ont tiré sur les ennemis, après avoir fait une espèce de retranchement. Ce que je vous mande est la vérité, et moi qui le viens de voir j'ai peine encore à le croire. Cependant rien n'est plus assuré, que le roi a pris d'assaut, en plein jour, Valenciennes, et en deux heures, étant à vingt pas de la contrescarpe quand on a commencé à marcher. M. le maréchal de Luxembourg était de jour ; la Trousse et Saint-Geran, officiers généraux ; les chevaliers de Ven-

dôme et d'Anjou, aides de camp (du roi), qui se portent tous fort bien. Bourlemont est le seul qui a été tué d'un coup de fauconneau en arrivant à la palissade; Champigni, capitaine aux gardes, est blessé; un capitaine de Picardie tué et quarante hommes tués ou blessés, tant mousquetaires que soldats. Les ennemis ont perdu tout ce qu'il y avait dans les dehors, dont il en est resté plus de six cents sur la place. Il y a près de six cents prisonniers. Le comte de Saure, cinq colonels, près de douze cents chevaux, enfin les bourgeois et la garnison, tous pris à discrétion. Voilà ma narration et celle de la matinée qu'a eue sa majesté, qui peut être comptée comme une des belles qu'elle aura dans sa vie [1]. »

La ville, emportée d'assaut, allait être livrée au pillage; Louis XIV s'empressa d'envoyer Louvois pour l'en préserver.

CCCLXXIII.

PRISE DE LA VILLE DE CAMBRAI. — 7 AVRIL 1677.

VANDERMEULEN.

Le prince d'Orange avait donné rendez-vous à ses troupes à Dendermonde, où il apprit avec un profond étonnement la prise de Valenciennes.

« Le roi, qui sans perdre de temps voulut mettre ses projets à exécution, fit un détachement de son armée, qui investit Cambrai le 22e de mars, et donna en même

[1] *Recueil de pièces d'histoire*, etc. par l'abbé Grenet et le P. Desmotels, vol. III, p. 129, édition de Paris, 1738.

temps un corps d'armée à Monsieur pour faire le siége de Saint-Omer. Sa majesté suivit de près le premier détachement, et, étant arrivée à Cambrai, elle visita exactement les environs de la place, presque à la portée du mousquet. Elle fit travailler ses troupes aux lignes de circonvallation; et pendant que six mille paysans, qu'elle avait fait venir de Picardie, faisaient aussi ces lignes, qui furent achevées le 27, elle distribua ses troupes en différents quartiers.

« Cambrai est situé sur l'Escaut, qui le traverse d'un côté; les murailles étaient défendues par de bons bastions et des demi-lunes; il y a une excellente citadelle sur une élévation qui commande toute la ville; ses fossés sont taillés dans le roc; c'est un carré régulier dont les bastions sont bien revêtus, et toutes les courtines couvertes de bonnes demi-lunes. Cette place était défendue par don Pedro Zavala, qui en était gouverneur; elle était pourvue de tout ce qui était nécessaire pour sa défense, et avait une forte garnison.

« Le roi fit ouvrir la tranchée, dans la nuit du 28 au 29, à la ville, du côté de la porte Notre-Dame, en sa présence; il fut jour et nuit à cheval pendant le siége, et fit si bien que la tranchée fut poussée, malgré la rigueur de la saison, à plus de cinq cents pas, sans avoir perdu qu'un soldat.

« Le 2 avril, le roi ayant fait faire par M. de Vauban les dispositions pour attaquer les trois demi-lunes en même temps, et le signal ayant été donné à dix heures du soir, elles furent attaquées avec tant de valeur, que

les troupes s'emparèrent de deux et s'y logèrent; la troisième fut manquée. Le roi fit ensuite attacher le mineur au corps de la place, ce qui obligea le gouverneur de demander à capituler. Les otages ayant été envoyés de part et d'autre, le roi accorda aux assiégés une trêve de vingt-quatre heures pour se retirer dans la citadelle[1]. »

CCCLXXIV.

SIÉGE DE SAINT-OMER. — AVRIL 1677.

INVESTISSEMENT DE LA PLACE.

BAPTISTE. — 1839.

Pendant que le roi s'emparait avec cette heureuse rapidité de Valenciennes et de Cambrai, Monsieur, qu'il avait envoyé devant Saint-Omer, pour en faire le siége, était arrivé sous les murs de cette ville. Après avoir fait investir cette place et tracé ses lignes de circonvallation, il avait déjà commencé les opérations du siége par l'attaque du fort aux Vaches, dont il s'était rendu maître, lorsqu'il apprit que le prince d'Orange avait quitté son camp de Dendermonde, et se dirigeait, à la tête d'une armée de trente mille hommes, vers Saint-Omer, pour en faire lever le siége. A la nouvelle de ce mouvement, le roi s'empressa d'envoyer à son frère ses deux compagnies de mousquetaires, avec plusieurs régiments d'infanterie, qu'il mit sous les ordres du maréchal de Luxembourg. Le duc d'Orléans, dès qu'il eut reçu ce renfort,

[1] *Histoire militaire de Louis XIV*, par Quincy, t. I, p. 531-532.

pourvut à la défense de ses lignes devant Saint-Omer, et marcha avec décision au-devant de l'ennemi.

CCCLXXV.

BATAILLE DE CASSEL. — 11 AVRIL 1677.

ORDRE DE BATAILLE.

.

« Le 10 d'avril, à midi, les deux armées se trouvèrent en présence auprès du mont Cassel, n'étant séparées que par deux petits ruisseaux, par des haies vives et par quelques watergans qui environnaient des prés et des jardins. Ce même jour M. de Tracy joignit cette armée avec les neuf bataillons que le roi y avait envoyés, et qui vinrent d'autant plus à propos, qu'avec ce secours elle était encore inférieure à celle des ennemis.

« Le 11, jour du dimanche des Rameaux, le prince d'Orange passa à la pointe du jour le ruisseau de Piennes, et s'empara de l'abbaye du même nom, où le maréchal de Luxembourg avait laissé la veille un sergent et vingt soldats seulement. Monsieur y fit conduire quatre pièces de canon, et la fit attaquer par M. de la Melonnière, lieutenant-colonel du régiment de Conti, qui la reprit après un combat sanglant et fort opiniâtre. Son altesse royale mit ensuite son armée en bataille sur deux lignes, avec un corps de réserve.

« Sa droite était appuyée au mont d'Aplinghen, et sa gauche allait jusqu'à l'abbaye de Piennes, dont il venait

de s'emparer. L'aile droite était commandée par le maréchal d'Humières, qui avait sous ses ordres M. de la Cordonnière et le chevalier de Sourdis, maréchaux de camp. Le maréchal de Luxembourg était à l'aile gauche, ayant sous lui le prince de Soubise et le marquis d'Albret, maréchaux de camp. Monsieur se mit au centre avec le comte du Plessis, lieutenant général, et le comte de Lamothe, maréchal de camp. L'armée du prince d'Orange était pareillement sur deux lignes. Le comte de Horn commandait l'aile droite, le prince de Nassau l'aile gauche, et ce prince était au centre avec le comte de Waldeck. Ce prince, voyant que Monsieur s'était rendu maître de l'abbaye de Piennes, dégarnit la gauche de son armée pour fortifier sa droite. Son altesse royale, voulant profiter de ce mouvement, résolut de commencer la bataille. On peut dire que les ennemis étaient avantageusement postés, puisque pour aller à eux il fallait passer un ruisseau et des haies qui les couvraient; c'est ce qui fit prendre le parti à Monsieur d'étendre ses troupes sur la droite et sur la gauche. Le régiment Colonel de dragons était hors de la ligne à la droite; les deux compagnies des mousquetaires du roi et six escadrons de gendarmerie formaient l'aile droite de la première ligne, faisant dix escadrons. L'aile droite de la seconde ligne consistait en la brigade de Montrevel, au nombre de huit escadrons. Elle avait à sa droite le régiment de dragons Dauphin, hors la ligne; les gardes françaises, les régiments de Navarre, de Revel, de Lyonnais, du Royal et des Vaisseaux, étaient dans le centre de la pre-

mière ligne, soutenus des régiments de Fifer, du Bordage et du Roussillon, qui étaient dans le centre de la seconde ligne. La gauche de la première ligne était composée des brigades de cavalerie de Gournay et de Bulonde, faisant dix escadrons et ayant sa gauche hors la ligne. Le régiment de Listenoy dragons et la brigade de Grignan, consistant en dix escadrons, étaient à la seconde ligne de cette aile. Le corps de réserve était formé d'un régiment de dragons et de quatre bataillons, et l'artillerie était commandée par le marquis de la Fressellière, lieutenant général de l'artillerie [1]. »

CCCLXXVI.

BATAILLE DE CASSEL. — 11 AVRIL 1677.

VANDERMEULEN.

CCCLXXVII.

BATAILLE DE CASSEL. — 11 AVRIL 1677.

HIPP. LECOMTE. — 1836.

CCCLXXVIII.

BATAILLE DE CASSEL. — 11 AVRIL 1677.

GALLAIT (d'après une tapisserie du temps). — 1837.

Le combat commença par la droite, où se trouvait le maréchal d'Humières ; il fut vif et opiniâtre, mais

[1] *Histoire militaire de Louis XIV*, par Quincy, t. I, p. 533-535.

tous les efforts des ennemis étaient dirigés sur le centre, où commandait le duc d'Orléans.

« La brigade de Tracy et deux autres bataillons, après avoir battu l'infanterie qui leur avait disputé le passage du ruisseau, furent mis en désordre par la cavalerie des ennemis; mais Monsieur ayant fait avancer en diligence quelques bataillons de la seconde ligne, il les mena lui-même à la charge pour rétablir le désavantage; sa présence fit renouveler le combat en ce lieu avec tant de chaleur, et son altesse royale s'y exposa de manière qu'elle reçut deux coups dans ses armes; le chevalier de Lorraine fut blessé à ses côtés, le chevalier de Silly, un de ses chambellans, y fut tué, et plusieurs de ses domestiques furent blessés assez près de sa personne[1]. »

Le maréchal de Luxembourg, à la gauche de l'armée française, avait été opposé à la droite de l'armée hollandaise. Après avoir emporté l'abbaye de Piennes, il attaqua successivement tous les postes occupés par l'ennemi; il éprouva une grande résistance, mais il s'en empara après plusieurs charges consécutives; « en sorte que, le centre de notre armée et l'aile droite poussant de leur côté les ennemis, le désordre devint si général dans leur armée, qu'il ne fut plus au pouvoir du prince d'Orange, malgré tous les efforts qu'il fit et les mouvements qu'il se donna, de la rallier, et tout y prit la fuite; elle abandonna le champ de bataille, et se retira vers Poperingue. Cette victoire, arrivée le 11 avril, fut

[1] *Histoire militaire de Louis XIV*, par Quincy, t. I, p. 535.

complète, et sanglante pour les ennemis ; ils y laissèrent trois mille hommes sur le champ de bataille, et ils eurent un si grand nombre de blessés qu'on en trouva huit cents des leurs parmi les nôtres. De ce nombre étaient soixante officiers. L'on eut grand soin des uns et des autres. On leur fit quatre mille prisonniers ; on leur prit treize pièces de canon, deux mortiers, quarante-quatre drapeaux, dix-sept étendards et tous leurs bagages et chariots de vivres[1]. »

Le prince de Condé félicita le roi sur la victoire de Cassel ; il en reçut la réponse suivante :

Au camp, devant la citadelle de Cambrai, le 16 avril 1677.

« Mon cousin, c'est avec justice que vous me félicitez de la bataille de Cassel. Si je l'avais gagnée en personne, je n'en serais pas plus touché, soit pour la grandeur de l'action, ou pour l'importance de la conjoncture, surtout pour l'honneur de mon frère. Au reste, je ne suis pas surpris de la joie que vous avez eue en cette occasion : il est naturel que vous sentiez à votre tour ce que vous avez fait sentir aux autres par de semblables succès[2]. »

[1] *Histoire militaire de Louis XIV*, par Quincy, t. I, p. 536.

[2] *Mémoires militaires de Louis XIV*, mis en ordre par le général Grimoard, t. IV, p. 117.

CCCLXXIX.

REDDITION DE LA CITADELLE DE CAMBRAI. — 18 AVRIL 1677.

MAUZAISSE (d'après l'esquisse de TESTELIN faite sur l'original de VANDERMEULEN). — 1835.

CCCLXXX.

REDDITION DE LA CITADELLE DE CAMBRAI. — 18 AVRIL 1677.

Tableau du temps, par CH. LEBRUN et VANDERMEULEN.

« Le roi était maître de la ville de Cambrai, et, la suspension d'armes que sa majesté avait accordée à la garnison étant expirée le 7 avril, il fit ouvrir le soir même la tranchée sur l'esplanade, sans que les assiégés fissent aucune sortie, s'étant contentés de faire un grand bruit de mousqueterie et de leur artillerie. Le grand nombre de troupes qui y étaient entrées, la résolution que les assiégés avaient prise de tuer leurs chevaux, à l'exception de dix par compagnie, afin que le fourrage ne manquât pas, faisaient croire que ce siége serait une entreprise de longue haleine.

« Le roi fit continuer du côté de la campagne les travaux qui avaient servi pour l'attaque de la ville, et fit jeter dans la citadelle un si grand nombre de bombes et de carcasses, que le 9 les assiégés furent obligés de

se retirer dans leurs souterrains, où ils étaient les uns sur les autres.

« Le 16 il fit savoir au gouverneur que la mine du bastion neuf était prête à jouer, et qu'il l'avertissait de prendre ses mesures, afin de ne pas courir le risque de la perte de sa garnison ; mais comme il répondit qu'il lui restait encore trois bastions entiers et un bon retranchement sur celui qui était ouvert, et qu'il priait sa majesté de trouver bon qu'il fît son devoir jusqu'au bout, on fit jouer la mine, et les batteries achevèrent pendant le jour d'élargir la brèche à coups de canon. On fit la disposition des troupes pour y donner l'assaut le lendemain, jour du vendredi saint. Comme le maréchal de la Feuillade, qui était chargé de cette action, alla reconnaître dès la pointe du jour la brèche, et qu'il ne la trouva pas encore assez grande, il la fit élargir par un grand feu de canon, qui l'augmenta en peu d'heures de quarante pieds ; ce qui obligea le gouverneur de faire battre la chamade. La capitulation ayant été signée, la garnison sortit, le lendemain 18, par la brèche, avec deux pièces de canon, deux mortiers et tous les autres honneurs de la guerre. Le roi, qui avait fait mettre ses troupes en bataille, et qui était présent pour la voir défiler, aborda le carrosse de don Pedro Zavala, gouverneur, qui avait été blessé à la jambe d'un éclat de grenade, et qui était couché dedans. Il fit son compliment à sa majesté, qui lui donna beaucoup de louanges sur sa valeur et sur sa fermeté [1]. »

[1] *Histoire militaire de Louis XIV*, par Quincy, t. I, p. 538-540.

CCCLXXXI.

PRISE DE SAINT-OMER. — 22 AVRIL 1677.

Esquisse faite sur les lieux, par VANDERMEULEN.

CCCLXXXII.

PRISE DE SAINT-OMER. — 22 AVRIL 1677.

PINGRET. — 1836.

« Après que Monsieur eut demeuré assez de temps sur le champ de bataille pour faire enlever les morts et les blessés, il retourna devant Saint-Omer pour en achever le siége [1]. »

Les opérations recommencèrent le 16; le prince dirigea les travaux, anima les troupes par sa présence, et dès le 19 on s'était déjà emparé du chemin couvert. « Les assiégés, intimidés par la perte de la bataille de Cassel, battirent la chamade, et sortirent le 22 avril par capitulation. Le prince de Robec y commandait comme gouverneur général de ce qui restait au roi d'Espagne dans l'Artois, et le comte de Saint-Venant, comme gouverneur particulier de la place. La reddition de Saint-Omer acheva de rendre le roi entièrement maître de cette province [2]. »

[1] *Histoire militaire de Louis XIV*, par Quincy, t. I, p. 537.
[2] *Ibid.* p. 538.

CCCLXXXIII.

SIÉGE DE FRIBOURG. — NOVEMBRE 1677.

Tableau du temps, par Vandermeulen.

CCCLXXXIV.

SIÉGE DE FRIBOURG. — NOVEMBRE 1677.

Tableau du temps, par Vandermeulen.

Le maréchal de Créqui avait été nommé pour commander l'armée d'Allemagne, et s'opposer aux tentatives du duc Charles de Lorraine [1]. Ce prince, qui avait sous ses ordres une nombreuse armée, voulait rentrer en possession de ses états, et de là pénétrer en France. La possession de Trèves et de Philipsbourg, dont les alliés s'étaient emparés dans les campagnes précédentes, lui en fournissait les moyens. Trèves et Luxembourg donnaient passage sur la Sarre ou sur la Meuse, et Philipsbourg ouvrait les portes de la haute Alsace.

Le duc de Lorraine passa en effet la Sarre et s'avança jusqu'à Metz. Mais le maréchal de Créqui, quoique avec une armée fort inférieure, suivait tous ses mouvements, et, en le harcelant sans cesse et interceptant ses convois, il l'empêcha de rien entreprendre. Le prince se porta alors sur la Meuse pour y chercher un passage, et lier

[1] Fils du duc Nicolas-François, et neveu du duc Charles IV, duc de Lorraine.

ses opérations à celles du prince d'Orange; mais il apprit là que le stathouder, pressé à la fois par les deux armées du maréchal de Luxembourg et du maréchal d'Humières, avait renoncé à prendre Charleroi. Informé en même temps que le duc de Saxe-Eisenach, qui venait se joindre à lui à la tête de l'armée des cercles de l'empire, était bloqué par le maréchal de Créqui dans une île du Rhin, il revint précipitamment sur ses pas, et se dirigea sur l'Alsace pour porter secours à son malheureux allié. Mais il n'était plus temps : le duc Georges avait capitulé, et s'était engagé par serment à ne plus porter, pendant toute cette année, les armes contre la France. Le duc de Lorraine se trouva alors en face du maréchal de Créqui, presque sur le théâtre où, deux ans auparavant, Turenne avait fait la glorieuse campagne qui termina sa vie. Créqui sembla s'inspirer des exemples de ce grand capitaine, et le 7 octobre il emporta à Kochersberg un avantage signalé sur l'armée impériale; puis, feignant de vouloir rentrer en Alsace pour y faire hiverner ses troupes, il trompa sur ses projets le duc de Lorraine, qui dispersa son armée dans les quartiers où elle devait passer l'hiver.

« Sitôt que le maréchal de Créqui en eut nouvelle, dit Quincy, il voulut mettre en exécution le projet qu'il avait formé de faire le siége de Fribourg sur la fin de la campagne. »

Il donna ordre à tous les quartiers de se mettre en marche le 8 octobre pour se rendre aux environs d'Ajebseim, et partit la nuit, suivi du régiment du Roi. Le 9

il était arrivé devant Fribourg, et le 13 l'armée française attaquait le faubourg de Neubourg, « qui fut emporté, malgré la vigoureuse résistance que firent le marquis de Bade, le comte de Portia et le comte de Kaunitz, qui commandaient les troupes qui le défendaient. On y établit des batteries pour attaquer le corps de la place; ce qui obligea le général major Schultz, qui en était gouverneur, de faire battre la chamade le 16 sur les cinq heures du soir. Il fut arrêté par la capitulation, que la garnison sortirait de la ville et du château le 27 au matin, tambour battant, enseignes déployées, avec ses bagages, pour être conduite à Rhinfeld. Elle était encore de douze cents hommes d'infanterie et de quatre cents chevaux.

« Le maréchal de Créqui, après avoir donné tous les ordres nécessaires pour assurer la conquête de Fribourg, et y avoir laissé pour garnison les deux bataillons d'Orléans, ceux de Plessis-Bellière, de la Fère et de Vendôme, et le marquis de Boufflers pour y commander, décampa le 19, et alla repasser le Rhin à Brisach. Il envoya ensuite toutes les troupes de son armée dans des quartiers d'hiver, et finit cette longue campagne avec la gloire de l'avoir conduite et terminée d'une manière digne de M. de Turenne.

« La nouvelle de cette conquête jeta une grande consternation à la cour de Vienne. On ne pouvait comprendre que ce fussent là les progrès de cette puissante armée que l'Empereur et l'empire avaient formée avec tant d'efforts. La France, maîtresse d'une place si con-

sidérable au delà du Rhin, donna à penser aux confédérés, et alarma extrêmement les princes qui en étaient le plus à portée[1]. »

CCCLXXXV.
PRISE DE TABAGO. — 7 DECEMBRE 1677.

GUDIN. — 1839.

« Le roi, ayant fait équiper une nouvelle escadre de huit vaisseaux de guerre et de huit moindres bâtiments, renvoya le comte d'Estrées tenter une seconde fois l'entreprise de Tabago. Il partit de Brest le 1er d'octobre, et étant arrivé le 20 à l'île du Cap-Verd, il en fit dès le lendemain canonner les forts, dont le gouverneur, après s'être retiré de l'un à l'autre, et fait tirer quelques coups de canon, se rendit à discrétion avec deux cents hommes qui les gardaient. Le comte d'Estrées fit voile ensuite aux Barbades, où il arriva le 1.er de décembre, et y ayant trouvé un secours de la Martinique qui le devait joindre, il prit la route de Tabago, où il arriva le 7. Il débarqua dès le même jour du canon, deux mortiers et les troupes qu'il avait destinées à l'attaque du fort; mais les chemins pour y arriver, par le côté où il voulait l'attaquer, n'étant point frayés, il fut obligé d'employer tout le huitième à passer un bois qu'il fallait occuper à mesure qu'il avançait. Lorsqu'il se trouva à six cents pas du bois, il fit sommer M. Binkes, qui y commandait, et qui répondit qu'il était en état de se défendre

[1] *Histoire militaire de Louis XIV*, par Quincy, t. I, p. 560.

longtemps. Il fit commencer les approches, et mit quelques mortiers en batterie. La troisième bombe qu'il fit jeter tomba sur le magasin à poudre, et le fit sauter aussi bien que M. Binkes, qui était à table avec plusieurs officiers; ils furent tous enlevés, à l'exception de deux. Le comte d'Estrées, profitant de ce bonheur et de cette occasion, fit dans le moment attaquer le fort l'épée à la main, et l'emporta; et, comme il avait fait fermer le port par une partie de ses vaisseaux, pour empêcher que ceux des ennemis n'en pussent sortir pendant qu'il attaquait le fort, il se rendit maître, sans résistance, des vaisseaux hollandais qui y étaient restés, et recouvra un de ceux du roi qui avait échoué au dernier combat, et que les Hollandais avaient relevé.

« Ce fut par ce dernier avantage que finit l'année 1677, si glorieusement commencée par le roi, et si heureuse à la France, pendant tout son cours, en Flandre, en Allemagne, en Catalogne et dans les îles de l'Amérique[1]. »

CCCLXXXVI.

PRISE DE GAND. — 12 MARS 1678.

RENOUX. — 1836.

Le roi d'Angleterre, Charles II, entraîné par l'opinion de ses peuples, venait d'abandonner Louis XIV, et de signer avec les États-Généraux de Hollande (10 janvier 1678) un traité destiné à arracher les Pays-Bas espa-

[1] *Histoire militaire de Louis XIV*, par Quincy, t. I, p. 568.

gnols aux armes françaises. Louis XIV n'en ralentit point ses préparatifs pour la campagne de cette année : il les poussa au contraire avec plus de vigueur, et concentra toutes ses forces sur le terrain qu'on lui voulait disputer. Voici comme il s'exprime à ce sujet dans ses instructions à son fils, le grand dauphin [1] :

« Les efforts que mes ennemis ligués ensemble et les envieux de ma prospérité voulaient faire contre moi m'obligèrent de prendre de grandes précautions; et pour commencer je résolus, en finissant la campagne de 1677, de n'employer mes forces que dans les lieux où elles seraient absolument nécessaires.

« J'avais impatience de commencer la campagne de 1678, et une grande envie de faire quelque chose d'aussi glorieux et de plus utile que ce qui avait déjà été fait; mais il n'était pas aisé d'y parvenir et de passer l'éclat que donnent la prise de trois grandes places [2] et le gain d'une bataille [3]. J'examinai ce qui était faisable, et je travaillai à surmonter les difficultés qui se rencontrent d'ordinaire dans les grandes choses. Si elles donnent de la peine, on en est bien récompensé dans les suites. Un cœur bien élevé est difficile à contenter, et ne peut être pleinement satisfait que par la gloire. »

« Le roi partit de Versailles et se rendit le 4 de mars devant Gand, qui avait été investi dès le 1er du mois. Sa majesté en fit le siége avec une armée de près de

[1] *Mémoires militaires de Louis XIV*, t. IV, p. 143-144.
[2] Valenciennes, Cambrai et Saint-Omer.
[3] La bataille de Cassel.

quatre-vingt mille hommes. Don Francisco Pardo, qui en était gouverneur, se mit en état de défense, quoique les troupes qui composaient sa garnison fussent en petit nombre. Il commença par lâcher les écluses, qui inondèrent les environs de la ville; mais cela n'empêcha pas les Français d'ouvrir la tranchée la nuit du 5 au 6 de mars. Le prince d'Harcourt, aide de camp du roi, et le sieur de Rubantel, furent blessés en cette occasion. La ville se rendit au bout de cinq jours, et la citadelle deux jours après suivit son exemple [1]. »

CCCLXXXVII.

PRISE D'YPRES. — 19 MARS 1678.

Tableau du temps, par Vandermeulen.

CCCLXXXVIII.

PRISE D'YPRES. — 19 MARS 1678.

Tableau du temps, par Martin.

« La ville d'Ypres eut bientôt le même sort, malgré la vigoureuse résistance de la garnison. Le roi fit ouvrir la tranchée le 18 mars, du côté de la citadelle; mais les pluies ayant fait retarder les travaux, le marquis de Conflans, qui commandait dans la place, fit un feu si continuel aux approches du canon, qu'il tua beaucoup de monde; le marquis de Chamilly fut blessé en cette oc-

[1] *Histoire de Louis XIV*, par Limiers, t. II, p. 351.

casion, et le duc de Villeroy reçut un coup qui lui emporta quelques boutons de son justaucorps. Ce même jour le roi fit ouvrir la tranchée d'un autre côté pour obliger les assiégés à une diversion, et rendre leur défense plus faible du côté de la citadelle. Les deux attaques se trouvant avancées jusqu'à quinze pas de la contrescarpe, le roi la fit attaquer. La résistance ne fut pas grande à la défense de la contrescarpe de la ville; mais comme le marquis de Conflans avait mis tous les officiers réformés à celle de la citadelle, le combat y fut opiniâtre et sanglant, surtout à l'attaque de la gauche, où étaient les grenadiers à cheval, dont vingt-deux furent tués, sans les officiers qui furent ou tués ou dangereusement blessés. Enfin la contrescarpe fut emportée, et le gouverneur capitula le lendemain à la pointe du jour [1]. »

Les négociations de Nimègue, qui semblaient abandonnées, reprirent alors avec plus d'activité. La prise de Gand et d'Ypres avait porté le découragement chez les alliés, et de tous côtés on demandait la paix. Le roi put alors en dicter les conditions.

« Les ambassadeurs des États-Généraux à Nimègue eurent ordre de déclarer à ceux de France qu'ils les acceptaient, mais qu'ils demandaient seulement dix jours de délai, au delà du 10 mai, pour porter leurs alliés à faire la même chose, ce qui leur fut accordé. Ils envoyèrent sans perdre de temps en Angleterre et à Bruxelles pour représenter au roi d'Angleterre les raisons qui les avaient portés à cette résolution, et pour obliger les

[1] *Histoire de Louis XIV,* par Limiers, t. II, p. 351.

Espagnols à embrasser le seul parti qu'ils avaient à prendre pour sauver le reste des Pays-Bas[1]. »

CCCLXXXIX.

PRISE DE LEEWE. — 4 MAI 1678.

Tableau du temps, par Vandermeulen.

CCCXC.

PRISE DE LEEWE. — 4 MAI 1678.

Tableau du temps, par Martin.

« Avant la fin de la guerre, le comte de Calvo, qui commandait dans Maëstricht, fit le projet de surprendre Leewe, où il était informé qu'il n'y avait que six cents hommes de garnison. Cette place est située entre Liége, Maëstricht et Louvain. Elle avait une citadelle de quatre bastions de terre fraisée et palissadée; elle était environnée d'un fossé de douze pieds de profondeur, et dont on ne pouvait approcher que par une chaussée très-étroite, défendue par une barrière et un bon retranchement; le reste était environné d'eau[2]. »

Le comte de Calvo chargea de cette entreprise la Bretèche, colonel de dragons. La citadelle fut d'abord enlevée par surprise dans la nuit du 3 au 4 mai.

« Pendant ce temps-là don Hernandez, gouverneur

[1] *Histoire militaire de Louis XIV*, par Quincy, t. I, p. 587.
[2] *Ibid.* p. 588.

de la place, assemblait le reste de la garnison sur l'esplanade, entre la ville et le château, pour marcher au secours de ceux qui étaient attaqués; mais le canon de la citadelle, que les Français pointèrent contre la ville, le fit retirer dans la grande église, où il fut contraint, peu d'heures après, de se rendre prisonnier de guerre, avec quatre cents soldats et trente-cinq officiers qui s'y étaient renfermés avec lui. Ce fut une action si hardie et si heureusement conduite, que la prise d'une telle place, qui par sa situation paraissait imprenable, ne coûta que vingt soldats et une nuit de temps[1]. »

Enfin la paix se fit à Nimègue. « Il y eut trois traités, dit le président Hénault : l'un entre la France et la Hollande, signé le 10 août; le deuxième avec l'Espagne, signé le 17 septembre, et le troisième avec l'Empereur et l'empire, à la réserve de l'électeur de Brandebourg et de quelques autres princes. Ce qu'il y a de remarquable dans le traité signé avec les Hollandais, auxquels on rendit Maëstricht, c'est qu'après avoir été l'unique objet de la guerre de 1672 ils furent les seuls à qui tout fut rendu. Par le traité conclu avec l'Espagne il fut convenu que la Franche-Comté resterait au roi, ainsi que les villes de Valenciennes, Condé, Bouchain, Cambrai, Aire, Saint-Omer, Ypres, Warwick, Varneton, Poperingue, Bailleul, Cassel, Menin, Bavay, Maubeuge et Charlemont. La base du traité avec l'Empereur, qui ne fut signé que le 4 février 1679, fut celui de Munster. »

[1] *Histoire militaire de Louis XIV*, par Quincy, t. I, p. 589.

CCCXCI.

COMBAT DE CHIO. — 1681.

Godin. — 1839.

En l'année 1681 la marine française remporta un avantage sur les pirates de la Méditerranée.

« Les Tripolins continuant à pirater sur les côtes de Provence, M. Duquesne, qui commandait une escadre du roi dans la Méditerranée, canonna et coula à fond un grand nombre de vaisseaux de Tripoli, dans le port de Chio, et endommagea considérablement le château, qui est de la domination du Grand Seigneur[1]. »

CCCXCII.

LOUIS DE FRANCE, DUC DE BOURGOGNE, EST PRESENTÉ AU ROI. — AOUT 1682.

Antoine Dieu.

Aussitôt après la signature du traité de Nimègue, les négociations avaient été reprises pour le mariage du grand dauphin avec la princesse Anne-Marie-Christine, fille de l'électeur de Bavière. Ce mariage fut célébré le 8 mars 1680, dans l'église cathédrale de Châlons. La princesse apportait pour dot six places fortes enlevées à son père par l'électeur palatin, que celui-ci refusa de rendre, et dont Louis XIV fut forcé de se saisir par les armes.

[1] *Histoire militaire de Louis XIV*, par Quincy, t. I, p. 676.

Le duc de Bourgogne, fils aîné du grand dauphin, naquit le 6 août 1682, et fut nommé Louis. Suivant l'usage, il fut présenté au roi aussitôt après sa naissance.

C'était la coutume que les princes du sang reçussent la croix de l'ordre du Saint-Esprit et le cordon bleu en venant au monde. Le roi voulut recevoir le duc de Bourgogne avec les mêmes cérémonies qui avaient été observées à la naissance du grand dauphin. « Sa majesté nomma Monsieur et le duc d'Enghien pour accompagner Monseigneur dans cette cérémonie, selon ce qui est porté dans les statuts de l'ordre. Le président de Mêmes, prévôt et grand maître des cérémonies, alla prendre ce prince dans son appartement et le conduisit dans la chambre du roi. Sa majesté fit entrer d'abord les chevaliers de l'ordre dans son cabinet, pour y tenir chapitre, et il fut arrêté que Monseigneur serait reçu chevalier; ensuite, le président de Mêmes conduisit encore ce prince dans le cabinet, où, s'étant mis à genoux, sa majesté tira son épée, et lui en donna un coup sur les épaules, en disant : *Par saint Georges et saint Michel, je te fais chevalier*. Cette cérémonie se fit au château de Saint-Germain-en-Laye[1]. »

[1] *Histoire de Louis XIV*, par Limiers, t. II, p. 404.

CCCXCIII.

BOMBARDEMENT D'ALGER PAR DUQUESNE. — 27 JUIN 1683.

<div align="right">Biard. — 1837.</div>

Les pirates d'Alger avaient plusieurs fois violé leurs traités avec la France. Louis XIV, résolu de les châtier, chargea Duquesne de cette redoutable mission. En peu de jours l'amiral français balaya devant lui la faible flottille de ces forbans, et les contraignit de se réfugier dans leur port; puis, arrivé devant Alger, le 27 juin 1683, il en commença aussitôt le bombardement. La ville fut incendiée et en partie détruite; et les habitants, réduits à l'extrémité, eurent recours à la clémence du vainqueur.

Duquesne, avant d'écouter aucune proposition, exigea que les prises faites sur les sujets du roi fussent rendues, et que les esclaves européens fussent remis à son bord.

CCCXCIV.

BOMBARDEMENT DE GÊNES. — 26 MAI 1684.

<div align="right">Gudin. — 1839.</div>

« La ville de Gênes éprouva aussi à son tour le danger qu'il y avait d'irriter un roi puissant et prompt à venger les moindres offenses. On soupçonnait les Génois d'avoir tramé quelques pratiques secrètes avec les ennemis de

l'état, et sa majesté, pour en avoir raison, envoya sur leurs côtes une armée navale, pour leur apprendre que la protection de l'Espagne ne pouvait les mettre à couvert de son ressentiment. Le marquis de Seignelay, secrétaire d'état, s'embarqua sur la flotte commandée par le marquis Duquesne, lieutenant général, et arriva devant Gênes le 17 de mai. Le lendemain il exposa aux sénateurs, députés pour le complimenter, les sujets que le roi prétendait avoir de se plaindre de leur conduite, et leur déclara que, s'ils ne le désarmaient par leur soumission, ils allaient sentir les effets de sa colère. Les Génois, pour toute réponse, firent une décharge générale de toute leur artillerie sur la flotte de France. Les Français irrités jetèrent aussitôt dans Gênes une quantité de bombes qui causèrent un désordre affreux. L'embrasement, joint aux cris des habitants, fit espérer au marquis de Seignelay que ce châtiment les aurait rendus plus traitables. Il envoya les sommer encore de donner au roi la satisfaction qu'il avait demandée; mais ils persistèrent dans leur résolution. Les galiotes recommencèrent à tirer. On fit une descente au faubourg de Saint-Pierre-d'Arène, et on réduisit en cendres une partie des magnifiques palais dont il était composé.

« Les Gênois, dans la crainte d'un second bombardement, eurent recours au pape, pour fléchir par son entremise la colère du roi. Sa majesté déféra à la prière du pontife, et promit de leur pardonner, pourvu que le doge François-Marie Imperiali Lescarie, accompagné de quatre sénateurs, vînt faire des excuses de la part de sa

république. Quelque répugnance qu'eussent les Génois à subir une loi si humiliante, il fallut obéir[1]. »

CCCXCV.

PRISE DE LUXEMBOURG.— 3 JUIN 1684.

Tableau du temps, par Vandermeulen.

CCCXCVI.

PRISE DE LUXEMBOURG. — 3 JUIN 1684.

Tableau du temps, par Vandermeulen.

Le traité de Nimègue avait agrandi la France et porté à son plus haut point la gloire de Louis XIV. Le roi cependant songeait à d'autres conquêtes qui lui restaient à accomplir, non plus par les armes, mais en vertu des vieilles maximes du droit féodal. Une *chambre royale de réunion* fut adjointe au parlement de Metz, en même temps qu'un *conseil souverain d'Alsace*, établi à Brisach, pour adjuger à la couronne tous les territoires relevant autrefois des fiefs nouvellement conquis. C'est ainsi que la ville impériale de Strasbourg, la principauté de Montbéliard, Sarrebruck, etc., furent judiciairement attribuées à la France. En même temps Louis XIV réclamait du roi d'Espagne la ville d'Alost, en Flandre, ou tout au moins en échange celle de Luxembourg; et,

[1] *Histoire de Louis XIV*, par Limiers, t. II, p. 423-425.

comme le cabinet de Madrid résistait à ses demandes, il résolut de se faire justice lui-même.

Le 31 août le baron d'Asfeld s'était rendu à Bruxelles, et avait déclaré, au nom de Louis XIV, au marquis de Grana, gouverneur général des Pays-Bas, que les troupes françaises y allaient entrer pour y subsister jusqu'à ce que la cour de Madrid eût satisfait aux demandes du roi. Cette déclaration et le commencement des hostilités n'ayant pu lui faire obtenir satisfaction, il résolut d'ouvrir la campagne par une action d'éclat qui forcerait enfin les Espagnols à faire droit à ses réclamations.

« Louis XIV partit de Versailles au commencement du printemps, et se rendit à Condé, où il trouva une armée de quarante mille hommes, pour opposer à celle que le roi d'Espagne avait en campagne avec les troupes hollandaises que les Provinces-Unies lui avaient fournies. Le roi avait dessein de faire assiéger, par le maréchal de Créqui, Luxembourg, place des plus fortes de l'Europe. On prit de si justes mesures pour assembler tout ce qui était nécessaire à cette grande entreprise, et pour empêcher que les Hollandais ne s'y opposassent par les secours qu'ils pouvaient donner, et le secret fut si bien observé, que cette place fut investie sans que les ennemis s'y fussent attendus.

« La ville de Luxembourg est bâtie sur un roc; la rivière d'Alsitz l'environne presque entièrement; la partie du roc qui est du côté de la rivière est extrêmement escarpée : ainsi sa situation naturelle lui sert de défense, et il y a peu de travaux de ce côté-là : quatre bas-

tions taillés dans le roc, aussi bien que leurs fossés, qui sont très-profonds, couvrent la partie qui regarde le couchant, et qui n'est pas environnée de la rivière. Il y a devant les bastions des contre-gardes et des demi-lunes taillées aussi dans le roc, et au devant de ces ouvrages sont deux chemins couverts, deux glacis et quatre redoutes de maçonnerie dans les angles saillants de la contrescarpe, qui défendent le premier de ces chemins couverts. On ne peut attaquer la place que par cette tête où est la porte Neuve, du côté du septentrion, vers l'endroit où la rivière commence à quitter la ville. On trouve un chemin creux par lequel on peut approcher près de la contrescarpe, et ce fut par cet endroit qu'on ouvrit la tranchée. Cette place, commandée par le prince de Chimay, avait pour lors une forte garnison, et était munie de tout ce qui était nécessaire pour faire une forte résistance[1]. »

Les opérations du siége commencèrent le 29 avril; elles furent dirigées par Vauban, et les attaques conduites avec autant d'activité que de persévérance par le maréchal de Créqui. Les assiégés firent une vigoureuse résistance; mais la brèche étant devenue praticable, la garnison se rendit par capitulation, après vingt-cinq jours de tranchée ouverte.

« Les principaux articles de la capitulation, dit Quincy, étaient que la garnison sortirait par la brèche avec armes et bagages, tambours battants, enseignes déployées, avec quatre pièces de canon, un mortier et les munitions,

[1] *Histoire militaire de Louis XIV*, par Quincy, t. II, p. 53-54.

DU PALAIS DE VERSAILLES. 219

à raison de six coups par pièce; qu'on leur fournirait des chevaux pour l'artillerie, outre trois cents pour les bagages et les blessés, et qu'on donnerait des vivres à la garnison pour cinq jours.

« Elle sortit le 7, en vertu de la capitulation; elle était encore d'environ treize cents hommes de pied, la plupart Espagnols ou Wallons, et, de plus, de cinq cents chevaux croates ou dragons. Les troupes du roi entrèrent en même temps dans la place, et M. le marquis de Lambert fut nommé pour y commander[1]. »

Enfin le cabinet de Madrid, à la sollicitation des Etats-Généraux, fit droit aux demandes du roi. Il accepta le traité de Ratisbonne, qui fut signé le 10 août entre la France et l'Espagne, et le 16 entre la France et l'Empereur. En vertu de ce traité, Luxembourg resta à la France.

CCCXCVII.

COMBAT D'UN VAISSEAU FRANÇAIS CONTRE TRENTE-CINQ GALÈRES D'ESPAGNE. — 1684.

GUDIN. — 1839.

Avant la conclusion de ce traité, un glorieux fait d'armes était venu relever encore l'éclat des armes françaises sur mer :

« M. de Relingue, commandant un vaisseau du roi dans la Méditerranée, fut rencontré et attaqué pendant un calme par trente-cinq galères d'Espagne : il se dé-

[1] *Histoire militaire de Louis XIV*, par Quincy, t. II, p. 84.

fendit avec tant de valeur, qu'après en avoir désemparé plusieurs, il leur donna la chasse et poursuivit ensuite sa route[1]. »

CCCXCVIII.
LA SALLE DÉCOUVRE LA LOUISIANE. — 1684.

GUDIN. — 1839.

La marine française, déjà illustrée depuis plusieurs années par tant d'éclatants succès, y joignit, en 1684, l'honneur d'une importante découverte. Robert de la Salle, voyageur français, était né à Rouen. Il se rendit au Canada, vers 1670, pour chercher fortune ou se distinguer par quelque entreprise honorable. Là le voyage du père Marquette au Mississipi lui inspira l'idée de chercher, en remontant ce fleuve, un passage au Japon ou à la Chine par le nord du Canada. Il revint en France, où Seignelay, qui venait de succéder à Colbert, son père, dans le ministère de la marine, goûta les projets de la Salle, et lui fit obtenir des lettres de noblesse avec des pouvoirs fort étendus pour le commerce et les nouvelles découvertes qu'il pourrait faire. Après avoir parcouru le Mississipi depuis son embouchure jusqu'à la rivière des Illinois, il vint rendre compte de son expédition au ministre qui l'avait envoyé. « Seignelay approuva son plan de reconnaître par mer l'embouchure du Mississipi et d'y former un établissement, et le chargea des préparatifs. Sa commission le nommait commandant de l'expédition.

[1] *Histoire militaire de Louis XIV*, par Quincy, t. II, p. 95.

Quatre bâtiments de différentes grandeurs furent armés à Rochefort; deux cent quatre-vingts personnes y furent embarquées. La petite escadre partit le 24 juillet 1684. »

Après quelques dissensions entre les chefs de l'entreprise, et la perte d'un navire chargé de munitions, la Salle parvint heureusement à doubler le cap Saint-Antoine, pointe occidentale de Cuba, et le 28 décembre on découvrit les terres de la Floride. En cherchant à l'ouest l'embouchure du Mississipi, il vint mouiller à cent lieues de là, dans la baie de Saint-Bernard, où une belle rivière terminait son cours. La Salle, s'imaginant que ce pouvait être un des bras du Mississipi, résolut de le remonter: c'était le Rio Colorado, qui vient d'un côté opposé. Un navire se perdit avec une partie des provisions; les sauvages en pillèrent un autre, enlevèrent et tuèrent plusieurs Français. Tous ces malheurs rebutèrent une partie de ceux qui s'étaient engagés dans cette expédition, et le 15 mars la principale frégate reprit la route de France. Resté seul avec deux cent vingt hommes, la Salle ne se rebuta pas, fit jeter les fondements d'un fort à l'embouchure de la rivière, chargea Joutel, son compatriote, de l'achever, et voulut remonter le fleuve aussi loin qu'il pourrait[1]. Il découvrit un beau pays, où il bâtit un second fort; le premier fut abandonné, et le nouveau fut achevé au mois d'octobre. Jusqu'en 1687 il fit trois voyages. Il mar-

[1] Il existe encore à l'embouchure du Mississipi une balise, destinée à marquer le passage des bâtiments, que l'on dit avoir été placée par la Salle.

chait vers l'est et commençait à entrer dans un pays plus peuplé, lorsque trois scélérats de sa troupe, qui avaient déjà assassiné son neveu, le tuèrent pendant qu'il faisait une reconnaissance avec un récollet et un chasseur. « Telle fut, dit le P. Charlevoix, la fin tragique d'un homme à qui la France doit la découverte d'un des plus beaux pays du nouveau monde[1]. »

CCCXCIX.

RÉPARATION FAITE AU ROI PAR LE DOGE DE GÊNES, FRANCESCO-MARIA IMPERIALI. — 1ᵉʳ MAI 1685.

CLAUDE GUY HALLÉ.

« Les Gênois, après avoir éprouvé combien il leur en avait coûté pour avoir eu le malheur de déplaire au roi, mirent tout en usage pour apaiser la colère de sa majesté. Ils firent agir auprès du pape pour y parvenir, et le nonce qui était en France eut ordre de solliciter cet accommodement. Le roi, voyant qu'ils se mettaient à la raison, lui prescrivit la satisfaction dont il voulait bien se contenter, que les Gênois acceptèrent. Ils envoyèrent pour cet effet un pouvoir au marquis de Marini, envoyé de la république en France, pour signer un traité sur les articles que le nonce leur avait communiqués. Le roi nomma M. de Croissy pour y travailler[2]. »

On régla les articles du traité, qui furent signés à

[1] *Biographie universelle*, t. XL, p. 177.
[2] *Histoire militaire de Louis XIV*, par Quincy, t. II, p. 95.

Paris, le 12 février 1685, et il fut arrêté que « le doge de Gênes pour lors en charge, et quatre sénateurs, se rendraient au commencement de cette année à Marseille, d'où ils viendraient au lieu où serait sa majesté; qu'ils seraient admis à son audience, revêtus de leurs habits de cérémonies; que le doge, portant la parole au nom de la république, témoignerait l'extrême regret qu'elle avait d'avoir déplu à sa majesté; qu'ils emploieraient les expressions les plus soumises et les plus respectueuses, et qui marqueraient mieux le désir sincère qu'elle avait de mériter à l'avenir la bienveillance de sa majesté.

« En conséquence le doge partit de Gênes avec quatre sénateurs et huit gentilshommes camarades, que le sénat avait nommés pour l'accompagner.

« Ils passèrent par les états du duc de Savoie et arrivèrent à Lyon, d'où ils se rendirent à Paris incognito pour faire préparer leurs équipages, afin de représenter toute la république, et de donner plus d'éclat à la soumission qu'ils devaient faire.

« Leurs équipages étant en état, et le jour marqué pour paraître devant le roi, à savoir le premier de mai, M. de Bonneuil, introducteur des ambassadeurs, alla prendre le doge dans les carrosses du roi à Paris, lesquels furent suivis par ceux du doge, qui étaient au nombre de trois, des plus magnifiques qu'on eût encore vus, et de quantité d'autres pour sa suite. Il avait douze pages et soixante et dix valets de pied avec une magnifique livrée chargée de galons d'or avec des agréments

bleus, et cent gentilshommes qui marchaient après les gentilshommes camarades. Le doge paraissait ensuite, ayant un sénateur à sa droite et M. de Bonneuil à sa gauche, suivi des trois autres sénateurs.

« M. le maréchal de Duras le reçut à l'entrée de la salle des Gardes et le conduisit au trône du roi, qui était au bout de la grande galerie et d'une magnificence extraordinaire. Monseigneur était à la droite de sa majesté et Monsieur à sa gauche ; tous les princes et grands du royaume étaient aux environs. Le doge avait une robe de velours cramoisi avec des ailerons ; son bonnet était de même étoffe, à quatre côtés aboutissant à une houppe de même couleur, et une corne par devant ; il avait une fraise fort petite ; l'habit des quatre sénateurs était de velours noir et de même façon.

« Dès que le doge eut aperçu le roi, il se découvrit ; il avança quelques pas et fit deux profondes révérences. Le roi se leva, ôta un peu son chapeau et lui fit signe de la main de s'approcher. Le doge monta ensuite sur le premier degré du trône, et fit une troisième révérence aussi bien que les quatre sénateurs. Il se couvrit ensuite ; les princes en firent de même et les quatre sénateurs demeurèrent découverts [1]. »

Le discours du doge fut dans les termes les plus respectueux et les plus soumis, et s'humilia jusqu'à implorer le pardon du roi pour la république dont il était le chef : « Puis, ajoute Quincy, l'audience finie, le roi en saluant le doge baissa son chapeau plus qu'il n'avait

[1] *Histoire militaire de Louis XIV*, par Quincy, t. II, p. 97.

fait lorsqu'il était arrivé, et le doge fit trois profondes révérences en se retirant, et ne se couvrit que quand il ne fut plus vu du roi.

« Le 26 il eut son audience de congé avec les cérémonies accoutumées, et le roi lui envoya son portrait enrichi de diamants, et deux pièces de tapisserie rehaussées d'or, de la manufacture des Gobelins; il envoya aussi à chacun des sénateurs son portrait enrichi de diamants, et une pièce de tapisserie de même [1]. »

CCCC.

BOMBARDEMENT DE TRIPOLI. — 22 JUIN 1685.

GUDIN. — 1839.

« Les corsaires de Tripoli, malgré la paix que le roi leur avait accordée dans l'année 1683, avaient fait des courses sur les vaisseaux marchands sujets du roi, dont ils avaient enlevé quelques-uns, ce qui contraignit sa majesté de faire quelque armement cette année pour les châtier et les obliger à demander la paix, à rendre les esclaves chrétiens, et à réparer le tort qu'ils avaient fait à ses sujets.

« La flotte destinée pour cette expédition était commandée par M. le maréchal d'Estrées, vice-amiral. Elle partit le 17 de juin de l'île de Lampedouze, et arriva le 19 devant Tripoli, où le marquis d'Amfreville croisait avec M. de Nesmond.

[1] *Histoire militaire de Louis XIV,* par Quincy, t. II, p. 99.

Après quelques jours passés en préparatifs, « M. de Tourville, qui commandait l'attaque, fit poster les bâtiments armés à l'entrée du port, pour empêcher les entreprises des ennemis; et les galiotes à bombes, étant à l'endroit marqué, commencèrent à tirer des bombes dans la ville le 22 juin, vers dix heures du soir. »

Le 24 M. le maréchal d'Estrées fit sonder les approches de la ville, et reconnaître l'écueil le plus voisin, afin de voir s'il y aurait assez de terre pour y dresser une batterie, d'où l'on pût ruiner la place et les forteresses. M. de Landouillet et M. de Pointy, avec cinq chaloupes armées, s'acquittèrent de cette périlleuse commission sous le canon de l'ennemi. Quelques bombes tombèrent dans la ville tandis que le peuple était assemblé, et tuèrent environ trente hommes; ce fracas fit pousser des cris épouvantables.

Les Tripolitains, déconcertés par l'effet des bombes et par l'intrépidité de ceux qui, en plein jour, et malgré un feu continuel, avaient abordé un endroit dont ils se croyaient entièrement les maîtres, envoyèrent Triek, ancien bey d'Alger, dont il avait été chassé deux ans auparavant, demander la paix de la part du divan de Tripoli. M. Reymond, major de l'armée, et M. Delacroix, interprète, se rendirent avec lui chez le bey le 25, pour lui porter les conditions. Les principales étaient le payement de deux cent mille écus pour le dédommagement des prises qu'ils avaient faites sur les marchands français, et la délivrance de tous les esclaves chrétiens pris sous la bannière de la France. La somme à payer fut ré-

duite à cinq cent mille livres, et dix des principaux de Tripoli furent donnés en otages.

Comme les Tripolitains éludaient le payement de la somme convenue, les galiotes à bombes se rapprochèrent de la ville; cette disposition les effraya, et le bey, voyant qu'on allait recommencer, imposa une taxe et fit couper la tête à quatre récalcitrants des plus riches.

« Le 27 ils apportèrent une partie de l'argent dont on était convenu; ils rendirent aussi un vaisseau marchand de Marseille qu'ils avaient pris quelques jours auparavant. Ils eurent jusqu'au 9 de juillet à fournir le reste de la somme, soit en argent ou en marchandises. M. d'Estrées envoya son secrétaire au bey, qui, de son côté, lui envoya un chaoux pour ratifier la paix.

« Il y eut plusieurs maisons abattues par le bombardement, et trois cents personnes de tuées. Ils demandèrent un consul de la nation française, et M. le maréchal d'Estrées en nomma un en attendant les ordres de la cour. C'est ainsi que finit l'affaire de Tripoli, et que le roi mit à la raison ces corsaires [1]. »

CCCCI.

SOUMISSION DE TUNIS. — 1685.

Gudin — 1839.

« Après cette expédition, le maréchal d'Estrées fit voile à Tunis, et obligea les corsaires de ce pays à

[1] *Histoire militaire de Louis XIV*, par Quincy, t. II, p. 99-104.

rendre tous les esclaves chrétiens qu'ils avaient pris sur les Français; il les contraignit de demander la paix et de payer au roi les frais de l'armement [1]. »

CCCCII.

BOMBARDEMENT D'ALGER PAR LE MARÉCHAL D'ESTRÉES. — 1ᵉʳ JUILLET 1688.

GUDIN. — 1839.

« Les Algériens, qui vivaient toujours de piraterie, malgré les châtiments qu'ils en avaient reçus de la France, ayant encore enlevé pendant cette année quelques vaisseaux marchands français, le roi fut obligé, pour les réprimer, de mettre en mer une escadre dont il donna le commandement au maréchal d'Estrées. Il fit voile vers Alger dans le mois de juin, et il y arriva sur la fin de ce mois; il fut quelques jours à faire les préparatifs nécessaires pour bombarder cette ville, et il ne discontinua point d'y jeter des bombes depuis le 1ᵉʳ de juillet jusqu'au 16. On en jeta près de dix mille, qui bouleversèrent tellement cette ville, qu'il n'y resta pas une maison entière; on coula à fond cinq vaisseaux de ces corsaires dans leur port, et on en brûla un [2]. »

[1] *Histoire militaire de Louis XIV*, par Quincy, t. II, p. 104.
[2] *Ibid.* p. 147.

CCCCIII.

PRISE DE PHILIPSBOURG. — 29 OCTOBRE 1688.

RENOUX. — 1836.

Le prince d'Orange, toujours ardent à susciter des ennemis à la France, avait provoqué dès l'année 1686 l'alliance connue sous le nom de *ligue d'Augsbourg*, entre l'Empereur, les principaux états de l'empire, l'Espagne, les Hollandais, la Suède et le duc de Savoie, à l'effet de maintenir les traités de Westphalie, de Nimègue et de Ratisbonne, contre les entreprises de Louis XIV. Le roi, instruit de cette ligue, ne négligea rien pour la dissoudre. Mais, voyant que le prince d'Orange continuait ses armements et que l'Empereur se préparait à attaquer la France, il résolut de prévenir ses ennemis aussitôt qu'il pourrait trouver un prétexte, et ce prétexte ne tarda pas à s'offrir. La succession de l'électeur palatin, frère de la duchesse d'Orléans, deuxième femme de Monsieur, venait de s'ouvrir. On refusa de reconnaître les droits de cette princesse à l'héritage du Palatinat. En même temps l'élection irrégulière du prince Joseph-Clément de Bavière à l'archevêché de Cologne, au préjudice du prince de Furstemberg, dévoué à la France, avait été approuvée par le pape Innocent XI, ennemi de Louis XIV et secrètement d'accord avec les puissances signataires de la ligue d'Augsbourg; et par suite l'Empereur avait accordé l'investiture.

Dans l'état où se trouvaient les choses, ces deux griefs furent plus que suffisants pour motiver la guerre, et pendant que de tous côtés on publiait des manifestes, Louis XIV fit marcher ses armées. Il savait que l'Empereur, qui venait de terminer la guerre contre les Turcs, avait l'intention d'envoyer ses troupes et celles de l'empire sur le Rhin, pour pénétrer ensuite en France. Il résolut de le prévenir et de rendre au royaume le boulevard de Philipsbourg, qu'il avait perdu dans la guerre précédente. Cent mille hommes, sous les ordres du grand dauphin, marchèrent sur l'Allemagne.

« Le maréchal duc de Duras commanda sous le prince, dont les autres conseillers étaient M. de Catinat, lieutenant général, Vauban, Chanlai, pour certains détails militaires, et Saint-Pouange pour les affaires administratives. Le dauphin, parti de Versailles le 25 septembre, arriva au camp devant Philipsbourg le 6 octobre. En l'attendant on avait pris toutes les mesures relatives au siége, et attaqué le fort du Rhin dès le 3 au soir; mais on ouvrit en sa présence la tranchée de la principale attaque, la nuit du 10 au 11 octobre. Il montra beaucoup de sang-froid, voulant tout voir par lui-même, et s'exposant au feu sans avoir l'air d'y prendre garde. Le comte de Stahremberg, qui défendait Philipsbourg, capitula le 30 octobre, et sortit de la place le 1er novembre [1]. »

[1] *Mémoires militaires de Louis XIV*, mis en ordre par le général Grimoard, t. IV, p. 286.

CCCCIV.

PRISE DE MANHEIM. — 10 NOVEMBRE 1688.

PINGRET. — 1837.

« Monseigneur ne se contenta pas de cette conquête; et, quoique la saison fût fort avancée, il voulut exécuter les ordres qu'il avait reçus de sa majesté pour faire faire justice à Madame des droits qu'elle avait sur Manheim et sur Frankenthal, comme fiefs appartenant aux successions des électeurs palatins. Il partit de Philipsbourg le 2 novembre, et arriva devant Manheim le 4; il l'avait fait investir, de l'autre côté du Necker, par le baron de Monclar, et le marquis de Joyeuse avait fait l'investiture de ce côté-ci.

« Cette place était fortifiée très-régulièrement et située dans un lieu fort avantageux, à savoir dans le confluent du Necker et du Rhin, quatre lieues au-dessous d'Heidelberg. C'était une ville nouvelle, que l'électeur palatin, père de Madame, avait fait bâtir pour servir de retraite aux protestants[1]. »

Les travaux du siége furent aussitôt commencés : on ouvrit la tranchée le 8 novembre, et le 10 la ville capitula. La citadelle, attaquée le 11, se rendit dans la même journée. Le prince fit ensuite occuper Heilborn et Heidelberg, et entra dans Frankenthal le 18 novembre. La saison ne permettant plus de tenir la cam-

[1] *Histoire militaire de Louis XIV*, par Quincy, t. II, p. 138.

pagne, le grand dauphin quitta l'armée pour retourner à Versailles.

Pendant la campagne de 1688 le marquis de Louvois écrivait à l'intendant général de l'armée du prince :

« Le roi a la dernière joie d'apprendre comment monseigneur se comporte au siége, et de voir dans toutes les lettres que les courtisans reçoivent, et qu'ils prennent soin de lui montrer, combien on se loue de sa bonté, et l'opinion que tout le monde a de sa valeur. Sa majesté cite aussi souvent ses lettres et ne peut se lasser d'admirer la netteté des ordres qu'il donne, et la clarté du compte qu'il lui rend de tout ce qui se passe; le respect m'empêche de me donner l'honneur de lui écrire pour lui en témoigner ma joie. Je vous prie de prendre l'occasion de l'assurer que personne n'en a plus que moi de le voir en état de soutenir la réputation des armes du roi, et de maintenir les grandes conquêtes que sa majesté a faites[1]. »

CCCCV.

COMBAT NAVAL DE LA BAIE DE BANTRY. — 12 MAI 1689.

GUDIN. — 1839.

Jacques II, roi d'Angleterre, avait soulevé contre lui l'esprit de ses peuples par ses efforts imprudents pour faire triompher la religion catholique et le pouvoir absolu. Il avait suffi de quelques semaines[2] au prince

[1] *Mémoires militaires de Louis XIV*, t. IV, p. 287.
[2] Du 5 novembre au 19 décembre 1688.

d'Orange pour voir fuir devant lui le roi son beau-père, et s'asseoir ensuite sur le trône vacant de la Grande-Bretagne. Mais Louis XIV n'avait pas reconnu la révolution qui venait de s'accomplir en Angleterre; Guillaume III n'était toujours pour lui que le stathouder de Hollande, tandis qu'il prodiguait à Jacques II les bienfaits d'une hospitalité toute royale, et l'aidait de ses armées et de ses flottes.

Le comte de Château-Renaud partit de Brest le 6 mai avec vingt-quatre vaisseaux, pour porter des secours au monarque détrôné qui avait confié sa fortune à la loyauté des Irlandais, et tâchait, avec leur aide, de reconquérir ses royaumes perdus d'Angleterre et d'Écosse. L'escadre française arriva le 9 en vue des côtes d'Irlande, entre le cap de Clare et de Kinsal. La flotte anglaise l'y attendait depuis quinze jours. Dans un conseil que tint M. de Château-Renaud, il fut arrêté que l'on ferait voile vers la baie de Bantry pour y tenter un débarquement, et le 10 mai on mouilla à cinq lieues de ce bourg. On commençait à débarquer les troupes et les munitions lorsqu'on eut avis que la flotte ennemie approchait.

« Le 11 on commença à découvrir les ennemis à la pointe de l'est, et on compta vingt-huit voiles parmi lesquelles on remarqua vingt et un vaisseaux, dont quatre parurent bien plus gros qu'aucun de ceux de notre flotte, une frégate et sept saïques, qu'on crut être des brûlots. L'ordre de bataille fut réglé de cette manière :

« La seconde division, qui était celle de M. de Ga-

baret, était à la tête, composée de huit vaisseaux.

« La première, que commandait M. de Château-Renaud, était au corps de bataille, composée de pareil nombre.

« La troisième, qui était commandée par M. Foran, faisait l'arrière-garde, et était aussi de huit vaisseaux. »

Le combat commença par l'avant-garde, qui s'approcha sans tirer jusqu'à portée de mousquet ; alors les Français firent une décharge de mousqueterie, qui obligea les ennemis de fermer les sabords, et les empêcha de faire feu de leur canon. Chaque vaisseau français tira le sien, et l'avant-garde ennemie se retira fort maltraitée et ne se battit plus.

Les vaisseaux des autres divisions se mirent en ligne et firent grand feu sur ceux des ennemis qui se trouvaient à leur travers.

« Le vice-amiral Herbert était au corps de bataille de son armée, où M. de Château-Renaud alla l'attaquer avec sa division, en faisant la contre-marche et revirant des eaux de M. Pannetier. Mais le combat avait à peine duré un quart d'heure, que le vaisseau de l'amiral Herbert arriva vent arrière et changea ses amarres; et comme il faisait force voiles, il se trouva à la tête de la ligne. M. de Château-Renaud, s'en étant aperçu, fit aussi force de voiles sur le même bord, pour se trouver toujours opposé à cet amiral, qui ne paraissait pas avoir envie de combattre de près, et qui se trouvait vent arrière toutes les fois que M. de Château-Renaud arrivait sur lui, ce qu'il fit cinq ou six fois.

« Les ennemis ayant fait force de voiles pendant tout le combat, on ne put les approcher si près qu'on aurait voulu. L'arrière-garde eut le même avantage sur eux que les autres divisions; de sorte qu'elle les chassait en tirant toujours sur eux, lorsque la première division lui donnait du jour pour cela, à quoi ils répondaient faiblement. Il s'y fit un feu considérable pendant une heure et demie. L'amiral Herbert parut bien désemparé; mais son matelot le couvrait pour essuyer le feu, en lui donnant par ce moyen le temps de se raccommoder. Deux vaisseaux de notre arrière-garde, qui étaient sous le vent lorsque le combat commença, et qui heureusement n'avaient encore pu prendre leur poste, repoussèrent avec beaucoup de vigueur deux vaisseaux anglais qui étaient sous le vent du côté de l'armée, et qui faisaient leurs efforts pour entrer dans la baie. Le combat étant cessé, ces deux vaisseaux plièrent et firent vent arrière.

« Le vaisseau *le Français*, commandé par M. Pannetier, après s'être distingué et avoir causé beaucoup de dommage aux ennemis, voyant ses mâts prêts à tomber, fut obligé de sortir de la ligne pour se raccommoder.

« *Le Diamant*, que le chevalier de Coëtlogon commandait, remédia avec une diligence extrême au désordre que lui causa le feu qui prit dans la chambre du conseil à des grenades et à des barils de poudre, et qui fit sauter la chambre, la dunette et les mousquetaires qui étaient dessus. Il demeura peu de temps hors de la ligne, et revint combattre.

« M. de Château-Renaud, ayant pris la tête de la ligne

sur le midi, suivit toujours l'amiral anglais en le combattant et en arrivant souvent sur lui, ce qui dura jusque sur les cinq heures du soir. Toute l'arrière-garde de la flotte du roi marchait dans ses eaux et tirait des bordées sur les Anglais, qui, dans ce même temps, n'étaient pas moins maltraités par M. de Gabaret et par la division qu'il commandait, de sorte que leur amiral se trouva souvent entre deux feux. Dès que le combat fut cessé, M. de Château-Renaud revint mouiller dans le même endroit d'où l'on était parti. On y arriva sur les dix heures du soir[1]. »

CCCCVI.

BATAILLE DE FLEURUS. — 1ᵉʳ JUILLET 1690.

Tableau du temps, attribué à MARTIN.

« Les troupes auxiliaires que Louis XIV avait envoyées en Irlande, à Jacques II, dans l'année 1689, furent cause que la France, dans cette campagne, fut obligée de se tenir sur la défensive. Mais le roi prit des mesures pour avoir pendant celle-ci des armées non-seulement capables d'empêcher les progrès des ennemis, mais encore pour en faire sur eux[2]. »

Le maréchal de Luxembourg avait reçu le commandement de l'armée dirigée sur la Flandre. Il arriva le 5 mars à Saint-Amand, passa la revue des troupes le 11,

[1] *Histoire militaire de Louis XIV*, par Quincy, t. II, p. 150 et suiv.
[2] *Ibid.* p. 237.

marcha ensuite au-devant de l'ennemi, et parvint, le 2 juin, jusqu'aux portes de Gand, sans avoir été inquiété sur sa route. Ayant été ensuite rejoint par les renforts que lui amenait le marquis de Boufflers, il marcha sur la Sambre, et vint chercher, dans sa position de Fleurus, le prince de Waldeck, général de l'armée impériale. Là les deux armées se déployèrent en face l'une de l'autre, et l'on se prépara à la bataille pour le lendemain.

« M. le prince de Waldeck avait mis son armée en bataille dès le soir du 30 juin ; il avait appuyé sa droite à Heppenie, village sur une petite hauteur, et sa gauche s'étendait dans la plaine, où elle était à découvert, ayant devant elle les châteaux de Saint-Amand, où il avait mis des troupes. Il avait au front de son armée deux ruisseaux difficiles à passer : l'un venant de Fleurus, qui avait ses bords fort relevés, et l'autre venant de Saint-Amand, qui enfermait ce château, et avait sa source un peu au-dessus.

« Son armée se montait à trente-sept mille huit cents hommes ; il l'établit sur deux lignes : le prince de Nassau, général de la cavalerie, avait le commandement de la droite, et sous ses ordres M. d'Hubuy et le prince de Birchenfeld, lieutenants généraux. Le prince de Nassau, gouverneur de Frise et maréchal de camp général, MM. d'Ailva et de Webbemuna, étaient à la gauche et au centre.

« L'armée des ennemis étant dans cette situation, M. le maréchal de Luxembourg fit marcher la sienne

sur cinq colonnes. Les deux de la droite étaient composées de la cavalerie et de l'infanterie de la première ligne; les deux de la gauche, de la cavalerie et de l'infanterie de la seconde ligne; l'artillerie marchait dans le centre. Lorsqu'il fut à portée des ennemis, il fit marcher les deux colonnes de la première ligne pour les poster auprès de Fleurus, où il jeta un corps d'infanterie, parce qu'elles étaient plus près de la droite. Il mit ensuite l'armée en bataille, en doublant toujours sur cette gauche, et s'étendant sur la droite du côté de Saint-Amand. Il n'était pas possible d'attaquer les ennemis par leur front, trop d'obstacles s'y opposaient. »

Le maréchal de Luxembourg résolut alors de tourner la position ; et, pendant que le comte de Gournay faisait, sur le front des impériaux, une fausse attaque, qui occupait toute leur attention, il fit, avec le reste de son armée, un long détour pour se porter à l'improviste sur leur flanc gauche.

« Lorsqu'il eut marché aussi loin qu'il voulait, il trouva à surmonter le passage d'un marais qui parut impraticable; mais un curé qu'il trouva l'assura qu'on le pouvait passer. M. de Luxembourg lui promit une récompense si cela était, ou de le faire pendre s'il n'accusait pas juste. La chose se trouva comme le curé l'avait dite, et les troupes passèrent, quoique avec beaucoup de difficulté. »

Cette marche imprévue déconcerta l'ennemi, dont la cavalerie plia au premier choc : son infanterie,

quoique abandonnée, ne se déconcerta pas, et opposa une vigoureuse résistance.

« La vivacité de ces premières actions dura depuis onze heures et demie jusque vers deux heures après midi. Dès que le maréchal de Luxembourg eut vu la plupart de ses troupes occupées à poursuivre les fuyards, à combattre ceux qui se rassemblaient, et à garder les prisonniers, il fit remettre, autant que cela se put, toute l'armée en ordre de bataille pour s'opposer au reste des troupes ennemies, qui formaient un gros corps d'infanterie de quatorze bataillons, dont ils n'en faisaient qu'un seul carré, soutenu de six escadrons qui se trouvaient sur leur droite et sur leur gauche.

« Ce bataillon carré soutint, sans pouvoir être rompu, trois attaques dans lesquelles on fit une très-grande perte. Enfin, M. de Luxembourg, voyant cette grande fermeté, et craignant que cela ne donnât le temps à la cavalerie ennemie de se rallier et de revenir à la charge, fit avancer d'autre infanterie, et en forma une ligne, qu'il mit en bataille à la portée du pistolet de ce bataillon carré; et, lui ayant donné ordre de charger, on marcha avec tant de fierté que, sitôt qu'on fut à vingt pas d'eux, ils tournèrent le dos et marchèrent par leur flanc, sans se mettre en désordre, pour gagner la hauteur de Saint-Fiacre; ce qui donna lieu à nos gens d'entrer dans cette colonne et de passer tout au fil de l'épée, excepté huit cents, qui se sauvèrent dans la chapelle de Saint-Fiacre et dans des haies : ceux-là furent faits prisonniers. Pour lors il ne parut

plus d'ennemis, et les troupes du roi firent une décharge générale en reconnaissance d'une victoire si importante. C'est ainsi que finit la bataille de Fleurus, vers six heures du soir[1]. »

« Les alliés perdirent dans cette défaite sept à huit mille homme tués, sans les prisonniers. Les Français en perdirent trois à quatre mille et un grand nombre d'officiers. Ils n'eurent en quelque manière que le champ de bataille; car, quoique l'artillerie et le bagage fussent d'abord tombés entre leurs mains, le sieur Pimentel, gouverneur de Charleroi, reprit quelques pièces de canon, plusieurs pontons et quantité de chariots de munitions. Le cheval du duc du Maine y fut tué sous lui, et à ses côtés le sieur Sussac, son gouverneur, qui l'avait été de M. de Vendôme[2]. »

CCCCVII.

BATAILLE NAVALE DE BEVEZIERS. — 10 JUILLET 1690.

GUDIN. — 1839.

Peu de jours après la bataille de Fleurus, les Français remportèrent sur mer une victoire qui causa à l'Europe un bien plus grand étonnement.

Le 10 juillet 1690 la flotte française, composée de soixante et douze vaisseaux de haut bord, rencontra les deux flottes combinées d'Angleterre et de Hollande,

[1] *Histoire militaire de Louis XIV,* par Quincy, t. II, p. 252-258.
[2] *Histoire de Louis XIV,* par Limiers, t. II, p. 522.

un peu inférieures en nombre, à la hauteur du cap de Beveziers, près de Dieppe. Les Français étaient commandés par l'amiral de Tourville, digne successeur de Duquesne, et par les chefs d'escadre de Château-Renaud, d'Estrées, de Nesmond et d'Amfreville. Les ennemis avaient à leur tête l'amiral anglais Herbert et les vice-amiraux hollandais Evertzen et van Calemburg. Après une action vivement disputée, la flotte des alliés fut battue, dispersée et perdit dix-sept bâtiments brûlés ou échoués à la côte. Le reste alla se réfugier dans la Tamise ou parmi les bancs de la Hollande, abandonnant la mer aux Français, qui firent ensuite une descente à Teignmouth, et y brûlèrent un grand nombre de bâtiments de commerce. C'était la première fois que la marine française triomphait, dans un même combat, des deux nations à qui jusqu'alors avait appartenu l'empire de la mer. Le succès couronnait ainsi les efforts persévérants de Colbert et de son jeune fils, le marquis de Seignelay.

CCCCVIII.

BATAILLE DE STAFFARDE. — 18 AOUT 1690.

.

La guerre, si vive et si acharnée à la frontière des Pays-Bas, se faisait en même temps au pied des Alpes, où le maréchal de Catinat commandait les troupes françaises. Il contribua pour sa part aux succès qui, dans

cette glorieuse année, couronnèrent les armes de Louis XIV.

« Il avait en tête, dit Voltaire[1], le duc de Savoie, Victor-Amédée, guerrier plein de courage, conduisant lui-même ses armées, s'exposant en soldat, entendant aussi bien que personne cette guerre de chicane, qui se fait sur des terrains coupés et montagneux, tels que son pays ; actif, vigilant, aimant l'ordre, mais faisant des fautes et comme prince et comme général. Il en fit une, en disposant mal son armée devant celle de Catinat. Le général français en profita, et gagna une pleine victoire à la vue de Saluces, près de l'abbaye de Staffarde, dont cette bataille a eu le nom. Lorsqu'il y a beaucoup de morts d'un côté et presque point de l'autre, c'est une preuve incontestable que l'armée battue était dans un terrain où elle devait être nécessairement accablée. L'armée française n'eut que trois cents hommes de tués ; celle des alliés, commandée par le duc de Savoie, en eut quatre mille. »

Le célèbre prince Eugène combattait à côté du duc de Savoie, chef de sa maison : il apprenait alors par des défaites à remporter plus tard des victoires. « Catinat, selon le récit de Quincy, s'exposa au plus grand feu tant que dura la bataille, et reçut plusieurs coups dans ses habits. Il dut, ajoute le même historien, le succès de la journée à l'opiniâtre intrépidité de son infanterie, qui, après avoir soutenu le feu des ennemis avec une fermeté extraordinaire, alla les chercher der-

[1] *Histoire du siècle de Louis XIV*, ch. XVI.

rière les marais où ils étaient retranchés et les en délogea par une charge impétueuse. »

La bataille de Staffarde donna aux armes de Louis XIV toute la Savoie, excepté Montmélian.

CCCCIX.

SIÉGE DE MONS. — AVRIL 1691.

INVESTISSEMENT DE LA PLACE.

<div style="text-align: right;">Tableau du temps.</div>

L'expédition de Jacques II en Irlande avait appelé dans cette île toutes les forces de Guillaume III, et opéré ainsi, en faveur des armes de Louis XIV, une importante diversion. Mais la bataille de la Boyne (11 juillet 1690) renversa la dernière espérance du roi détrôné; et, pendant qu'il reprenait la route de Saint-Germain, Guillaume achevait la soumission de l'Irlande, pour tourner ensuite contre la France toute sa puissance et tous les efforts de sa haine. Le 5 février il se rendit à la Haye, où l'attendaient les ministres des puissances alliées.

Louis XIV voulut prévenir ses ennemis : le siége de Mons, entrepris dans un moment où ils ne pouvaient s'y opposer, déconcerta leurs projets.

« Mons est la capitale du Hainaut, place très-forte par sa situation et par ses fortifications. Le prince de Bergues en était gouverneur, et y avait une grosse garnison, avec des munitions pour soutenir un long siége.

« Le roi, accompagné de monseigneur le dauphin, de Monsieur, de tous les princes et seigneurs de la cour, partit de Versailles le 17 du mois de mars. Sa majesté arriva le 21 devant Mons, suivie des deux compagnies des mousquetaires, et fit le même jour le tour de la place. Le roi ne permit qu'à monseigneur le dauphin, à Monsieur, à M. le duc de Chartres et à M. de Vauban, de le suivre, et ordonna à tous les autres de se tenir à une certaine distance, avec défense d'avancer. Sa majesté s'approcha à la portée du mousquet de la place, d'où l'on tira plusieurs coups de canon, dont un boulet, passant auprès d'elle, tua le cheval de M. le marquis de la Chaynade, aide de camp de Monseigneur, qui était derrière lui un peu éloigné. Après que le roi eut fait le tour de la place et qu'il en eut examiné la situation, il alla à l'abbaye de Bethléem, entre Suplie et la Maison-Dieu, où l'on avait marqué son quartier.

« Le grand dauphin, Monsieur, M. le duc de Chartres, M. le prince et tous les grands officiers de la maison, avaient également leurs logements au quartier du roi. Les maréchaux de Luxembourg et de la Feuillade commandaient sous les ordres de sa majesté.

« M. de Roze, lieutenant général, et M. de Congis, maréchal de camp, occupaient Gumappe jusqu'à Frameries. Les lignes entre Frameries, jusqu'à la digue de la Trouille, étaient défendues par le marquis de Boufflers, lieutenant général, et par M. le duc du Maine, maréchal de camp.

« M. le duc de Vendôme, lieutenant général, et M. le

grand-prieur de France, maréchal de camp, étaient à la Maison-Dieu. Venaient ensuite le marquis de Joyeuse, lieutenant général, avec M. le prince de Conti, maréchal de camp, à la belle maison, près Saint-Antoine, regardant le mont Barizelle; et M. le prince de Soubise, lieutenant général, avec M. le duc[1], maréchal de camp, à Nimy. Enfin Glain était défendue par M. de Rubantel, lieutenant général, et par M. le marquis de Villars, maréchal de camp[2]. »

CCCCX.

PRISE DE MONS. — AVRIL 1691.

Tableau du temps.

CCCCXI.

PRISE DE MONS. — AVRIL 1691.

Tableau du temps (d'après VANDERMEULEN*).*

Après que le roi eut reconnu la situation de la place, la tranchée fut ouverte le 24. Tous les princes successivement y firent la garde; les travaux, encouragés par la présence du roi, avancèrent avec rapidité, malgré toutes les contrariétés de la saison.

« Pendant toute la nuit du 5 au 6 d'avril, et tout le 6, on eut des nouvelles du prince d'Orange; un pri-

[1] Henri Jules de Bourbon, troisième du nom, prince de Condé, fils aîné du grand Condé.

Histoire militaire de Louis XIV, par Quincy, t. II, p. 344.

sonnier assura qu'il était campé à Hall, et M. de Rosen manda qu'un des partis qu'il avait envoyés avait rapporté la même chose, et que son armée pouvait être de quarante mille hommes.

« Enfin le 7 on étendit les logements de la contrescarpe des demi-lunes, et M. de Vauban marqua une nouvelle batterie. On eut avis que les ennemis faisaient travailler à trois chemins qui regardaient les quartiers de M. de Luxembourg et de M. d'Humières, et à ceux qui étaient à Nivelle, Soignies et Enghien.

« Toute la cavalerie qu'on attendait au camp y arriva dans un très-bon état et campa dans les lignes. Le roi, après avoir entendu tous les avis qui lui venaient de toutes parts de la marche du prince d'Orange, fit un détachement de dix-huit mille chevaux, composé de quatre escadrons des gardes du corps, de quatre de la gendarmerie, de trois mille dragons et du reste de cavalerie légère, avec deux mille grenadiers sous le commandement de M. de Luxembourg, pour protéger les opérations du siége.

« Le 8, de grand matin, une batterie de deux pièces de vingt-quatre et de quatre pierriers, qu'on avait établie sur la contrescarpe de la demi-lune de la gauche, commença à tirer.

« Le roi, étant monté à cheval à deux heures après midi pour voir monter les gardes des deux attaques, avait vu défiler celle de la grande, et voyait marcher celle de la fausse, lorsque M. de Vendôme lui envoya dire, sur les cinq heures du soir, par un de ses aides de

camp, que les assiégés avaient battu la chamade et demandaient à capituler.

« Le 10 la garnison défila devant monseigneur le dauphin entre deux haies de la gendarmerie.

« Il sortit quatre mille cinq cent cinquante-huit soldats avec deux cent quatre-vingts officiers; la garnison était d'environ six mille hommes au commencement du siége. Pendant ce temps-là le roi passait son armée en revue, afin de ne point perdre de temps.

« Le 11 sa majesté fit le tour des remparts, où il se trouva un nombre considérable de pièces de canon avec de mauvais affûts; mais le magasin des poudres était assez bien garni. C'est ainsi que le roi se rendit maître en si peu de temps d'une des plus fortes places de l'Europe et de tout le Hainaut; la quantité de travaux qui avaient été faits devant cette ville était incroyable, et fit connaître de plus en plus la grande capacité de M. de Vauban, qui a mérité avec justice la réputation qu'il s'est acquise du plus habile ingénieur de l'Europe, outre l'estime et les récompenses de son prince.

« Jamais on n'avait vu une si grande quantité de troupes devant une place, sans que les ennemis en eussent eu le moindre soupçon; jamais on n'avait vu ensemble un aussi grand attirail de guerre, ni une artillerie mieux exécutée. M. de Vigny, qui la commandait, y donna des marques d'une grande vigilance et d'une activité extraordinaire. Il travailla pendant tout l'hiver aux grands apprêts qui étaient nécessaires pour cette entreprise, avec un secret impénétrable.

« Louis XIV ayant donné des ordres pour réparer les fortifications de Mons, et pour y mettre les munitions nécessaires, en partit le 12 d'avril[1]. »

Il laissa l'armée sous les ordres du maréchal de Luxembourg. Le marquis de Boufflers reçut en même temps le commandement d'un autre corps d'armée qui devait concerter ses opérations avec celles du maréchal de Luxembourg, en se portant sur la Moselle.

CCCCXII.

JEAN BART SORT DU PORT DE DUNKERQUE, AVEC SON ESCADRE A TRAVERS UNE FLOTTE ANGLAISE. — 26 JUILLET 1691.

GUDIN. — 1839.

Jean Bart, simple mousse dans la marine marchande de Dunkerque, s'était élevé, à force d'audace et d'habileté, jusqu'au commandement des escadres royales. Bloqué dans le port de Dunkerque par une flotte anglaise, il résolut de forcer la ligne de vaisseaux qui le tenait enfermé, et dans la nuit du 26 juillet 1691 il exécuta cet audacieux projet.

M. Patoulet, intendant de Dunkerque, rend ainsi compte de ce fait dans une lettre adressée à M. de Villermont :

« Je vous donnerai avis du passage de l'escadre de M. Bart, cette nuit, à travers de trente-sept vaisseaux

[1] *Histoire militaire de Louis XIV,* par Quincy, t. II, p. 347 à 371.

des ennemis, dont dix-huit ou vingt lui donnent à présent chasse, je crois assez inutilement.

« M. Bart a été près de quinze jours dans la rade sans que les ennemis aient jugé à propos de venir l'attaquer; les vaisseaux de son escadre n'étant que de quarante pièces de canon (les plus forts), *ils sont sortis du port le boute-feu à la main.*

« Je ne saurais bien vous dire la force des vaisseaux ennemis qui occupent les passes de cette rade; il y en a depuis soixante jusqu'à vingt-quatre canons. »

Jean Bart échappa facilement aux navires qui lui donnaient la chasse, et dans la soirée du jour qui suivit sa sortie, ayant rencontré quatre bâtiments anglais richement chargés, qu'escortaient deux vaisseaux de guerre, il les captura et les envoya en Norwége.

CCCCXIII.

COMBAT DE LEUZE. — 18 SEPTEMBRE 1691.

<div align="right">Parrocel.</div>

CCCCXIV.

COMBAT DE LEUZE. — 18 SEPTEMBRE 1691.

<div align="right">Frédou (d'après Parrocel).</div>

« Sitôt que le prince d'Orange apprit la prise de Mons, il augmenta considérablement la garnison de Bruxelles et celle des autres places qui étaient à portée d'être assiégées, et renvoya le reste des troupes qu'il avait à

Namur, à Malines, à Louvain, à Gand et dans les autres places de Flandre, et partit ensuite pour aller à la Haye, où il arriva le 16 d'avril, et d'où il partit le 21 pour aller en Angleterre, en attendant le temps propre pour la campagne. Mais, après que le roi fut parti, et qu'on eut mis Mons en état de défense, on envoya une partie des troupes de France sur le Rhin; une autre sur la Moselle, quelques autres sur les côtes, et le reste, qui était destiné pour former l'armée qui devait agir en Flandre, fut mis dans les places de ce pays, en attendant que la saison fût plus avancée pour entrer en campagne[1]. »

Louis XIV, de Versailles où il était, dictait ses ordres. Il avait recommandé au maréchal de Luxembourg de veiller à ses communications avec les places, et d'éviter de confier le sort de l'armée aux hasards d'une bataille générale, à moins qu'il ne se tînt assuré du succès. Presque toute la campagne se passa donc en marches et contre-marches de la part du maréchal de Luxembourg et du roi d'Angleterre. On s'observait, on coupait les convois, et l'on n'en venait aux mains que dans des engagements partiels.

Le 28 juillet Louis XIV écrivait de Versailles au maréchal :

« J'approuve tous les ordres que vous avez donnés au marquis de Boufflers et au marquis d'Harcourt. Nous n'avons au moins pas perdu un moment et nous n'aurons rien à nous reprocher, quoi qu'il arrive.

« Vous faites bien de laisser les deux régiments de

[1] *Histoire militaire de Louis XIV*, par Quincy, t. II, p. 372.

dragons pour garder les lignes. Je me remets à vous, s'il n'y a point de troupes de ces côtés-là, de les retirer ou de les laisser; vous ferez là-dessus ce que vous croirez pour le mieux. Je ne crois pas qu'avec les précautions que nous avons prises vous manquiez de cavalerie. Essayez de combattre dans les plaines et d'y attirer le prince d'Orange, s'il vient à vous; je crois que vous y aurez beaucoup de peine. Je voudrais que vous eussiez plus d'infanterie, mais cela n'est pas possible présentement[1]. »

Enfin, le 17 septembre, le maréchal de Luxembourg, certain que l'armée ennemie, qui avait quitté son camp de Guilinghen, s'était portée sur Leuze, et que le prince d'Orange était parti pour Loo, laissant le commandement au prince de Waldeck, se rendit de son côté à Tournay, où il établit son camp, afin d'entretenir la sécurité de l'ennemi. Mais pendant qu'il semblait ne songer qu'à se retrancher, par une manœuvre soudaine et hardie, n'emmenant avec lui qu'une portion de sa cavalerie, il tourna la position de Leuze, où il arriva lorsque le prince de Waldeck était en marche pour se retirer. On ne pouvait croire que le maréchal de Luxembourg, parti de Lessines le 17, pût être arrivé le 19, « ce qui fut cause que le prince de Waldeck fit repasser le plus promptement qu'il put l'aile gauche de son armée, qui ne faisait que d'achever de passer de l'autre côté du ruisseau. Il forma plusieurs lignes derrière son

[1] *Mémoires militaires de Louis XIV,* mis en ordre par le général Grimoard, t. IV, p. 310.

arrière-garde, à mesure que ses troupes arrivaient, et fit avancer dans les haies et les marais qui étaient sur la gauche de ses troupes, cinq bataillons qu'il avait sur le ruisseau pour soutenir son arrière-garde.

« Le maréchal de Luxembourg, voyant que les ennemis grossissaient, ne voulut pas attendre que l'aile gauche de son armée, commandée par M. de Rosen, qui était en marche pour le joindre, fût arrivée ; il prit la résolution de charger les ennemis : pour cet effet, il fit ébranler sa première ligne, composée de la maison du roi, et des trois escadrons de Merinville, qui s'approcha fort près d'eux, et qui, ayant une petite ravine devant, fit qu'ils l'attendirent fort fièrement, et ne firent leur décharge qu'à bout portant. La maison du roi essuya cette décharge avec son intrépidité ordinaire ; elle passa le ravin pour se mêler avec eux. Cette première charge fut une des plus belles et des plus vigoureuses qu'on eût jamais vues, et digne de ce célèbre corps. Les ennemis plièrent, et la maison du roi trouva, en les poussant, une seconde ligne formée derrière cette première. Elle les chargea de même et les culbuta, ce qu'elle fit aussi des autres lignes à mesure qu'elle en trouva ; mais, comme en poussant toujours vers le ruisseau de la Catoire, M. de Luxembourg s'aperçut que les ennemis avaient encore beaucoup de troupes en ordre, il fit faire halte à la maison du roi, et la fit remettre en ligne. Il fit passer ensuite la gendarmerie et la brigade de Coad dans ses intervalles. Sitôt qu'elle fut passée, il alla lui-même le long de la ligne, et donna ordre aux commandants des

troupes de se mettre en mouvement dans le même temps que la droite marcherait. Il fit cette dangereuse promenade à la demi-portée du pistolet des ennemis. La fierté avec laquelle se présenta la gendarmerie fit que les ennemis s'enfuirent après avoir fait leurs décharges. La gendarmerie les poussa en bon ordre quelque temps; mais M. de Luxembourg, voyant de l'infanterie des ennemis sur la hauteur, qui arrivait et commençait à descendre dans le fond, ordonna aux troupes de ne pas s'engager plus loin et prit le parti de se retirer au petit pas; ce qui fut exécuté sans que les ennemis repassassent le ruisseau, en sorte que nos troupes restèrent plus d'une heure sur le champ de bataille pour retirer les morts et les blessés.

« Plusieurs circonstances rendirent ce combat glorieux, tant pour les troupes en général que pour les particuliers, qui y firent des actions de valeur et d'intrépidité dont on n'a guère vu d'exemple. M. de Luxembourg y fit paraître tout ce qu'on peut attendre d'un grand capitaine, et montra dans cette occasion une grande intrépidité accompagnée de prudence et d'activité.

« Dans le temps de la première charge, un garde du prince d'Orange, de la compagnie du duc d'Ormond, ayant reconnu M. de Luxembourg, vint à toutes jambes le pistolet à la main et l'épée pendue à son bras, et s'approcha pour tuer ce général, qui avait dix ou douze personnes avec lui; mais il détourna le pistolet avec sa canne et en donna quelques coups au garde.

« M. le duc de Chartres s'était mis d'abord à la tête

des gardes du corps pour y combattre; mais M. de Luxembourg fut obligé de se servir de son autorité de général pour le faire retirer; il ne laissa pas de donner à la fin du combat avec M. le duc du Maine, et d'aller à la charge à la tête des escadrons qui vinrent se rallier pour enfoncer la dernière ligne des ennemis.

« Jamais on n'avait vu une intrépidité pareille à celle des troupes, dont vingt-deux escadrons en combattirent soixante et douze. Il est vrai qu'il y en avait vingt-huit, dont six de dragons étaient occupés contre les cinq bataillons ennemis qui étaient dans les haies. Il ne s'est jamais vu une si grande action exécutée avec tant de sang-froid, et jamais troupes ne combattirent avec tant d'ordre, ne conservèrent si bien leur rang, et ne se tinrent si bien serrées [1]. »

CCCCXV.

SIÉGE DE NAMUR. — MAI 1692.

INVESTISSEMENT DE LA VILLE ET DES CHÂTEAUX.

.

« Le roi d'Angleterre, que le roi avait toujours prévenu dans les campagnes précédentes, assembla de bonne heure son armée, et crut qu'avec cent mille hommes il viendrait au moins à bout de mettre en sûreté les principales villes des Pays-Bas espagnols. Ce dessein n'empêcha pourtant pas celui que le roi avait

[1] *Histoire militaire de Louis XIV*, par Quincy, t. II, p. 390-392.

formé d'attaquer Namur, capitale du comté de ce nom, située au confluent de la Sambre et de la Meuse[1]. »

Louis XIV partit de Versailles le 10 mai pour se rendre à Gévries, près de Mons, où, en présence des dames de la cour, il passa une revue générale de son armée. Elle était composée de quarante bataillons et de quatre-vingt-dix escadrons. Il en remit les deux tiers au maréchal de Luxembourg, pour couvrir le siége et fermer le chemin de Namur à l'armée ennemie rassemblée près de Bruxelles, et marcha en personne sur Namur.

« L'entreprise était grande : cette place avait une bonne citadelle bâtie sur des rochers, et couverte d'un nouveau fort appelé le fort Guillaume, qui valait une autre citadelle; néanmoins le succès en fut heureux.

« Le roi, à la tête de l'armée qui devait faire ce siége, campa, le 24 de mai, dans la plaine de Saint-Amand, entre Ligny et Fleurus. Le même jour il partagea ses troupes en plusieurs quartiers pour investir la place. Le prince de Condé, avec six à sept mille chevaux ou dragons, avait son quartier depuis le ruisseau de Verderin jusqu'à la Meuse; celui du marquis de Boufflers, avec quatorze bataillons et soixante escadrons, était d'un autre côté; Ximenès, avec six bataillons et vingt escadrons, depuis la Meuse jusqu'à la Sambre; Craf, avec une brigade de cavalerie, d'un autre côté, et le quartier du roi était près de la Sambre, et s'étendait jusqu'au ruisseau de Verderin; le maréchal de

[1] *Histoire de Louis XIV,* par Limiers, t. II, p. 542.

Luxembourg, avec un corps d'armée, couvrait le siége pour empêcher le secours. Sa majesté reconnut elle-même les environs de la place, depuis la basse Meuse jusqu'à la Sambre, et les endroits propres à y faire des ponts de bateaux pour la communication des différents quartiers[1]. »

« Le célèbre Vauban, dit Saint-Simon[2], l'âme de tous les siéges que le roi a faits, emporta que la ville serait attaquée séparément du château, contre le baron de Bressé, qui voulait qu'on fît le siége de tous les deux à la fois ; et c'était lui qui avait fortifié la place. »

CCCCXVI.

SIÉGE DE LA VILLE ET DES CHATEAUX DE NAMUR. — JUIN 1692.

VANDERMEULEN.

CCCCXVII.

SIÉGE DE LA VILLE ET DES CHATEAUX DE NAMUR. — JUIN 1692.

Attribué à VANDERMEULEN.

« La tranchée fut ouverte en trois endroits dans la nuit du 29 au 30, et le lendemain on se rendit maître du faubourg d'Iambe. Deux jours après le roi fit attaquer, l'épée à la main, la contrescarpe, et le 5 juin la ville se rendit. On attaqua ensuite les forts. Des pluies continuelles qui survinrent et causèrent de grands dom-

[1] *Histoire de Louis XIV*, par Limiers, t. II, p. 542.
[2] Tome I, p. 7.

mages à l'armée ne firent cependant pas discontinuer les travaux. Ils furent poussés avec une persévérance sans exemple, et toujours animés par la présence du roi.

« Louis XIV avait résolu d'attaquer un ouvrage appelé l'Hermitage; il se fit porter en chaise à la tranchée, parce qu'il avait la goutte. Les alliés le défendirent opiniâtrément; mais enfin ils en furent chassés, et les Français s'y logèrent en présence du roi. Pendant cette action, rapporte Bussi-Rabutin, le comte de Toulouse, appuyé sur la chaise de sa majesté, reçut un coup de mousquet au-dessous du coude qui lui fit une contusion. Le duc de Bourbon demeura longtemps à la tête de ce détachement, exposé au grand feu des ennemis, et se signala fort en cette rencontre.

« Quelques jours après, le roi d'Angleterre ayant fait un mouvement du côté de Charleroi, sa majesté envoya le marquis de Boufflers, avec quarante escadrons, à la découverte, et il trouva que ce prince s'était retiré (le 23). Le roi, étant allé à la tranchée, accompagné à l'ordinaire de M. le dauphin et de M. le duc de Chartres, ordonna d'attaquer l'ouvrage à corne, nommé le fort Guillaume, et commanda au sieur de Vauban de faire tout préparer pour cela : ce qui fut exécuté. Les Français délogèrent les ennemis de tous les postes qui couvraient ce fort, et ceux qui étaient dedans demandèrent à capituler le 24 : ce qui leur fut accordé. Ils furent conduits à Gand au nombre de quatre-vingts officiers et de douze cents soldats [1]. »

[1] *Histoire de Louis XIV*, par Limiers, t. II, p. 543-544.

Le château se rendit ensuite le 30 : la garnison, qui était de huit mille hommes au commencement du siége, était alors réduite de plus de moitié; elle sortit avec les honneurs de la guerre, et fut conduite à Louvain.

CCCCXVIII.

BATAILLE DE STEINKERQUE. — 4 AOUT 1692.

.

La prise de Namur fut bientôt suivie de la bataille de Steinkerque. Guillaume III, réduit par le maréchal de Luxembourg à demeurer spectateur immobile du fait d'armes qui venait d'honorer Louis XIV, brûlait de laver cette honte dans le sang français. Il trompe le maréchal par de fausses intelligences, l'endort, malade et souffrant, dans une fatale sécurité, et, le 4 août, à la pointe du jour, vient fondre sur son camp.

« Déjà, dit Voltaire, une brigade est mise en fuite, et le général le sait à peine. Sans un excès de diligence et de bravoure, tout était perdu..... Le danger rendit des forces à Luxembourg : il fallait des prodiges pour n'être point vaincu, et il en fit. Changer de terrain, donner un champ de bataille à son armée qui n'en avait point, rétablir la droite tout en désordre, rallier trois fois ses troupes, charger trois fois à la tête de la maison du roi, fut l'ouvrage de moins de deux heures. Il avait dans son armée Philippe d'Orléans, alors duc de Chartres, depuis régent du royaume, petit-fils de

France, qui n'avait pas encore quinze ans. Il ne pouvait être utile pour un coup décisif; mais c'était beaucoup pour animer les soldats qu'un petit-fils de France, encore enfant, chargeant avec la maison du roi, blessé dans le combat, et revenant encore à la charge malgré sa blessure. »

Le duc de Bourbon, le prince de Conti, le duc de Vendôme, et son frère le grand-prieur, contribuèrent également, par leur courage, à entraîner la maison du roi contre un corps d'Anglais qui, continue Voltaire, « occupait un poste dont le succès de la bataille dépendait... Le carnage fut grand. Les Français l'emportèrent enfin : le régiment de Champagne défit les gardes anglaises du roi Guillaume; et quand les Anglais furent vaincus, il fallut que tout le reste cédât.

« Boufflers, depuis maréchal de France, accourait dans ce moment même, de quelques lieues du champ de bataille, avec des dragons, et acheva la victoire[1]. »

CCCCXIX.

INSTITUTION DE L'ORDRE MILITAIRE DE SAINT-LOUIS. — MAI 1693.

Ch. Lebrun.

« Le roi, rapporte Quincy, établit le 10 de mai un nouvel ordre de chevalerie sous le nom de l'ordre militaire de Saint-Louis, pour récompenser les officiers de ses troupes qui s'étaient distingués, et afin de les ani-

[1] *Siècle de Louis XIV,* par Voltaire, ch. xvi.

mer à le faire encore par la suite. Sa majesté s'en déclara chef souverain, et en unit et incorpora la grande maîtrise à la couronne[1]. »

Le tableau de Lebrun représente Louis XIV recevant des chevaliers de Saint-Louis dans sa chambre à Versailles. Barbezieux, fils de Louvois, secrétaire d'état de la guerre depuis la mort de son père, est auprès du roi.

CCCCXX.
PRISE DE ROSES. — 9 JUIN 1693.

Renoux. — 1836.

Le maréchal de Noailles commandait depuis quatre ans sur la frontière des Pyrénées, chargé d'observer les mouvements des Espagnols. Jusqu'alors il n'avait pu faire aucune entreprise. En 1693 il reçut l'ordre d'entrer en Catalogne, et commença la campagne par le siége de Roses, ville maritime, et l'une des places fortes de cette province.

« Le golfe auquel la ville donne son nom est un enfoncement de mer dans la terre, lequel a plus de quatre lieues de circuit. Ce golfe commence au bout des monts Pyrénées où est bâti ce château, et finit à peu près à la petite ville d'Empias. Il n'y a point de port dans tout ce golfe, mais seulement une plage où ni les vaisseaux, ni les bâtiments, pas même les galères, ne sauraient aborder, parce qu'il n'y a pas assez d'eau. Le golfe de

[1] *Histoire militaire de Louis XIV*, par Quincy, t. II, p. 611.

Roses est défendu par le château de la Trinité, qui se trouve à peu de distance de la ville, qui est une bonne place à cinq bastions revêtus de pierres de taille.

« Il n'y a point de fossé, parce que la mer est proche, mais seulement une palissade tout du long, à dix toises du corps de la place. Le fossé qui l'environne de l'autre côté est parfaitement beau, de deux cents toises de large, et a une très-belle et haute contrescarpe revêtue. Le fossé est ordinairement sec; mais on peut le remplir d'eau quand on veut. Il y a un bon glacis et cinq demi-lunes revêtues, avec leurs fossés. Les approches de la place sont très-difficiles, parce quelle est enterrée et rasante.

« On arma de bonne heure pour cette expédition une escadre dans la Méditerranée, dont on donna le commandement à M. le comte d'Estrées, qui alla mouiller devant Roses le 27 mai[1]. »

Roses fut attaquée par les armées de terre et de mer. Le maréchal de Noailles fit ouvrir la tranchée dans la nuit du 1ᵉʳ au 2 juin; elle se rendit au bout de huit jours. La garnison sortit avec les honneurs de la guerre; on s'empara ensuite du château de la Trinité, qui fit quelque résistance.

[1] *Histoire militaire de Louis XIV,* par Quincy, t. II, p. 699-700.

CCCCXXI.

COMBAT NAVAL DE LAGOS OU DE CADIX. — 27 JUIN 1693.

TOURVILLE DISPERSE ET BRÛLE LA FLOTTE ANGLAISE ET HOLLANDAISE DE SMYRNE, SUR LES CÔTES DU PORTUGAL.

Gudin. — 1839.

Le 17 juin le comte d'Estrées sortit du golfe de Roses pour aller joindre M. de Tourville, qui l'attendait au cap Saint-Vincent avec soixante et onze navires de guerre et d'autres bâtiments de charge. L'armée s'y rafraîchit jusqu'au 26. Le soir de ce jour deux navires de garde vinrent annoncer à M. de Tourville l'approche d'une flotte d'environ cent quarante voiles. Ne sachant si c'était la flotte marchande expédiée par les Anglais et les Hollandais, à Cadix et à Smyrne, ou l'armée ennemie, le maréchal de Tourville fit lever l'ancre, et l'on mit à la voile sur les sept heures du soir. « On alla vent arrière toute la nuit, et le lendemain on se trouva à douze lieues de Lagos, dans un parage à pouvoir à volonté donner ou éviter le combat.

« A sept heures du matin on entendit sauter deux bâtiments de charge que M. le chevalier de Sainte-Maure avait brûlés, n'ayant pu les emmener, parce qu'il s'était trouvé seul et que les navires de l'escorte le suivaient de près. Cette escorte était de vingt-sept vaisseaux de ligne, dont le moindre était de cinquante canons; il y avait un amiral de quatre-vingts pièces, un vice-amiral, et un

contre-amiral de soixante et dix chacun. Le chevalier de Sainte-Maure emmena les deux capitaines des deux navires qu'il avait brûlés : l'un était hollandais, chargé de toiles pour six cent mille livres, et l'autre anglais, chargé de draps, valant cinquante mille écus. Lorsque l'on eut été assuré par eux que c'était la flotte marchande, M. de Tourville fit le signal à toute l'armée, et força lui-même de voiles pour aller aux ennemis ; mais, comme les vaisseaux étaient sous le vent et qu'il fallait louvoyer pour les joindre, les meilleurs voiliers furent les seuls qui, à l'entrée de la nuit, joignirent l'arrière-garde. Après qu'on les eut canonnés pendant une heure, on mit entre deux feux deux navires hollandais de soixante-quatre canons, qui, ayant été contraints d'amener le pavillon, se rendirent, l'un à M. de Gabaret, et l'autre à M. Pannetier. Chacun essaya toute la nuit de gagner le vent, et les plus légers vaisseaux qui s'y trouvèrent firent si bien, qu'ils enfermèrent presque la moitié de la flotte entre eux et la terre, de sorte que le jour suivant l'armée fit un demi-cercle fort spacieux, dans lequel l'on prit ou brûla tous ceux qui se trouvèrent enveloppés ; les vaisseaux ennemis étaient au milieu du demi-cercle, et au moins à quinze lieues de terre, dont ils s'approchaient toujours ; et à toute heure on voyait sauter des navires, tantôt sur la côte et tantôt au large ; et dans le même temps qu'on approcha de la terre de quatre ou cinq lieues, on en vit brûler environ vingt autres. On amena outre cela plusieurs flûtes à l'amiral, à mesure qu'on les prenait. La plupart étaient chargées de mâts du nord, de cordages, et de plusieurs

autres bois propres à la construction des navires. Les vaisseaux de l'armée de France, qui étaient tous dispersés, revinrent peu à peu rendre compte à M. de Tourville, et la plupart avec des prises. Il en revint un, entre autres, qui avait pris un gros bâtiment hollandais, de ceux qu'ils nomment pinasses, qui portait jusqu'à cinquante-huit canons, et sur lesquels ils mettent leurs plus riches marchandises. Ce bâtiment, qu'on estimait cent cinquante mille livres, était chargé de draps d'Angleterre, d'étain et de quelque argent monnayé. On y trouva aussi des montres d'or et d'argent. Les navires qui étaient plus avant ayant reviré apprirent à M. de Tourville que les vaisseaux ennemis qui n'avaient pu doubler avaient gagné le large, au nombre de plus de cinquante, parmi lesquels il pouvait y avoir quinze navires de guerre. Cet avis fit qu'on mit le signal pour rallier l'armée, qui était fort dispersée; et après qu'on eut détaché trois ou quatre navires pour achever de nettoyer la côte, et brûler tous les vaisseaux ennemis qu'on y rencontrerait, et qu'on ne pourrait emmener, on fit route du côté de Cadix, pour en fermer le passage aux débris de la flotte, dont on savait que la plupart des marchandises étaient pour cette ville. »

Le lendemain la flotte ennemie se réfugia à Cadix, à l'exception de deux vaisseaux, qui furent brûlés par deux des nôtres sous le canon de la ville. « On comptait alors vingt-sept bâtiments pris et quarante-cinq de brûlés. Le capitaine Jean-Bart en prit ou brûla six à lui seul, dont le moindre était de vingt-quatre canons. On évalua la

perte des ennemis à trente-six millions au moins. Ces prises furent envoyées à Toulon[1]. »

CCCCXXII.

EXPÉDITION DE M. DE COËTLOGON A GIBRALTAR. — 1693.

GUDIN. — 1839.

« M. le chevalier de Coëtlogon fut détaché avec huit vaisseaux et huit galiotes, pour en aller brûler douze qui étaient entrés dans le vieux Gibraltar. Il brûla et coula à fond cinq navires anglais, depuis trente-six jusqu'à cinquante canons, qui faisaient partie de la flotte de Smyrne, avec deux autres bâtiments, et en prit neuf autres, qui étaient chargés pour le camp des ennemis[2]. »

CCCCXXIII.

EXPÉDITION DE MALAGA. — 19 JUILLET 1693.

GUDIN. — 1839.

Le 19 juillet la flotte française arriva en vue de Malaga, et M. de Tourville, qui la commandait, ayant résolu d'aller attaquer les vaisseaux ennemis jusque dans le môle, ce qui ne pouvait se faire sans chaloupes, fit faire signal à tous les vaisseaux d'envoyer les leurs armées à bord de l'amiral. « M. de Chammeslin, capi-

[1] *Histoire militaire de Louis XIV*, par Quincy, t. II, p. 708 et suiv.
[2] *Ibid.* p. 710.

taine en second du *Soleil royal*, pria M. de Tourville de lui en accorder le commandement : ce qu'il obtint. Deux capitaines de vaisseaux génois qu'il rencontra lui dirent qu'il y avait dans le môle deux vaisseaux anglais, trois corsaires de Flessingue, et une frégate turque qu'ils avaient prise, avec plusieurs bâtiments espagnols, et que les Anglais et les Hollandais avaient mis du canon à terre, et faisaient quelques retranchements le long du môle, pour défendre leurs vaisseaux. M. de Tourville averti arriva dans un canot, et M. de Chammeslin alla avec lui reconnaître l'entrée du môle à la portée du mousquet. On fit approcher *le Magnifique*, *l'Arrogant*, *le Prompt*, *l'Éclatant*, *l'Aquilon*, *l'Éole*, et *le Phénix*, et M. de Tourville passa tout le jour à faire mouiller ses vaisseaux dans l'ordre qu'il crut le meilleur pour battre en dedans du môle ceux des ennemis et les batteries qui les défendaient. M. de Tourville fit mouiller les frégates *l'Héroïne* et *la Prompte* auprès du brûlot de M. de Longchamps, afin qu'il fût conduit plus facilement sur les ennemis, et se retira le 20, à six heures du soir, laissant à M. de Chammeslin l'ordre de brûler les vaisseaux ennemis le lendemain, dès que le jour paraîtrait.

« Quand la nuit parut, M. le maréchal de Tourville envoya ordre par M. de Mesière de faire avancer quelques chaloupes à l'entrée du môle, pour donner l'alarme aux ennemis et les inquiéter pendant la nuit : ce qui fut exécuté par M. de Caffare, avec quatre chaloupes, sur lesquelles les ennemis firent un grand feu de canon et de mousqueterie.

« Le 21, à la pointe du jour, M. de Chammeslin en détacha quatre autres, commandées par M. de Greffin, sur lesquelles les vaisseaux ennemis et les batteries de la ville firent un grand feu, croyant que c'était dans ce moment qu'on les voulait attaquer. Ce n'était cependant que pour les amuser, et pour connaître d'où sortirait le plus grand feu, afin d'y faire tirer tous les vaisseaux du roi. A peine fut-il jour, que M. de Tourville arriva, et fit presser les vaisseaux de commencer la canonnade ; mais les ennemis le prévinrent et firent feu sur les vaisseaux et sur un grand nombre de chaloupes qui étaient avancées près du *Magnifique*, où M. de Tourville venait d'arriver. Il en partit dans le moment pour faire le signal du pavillon rouge, ce qui fut fait d'abord ; et les vaisseaux commencèrent à canonner. M. de Chammeslin fit partir dans ce moment le brûlot, remorqué par six chaloupes commandées pour cet effet : celle de M. de Gemeaux était à la tête. Il fit marcher toutes les autres dans le même temps, et on avança ainsi sous les murailles de la ville, jusqu'au fond du môle, malgré le feu du canon des ennemis et des batteries de la ville. Le brûlot alla aborder un des vaisseaux hollandais et se déborda un peu après, n'ayant mis au beaupré qu'un feu léger qu'il aurait été facile d'éteindre ; mais il se trouva touché, et les chaloupes ne purent le remorquer. Elles entrèrent toutes en même temps dans le môle, et se saisirent de tous les autres vaisseaux, que les ennemis étonnés de leur approche s'étaient vus obligés d'abandonner. On avait ordre de ne les point brûler, et on avait fait prendre des amarres à plusieurs chaloupes,

pour remorquer les vaisseaux dehors; mais tous ces soins furent inutiles, les uns étant touchés et les autres coulant bas d'eau. Cependant M. de Chammeslin fit ranger toutes les chaloupes qui n'étaient pas occupées, pour faire un feu continuel sur les batteries de la ville et sur celles du port, d'où l'on tirait à brûle-pourpoint de haut en bas des coups de canon à mitraille sur elles. A la faveur de ce feu, qui interrompit celui du canon et du mousquet de l'ennemi, on fit ce qu'on avait dessein de faire, en remettant le feu plusieurs fois en divers endroits aux vaisseaux ennemis, dont on fit amarrer deux ensemble, afin qu'ils brûlassent plus facilement. Toute cette exécution dura depuis cinq à six heures du matin jusqu'à près de neuf.

« Pendant ce temps-là M. le maréchal de Tourville, qui avait toujours été à demi-portée du canon de la ville, envoya ordre deux fois, par M. le chevalier Lanion, de brûler plutôt les vaisseaux que de s'arrêter plus longtemps à tâcher de les sauver. Ces ordres ayant été exécutés sans qu'il en restât aucun, M. de Chammeslin fit retirer les chaloupes. On eut près de deux cents hommes tués ou blessés, et sans le feu que les chaloupes faisaient sur les batteries, on aurait fait une plus grande perte.

« Après l'expédition de Malaga, M. de Tourville alla à Toulon avec la flotte du roi, pour y prendre des rafraîchissements[1]. »

[1] *Histoire militaire de Louis XIV*, par Quincy, t. II, p. 710 et suiv.

CCCCXXIV.

BATAILLE DE NERWINDE. — 29 JUILLET 1693.

Tableau du temps, attribué à MARTIN.

Le roi voulut encore cette année se mettre à la tête de ses troupes : il partit de Versailles le 15 mai. Il était accompagné du grand dauphin, de Monsieur, du duc de Chartres, de tous les princes et de plusieurs dames de la cour. Le 21 il était à Compiègne, où il annonça qu'il avait donné ordre au maréchal de Lorges de s'emparer de Heidelberg, et que la ville de Roses en Catalogne avait été investie par le maréchal de Noailles. Le 2 juin il arriva au Quesnoy et se rendit le lendemain à Aubour, où il passa la revue de son armée.

Les immenses préparatifs faits pour cette campagne étaient dirigés contre l'importante ville de Liége, dont Louis XIV voulait s'emparer, pour se rendre maître du cours de la Meuse. Mais il tomba malade; Guillaume jeta dix-huit mille hommes dans Liége, et il fallut renoncer à cette grande entreprise. Tout le poids de la guerre resta alors sur le maréchal de Luxembourg. Pendant que le roi retournait à Versailles et que le grand dauphin emmenait sur les bords du Rhin près de la moitié de la formidable armée rassemblée dans les Pays-Bas, Luxembourg resta en face du roi d'Angleterre, et il voulut renouveler contre Liége la tentative abandonnée par Louis XIV. Mais l'armée ennemie

couvrait cette ville, et il fallut livrer une bataille. Ce fut la plus sanglante et la plus disputée de toute cette guerre.

Guillaume avait employé la nuit à se fortifier dans sa position, que couvraient cent pièces d'artillerie, et dont les flancs s'appuyaient aux deux villages de Nerwinde et de Neerlanden. L'action commença par une effroyable canonnade dont les Français, plus à découvert que leurs ennemis, eurent beaucoup plus à souffrir. Le maréchal de Luxembourg avait donné l'ordre d'attaquer le village de Nerwinde, et c'était là que s'était porté tout l'effort de la bataille. L'infanterie française venait à peine de s'y établir quand elle en fut repoussée. On lui demanda un nouvel effort. « Souvenez-vous de la gloire de la France, » leur dit le maréchal pour ranimer leurs forces épuisées, et Nerwinde fut repris. Ce fut alors, après des prodiges de valeur faits de part et d'autre, après que le roi Guillaume et Luxembourg eurent chargé chacun à la tête de leur cavalerie, que l'arrivée du marquis d'Harcourt vint décider la victoire en faveur des Français. L'aile droite des alliés, qui avait défendu Nerwinde, fut coupée par cette manœuvre et jetée dans la Gheete, où se noyèrent une foule de soldats. Le retranchement qui couvrait le centre ennemi fut tourné par la cavalerie française, le corps de bataille fut débordé et renversé à son tour, et Guillaume n'eut plus qu'à songer à la retraite. Il laissait sur le champ de bataille douze mille morts et deux mille prisonniers. Les vainqueurs perdirent de sept

à huit mille hommes, parmi lesquels un grand nombre de gentilshommes des premières maisons de France.

« Le duc de Chartres, dit Saint-Simon dans ses Mémoires[1], chargea plusieurs fois, à la tête de ses braves escadrons de la maison du roi, avec une présence d'esprit et une valeur dignes de sa naissance, et il y fut une fois mêlé et y pensa demeurer prisonnier. Le marquis d'Arcy, qui avait été son gouverneur, fut toujours auprès de lui en cette action, avec le sang-froid d'un vieux capitaine et tout le courage de la jeunesse, comme il l'avait fait à Steinkerque. M. le duc, à qui principalement fut imputé le parti de cette dernière tentative des régiments des gardes françaises et suisses pour emporter le village de Nerwinde, fut toujours entre le feu des ennemis et le nôtre.

« M. le prince de Conti, maître enfin de tout le village de Nerwinde (où il avait reçu une contusion au côté et un coup de sabre sur la tête, que le fer de son chapeau para), se mit à la tête de quelque cavalerie, la plus proche de la tête de ce village, avec laquelle il prit à revers en flanc le retranchement du front, aidé par l'infanterie qui avait emporté enfin le village de Nerwinde, et acheva de faire prendre la fuite à ce qui était derrière ce long retranchement. »

[1] Tome I, p. 106.

CCCCXXV.

BATAILLE DE LA MARSAILLE. — 4 OCTOBRE 1693.

Eug. Devéria.

Le duc de Savoie, vaincu à Staffarde et dépouillé d'une portion considérable de ses états, avait pris l'offensive en 1692, quand l'armée du maréchal de Catinat eut été affaiblie pour renforcer celles d'Allemagne et des Pays-Bas. Pendant que Catinat, avec quelques milliers d'hommes, était réduit à couvrir Suse et Pignerol, ces deux clefs des Alpes, pour les conserver à la France, Victor-Amédée avait pénétré sur le territoire français, à travers les montagnes du Dauphiné, et y avait porté l'incendie et le pillage. Mais, arrêté dans ses succès par la maladie et bientôt harcelé par les paysans dauphinois, qui lui faisaient une redoutable guerre de partisans, il repassa les Alpes, et fut forcé par l'hiver d'ajourner à la campagne suivante ses projets de conquête. En effet, au retour du printemps il vint attaquer Pignerol; mais tous ses efforts échouèrent contre l'héroïque résistance du comte de Tessé. C'est alors que Catinat, jusqu'alors renfermé dans son camp de Fenestrelles, reçut enfin quelques renforts, et descendit dans les plaines du Piémont pour y chercher l'ennemi. A son approche, le duc de Savoie s'était replié sur le village de la Marsaille, près de la petite rivière de Cisola. Catinat alla l'y chercher, et le 4 octobre lui présenta la bataille.

« Avant de l'engager, le maréchal de Catinat fit publier l'ordre suivant dans son armée :

« MM. les brigadiers auront soin de faire un peu de halte en entrant dans la plaine qui est devant nous, pour se redresser, et observeront de ne point déborder la ligne, afin que tous les bataillons puissent charger ensemble. Ils ordonneront dans leurs brigades que les bataillons mettent la baïonnette au bout du fusil, et ne tirent pas un coup. Les compagnies de grenadiers seront sur la droite des bataillons, et le piquet sur la gauche, lesquels on fera tirer, selon que les commandants de bataillon le jugeront à propos, et tout le bataillon marchera en même temps pour entrer dans celui de l'ennemi qui lui sera opposé, s'il l'attend sans se rompre. En cas que le bataillon ennemi se rompe avant que le nôtre l'ait chargé, il faut le suivre avec un grand ordre sans se rompre [1]. »

« M. de Catinat, s'étant mis à la tête de l'aile droite, fit avertir M. le duc de Vendôme et tous les officiers généraux qui étaient à la gauche, qu'il allait faire charger. Toute la ligne, s'étant ébranlée en même temps, marcha dans un si bel ordre et avec tant de fierté, qu'elle enfonça tout ce qu'elle trouva devant elle.

« La droite de l'armée du roi tomba sur le flanc gauche de celle des ennemis, et la fit plier. En même temps toute la ligne les chargea de face et les renversa les uns

[1] *Mémoires militaires de Louis XIV*, mis en ordre par le général Grimoard, t. IV, p. 415.

sur les autres. Pendant ce temps-là la droite de l'armée ennemie marcha sur la gauche de celle de France qu'ils débordaient, et la fit plier; mais la gauche de la seconde ligne, que commandait M. le grand-prieur, les chargea si à propos et les renversa de telle sorte, que les deux armées se trouvèrent mêlées.

« On connut, par la résistance que firent les troupes que les ennemis avaient opposées à notre gauche et qui vinrent plusieurs fois à la charge, qu'on avait fait un coup capital en y faisant passer la gendarmerie, qui y fit tout ce qu'on peut attendre d'un corps de cette réputation. Il est vrai que cette gauche fut d'abord repoussée avec quelque perte; mais la gendarmerie, ayant fait ensuite plier leur aile droite, attaqua par le flanc et par derrière leur infanterie, qui n'avait plus de cavalerie à sa gauche, parce qu'elle était engagée avec la nôtre, qui l'attaquait vivement. Cette manœuvre décida l'affaire. Elle dura quatre heures et demie, qui ne furent employées qu'à tuer. La victoire, dès le commencement du combat, s'était déclarée pour nous; les charges des troupes du roi furent si vives, qu'elles renversèrent tout ce qui leur était opposé, de sorte que l'infanterie des ennemis fut presque entièrement ruinée [1]. »

Les historiens militaires ont justement observé que cette victoire fut la première que l'infanterie française dut à l'usage de la baïonnette, devenue depuis une arme si redoutable entre ses mains.

Lorsque Louis XIV eut appris la victoire remportée à

[1] *Histoire militaire de Louis XIV*, par Quincy, t. II, p. 689.

la Marsaille, il écrivit au maréchal de Catinat, le 29 novembre 1693 :

« Mon cousin, le succès de mes armes, sur lesquelles il paraît bien que la bénédiction de Dieu continue de se répandre, n'a point effacé de mon cœur le désir que j'ai toujours eu de faire une bonne paix. Je ne vous parlerai point de la générale, parce que les affaires dont vous êtes chargé pour mon service regardent l'Italie, à laquelle j'ai toujours souhaité de donner le repos, et vous savez bien qu'il n'a pas tenu à moi que mon frère le duc de Savoie ne contribuât à cette paix que je désirais. Présentement que Dieu m'a fait la grâce, malgré tout ce qui s'est passé, de conserver encore pour lui les sentiments que vous me connaissez...... et comme il ne dépend que de moi de réduire en pitoyable état la meilleure partie de ses états, mon intention est que vous lui fassiez dire que, pour lui donner le loisir de prendre le parti que je crois qui lui convient et à son pays, je vous ai ordonné d'épargner l'incendie des villes de Saluces, de Fossano et des autres; et que, pour donner, comme je viens de vous dire, le moyen à mondit frère le duc de Savoie, de faire tranquillement les mûres réflexions qui conviennent à l'état auquel je pourrais réduire son pays, mon intention est que vous fassiez repasser mon armée en France, et qu'au même temps vous fassiez entendre à mondit frère le duc de Savoie, que, passé cette occasion, dans laquelle je donne à lui et à toute l'Italie des marques du désir sincère que j'ai de contribuer à son repos, je prendrai toutes les mesures

que je croirai nécessaires pour faire ressentir à ce prince le grand tort qu'il a de ne vouloir pas contribuer au bien de son peuple, de son état et de toute l'Italie[1]. »

CCCCXXVI.

PRISE DE CHARLEROI. — 11 OCTOBRE 1693.

<div align="right">Vandermeulen.</div>

« La prise de Charleroi fut le fruit de la bataille de Nerwinde ; le marquis de Villeroy, ayant été chargé d'en faire le siége, y fit ouvrir la tranchée le 15 septembre par le duc de Roquelaure, et poussa les attaques avec beaucoup de vigueur ; il ne put pourtant obliger le gouverneur de la place à se rendre qu'au bout de trois semaines[2]. »

CCCCXXVII.

PRISE DE PALAMOS. — JUIN 1694.

<div align="right">Renoux. — 1836.</div>

Le maréchal de Noailles avait été continué dans le commandement de l'armée de Catalogne. Maître de Roses, dont il s'était emparé l'année précédente, et fortifié par les recrues qui étaient venues grossir son armée, il pouvait donner une extension plus grande à ses

[1] *Mémoires militaires de Louis XIV*, mis en ordre par le général Grimoard, t. IV, p. 415.

[2] *Histoire de Louis XIV*, par Limiers, t. II, p. 553.

opérations. Il passa donc la revue de ses troupes, le 16 juin, près du Boulou, dans la plaine de Roussillon, et se mit en marche, se dirigeant sur Gironne et sur Palamos, dont il devait entreprendre le siége. Il traversa les montagnes par le col de Pertuis, alla camper sous Bellegarde, se rendit à Figuières sans rencontrer d'obstacles, et arriva sur le Ter, près de Gironne. L'ennemi, qui s'était fortifié dans son camp de l'autre côté de la rivière, en face de Torella de Mongri, tenta vainement de lui disputer le passage. Le combat du Ter facilita le siége de Palamos, où le maréchal de Noailles se rendit aussitôt, et il arriva le 31 mai devant cette place, en même temps que l'amiral Tourville, qui commandait l'escadre.

Palamos est une place maritime assez forte. La garnison s'élevait à trois mille hommes, sous le commandement du gouverneur Pignatelli; vivement attaquée par terre et par mer, elle fut défendue avec courage, et le dixième jour de la tranchée, les assiégés ayant été contraints de capituler, la garnison se rendit prisonnière de guerre.

CCCCXXVIII.

LA FLOTTE ANGLAISE REPOUSSÉE DE DEVANT BREST. — 18 JUIN 1694.

Gudin. — 1839.

La flotte anglaise, sous le commandement de lord Barkley, avait embarqué à Portsmouth dix régiments d'infanterie et quelques dragons, dans l'intention de faire

une descente sur les côtes de France. Averti qu'ils avaient dessein d'aller du côté de Brest, M. de Vauban mit cette ville en état de défense. Cependant lord Barkley doubla l'île d'Ouessant le 16 juin, et entra le jour suivant dans la baie de Camaret, avec trente-six vaisseaux de guerre, douze galiotes à bombes et environ quatre-vingts petits bâtiments. Lord Talmash et le marquis de Camarthen vinrent, aussi avant que possible, reconnaître la baie dans une galère à vingt rames; et dans le conseil qui fut tenu à leur retour on décida que le marquis de Camarthen irait le 18, à la pointe du jour, avec sept frégates, dans la baie, pour battre un fort et deux batteries qui étaient à l'ouest, pendant que leurs troupes débarqueraient dans une autre baie sablonneuse d'un demi-quart de lieue de longueur, qui avait aux deux bouts des rochers. Un gros brouillard les ayant retenus jusqu'à dix heures, ils commencèrent l'entreprise dès qu'il fut dissipé, quoique les chaloupes envoyées à la reconnaissance eussent rapporté que les endroits propres à faire une descente étaient bien gardés. Le marquis de Camarthen s'avança avec ses frégates dans la baie, où il se trouva environné de nos batteries, qui le prenaient de tous côtés. « En même temps les chaloupes avec les troupes de débarquement arrivèrent, et lord Talmash, s'étant mis à la tête d'un bataillon de grenadiers, donna ordre à chaque chaloupe de faire prendre terre aux troupes qui étaient dessus, le plus promptement qu'elles pourraient. Cette action commença, à peu près à midi, par une canonnade qui dura deux heures, pen-

dant lesquelles les ennemis essuyèrent le feu des batteries et des retranchements, qui étaient garnis d'un bataillon de marine et de quelques milices, commandées par le marquis de Langeron.

« Après cette manœuvre, tous les petits bâtiments firent voile pour se rendre dans l'anse de Camaret, où les plus avancés mirent à terre huit ou neuf cents hommes. Le feu dura assez longtemps de part et d'autre. M. Benoise, capitaine d'une compagnie franche de la marine, ayant remarqué quelque désordre parmi les troupes descendues, qui semblaient incertaines du parti qu'elles devaient prendre, sortit l'épée à la main, à la tête de cinquante hommes soutenus par M. de la Cousse, capitaine d'une compagnie de la marine, avec un pareil nombre de soldats. Il chargea les ennemis d'une manière si vigoureuse, que, les ayant renversés, il en tua un grand nombre, et les poursuivit jusqu'à leurs chaloupes, dont il ne restait plus que sept, les autres s'étant retirées. Ils s'y jetèrent en si grand nombre, que, la mer baissant en même temps, ils demeurèrent échoués. Alors M. le comte de Servon, maréchal de camp, M. de la Vaisse, brigadier d'infanterie, et M. du Plessis, brigadier de cavalerie, qui s'étaient rendus sur les retranchements avec le régiment de cavalerie de du Plessis, sur l'avis qu'ils avaient eu par les signaux, firent marcher un escadron sur la grève; ce qui obligea les troupes qui se trouvèrent dans les bâtiments échoués à demander quartier. Celles qui n'avaient pas encore débarqué craignirent la même destinée, et se retirèrent avec

beaucoup de précipitation, à la faveur de leurs vaisseaux, qui continuaient de canonner les retranchements et les batteries, qui leur répondaient sans cesse avec supériorité. Un vaisseau hollandais, s'étant approché trop près de la terre, s'échoua. Aussitôt M. de la Gondinière, capitaine d'une compagnie de marine, s'alla poster avec quelques mousquetaires sur les rochers voisins qui le dominaient, et l'obligea de se rendre. On y trouva quarante hommes tués, du nombre desquels était le capitaine. Il en restait soixante-quatre autres qu'on fit prisonniers. Les ennemis laissèrent sur la place près de quatre cents hommes, parmi lesquels était lord Talmash, qui commandait les troupes de débarquement. On leur fit cinq cent quarante-huit prisonniers et quarante officiers. Ils eurent outre cela grand nombre de soldats tués. Quoique leurs vaisseaux fussent presque hors de la portée des bombes, il en tomba cependant une sur une galiote chargée de cinq cents soldats, et une autre sur un bateau plat. Ces deux bâtiments coulèrent à fond, ce qui fit juger que cette entreprise leur coûta près de deux mille hommes. On remarqua, la nuit après l'action, qu'ils brûlèrent un de leurs vaisseaux, qu'on jugea être celui qui fut démâté de son mât de misaine, et un autre de son hunier [1]. »

[1] *Histoire militaire de Louis XIV*, par Quincy, t. III, p. 80.

CCCCXXIX.

COMBAT NAVAL DU TEXEL. — 29 JUIN 1694.

Eug. Isabey. — 1837.

Jean Bart était parti de Brest le 27 juin, avec six vaisseaux et deux flûtes, pour aller à la recherche d'une flotte qui venait du Nord, chargée de blé pour la France. Mais le 29, lorsqu'il la rencontra, elle était déjà tombée au pouvoir des Hollandais, et, pour la délivrer, il fallait combattre un ennemi supérieur en forces. Voici comment Jean Bart, dans son rapport au ministre de la marine, rend compte de cette action glorieuse :

A Dunkerque, le 3 juillet 1694.

« J'ai l'honneur, monseigneur, de vous rendre compte que, le 29 du mois passé, je rencontrai, entre le Texel et la Meuse, douze lieues au large, huit navires de guerre hollandais, dont un portait pavillon de contre-amiral. J'envoyai les reconnaître : on me rapporta qu'ils avaient arrêté la flotte de grains destinée pour la France, et avaient amariné tous les vaisseaux qui la composaient, après en avoir tiré tous les maîtres. Je crus, dans cette conjoncture, devoir les combattre pour leur ôter cette flotte. J'assemblai tous les capitaines des vaisseaux de mon escadre, et, après avoir tenu conseil de guerre, où le combat fut résolu, j'abordai le contre-amiral, monté de cinquante-huit pièces de canon, lequel j'enlevai à

l'abordage après demi-heure de combat. Je lui ai tué ou blessé cent cinquante hommes. Ce contre-amiral, nommé Hyde de Frise, est du nombre des blessés : il a un coup de pistolet dans la poitrine, un coup de mousquet dans le bras gauche, qu'on a été obligé de lui couper, et trois coups de sabre à la tête. Je n'ai perdu en cette occasion que trois hommes et vingt-sept blessés.

« *Le Mignon* a pris un de ces huit vaisseaux, de cinquante pièces de canon.

« *Le Fortuné* en a pris un autre de trente pièces; les cinq autres restant des huit, dont un est de cinquante-huit pièces, un autre de cinquante-quatre, deux de cinquante et un de quarante, ont pris la fuite après m'avoir vu enlever leur contre-amiral.

« J'ai amené ici trente navires de la flotte, lesquels sont en rade.

« J'ai donné ce combat à la vue des vaisseaux de guerre danois et suédois, qui ont été témoins de cette action sans s'y mêler. Ils sont passés aujourd'hui avec le reste des vaisseaux de charge, au nombre de soixante-six voiles, pour aller en France [1]. »

[1] *Histoire de la marine française*, par E. Sue, t. V, p. 153.

CCCCXXX.

LOUIS XIV REÇOIT LE SERMENT DE DANGEAU, GRAND MAITRE DE L'ORDRE DE NOTRE-DAME DU MONT CARMEL ET DE SAINT-LAZARE. — 18 DÉCEMBRE 1695.

ANT. PEZEY.

« Le roi, dit Saint-Simon [1], donna à Dangeau la grande maîtrise de l'ordre de Notre-Dame du mont Carmel et de Saint-Lazare unis, comme l'avait Nerestang lorsqu'il la remit entre les mains du roi, qui en fit M. de Louvois son grand-vicaire. L'hiver précédent le roi avait institué l'ordre de Saint-Louis, et c'est ce qui donna lieu à donner à un particulier la grande maîtrise de Saint-Lazare. »

La cérémonie se passa dans l'ancienne chapelle du château de Versailles, le 18 décembre 1695. Dangeau est représenté à genoux devant le roi, prêtant serment. Louis XIV est accompagné du grand dauphin, des princes et des grands seigneurs de sa cour.

CCCCXXXI.

COMBAT DANS LA MER DU NORD. — JUIN 1696.

.

Vingt vaisseaux anglais et hollandais tenaient Jean Bart bloqué dans le port de Dunkerque. « Son escadre était de sept vaisseaux de guerre et de deux brûlots:

[1] *Mémoires de Saint-Simon*, t. I, p. 129.

mais, s'étant impatienté de se voir si longtemps assiégé, il monta sur un lieu fort élevé pour examiner leur situation. Il résolut de sortir dans le moment, ayant entrevu qu'il pourrait le faire malgré les ennemis. Il fut joint par quelques armateurs, et rencontra, le 18 de juin, la flotte hollandaise, qui venait de la mer Baltique, composée de plus de cent voiles, sous l'escorte de cinq frégates. Elle était commandée par M. Bachiry, qui montait une frégate de trente-huit pièces de canon; le capitaine Vanderberg en avait une de quarante-quatre; celles des capitaines Swrin et Mesnard le jeune étaient chacune de trente-huit, et celle du capitaine Alvin, de vingt-quatre.

« Le chevalier Bart crut pouvoir mieux surprendre cette flotte en l'attendant proche du port où elle devait entrer. Il envoya plusieurs petits bâtiments pour la reconnaître : les ennemis en eurent beaucoup d'inquiétude; et comme les ordres du commandant de cette flotte étaient de se rendre incessamment en Hollande, il poursuivit sa route assez heureusement, et crut être hors de tout péril lorsqu'il aperçut les côtes de Hollande, peu de jours après le 18 du même mois. Mais il vit l'escadre du chevalier Bart, dont les vaisseaux attaquèrent les frégates ennemies, et, après un assez rude combat, les abordèrent et s'en rendirent maîtres, pendant que les autres navires et les armateurs coupèrent les vaisseaux marchands et en prirent trente, les autres qui étaient au-dessus du vent s'étant échappés.

« M. de Bachiry, qui commandait la flotte ennemie,

reçut un coup mortel au-dessus de la mamelle gauche ; le capitaine Vanderberg eut sur son bord trente-quatre hommes tués et dix-huit blessés ; le capitaine Swrin fut blessé au bras, et le capitaine Alvin fut tué [1]. »

CCCCXXXII.

DUGUAY-TROUIN DISPERSE UNE FLOTTE ESCORTÉE PAR TROIS VAISSEAUX DE GUERRE HOLLANDAIS. — 1696.

GUDIN. — 1839.

Au même temps où Jean Bart donnait ainsi à son nom une popularité immortelle dans la marine française, un jeune et intrépide armateur de Saint-Malo, Duguay-Trouin, commençait à se faire connaître par des faits d'armes d'une audace et d'un bonheur non moins remarquables.

« Il arma, selon son propre récit, les vaisseaux *le Saint-Jacques*, *le Sans-Pareil*, et la frégate *la Léonore*, de quarante-six, quarante et seize canons, et, s'étant joint à deux autres frégates de Saint-Malo, attaqua une flotte escortée par trois vaisseaux de guerre hollandais, de cinquante-quatre, cinquante-deux et trente-six canons, commandés par le baron de Warsenart, vice-amiral de Hollande. Dans le commencement de ce combat, le feu ayant malheureusement pris au vaisseau *le Sans-Pareil*, et fait sauter toute sa poupe, Duguay-Trouin fut forcé d'aborder avec son vaisseau seul les deux gros convois, qu'il

[1] *Histoire militaire de Louis XIV*, par Quincy, t. III, p. 278.

enleva l'un après l'autre après un sanglant combat où la moitié de son équipage périt; le troisième convoi et une partie de cette flotte fut pris par les frégates qui s'étaient jointes à lui[1]. » Le roi récompensa cette belle action par un brevet de capitaine de frégate.

C'est ici le lieu de citer un calcul consigné dans l'histoire d'Angleterre de Rapin Thoyras. Il rapporte que, d'après les registres de l'amirauté britannique, les corsaires de Saint-Malo, de 1688 à 1697, enlevèrent aux Anglais et aux Hollandais cent soixante-deux navires de guerre et trois mille trois cent quatre-vingt-quatre bâtiments marchands.

CCCCXXXIII.
QUATRE VAISSEAUX FRANÇAIS DISPERSENT UNE FLOTTE ANGLAISE. — 13 AVRIL 1697.

.

« Quatre armateurs de France, montant des vaisseaux du roi de soixante et dix, de cinquante, de trente-six et de vingt-quatre pièces de canon, rencontrèrent le 13 d'avril, à la hauteur des îles de Scilly, les vaisseaux anglais *le Norwich*, *le Château*, *le Sheerness*, *le Schafort*, et le brûlot de *la Blare*, servant de convoi à la flotte marchande anglaise, qui allait aux Indes occidentales. Les armateurs de France les attaquèrent, et, après un

[1] États de service de Duguay-Trouin, dressés par lui-même pour sa justification, et cités dans l'Histoire de la marine française, par E. Sue, t. V, p. 323.

combat de deux heures, pendant lequel la flotte marchande se dispersa, ils s'emparèrent du vaisseau *le Schafort*, qu'ils furent obligés de brûler, parce qu'il était tout percé; mais ils gardèrent le brûlot de *la Blare*, qu'ils avaient pris. Après le combat, les armateurs poursuivirent cette flotte pendant trois jours, et la rejoignirent le 16. Le combat recommença et dura trois heures; mais les vaisseaux anglais, se trouvant fort maltraités dans leurs agrès, furent contraints de prendre le large. Les armateurs les abandonnèrent pour suivre les bâtiments marchands, dont une partie se sauva à Plymouth, d'autres aux îles de Scilly, et en d'autres ports. Les armateurs de France en prirent quelques-uns, qu'ils amenèrent dans les ports de l'Océan[1]. »

CCCCXXXIV.

BOMBARDEMENT DE CARTHAGÈNE. — MAI 1697.

GUDIN. — 1839.

Le pavillon français, malgré la triple rivalité de l'Angleterre, de la Hollande et de l'Espagne, continuait à soutenir son honneur sur toutes les mers. « Le roi catholique en ressentit des effets dans ses états du nouveau monde... Le sieur de Pointis était parti des côtes de France au commencement de l'année, avec une escadre de sept vaisseaux de guerre et plusieurs autres bâtiments. Il arriva devant Carthagène, ville du nouveau

[1] *Histoire militaire de Louis XIV*, par Quincy, t. III, p. 389.

royaume de Grenade dans l'Amérique méridionale, où les Espagnols tenaient la plus grande partie des richesses qu'ils tiraient du Pérou. Il attaqua cette place avec tant de vigueur, assisté des troupes que lui amena le gouverneur de Saint-Domingue, qu'il la prit de force en peu de jours et la pilla. Les immenses richesses qu'il en tira redressèrent un peu les finances épuisées de la France, et mirent le roi en état de continuer la guerre aux dépens de ses ennemis [1]. »

CCCCXXXV.
PRISE D'ATH. — 5 JUIN 1697.

.

« Après la paix d'Italie, les alliés devaient s'attendre de voir en Flandre de plus nombreuses armées, et les avantages que la France se promettait d'en retirer ne contribuèrent pas peu à ce dessein. En effet, le roi y envoya trois maréchaux de France, dont chacun avait un corps d'armée séparé sous sa conduite : ces trois maréchaux étaient MM. de Catinat, de Villeroy et de Boufflers. Le premier fit l'ouverture de la campagne par le siége d'Ath, avec une armée de quarante mille hommes, pendant que les deux autres le couvraient. Le roi d'Angleterre et l'électeur de Bavière firent divers mouvements pour secourir la place ; mais, considérant qu'il aurait fallu hasarder une bataille contre une

[1] *Histoire de Louis XIV,* par Limiers, t. II, p. 635.

armée de beaucoup supérieure à la leur, dans un temps où la France serait obligée de rendre Ath, ils jugèrent plus à propos de faire choix d'un camp qui mît le pays à couvert le reste de la campagne. Le gouverneur de la place, se voyant donc par là sans espérance de secours, se rendit le 5 de juin, après treize jours de tranchée ouverte [1]. »

CCCCXXXVI.

M. DE POINTIS AVEC CINQ VAISSEAUX ATTAQUE SEPT VAISSEAUX ANGLAIS. — 24 AOUT 1697.

GUDIN. — 1839.

Au retour de sa glorieuse expédition de Carthagène, Pointis eut à combattre une escadre de sept bâtiments anglais, cinq vaisseaux de ligne de soixante et douze et soixante et dix canons, et deux frégates de trente-six. Il n'avait sous ses ordres que cinq vaisseaux : *le Furieux, le Vermandois, le Sceptre-Amiral, le Saint-Michel* et *le Saint-Louis*. Sa position était critique : la maladie avait ravagé ses équipages ; les trois quarts des officiers et des matelots étaient hors d'état d'agir, et à peine avait-il de quoi fournir au service de la moitié des batteries. Ce fut dans cet état que, le 24 août, à la pointe du jour, il découvrit l'ennemi qui faisait force de voiles pour l'atteindre. Pointis lui épargna la moitié du chemin, et la division française alla canonner les vaisseaux anglais

[1] *Histoire de Louis XIV,* par Limiers, t. II, p. 633.

avec autant de résolution que si les équipages complets avaient garni tous les sabords. L'engagement dura jusqu'à la nuit; les bâtiments français reçurent courageusement les bordées d'un ennemi qui leur était de tout point supérieur, et eurent l'honneur de poursuivre, en face de lui, leur route sans dommage.

CCCCXXXVII.

PRISE DE TROIS VAISSEAUX ANGLAIS PAR M. DE NESMOND. — 1697.

Gudin. — 1839.

« Le marquis de Nesmond, lieutenant général des armées navales du roi, avait armé une escadre de six vaisseaux de guerre pour aller en course. Il rencontra trois vaisseaux anglais qui revenaient des Indes. Il les attaqua avec tant de vigueur, qu'après une médiocre résistance, la partie n'étant pas égale, ils ne purent éviter de tomber entre ses mains. Ils étaient tous trois chargés de marchandises pour plus de six millions [1]. »

CCCCXXXVIII.

COMBAT DE M. D'IBERVILLE CONTRE TROIS VAISSEAUX ANGLAIS. — 5 SEPTEMBRE 1697.

Gudin. — 1839.

[1] *Histoire militaire de Louis XIV*, par Quincy, t. III, p. 388.

CCCCXXXIX.

PRISE DU FORT DE BOURBON PAR M. D'IBERVILLE. —
13 SEPTEMBRE 1697.

Gudin. — 1839.

« Les vaisseaux du roi *le Pélican, le Palmier, le Weespt* et *le Profond*, commandés par M. d'Iberville, reçurent des ordres du roi de reprendre le fort de Nelson, dit Bourbon, situé à cinquante-sept degrés trente minutes de latitude nord, en la baie d'Huton (Hudson), au nord du Canada. M. d'Iberville partit avec ces quatre vaisseaux le 8 de juillet. Ces vaisseaux se trouvèrent renfermés dans les glaces du détroit de cette baie l'espace de vingt-sept jours. Les courants en firent déboucher, le 15 d'août, *le Pélican*, que montait M. d'Iberville, qui était à six lieues de Digne, situé à soixante-trois degrés huit minutes, à l'extrémité du détroit. Ce vaisseau arriva seul devant le fort Nelson le 5 de septembre. Étant mouillé à deux lieues de terre, il aperçut trois vaisseaux sous le vent, que M. d'Iberville crut être les autres navires. Après avoir levé l'ancre sur les sept heures du matin, il chassa sur eux ; et, leur ayant fait les signaux de reconnaissance, auxquels ils ne répondirent point, il connut qu'ils étaient anglais, comme cela se trouva vrai. L'un était *le Hampshire*, de guerre, de trente-six pièces de canon et de cent cinquante hommes d'équipage, et les autres *le Deriny* et *le Habsousbaye*, de

trente-deux. M. d'Iberville, malgré l'inégalité des forces, se disposa à les attaquer. Les trois vaisseaux anglais s'attachèrent à démâter le vaisseau du roi. Après trois heures et demie de combat le commandant du *Hampshire* prolongea *le Pélican* pour le couler à fond, et il se fit à bout portant, de part et d'autre, une décharge générale de mousqueterie et des canons à mitraille de toutes les batteries. Les canons du *Pélican* furent pointés si à propos, que *le Hampshire* en fut coulé bas et sombra dans le moment sous voiles. *Le Habsousbaye* amena aussitôt pavillon, et *le Deriny* prit la fuite. Mais ensuite le temps devint si rude, que *le Habsousbaye* s'échoua sur une basse, et *le Pélican* fit naufrage d'un vent du nord-est, qui le jeta à la côte. On se sauva à terre en canot et en radeaux.

« Les troupes formèrent un camp à leur arrivée, et trois jours près M. d'Iberville attaqua le fort de Bourbon. Il commença le 11 à faire faire des escarmouches à la faveur de quelques petits ruisseaux et de quelques troncs d'arbres brûlés. Il était en cet état lorsque les autres vaisseaux arrivèrent. *Le Palmier* lui envoya, le 12, un mortier, que l'on tenta de mener à une batterie qui avait été faite à deux cents pas du fort, dans un bois taillis, nonobstant le grand feu que les ennemis firent. On les bombarda depuis dix heures du matin jusqu'à quatre heures du soir ; et pendant ce temps-là on les harcela par des escarmouches. Ils firent un feu continuel de canons et de bombes.

« M. d'Iberville fit sommer le gouverneur de se rendre,

et lui fit dire que, s'il s'exposait à souffrir un assaut, on ne recevrait aucunes propositions de sa part. On travailla à dresser une nouvelle batterie, qui aurait fait un furieux désordre, si, sur les quatre heures du soir, le gouverneur n'eût envoyé trois députés à M. d'Iberville, qui lui apportèrent une capitulation par laquelle il demandait tout le quartier qui appartenait à la compagnie de Londres. Cette proposition étant trop avantageuse pour des gens qui étaient à sa discrétion, il la refusa. Le gouverneur envoya, sur les huit heures du soir, un député avec une lettre pour M. d'Iberville, par laquelle il demandait deux mortiers de fonte et quatre pièces de canon du même métal, qu'il avait apportées l'année précédente, lorsque les Anglais prirent ce fort sur les Canadiens : ce qu'il refusa. Enfin, le lendemain 13, le gouverneur lui envoya trois otages pour lui dire qu'il lui rendait la place, le priant d'en laisser faire l'évacuation à une heure après midi.

« MM. de la Poterie et de Serigny s'en rendirent les maîtres, et le gouverneur en sortit à une heure, à la tête de la garnison, tambour battant, mèches allumées, enseignes déployées et avec les bagages. M. de Boisbriant se trouva à sa rencontre à la tête de plus de deux cents Canadiens.

« Ce fort était composé de trois bastions et demi-bastions, dont il y en eut un qui sauta en l'air de deux bombes qu'on y jeta. Une autre bombe renversa une galerie qui entourait un grand corps de logis, et une quatrième tomba au milieu de la place, et blessa trois

hommes. On ne perdit à ce siége qu'un Canadien, qui fut tué[1]. »

CCCCXL.

MARIAGE DE LOUIS DE FRANCE, DUC DE BOURGOGNE, ET DE MARIE-ADÉLAIDE DE SAVOIE. — 7 DÉCEMBRE 1697.

Ant. Dieu.

Le traité de Ryswick rendit encore une fois la tranquillité à l'Europe. La France victorieuse, mais épuisée, dut renoncer à la plupart de ses nouvelles conquêtes. La paix, que l'état du royaume rendait si nécessaire, fut publiée à Paris le 4 novembre 1697, suivant le cérémonial d'usage, et accueillie avec les plus grandes démonstrations d'enthousiasme.

Cependant le mariage de Louis de France, duc de Bourgogne, avec la princesse Marie-Adélaïde de Savoie, avait été une des stipulations du traité de Ryswick. Malgré le jeune âge des deux époux, dont l'un avait quinze ans et l'autre onze, leur union fut célébrée sans retard.

« On n'était occupé que de la magnificence qui devait éclater à ces noces : on en pressait extraordinairement les préparatifs, et l'on prétendait surpasser tout ce qui avait été fait en de pareilles occasions. Les dames surtout n'y épargnaient aucunes dépenses. Elles devaient avoir six habits différents, et ces habits étaient tellement chargés de dorures, que l'on eut assez de

[1] *Histoire militaire de Louis XIV*, par Quincy, t. III, p. 390.

peine à les porter. L'habit de M. le duc de Bourgogne était de velours noir, tout couvert de perles... L'habit de la princesse était d'un drap d'argent, tout couvert de pierreries. Le roi était habillé d'un drap d'or, sur les coutures duquel il y avait un point d'Espagne d'or, large de quatre doigts. M. le dauphin et tous les princes étaient aussi magnifiquement vêtus, et tous ces habits étaient relevés de broderies d'or, et éclatants de pierreries agréablement diversifiées et mises en œuvre. Tout étant prêt pour la cérémonie, elle fut célébrée à Versailles, le 7 de décembre, par le cardinal de Coislin, en la manière suivante : M. des Granges, maître des cérémonies, alla, sur les onze heures du matin, prendre M. le duc de Bourgogne dans son appartement, et le conduisit en celui du roi. Sa majesté se rendit ensuite chez madame la duchesse de Bourgogne, et la mena à la chapelle, accompagnée du duc d'Anjou, du duc de Berry, des princes et princesses du sang, de la duchesse de Verneuil, des cardinaux d'Estrées, de Janson et de Furstemberg et de l'archevêque de Reims. Le cardinal de Coislin, premier aumônier du roi, dit la messe en mitre, revêtu de ses habits pontificaux, et fit la cérémonie du mariage.

« Sa majesté donna ensuite un magnifique dîner aux nouveaux mariés[1]. »

[1] *Histoire de Louis XIV*, par Limiers, t. III, p. 2.

CCCCXLI.

PHILIPPE DE FRANCE, DUC D'ANJOU, DÉCLARÉ ROI D'ESPAGNE (PHILIPPE V). — 16 NOVEMBRE 1700.

Baron GÉRARD. — 1824.

Charles II, roi d'Espagne, mourut sans postérité, le 1^{er} novembre de l'année 1700. Déjà, depuis plusieurs années, sa succession était convoitée par des prétendants divers, et deux traités même l'avaient partagée. Mais la fierté espagnole se révolta contre le démembrement de la monarchie de Charles-Quint, et les principaux conseillers de Charles II, le cardinal Porto-Carrero et le comte de Monterey, firent violence à ses affections de famille, pour décider le prince mourant à laisser à un petit-fils de Louis XIV son vaste héritage. Charles II, en effet, après avoir consulté le pape Innocent XI, fit un testament par lequel il léguait tous ses royaumes à Philippe, duc d'Anjou, sous la condition que la couronne d'Espagne ne pourrait jamais être unie à celle de France. Ce fut le 2 octobre 1700, un mois avant sa mort, qu'en signant ce testament il signa, selon la belle expression de Saint-Simon, « la ruine de sa maison et la grandeur de la France. »

Cependant Louis XIV, qui comprenait quel fardeau de guerre il fallait accepter avec le legs de Charles II, ne voulut point prendre seul une si grave décision. Il convoqua son conseil, et, après une longue délibéra-

tion, dans laquelle le grand dauphin défendit les droits de son fils avec une énergie de langage inaccoutumée, il fut résolu que le testament serait accepté.

On était impatient à la cour de Madrid de voir arriver le nouveau roi : « L'ambassadeur d'Espagne reçut de nouveaux ordres et de nouveaux empressements pour demander M. le duc d'Anjou. Le lundi 15 novembre le roi partit de Fontainebleau entre neuf et dix heures, n'ayant dans son carrosse que monseigneur le duc de Bourgogne, madame la duchesse de Bourgogne, madame la princesse de Conti et la duchesse de Lude. Il arriva à Versailles vers quatre heures.

« Le lendemain, mardi 16 novembre, le roi, au sortir de son lever, fit entrer l'ambassadeur d'Espagne dans son cabinet, où M. le duc d'Anjou s'était rendu par les derrières. Le roi, le lui montrant, lui dit qu'il le pouvait saluer comme son roi. Aussitôt il se jeta à genoux à la manière espagnole, et lui fit un assez long compliment en cette langue. Le roi lui dit qu'il ne l'entendait pas encore, et que c'était à lui à répondre pour son petit-fils. Tout aussitôt après le roi fit, contre toute coutume, ouvrir les deux battants de la porte de son cabinet, et commanda à tout le monde, qui était là presque en foule, d'entrer ; puis, passant majestueusement les yeux sur la nombreuse compagnie : « Mes-
« sieurs, leur dit-il en montrant le duc d'Anjou, voilà
« le roi d'Espagne. La naissance l'appelait à cette cou-
« ronne, le feu roi aussi par son testament, toute la na-
« tion l'a souhaité et me l'a demandé instamment ; c'était

« l'ordre du ciel ; je l'ai accordé avec plaisir. » Et se tournant à son petit-fils : « Soyez bon Espagnol, c'est « présentement votre premier devoir ; mais souvenez-« vous que vous êtes né Français pour entretenir l'union « entre les deux nations ; c'est le moyen de les rendre « heureuses et de conserver la paix de l'Europe [1]. »

Ce fut alors aussi que Louis XIV prononça le mot si connu : « Il n'y a plus de Pyrénées. »

CCCCXLII.

PRISE DE QUINZE VAISSEAUX HOLLANDAIS PAR NEUF VAISSEAUX FRANÇAIS. — 21 AVRIL 1703.

GUDIN. — 1839.

Quand Louis XIV eut notifié aux diverses cours de l'Europe l'avénement de son petit-fils au trône d'Espagne, la première impression qui s'y manifesta fut celle d'une profonde stupeur. Guillaume III, qui ne pouvait entraîner à son gré le parlement anglais dans les projets de sa politique haineuse, commença par reconnaître Philippe V au nom de la Grande-Bretagne et des Provinces-Unies. L'empereur Léopold se borna à protester et à négocier, pendant que l'électeur de Bavière et le duc de Savoie, se déclarant en faveur de Louis XIV, abdiquaient entre ses mains leurs prétentions à la succession espagnole. Mais cet état des choses dura peu : il ne fallait à la cour de Vienne pour éclater

[1] *Mémoires de Saint-Simon*, t. III, p. 38.

que le temps de former une nouvelle coalition contre la France. Louis XIV aida le roi Guillaume à y faire entrer l'Angleterre, en donnant imprudemment au fils de Jacques II, mort, le titre de Jacques III. Dès lors la guerre, qui d'abord, en 1701, n'avait eu que le Milanais pour théâtre, se fit à la fois en Italie, en Allemagne, et dans les Pays-Bas; la France, à qui quatre années de paix avaient à peine donné le temps de respirer, eut contre elle les armées de l'empire, de l'Angleterre et de la Hollande, commandées par Marlborough et le prince Eugène.

Cependant les succès se balancèrent dans la campagne de 1702. Le duc de Vendôme tint tête en Italie au prince Eugène, et l'électeur de Bavière, avec Catinat et Villars, assura en Allemagne la supériorité des armes françaises.

L'année 1703 fut également marquée par d'heureux faits d'armes sur terre et sur mer. Dans cette guerre, en effet, comme dans la précédente, Louis XIV avait à combattre les deux puissantes marines de la Grande-Bretagne et des Provinces-Unies, et en même temps qu'il entretenait de formidables armées au pied des Alpes, sur les bords du Rhin et du Danube, et sur ceux de la Meuse et de l'Escaut, il fallait qu'il armât des flottes considérables pour défendre les côtes de son royaume, et soutenir l'honneur du pavillon français sur l'Océan et la Méditerranée. Si, pendant ces douze ans d'une lutte non interrompue, la France ne remporta pas sur mer d'éclatantes victoires, les succès du moins furent partagés

entre elle et ses ennemis. Épuisée par de si longs et si prodigieux efforts, c'était tout ce qu'elle pouvait prétendre.

« La flotte de vaisseaux marchands de Hollande sortit de la Meuse le 19 avril, pour aller à la rivière de Londres avec quelques yachts d'Angleterre, où étaient milord Paget et le baron de Baisan, ministre du roi de Pologne. Cette flotte fut attaquée le 21 par trois vaisseaux de guerre du roi, et par six capres de Dunkerque, d'Ostende et du Havre. Après un rude combat, deux vaisseaux de guerre, qui servaient de convoi à la flotte, furent pris, et les armateurs, pendant le combat, prirent treize vaisseaux marchands[1]. »

CCCCXLIII.

M. DE COËTLOGON PREND QUATRE VAISSEAUX HOLLANDAIS ET EN COULE A FOND UN CINQUIÈME A LA HAUTEUR DE LISBONNE. — MAI 1703.

GUDIN. — 1839.

« Le marquis de Coëtlogon, qui était parti de Brest le 13 de mai, avec cinq gros vaisseaux, rencontra, à la hauteur de Lisbonne, une flotte anglaise et hollandaise de près de cent voiles, escortée par cinq vaisseaux de guerre auxquels il s'attacha d'abord, et, après quelques heures d'un combat fort opiniâtre, il en prit quatre et coula à fond le cinquième. On trouva sur un de ces vaisseaux le comte de Wallenstein, ambassadeur de l'Empereur auprès du roi de Portugal. Pendant le combat

[1] *Histoire militaire de Louis XIV*, par Quincy, t. IV, p. 211.

tous les vaisseaux marchands se sauvèrent et retournèrent dans les ports de Portugal, d'où ils étaient partis. Le marquis de Coëtlogon rentra dans le port de Toulon avec les quatre vaisseaux de guerre qu'il avait pris [1]. »

CCCCXLIV.

PRISE D'AQUILÉE PAR M. DUQUESNE-MONIER. — 23 JUILLET 1703.

GUDIN. — 1839.

« M. Duquesne-Monier, qui commandait dans la Méditerranée *le Fortuné* et *l'Éclair*, avec deux barques de pêcheurs du pays qui portaient deux petits mortiers, et des chaloupes qu'on lui avait envoyées de Toulon, apprit qu'il y avait dans Aquilée, ville qui appartenait à l'Empereur, un gros magasin de blé, d'huile, de fromage et de porc salé, qui était destiné pour l'armée de l'Empereur en Italie. Il résolut d'aller attaquer cette place avec les troupes qu'il avait sur sa petite flotte. Cette ville est située dans le Frioul, environ à sept lieues dans les terres. L'on n'y pouvait aller par eau qu'avec de petits bateaux plats, et l'on était obligé de passer par de petits canaux fort étroits, où il y avait très-peu d'eau. Il partit pour cette expédition la nuit du 22 de juillet, et arriva le 23, à dix heures du matin, à trois quarts de lieue de la ville, après avoir été cent fois prêt à s'en retourner, parce qu'il ne pouvait faire passer ses bâtiments par le peu d'eau qu'il trouvait. Il découvrit

[1] *Histoire militaire de Louis XIV*, par Quincy, t. IV, p. 211.

une redoute environnée d'un petit fossé plein d'eau, avec un corps de garde qui était nouvellement fait, et une maison vis-à-vis, mais à une petite portée de mousquet ; le canal était si étroit, que deux chaloupes avaient beaucoup de peine à y passer. Il aperçut en même temps cinquante ou soixante hommes qui étaient au pied de la redoute. Il fit avancer deux chaloupes avec chacune une pièce de canon, et la compagnie de grenadiers commandée par M. de Beaucaire, pour la canonner, et fit débarquer en même temps pour l'enlever. Ils ne jugèrent pas à propos de les attendre. Les grenadiers mirent pied à terre et bouleversèrent la redoute le plus promptement qu'ils purent. A un quart de lieue de là, M. Duquesne, qui avait marché avec les troupes, trouva un retranchement soutenu d'une redoute et entouré d'une haie vive, à l'endroit le plus étroit du canal, où il ne pouvait passer qu'une chaloupe : les avirons même touchaient au bord. M. Duquesne l'ayant reconnu, prit le parti, la nuit approchant, de faire mettre pied à terre à cent vingt soldats qu'il avait amenés avec lui, dont il y avait cinquante grenadiers, et de poster une chaloupe à canon devant, et une barque de pêcheurs qui avait deux petits mortiers derrière pour bombarder, canonner et faire en même temps attaquer, ce qui leur parut très-difficile, étant obligés, pour y aller, de passer quantité de haies vives par un endroit où l'on ne pouvait défiler que l'un après l'autre. Cependant, comme l'affaire était pressante, il ordonna à M. de Beaucaire de donner avec ses grenadiers et le reste du bataillon,

pendant qu'il ferait bombarder et canonner par ses barques de pêcheurs et ses chaloupes. Pour lui, il n'était pas en état de sauter dans un retranchement, parce qu'il avait perdu un bras. Les petites bombes et les canons, qui incommodaient beaucoup les ennemis, et les troupes qu'ils voyaient venir droit à leurs retranchements en bon ordre, les obligèrent de prendre la fuite de l'autre côté du canal, et M. Duquesne fut fort surpris, sur les sept heures et demie du soir, étant à une portée du canon de la ville, de voir venir un officier que M. de Beaucaire lui envoyait pour lui dire que les troupes du roi étaient en bataille dans la ville. Elles avaient marché avec beaucoup de fierté, et avaient exécuté ses ordres avec une extrême diligence. Les ennemis avaient quelques troupes réglées, avec un nombre considérable de milices. M. Duquesne trouva dans la ville beaucoup de vivres, et en emporta tout ce qu'il put. Il fit brûler une quantité de blé en gerbes qui étaient dans la ville et dans la campagne, et se retira ensuite sans avoir fait aucune perte [1]. »

CCCCXLV.

COMBAT A LA HAUTEUR D'ALBARDIN. — 10 AOUT 1703.

Gudin. — 1839.

« Le comte de la Luzerne, qui s'embarqua le 1ᵉʳ d'août sur le vaisseau *l'Amphitrite*, ayant sur son bord le mar-

[1] *Histoire militaire de Louis XIV*, par Quincy, t. IV, p. 209.

quis de Lanquetot, capitaine en second, avait ordre d'aller croiser dans le nord de l'Écosse avec les navires *le Jersey* et *les Jeux*, commandés par MM. de Camilly et de Beaujeu. Ils joignirent le 9 une escadre que commandait M. de Saint-Pol à la hauteur d'Albardin et de Boucanes. Ils découvrirent, le 10 au matin, la flotte de la pêche du hareng de la Meuse, composée de deux cents voiles, et escortée de quatre vaisseaux de guerre hollandais, de quarante ou de cinquante canons chacun. Ils firent force de voiles pour les joindre, ce qui fut fait en très-peu de temps. M. de Saint-Pol n'allant pas si bien que M. de la Luzerne, et voyant que la nuit s'approchait, prit le parti de les faire attaquer par *le Jersey* et *les Jeux*, qui étaient deux vaisseaux pris ci-devant par les armateurs de Dunkerque. M. de la Luzerne attaqua le commandant du convoi, lequel se rendit après avoir essuyé deux bordées de près. M. de Camilly et M. de Roquefeuille en firent autant des deux autres, qu'ils amenèrent de même; mais le quatrième, étant bon voilier, échappa et se sauva à la faveur de la nuit. Les vaisseaux de flotte s'écartèrent pendant le combat; on en prit et brûla trente et un, sans ceux qui furent rançonnés par plusieurs armateurs. M. de Saint-Pol fit mettre sur quatre de ces bâtiments huit cents Hollandais qu'on avait faits prisonniers dans cette action, et qu'il renvoya à Calais par M. de Lanquetot, qui y arriva le 24 [1]. »

[1] *Histoire militaire de Louis XIV*, par Quincy, t. IV, p. 215.

CCCCXLVI.

PRISE DE BRISACH. — 6 SEPTEMBRE 1703.

M. Franquelin. — 1837.

« Monsieur le comte de Toulouse était parti pour Toulon, et monseigneur le duc de Bourgogne pour aller prendre le commandement de l'armée du maréchal de Tallard sur le Rhin, où le prince Louis de Bade et les autres généraux en chef de l'Empereur, occupés à la tête de divers corps à s'opposer aux progrès déjà faits de l'électeur de Bavière, et à ceux qu'ils en craignaient bien plus depuis que Villars l'avait joint, n'étaient pas en état de s'opposer beaucoup aux projets du maréchal de Tallard, qui fut assez longtemps à observer le prince Louis et à subsister, tandis que l'empire tremblait dans son centre par les avantages que l'électeur avait remportés sur les impériaux, et que la diète de Ratisbonne ne s'y continuait que sous ses auspices.

« Monseigneur le duc de Bourgogne, après plusieurs camps, avait passé le Rhin. Le maréchal de Vauban partit de Paris, le joignit peu après, et le 15 août Brisach fut investi. Marsin avait paru le matin du même jour devant Fribourg. Le gouverneur, se croyant investi, brûla ses faubourgs, et celui de Brisach lui envoya quatre cents hommes de sa garnison et soixante canonniers. Tous deux en furent les dupes, et Brisach se trouva investi le soir. Il tint jusqu'au 6 septembre, et

Denonville, fils d'un des sous-gouverneurs des trois princes, en apporta la nouvelle, et Mioneur la capitulation. La garnison, qui était de quatre mille hommes, était encore de trois mille cinq cents, qui sortirent par la brèche avec les honneurs de la guerre, et furent conduits à Rhinfeld. La défense fut médiocre. Monseigneur le duc de Bourgogne s'y acquit beaucoup d'honneur par son application, son assiduité aux travaux, avec une valeur simple et naturelle qui n'affecte rien et qui va partout où il convient et où il y a à voir, à ordonner, à apprendre, et qui ne s'aperçoit pas du danger. Marsin, qui prenait jour de lieutenant général, mais que le roi avait attaché à sa personne pour cette campagne, lui faisait souvent là-dessus des représentations inutiles. La libéralité, le soin des blessés, l'affabilité et sa mesure suivant l'état des personnes et leur mérite, lui acquirent les cœurs de toute l'armée. Il la quitta à regret sur les ordres réitérés du roi, pour retourner en poste à la cour, où il arriva le 22 septembre, à Fontainebleau [1]. »

CCCCXLVII.

BATAILLE DE SPIRE. — 14 NOVEMBRE 1703.

.

Pendant que le duc de Bourgogne retournait à la cour, le maréchal de Tallard marcha vers Landau, pour mettre le siége devant cette ville. L'opiniâtre résistance

[1] *Mémoires de Saint-Simon*, t. IV, p. 28 et 36.

de la garnison, qui se prolongea pendant un mois, donna le temps aux impériaux d'accourir au secours de la place. Tallard, à la nouvelle de leur approche, quitta son camp pour marcher à leur rencontre, et leur livra bataille près de Spire. Le choc fut rude et le carnage affreux. L'infanterie française, fidèle au nouveau système de guerre qu'elle commençait à pratiquer avec tant de succès, essuya le feu des alliés sans tirer un seul coup, fondit sur leurs bataillons en colonnes serrées, la baïonnette au bout du fusil, les enfonça et les tailla en pièces. La cavalerie ennemie fut également renversée par les escadrons français. Les impériaux perdirent au moins cinq mille morts et trois ou quatre mille prisonniers. Le prince de Hesse-Cassel et le comte de Nassau-Weilbourg, qui s'étaient flattés d'arracher Landau aux mains des Français, virent cette ville ouvrir le lendemain ses portes au maréchal de Tallard.

CCCCXLVIII.

BATAILLE NAVALE DE MALAGA. — 24 JUILLET 1704.

Tableau du temps.

On avait fait dans les ports d'Angleterre et de Hollande de grands préparatifs pour soutenir les prétentions de l'archiduc Charles à la couronne d'Espagne. Louis XIV, qui sur terre comme sur mer balançait encore la fortune de ses ennemis, arma de son côté; il confia le commandement de sa flotte au comte de Toulouse, grand amiral

de France : le maréchal de Cœuvres était sous ses ordres. Le prince, à la tête d'une flotte de vingt-trois vaisseaux de guerre, partit de Brest le 16 de mai, se portant à la recherche de la flotte ennemie, qui avait quitté Lisbonne quelques jours auparavant, et par un heureux coup de main s'était emparée de Gibraltar. Les vaisseaux de Toulon et les galères ayant rejoint l'armée, le comte de Toulouse se trouva à la tête de trente-deux vaisseaux, dix-neuf galères, huit galiotes à bombes, six brûlots et plusieurs bâtiments de transport. La flotte anglo-hollandaise ne comptait pas moins de soixante et quatorze voiles. L'amiral Showel commandait l'avant-garde, le corps de bataille était sous les ordres de l'amiral Rook, et l'amiral van Calemburg avec les vaisseaux hollandais était à l'arrière-garde. Le 24 de juillet les deux armées étaient en présence. « Il était alors dix heures, et le feu commença généralement par toute la ligne. Les armées étaient à onze lieues au nord et au sud de Malaga, les ennemis ayant toujours le vent sur les Français. L'amiral Rook alla attaquer M. le comte de Toulouse; mais il ne soutint pas longtemps son feu. Il fit arriver deux vaisseaux frais pour le relever; et quand il les vit bien battus, il reprit leur place. On n'avait jamais vu un feu pareil à celui de l'amiral de France. M. le comte de Toulouse combattit avec tant de force et de valeur l'amiral d'Angleterre, qu'il l'obligea de plier et de quitter prise avec sa division. Le maréchal de Cœuvres eut beaucoup de part à cette glorieuse action, et conduisit toutes choses avec autant de prudence que de capacité. Le bailli de

Lorraine avait placé son navire le plus près des ennemis qu'il avait pu. Il y fut blessé si dangereusement qu'il mourut à minuit, avec la même constance et la même fermeté qu'il avait témoignées dans le combat. M. de Grand-Pré, qui se trouva commander son vaisseau après lui, se comporta si bien qu'on ne s'aperçut point de sa perte, et ce vaisseau fit tout ce qu'on pouvait désirer. Il soutint le feu de trois frégates de soixante et dix canons jusqu'à quatre heures; après quoi l'amiral Rook, lassé du feu de M. le comte de Toulouse, passa à lui, et il le reçut de son mieux[1]. »

On se battit sur toute la ligne avec un acharnement sans égal, et le combat ne fut pas moins vif à l'avant qu'à l'arrière-garde. Il ne cessa qu'à la fin de la journée. Les armées restèrent en présence pendant toute la nuit qui suivit la bataille, et échangèrent encore des coups de canon. Enfin, le lendemain matin, la flotte anglo-hollandaise se retira. « Sitôt que le roi d'Espagne (Philippe V) eut appris le gain de cette bataille, il voulut en témoigner à M. le comte de Toulouse sa satisfaction, et lui envoya l'ordre de la Toison, aussi bien qu'au maréchal de Cœuvres, à qui il adressa son portrait enrichi de diamants[2]. »

[1] *Histoire militaire de Louis XIV,* par Quincy, t. IV, p. 432.
[2] *Ibid.* p. 438.

CCCCXLIX.

COMBAT NAVAL LIVRÉ PAR LE CHEVALIER DE SAINT-POL CONTRE LES ANGLAIS. — 31 MAI 1705.

MORT DU CHEVALIER DE SAINT-POL.

GUDIN. — 1839.

« Le chevalier de Saint-Pol sortit de Dunkerque le 30 mai avec une escadre de quatre vaisseaux. Il découvrit, à la pointe du jour, huit navires anglais chargés de morue, et le 31 il vit la flotte anglaise de la mer Baltique, qui était de douze vaisseaux marchands, escortés par trois vaisseaux de guerre, savoir deux de soixante canons chacun, et le troisième de quarante. Il trouva à propos d'envoyer M. Bart, qui commandait la frégate *l'Héroïne*, et cinq armateurs qui étaient avec lui, pour se rendre maîtres des vaisseaux marchands, ce qui fut si bien exécuté qu'il ne s'en échappa qu'un petit bâtiment. Il réserva les quatre vaisseaux du roi pour combattre les trois vaisseaux ennemis; mais ayant attendu longtemps *le Triton*, commandé par le chevalier de Cayeux, qui ne pouvait le joindre parce qu'il était mauvais voilier, il se détermina à les aborder sans lui. Le signal ayant été fait, M. de Saint-Pol, qui montait *le Salisbury*, fut sur le commandant, nommé *le Pendet*, M. de Roquefeuille avec *le Protée* s'attacha au vaisseau *le Pescoal*, et M. Hennequin, commandant *le Jersey*, attaqua le troisième, nommé *les Sorlingues*. Le combat fut rude et

opiniâtre. M. de Roquefeuille joignit et aborda le sien le premier, après en avoir essuyé un grand feu. Le chevalier de Saint-Pol ayant été tué d'un coup de mousquet, le comte d'Illiers prit le commandement et acheva le combat avec beaucoup de valeur. Il fit tout son possible pour aborder le commandant; mais ce vaisseau, prenant soin de l'éviter, et *le Salisbury* étant un peu tombé sous le vent, le commandant ennemi prit le parti de venir aborder M. de Roquefeuille, le mettant entre son camarade et lui. Il s'était rendu maître du vaisseau, et le second fut fort surpris de le trouver en état de le recevoir à son arrivée, n'ayant point encore tiré son canon de ce côté-là. Le feu qu'il fit avec le peu de de monde qui lui restait lui donna le temps d'appeler à son secours une partie de l'équipage qui avait sauté dans le premier vaisseau, et qui, animé par l'exemple des officiers, alla à l'abordage de ce second, dont il se rendit aussi maître.

« Quelque bonne volonté que témoignât M. de Cayeux, commandant *le Triton*, pour joindre les autres, il ne put y réussir qu'à la fin de l'action, qui dura trois heures. Il n'avait essuyé qu'un coup de canon, dont il eut le malheur d'avoir le bras emporté. Ainsi le vaisseau *le Protée*, qui n'était monté que de quarante-six pièces de canon, dont le plus gros était de douze livres de balles, eut l'avantage d'en prendre deux, dont l'un était percé pour soixante canons, et l'autre pour cinquante-huit, quoiqu'ils n'en eussent chacun que cinquante. M. Hennequin aborda et enleva le troisième.

« Toutes ces prises et les trois vaisseaux de guerre furent conduits à Dunkerque. Il y avait neuf cents prisonniers dessus. Elles furent estimées un million, et causèrent beaucoup de dommage aux négociants d'Angleterre, dont quelques uns firent banqueroute [1]. »

CCCCL.

BATAILLE DE CASSANO. — 16 AOUT 1705.

Tableau du temps.

Victor-Amédée, duc de Savoie, après avoir pendant deux ans prêté aux armes françaises une assistance douteuse, avait signé un traité d'alliance avec l'Empereur, et s'était déclaré contre Louis XIV. Dès lors ses états devinrent le théâtre de la guerre, et les villes de Nice, de Verue, de Chivasso, passèrent successivement aux mains des Français (1705). Toutes ces opérations devaient préparer le siége de Turin, but de la campagne. Mais, pour parer ce coup, le prince Eugène accourut des bords de l'Adige sur ceux de l'Adda, où il trouva le duc de Vendôme, avec son frère le grand-prieur [2]. « La première tentative qu'il fit pour passer l'Adda fut auprès de Treso; mais y ayant trouvé des obstacles insurmontables, plus par la rapidité et la profondeur du fleuve

[1] *Histoire militaire de Louis XIV,* par Quincy, t. IV, p. 663.

[2] Philippe de Vendôme, second fils de Louis Cardinal, duc de Vendôme, et de Laure Mancini, et frère de Louis-Joseph, duc de Vendôme.

que par l'opposition du duc de Vendôme, qui se présenta de l'autre côté, il marcha vers Treviglio et Cassano, précédé par un détachement sous les ordres du baron de Ried, dans la pensée de prévenir l'armée française. Cependant le duc de Vendôme, ayant fait une marche forcée, se trouva encore à l'autre bord, ce qui ne détourna point le prince Eugène du dessein qu'il avait formé. Il attaqua sans balancer l'armée française avec tant de violence, que ses troupes gagnèrent le pont sur le canal Ritorta, et poussèrent les Français dans l'eau. Ceux-ci, étant revenus à la charge, obligèrent les impériaux de le repasser; mais les Français furent repoussés de nouveau avec perte, pendant une heure, par la droite de l'armée impériale, au delà de l'Adda, malgré les efforts du duc de Vendôme, qui se mit deux fois à la tête des troupes pour les ramener au combat. L'attaque ne fut pas moins rude d'abord à la gauche des impériaux contre la droite des Français, dont plusieurs bataillons furent renversés; mais ceux-là, n'ayant pu soutenir leur première attaque, après avoir passé un canal, où leurs armes à feu s'étaient mouillées, furent repoussés par les Français des bords d'un autre canal qu'ils ne purent traverser à cause de sa profondeur; il s'y noya même un grand nombre de soldats, pour s'être jetés dans l'eau par une bravoure excessive. Le prince Eugène, qui se trouva durant l'action au plus fort du feu pour animer les troupes, leur ordonna alors de s'arrêter, et resta sur le champ de bataille durant plus de trois heures, quoique les Français fissent, de la tête de leur pont et du château

de Cassano, un feu extraordinaire de canon et de mousqueterie[1]. »

« L'action commença à une heure après midi, et ne finit qu'à cinq heures au soir. Les ennemis n'ayant point été poursuivis par delà le Naviglio, se retirèrent à Treviglio. La nuit du combat, le prince Eugène fit porter à Palazzuolo tous les blessés qu'il avait pu sauver, lesquels montaient, suivant l'état du commissaire impérial, à quatre mille trois cent quarante-sept. Il laissa sur le champ de bataille six mille cinq cent quatre-vingt-quatre hommes. On leur fit mille neuf cent quarante-deux prisonniers le jour du combat ou le lendemain matin, parce qu'on en trouva plusieurs que leurs blessures avaient empêchés de suivre leur armée, et pour lesquels M. de Vendôme donna ses ordres, afin qu'on en eût soin. On prit sept pièces de canon, sept drapeaux et deux étendards. Parmi les blessés étaient le prince Joseph de Lorraine et le prince de Wurtemberg, qui moururent de leurs blessures. Le prince Eugène fut aussi blessé dans l'action.

« Le gain de la bataille de Cassano rompit toutes les mesures que le prince Eugène avait prises pour pénétrer en Piémont et pour secourir le duc de Savoie, qui était fort pressé, et le contraignit, par plusieurs marches hardies que M. de Vendôme fit devant lui, et par plusieurs belles manœuvres, d'aller prendre des quartiers d'hiver dans le même pays où les impériaux avaient commencé la guerre. Cela donna lieu au duc de Berwick

[1] *Histoire de Louis XIV*, par Limiers, t. III, p. 179.

de terminer cette campagne par la prise du château de Nice, qui ôta toute espérance au duc de Savoie de recevoir aucun secours[1]. »

CCCCLI.
COMBAT LIVRÉ PAR LE CHEVALIER DES AUGERS CONTRE LES HOLLANDAIS. — 13 AVRIL 1706.

<div style="text-align:right">Gudin. — 1839.</div>

« Le chevalier des Augers partit de Brest le 7 de mars, par un vent très-favorable, avec une escadre composée du vaisseau *l'Élisabeth*, de soixante et dix canons, de *l'Achille*, de soixante, de la frégate *le Griffon*, de quarante-quatre, et de *la Naïade*, de dix-huit.

« Le 13 d'avril il se battit contre trois vaisseaux hollandais qu'il avait vus la veille tout le jour. Après cinq heures de combat M. des Augers, ayant coupé le mât de celui contre lequel il se battait, et lui ayant tué soixante hommes et blessé un plus grand nombre, l'obligea de se rendre. Ce navire s'appelait *le Rochetel*. Il envoya aussitôt prendre connaissance de cette prise, sur laquelle il y avait six caisses contenant chacune sept lingots d'argent pesant chacun huit marcs, et vingt-quatre autres caisses pleines d'escalins de Hollande, montant à deux cent mille livres ou florins de Hollande. M. Lappé, qui commandait *l'Achille*, prit aussi le sien, sur lequel il y avait environ quarante mille écus de Flandre dans deux caisses. Le troisième, qui s'était battu avec *le Grif-*

[1] *Histoire militaire de Louis XIV*, par Quincy, t. IV, p. 612 et 671.

fon, se sauva la nuit, après avoir été mis en fort mauvais état. M. de Soudelin, capitaine de ce dernier vaisseau, reçut un coup de mousquet dans la poitrine[1]. »

CCCCLII.
COMBAT DANS LA MER DU NORD. — 2 OCTOBRE 1706.

GUDIN. — 1839.

Le chevalier de Forbin commandait une escadre de sept navires, tant vaisseaux de guerre que frégates.

« Le 2 d'octobre il découvrit, à la pointe du jour, une flotte hollandaise qui venait de la mer Baltique, environ trois lieues sous le vent, composée de soixante voiles et convoyée par six vaisseaux de guerre ennemis, qui étaient au vent des marchands. Ils se mirent en ligne et en panne pour attendre ceux du roi. M. de Forbin fit aussitôt signal à ses vaisseaux d'aborder chacun le sien. Le combat commença sur les huit heures du matin. M. de Forbin joignit l'amiral hollandais ; *le Blackcoal*, commandé par M. Lanquetot, qui était de l'avant, aborda avec lui; il y eut beaucoup de fracas entre ces deux vaisseaux, qui étaient à bord du commandant hollandais lorsque le feu y prit; mais ils s'en retirèrent, et l'amiral hollandais sauta en l'air deux heures après. Le vaisseau que *le Blackcoal* devait combattre étant venu avec un troisième au secours de celui que *le Salisbury* allait aborder, il ne jugea pas à propos de le faire, ayant à

[1] *Histoire militaire de Louis XIV*, par Quincy, t. V, p. 265.

essuyer le feu de ces trois vaisseaux, dont il fut entièrement désemparé; il y eut cependant très-peu de monde tué, et les coups portèrent plus dans les mâts et dans les manœuvres que dans le corps du vaisseau. MM. Hennequin et Bart, qui commandaient les frégates *les Sorlingues* et *l'Héroïne*, abordèrent un vaisseau de cinquante canons, qu'ils prirent; les trois autres se sauvèrent, et toute la flotte marchande échappa pendant le combat. Le chevalier Forbin eut cent hommes tués ou blessés dans cette action, qui fut des plus vigoureuses; car les ennemis étaient supérieurs par la force des vaisseaux et des équipages. M. de Bresme, capitaine d'un de ses vaisseaux, fut tué; M. de Ligondez eut une jambe emportée, et MM. de Gourville et de Sillery furent dangereusement blessés. Le vaisseau de cinquante canons que prirent *les Sorlingues* et *l'Héroïne* fut conduit à Brest[1]. »

CCCCLIII.

BATAILLE D'ALMANZA. — 25 AVRIL 1707.

Dauzats (d'après un tableau du temps). — 1839.

L'année 1706 avait été fatale aux armées françaises. Dans les Pays-Bas le maréchal de Villeroy avait perdu la sanglante bataille de Ramillies; en Espagne, Philippe V se retirait devant l'archiduc, qui venait d'être proclamé roi à Madrid. Louis XIV plia sous les coups redoublés de la fortune, et se résigna à demander la

[1] *Histoire militaire de Louis XIV*, par Quincy, t. V, p. 264.

paix : elle lui fut refusée. Il réclama alors de la France un nouvel effort, espérant qu'il serait décisif. Pendant que Villars et Vendôme allaient arrêter l'ennemi sur le Rhin et à la frontière de Flandre, trente bataillons et vingt escadrons furent envoyés en Castille au maréchal de Berwick, qui s'était maintenu dans cette province. Avec ces renforts, l'armée des deux couronnes reprit aussitôt l'offensive, et en moins de quelques mois les deux Castilles furent entièrement reconquises; Philippe V rentra victorieux dans Madrid, et la guerre fut reportée aux frontières des royaumes de Murcie et de Valence. C'est là que fut livrée, le 25 avril 1707, la célèbre bataille d'Almanza.

Le maréchal de Berwick cherchait, par de prudentes manœuvres, à éviter le combat. Il attendait le duc d'Orléans, qui arrivait avec des renforts pour prendre le commandement de l'armée, et qui, à son grand regret, ne le rejoignit que le surlendemain de la victoire. Les ennemis ne voulurent pas l'attendre. Trente-cinq mille combattants étaient réunis sous les ordres du marquis de las Minas, général portugais, et du réfugié français Ruvigny, comte de Galloway. L'armée française ne comptait que trente mille hommes.

On vint la chercher jusque dans son camp.... « Le duc de Berwick, dit Saint-Simon, ne songea plus alors qu'à combattre. Le début en fut heureux. Bientôt après il se mit quelque désordre dans notre aile droite, qui souffrit un furieux feu. Le maréchal y accourut, la rétablit, et la victoire ne fut pas longtemps après à se

déclarer pour lui. L'action ne dura pas trois heures : elle fut générale, elle fut complète... Les ennemis, en fuite et poursuivis jusqu'à la nuit, perdirent tous leurs canons et tous leurs équipages, avec beaucoup de monde.... On eut en tout huit mille prisonniers, parmi lesquels deux lieutenants généraux, six maréchaux de camp, six brigadiers, vingt colonels, force lieutenants-colonels et majors, avec une grande quantité d'étendards et de drapeaux [1]. »

CCCCLIV.

COMBAT DANS LA MANCHE. — 13 MAI 1707.

Gudin. — 1839.

Une escadre de dix vaisseaux, une frégate et quatre barques longues, armée à Dunkerque et commandée par le chevalier de Forbin, mit à la voile le 11 mai, et fit route du côté de la Manche.

« Il eut avis, le lendemain 12, qu'il y avait passé une flotte sortie des dunes, composée de cinquante voiles, vaisseaux marchands et autres bâtiments chargés de provisions, qui allaient en Portugal et aux Indes occidentales. Il la suivit et la joignit le soir. Il la garda pendant la nuit, et le lendemain il se mit en devoir de l'attaquer, quoiqu'il lui parût qu'elle avait beaucoup de navires de force : elle était escortée de trois vaisseaux de guerre, qui étaient *le Hamptoncourt*, de soixante et dix pièces de canon,

[1] *Mémoires de Saint-Simon*, t. IV, p. 330.

le Graffton, de même force, *le Chêne royal*, de soixante et dix-neuf, et de deux frégates. Les autres navires qui lui avaient paru gros, et dont il y en avait un de trois ponts, ne se mirent pas en ligne.

« *Le Blackcoal*, commandé par M. de Tourouvre, attaqua le premier, et fut fort incommodé; M. de Roquefeuille avec *la Dauphine*, et le chevalier de Nangis avec *le Griffon*, enlevèrent ce navire. Le chevalier de Forbin attaqua le commandant, mais il déborda et perdit beaucoup de monde. *Le Jersey* et *le Protée*, l'un commandé par M. Bart, et l'autre par le comte d'Illiers, ne purent arrêter ce navire, qui força de voiles sans être poursuivi, et joignit le navire de la tête, que MM. Hennequin et de Vesins allaient combattre. Il avait reviré sur son commandant, pour être plus près du secours. M. Hennequin le suivit et combattit le commandant anglais, afin que M. de Vesins n'eût pas ces deux navires sur le corps. M. de Vesins n'y tint pas et passa de l'avant. Le navire anglais mit tous ses soins à acculer sur le commandant, qui allait aborder; de sorte qu'il pouvait ne pas trouver M. Hennequin entre deux. Il retint un peu le vent et continua son feu sur le commandant, en faisant tirer aussi sur l'autre navire. Il coupa la vergue d'artimon et ensuite le grand mât du commandant, puis il arriva pour l'aborder et le vaisseau se rendit. Le navire que M. de Vesins avait combattu et qu'il canonnait encore se trouva par le travers de M. Hennequin, qui le canonna aussi. Une de ses vergues de hune fut coupée, et il se détermina à arriver pour prendre la fuite,

suivi du *Salisbury*. M. Hennequin, voulant retenir le vent pour lui couper le chemin, la mer étant trop grosse, sa batterie ouverte et ses canons dehors, on l'avertit qu'il s'emplissait d'eau; et comme il vit que ses canons labouraient la mer, il fit amener ses huniers pour dresser le navire, avant que de faire rentrer ses canons dedans, et il fit fermer les sabords. Ce navire prit beaucoup d'avance sur lui, de sorte qu'il ne chassa plus. Il envoya au vaisseau qu'il venait de prendre M. de Cousserac, pour le commander. Les vaisseaux qui donnèrent la chasse au navire anglais qui fuyait ne purent le joindre, étant trop près de terre. Ce combat se donna sous le cap de Beveziers.

« Le soir cette escadre fit route vers Brest, où elle arriva à onze heures du matin le lendemain, et y amena trente-quatre vaisseaux marchands pris [1]. »

CCCCLV.

PRISE DES LIGNES DE STOLHOFFEN. — 23 MAI 1707.

.

La campagne de 1707, ouverte par la victoire d'Almanza, fut heureuse sur presque tous les points pour les armes de Louis XIV. Le maréchal de Villars, ayant passé le Rhin, au mois de mai, surprit les lignes de Stolhoffen, que les Allemands regardaient comme imprenables, dispersa les troupes qui les gardaient, et

[1] *Histoire militaire de Louis XIV,* par Quincy, t. V, p. 459.

s'empara de la nombreuse artillerie, ainsi que des approvisionnements de tout genre, que renfermaient ces retranchements. Il envahit ensuite le marquisat de Bade, le duché de Wurtemberg, le Palatinat, une partie de la Franconie, et étendit ses contributions jusqu'au delà d'Ulm. Il eut enfin la gloire de rendre à la France plus de huit cents prisonniers, et trente-cinq pièces de canon qu'elle avait perdues à la fatale journée d'Höchstett. Marlborough, alarmé des progrès de Villars, détacha une partie de ses troupes des Pays-Bas pour secourir l'armée impériale, et se condamna ainsi à une inaction profitable pour la France.

CCCCLVI.

LEVÉE DU SIÉGE DE TOULON. — 23 AOUT 1707.

.

Les alliés comptaient prendre leur revanche de tous ces échecs par le grand coup qu'ils allaient frapper au midi de la France. En effet, le duc de Savoie et le prince Eugène, après avoir chassé les Français de Nice, étaient entrés en Provence, et avaient mis le siége devant Toulon, qui n'était défendu alors que par de mauvais ouvrages, et cinq ou six bataillons de troupes de terre et de mer. L'alarme fut grande à Versailles en voyant la France ainsi *prise à revers,* et une flotte anglaise prête à se saisir du second port du royaume. Mais le petit nombre de bras que renfermait la ville suffit,

par des prodiges d'activité et de courage, pour la mettre en état de défense. Un vaste retranchement, élevé en quelques jours sur les hauteurs de Sainte-Catherine, arrêta les premiers efforts du duc de Savoie, et donna le temps à plus de soixante bataillons de se rassembler sous les murs de Toulon, de manière à former une armée en face de l'armée ennemie. Ce fut en vain que l'amiral Showel avec sa flotte parut devant le port comme pour le forcer : « La marine, dit Saint-Simon, qui fit merveille des mains et de la tête, avait désarmé tous ses bâtiments, et en avait enfoncé le plus grand nombre à l'entrée du port pour le boucher. » Les attaques du duc de Savoie contre les hauteurs de Sainte-Catherine ne furent pas plus heureuses. Le 15 août le maréchal de Tessé emporta les retranchements élevés par l'ennemi en face des lignes françaises, et lui tua quatorze cents hommes, parmi lesquels le prince de Saxe-Gotha, lieutenant-général des armées impériales. Ces échecs, la nouvelle de la prochaine arrivée du duc de Bourgogne avec des forces considérables, enfin « la maladie, la désertion, la disette même, qui diminuaient les troupes alliées de jour en jour, déterminèrent le duc de Savoie et le prince Eugène à la retraite. Ils l'exécutèrent dans la nuit du 22 au 23 août, » après un mois de siège. C'était la seconde fois que le duc de Savoie, comme avant lui Charles-Quint, apprenait par sa propre expérience combien il est difficile d'entamer la France par cette frontière des Alpes.

CCCCLVII.

SIÉGE DE LÉRIDA. — 9 SEPTEMBRE 1707.

INVESTISSEMENT DE LA PLACE.

.

Le duc d'Orléans avait rejoint l'armée française deux jours après la bataille d'Almanza.

« Le duc de Berwick, dit Saint-Simon, alla au-devant de M. le duc d'Orléans, bien en peine de la réception qu'il lui ferait et du dépit qu'il aurait de trouver besogne faite. L'air ouvert de M. le duc d'Orléans, et ce qu'il dit d'abordée au maréchal, sur ce qu'il était déjà informé qu'il avait fait tout ce qu'il avait pu pour l'attendre, le rassurèrent. Il y joignit de justes louanges; mais il ne put s'empêcher de se montrer fort touché de son malheur, qu'il avait tâché d'éviter par toute la diligence imaginable, et par ne s'être pas même arrêté à Madrid autant que la plus légère bienséance l'aurait voulu. Enfin le prince, persuadé avec raison qu'il n'avait pu être attendu plus longtemps par l'attaque des ennemis dans le camp même du maréchal, et le maréchal à l'aise, ils ne furent point brouillés, et cette campagne jeta entre eux les fondements d'une estime et d'une amitié qui ne s'est depuis jamais démentie[1]. »

Le duc d'Orléans prit aussitôt le commandement général de l'armée, soumit les provinces de Valence

[1] *Mémoires de Saint-Simon*, t. V, p. 332.

et d'Aragon, et termina la campagne par le siége de Lérida.

« Cette ville, située sur la Sègre, est, par sa position, une des plus importantes de la monarchie d'Espagne. Outre son assiette avantageuse, qui la fait regarder comme le rempart de la Catalogne, les ingénieurs anglais et hollandais avaient commencé à augmenter les fortifications en 1705, sans discontinuer d'y travailler depuis ce temps-là. Les ennemis s'attendaient depuis longtemps que M. le duc d'Orléans en ferait le siége, et ils en furent bien plus persuadés, lorsqu'ils surent les apprêts que l'on avait faits en France et en Espagne. C'est pourquoi ils n'oublièrent rien pour la munir de tout ce qui était nécessaire pour y faire une longue résistance. Ils eurent tout le temps de travailler aux fortifications et d'y mettre une bonne garnison. Elle était composée de deux bataillons anglais, d'un hollandais, de deux portugais et de deux de miquelets. Elle était commandée par le prince de Darmstadt (Louis XIV). Outre la ville, qui était forte par elle-même, il y a un fort situé du côté de l'ancien château de la place, très peu accessible, étant situé sur un rocher fort escarpé, excepté du côté de la ville, où il y a une pente de terre que les ennemis avaient fortifiée par un grand ouvrage, avec un chemin couvert. M. le duc d'Orléans trouva beaucoup de difficultés à rassembler toute l'artillerie et les munitions nécessaires pour cette entreprise, parce que l'Espagne en était pour lors dénuée. On fut contraint d'en faire venir la plus grande partie de France;

ce qui coûta bien du temps et de la dépense, et fut exécuté en partie pendant que les troupes étaient en quartiers de rafraîchissement. Le temps de se mettre en campagne étant arrivé, ce prince détacha le 9 septembre quelques troupes pour investir la place d'un côté[1]. »

CCCCLVIII.
PRISE DE LÉRIDA. — 13 OCTOBRE 1707.

COUDER. — 1837.

« La tranchée fut ouverte devant Lérida dans la nuit du 2 au 3 octobre. Hasfeld s'y chargea des vivres et des munitions, et M. le duc d'Orléans donna lui-même tous les autres détails du siége, rebuté des difficultés qu'il rencontrait dans chacun. Il fut machiniste pour remuer son artillerie, faire et refaire son pont sur la Sègre, qui se rompit et ôta la communication de ses quartiers. Ce fut un travail immense.

« Lérida était, après Barcelone, le centre, le refuge des révoltés, qui se défendirent en gens qui avaient tout à perdre et rien à espérer. Aussi la ville fut-elle prise d'assaut le 13 octobre, et entièrement abandonnée au pillage pendant vingt-quatre heures..... La garnison se retira au château, où les bourgeois entrèrent avec elle. Ce château tint encore longtemps; enfin il capitula le 11 novembre, et le chevalier de Maulévrier en apporta la nouvelle au roi le 19[2]. »

[1] *Histoire militaire de Louis XIV*, par Quincy, t. V, p. 427.
[2] *Mémoires de Saint-Simon*, t. V, p. 336.

CCCCLIX.

COMBAT DU CAP LÉZARD. — 21 OCTOBRE 1707.

Gudin. — 1839.

« Je mis à la voile le 19 du mois passé, écrit Duguay-Trouin au ministre de la marine, avec l'escadre de M. le comte de Forbin; je me séparai de lui par un accident qui arriva au vaisseau l'*Achille*, lequel se démâta, la nuit, de son premier mât de hune. Nous nous rejoignîmes le 21, et eûmes connaissance d'une flotte de quatre-vingts voiles, escortée par cinq vaisseaux de guerre anglais, savoir : *le Cumberland*, de quatre-vingt-quatre canons, commandant; *le Revincheim*, de quatre-vingt-six; *le Royal-Oak*, de soixante et quatorze ; *le Chester*, de cinquante-quatre, et *le Ruby*, de cinquante-deux. Nous chassâmes sur les ennemis, qui nous attendaient en travers; mais, étant à une lieue et demie au vent d'eux, M. de Forbin jugea à propos de tenir au vent pour prendre ses ris : je fis de même, par déférence pour lui; cela donna le temps aux ennemis de reconnaître nos forces, puisqu'un moment après que nous eûmes arrivé sur eux, le commandant fit signal à la flotte de se sauver, et les convois commencèrent eux-mêmes à plier. J'étais pour lors de l'avant de M. le comte de Forbin, avec les vaisseaux de mon escadre, et je l'avais attendu jusque-là avec mes basses voiles carguées et mes deux huniers tout bas; mais, voyant que la flotte s'écartait insensiblement et

était même à près d'une lieue et demie des convois, je connus bien que c'était une nécessité de commencer le combat avec ce que j'avais de vaisseaux, et que je ne pouvais plus différer sans donner occasion aux ennemis de se sauver, d'autant plus que la journée était fort avancée. Ce parti étant pris, j'ordonne aux vaisseaux *l'Achille*, *le Jason*, et la frégate *l'Amazone*, qui étaient à portée de la voix, d'attaquer et aborder *le Royal-Oak* et *le Chester*, qui étaient l'arrière; je destinai la frégate *la Gloire* pour me suivre dans le dessein où j'étais d'abord le commandant, afin que, me remplaçant les hommes que je pouvais perdre dans cet abordage, je pusse être en état d'aller secourir mes camarades. Les vaisseaux *le Blackcoal* et *le Maure* n'étaient pas assez près de moi pour pouvoir leur donner une destination; mais, selon les apparences, ils ne pouvaient prendre d'autre parti que celui d'attaquer les vaisseaux *le Revincheim* et *le Ruby*, qui étaient de l'avant, pour donner le temps aux autres vaisseaux de M. de Forbin de venir les seconder. Ce fut dans cet ordre à peu près, qu'étant à la tête de ma petite troupe j'abordai le commandant, après avoir essuyé, sans tirer, la bordée du vaisseau *le Chester*. M. de la Jaille, commandant la frégate *la Gloire*, qui avait ordre de me suivre, le fit avec beaucoup de valeur, et, voyant que j'avais mis le beaupré de l'ennemi dans mes grands haubans, il ne balança pas à l'aborder par le même côté que je l'avais rangé dans le moment même que je faisais battre la charge pour sauter à bord, après avoir vu que le vaisseau ennemi était en désordre, et qu'il ne paraissait

sur son pont et sur ses gaillards qu'un amas de morts et de blessés. Le sieur de la Calandre, servant de capitaine en second sur *la Gloire*, se trouva des premiers à bord, et me fit signe avec un mouchoir qu'ils étaient les maîtres. Je vis aussi un de mes contre-maîtres amener le pavillon anglais, ce qui me fit prendre le parti de déborder pour aller au secours de ceux qui pouvaient en avoir besoin. Le vaisseau *l'Achille* aborda dans ce temps-là même *le Royal-Oak*; mais, étant à bord et prêt à s'en rendre maître, le feu prit malheureusement dans plusieurs gargousses, qui enfonça le pont et mit hors de combat plus de cent vingt hommes; en sorte que ce fut une nécessité de déborder pour l'éteindre et réparer un si cruel accident.

« Le vaisseau *le Jason* aborda *le Chester*; mais ses grappins ayant rompu, la frégate *l'Amazone* prit sa place, et déborda ensuite par le même accident. *Le Jason* retourna à la charge, et, l'ayant abordé, l'enleva; le vaisseau *le Blackcoal* pensa même le prévenir dans ce second abordage; mais, ayant connu qu'il n'y pouvait pas être à temps, il alla attaquer *le Revincheim*; le vaisseau *le Maure* s'attacha aussi à combattre *le Ruby*.

« Les choses étaient dans cet état lorsque je débordai, et M. le comte de Forbin, arrivant sur ces entrefaites, vint aborder par la poupe le vaisseau *le Ruby*, qui se rendit et fut amariné par *le Maure*. Pour moi, je demeurai dans l'incertitude si je devais aller au *Royal-Oak*, qui s'enfuyait avec son beaupré et son bâton de pavillon bas, ou si je devais aller secourir M. de Tou-

rouvre, qui osait attaquer un vaisseau de quatre-vingt-six canons ; il est vrai que sa valeur et son audace me touchèrent si sensiblement, que je ne balançai pas longtemps à suivre ce dernier parti. M. de Tourouvre fit bien tout ce qu'il put pour aborder l'ennemi, essuyant un feu continuel de mousqueterie et plusieurs coups de canon tirés par derrière ; mais ce vaisseau manœuvra si bien qu'il lui fut impossible d'en venir à bout, son beaupré ayant rompu sur la poupe de l'anglais, ce qui lui fit prendre le parti de venir au vent pour lui tirer sa bordée. J'étais pour lors à portée de fusil de lui, faisant force de voiles dans l'intention de l'aborder ; mais la fumée épaisse qui sortait de sa poupe à deux ou trois reprises modéra mon impatience, et me fit changer ce dessein dans celui de le battre à portée de pistolet, pour être toujours près de l'aborder ou de l'éviter. Ce combat, qui dura trois quarts d'heure, fut très-sanglant, par le feu continuel de canon et de mousqueterie qui sortait des deux vaisseaux. Enfin, ennuyé de cette manière de combattre, je fis pousser mon gouvernail pour l'aborder, et je me trouvai si près qu'à peine j'eus le temps de changer mes voiles et mon gouvernail pour l'éviter, le feu ayant repris dans sa poupe avec tant de violence que, dans un moment, ce vaisseau fut tout embrasé. M. Dar, qui me suivait de près, et qui commençait à lui tirer, se trouva de même fort embarrassé, et eut toutes les peines du monde à éviter son abordage ; mais heureusement il s'en tira, et le combat finit par la perte du vaisseau, à qui nous ne pûmes donner aucun

secours, et dont tout l'équipage périt par le feu, à l'exception de trois hommes, qui se sauvèrent à la nage, et qui se sont trouvés dans mon bord.

« J'ai perdu, dans ces deux actions, cent cinquante hommes, tant tués que blessés, et je suis resté dans un si grand désordre que j'ai été trois jours en travers pour mettre mon vaisseau en état de naviguer[1]. »

CCCCLX.

PRISE DU VAISSEAU LE GLOCESTER PAR DUGUAY-TROUIN. — 6 NOVEMBRE 1707.

GUDIN. — 1839.

Quelques jours après, Duguay-Trouin ajouta encore, par un heureux combat, un nouvel éclat à la gloire qu'il venait d'acquérir dans celui du cap Lézard. Voici comment il en rend compte dans son rapport au ministre de la marine :

« Je me suis approché de la côte d'Irlande, pour croiser au-devant des flottes ennemies et des vaisseaux des Grandes-Indes, que je sais que l'on attend en Angleterre, me réglant sur les vents pour tenir le large ou m'approcher de terre, depuis les 49 jusqu'à 51 degrés de latitude nord; et cela sans avoir vu aucun vaisseau ennemi *jusqu'au 6 novembre de ce mois,* qu'ayant eu connaissance d'un vaisseau de guerre le hasard voulut que je le joignisse le premier, et que je m'en rendisse

[1] *Histoire de la marine française,* par E. Sue, t. V, p. 293-295.

maître après une heure et demie de combat, avant que mes camarades, qui forçaient de voiles, eussent pu nous joindre. Ce vaisseau se nomme *le Glocester*, monté de soixante canons, percé à soixante-six, et armé de cinq cents hommes d'équipage ; mais, selon l'apparence, il avait pris une augmentation de monde pour donner aux vaisseaux des Grandes-Indes, au-devant desquels ce vaisseau devait croiser avec un autre de la même force, dont il s'était depuis peu séparé en donnant chasse. Voilà ce que j'en ai pu juger par le rapport des prisonniers, que j'ai fait exactement interroger.

« La prise de ce vaisseau nous a mis vingt-cinq hommes hors de combat. Le sieur de la Poterie, garde de la marine, y a été tué ; le sieur de Nogent, à qui j'ai donné le commandement de ce vaisseau, et tous mes officiers ont fait des merveilles dans cette action : tout l'honneur leur en est dû [1]..... »

CCCCLXI.

BATAILLE DE VILLAVICIOSA. — 10 DÉCEMBRE 1710.

ALAUX. — 1837.

Les campagnes de 1708 et 1709 avaient été désastreuses pour la France : Louis XIV, réduit à défendre son royaume envahi, avait rappelé ses armées d'Espagne, et Philippe V, abandonné à ses propres ressources, avait, comme son aïeul, essuyé une suite cruelle de

[1] *Histoire de la marine française*, par E. Sue, t. V, p. 276 et 279.

revers. Vaincu à Saragosse, le 20 août 1710, il s'était retiré à Valladolid avec les débris de ses troupes, spectateur impuissant des progrès de son ennemi. Tout semblait annoncer que l'archiduc Charles, maître de l'Aragon et de la Castille, et rentré en vainqueur à Madrid, devait rester maître de l'Espagne. Mais cette fois, au défaut d'une armée, Philippe V avait demandé à son aïeul un général, et ce général suffit à relever sa fortune désespéré. Le duc de Vendôme [1] arriva à Valladolid, au mois de septembre. Les Espagnols reprirent confiance, et déployèrent, pour sauver leur roi, toutes les ressources de la plus héroïque fidélité.

« On vit alors en Espagne le plus rare et le plus grand exemple de fidélité, d'attachement et de courage, en même temps le plus universel qui se soit jamais vu ni lu. Prélats et le plus bas clergé, seigneurs et le plus bas peuple, bénéficiers, bourgeois, communautés ensemble, et particuliers à part, noblesse, gens de robe et de

[1] Après la bataille de Luzzara, le duc de Vendôme s'était retiré à Anet. C'est dans cette résidence qu'il reçut de Louis XIV l'ordre de prendre le commandement de l'armée qu'il envoyait en Espagne pour appuyer les droits de son petit-fils Philippe V.

L'envoyé du roi rencontra le prince dans la campagne. Le duc de Vendôme montait alors un cheval de charrette. Après avoir pris connaissance des ordres de Louis XIV et répondu à l'envoyé du roi, il ajouta en s'adressant à son cheval : « Eh bien ! puisqu'il en est ainsi, tu feras la campagne avec moi. » Effectivement, pendant toute cette campagne le prince n'eut pas d'autre cheval; il le montait à la bataille de Villaviciosa. La guerre terminée, il fit faire son portrait et celui de son cheval. Ce portrait équestre a été longtemps placé dans le château d'Anet, propriété du duc de Vendôme. Il se trouve actuellement au château d'Eu.

trafic, artisans, tout se saigna de soi-même jusqu'à la dernière goutte de sa substance, pour former en diligence de nouvelles troupes, former des magasins, porter avec abondance toutes sortes de provisions à la cour et à tout ce qui l'avait suivie. Chacun, selon ce qu'il put, donna peu ou beaucoup, mais ne se réserva rien; en un mot, jamais corps entier de nation ne fit des efforts si surprenants, sans taxe et sans demande, avec une unanimité et un concert qui agirent et effectuèrent de toutes parts à la fois. La reine vendit tout ce qu'elle put. »

Cet élan national eut bientôt donné à Philippe V les moyens de rentrer en campagne. Il marcha sur Madrid, y entra sans coup férir, et, s'attachant à la poursuite de l'ennemi, l'atteignit le 8 décembre à Brihuega. Là, le général anglais Stanhope, surpris avec un corps de dix mille hommes qu'il commandait, se rendit prisonnier. Il était trop tard quand Stahremberg, chef de l'armée de l'archiduc, arriva pour le secourir. Il vint chercher une défaite à son tour.

« Il était trois heures après midi; les deux armées étaient séparées par des ravins, par un terrain pierreux, de vieilles masures, quelques restes de murailles de pierres sèches. Cette situation était très-désavantageuse pour le premier qui attaquerait. Cependant le roi d'Espagne, appuyé du sentiment du duc de Vendôme, étant persuadé que, si l'on remettait à attaquer le comte de Stahremberg au lendemain, il profiterait de la nuit pour se retirer, donna ordre de commencer le combat. Dès qu'il fut arrivé à la droite, il se mit à la tête, passa un

grand ravin, et se forma en présence des ennemis, du côté de Villaviciosa. Il attaqua l'aile gauche des ennemis avec tant de vigueur, qu'après une médiocre résistance il la rompit, la mit en fuite, et renversa quelques bataillons qui soutenaient une batterie dont il se rendit maître.

« Le duc de Vendôme chargea en même temps l'aile droite des ennemis, qui fit une très-belle résistance; les charges de part et d'autre furent très-vives et très-fréquentes. »

On combattit tout le reste du jour, et lorsque la nuit arriva, il ne restait plus sur le champ de bataille qu'un bataillon carré au milieu duquel le comte de Stahremberg s'était placé et résistait encore.

« Il ne se serait pas sauvé un seul homme de cette infanterie, sans la nuit qui favorisa la retraite de ce qui put échapper, et qui mit fin à ce combat. M. de Stahremberg, quoique vaincu, s'acquit beaucoup de gloire dans cette occasion. Il fit la retraite du côté de Siguença avec tant de précipitation, qu'il laissa sur le champ de bataille son artillerie et plusieurs chariots chargés de munitions, avec un grand nombre d'autres chariots longs attelés de huit mulets, qu'on nommait galères. Il s'y trouva huit mille soldats. M. Mahoni prit de son côté sept cents mulets chargés, et les troupes d'Espagne s'enrichirent du butin que les ennemis avaient fait dans la Castille. Un soldat porta à M. de Vendôme un étendard qu'il avait pris, et refusa l'argent que ce prince voulut lui donner, en lui montrant une bourse pleine d'or et lui disant : « Voilà ce qu'on gagne en combattant pour son roi. »

Les ennemis laissèrent environ quatre mille morts sur le champ de bataille, et on leur fit trois mille prisonniers [1]. »

Le duc de Vendôme, après la victoire, présenta à Philippe V les étendards pris sur l'ennemi. Le roi et le duc couchèrent sur le champ de bataille et continuèrent le lendemain à poursuivre l'archiduc fugitif.

Philippe V, dans cette journée, combattit en roi qui veut conquérir ses états. Il rallia plusieurs fois ses troupes et les ramena lui-même à la charge : ce qui donna lieu au duc de Vendôme de lui dire, après la bataille, qu'il s'était conduit en soldat. La journée de Villaviciosa fut décisive : elle affermit sans retour la couronne d'Espagne sur la tête du petit-fils de Louis XIV.

CCCCLXII.

PRISE DE SEPT VAISSEAUX ANGLAIS, HOLLANDAIS ET CATALANS PAR M. DE L'AIGLE. — 2 MARS 1711.

.

« Le 2 de mars M. de l'Aigle prit, après un combat de quelques heures, sept vaisseaux, tant anglais que hollandais et catalans, dont il mena une partie à Malte et l'autre à Toulon [2]. »

[1] *Histoire militaire de Louis XIV*, par Quincy, t. VI, p. 449.
[2] *Ibid.* p. 598.

CCCCLXIII.

PRISE DE RIO-JANEIRO. — 23 SEPTEMBRE 1711.

Gudin. — 1839.

En 1711 une escadre, sous les ordres du commandant Duclerc, avait été chargée d'aller attaquer Rio-Janeiro. Cette expédition n'avait pas réussi, et Duclerc, prisonnier avec les officiers qui l'accompagnaient, avait été ensuite massacré avec eux. Louis XIV résolut de tirer une vengeance éclatante de cette violation du droit des gens. Il confia à Duguay-Trouin le commandement d'une flotte qui partit de la Rochelle le 9 juin. Elle était composée de dix-sept vaisseaux, et portait environ trois mille cinq cents hommes de débarquement. Arrivé au Brésil dans les premiers jours de septembre, Duguay-Trouin demanda satisfaction au gouverneur don Francisco de Castro-Marias. N'ayant pu l'obtenir, il força l'entrée de la baie de Rio-Janeiro. « Elle est fermée, dit Quincy, par un grand goulet beaucoup plus étroit que celui de Brest. Elle est défendue, du côté de tribord, par le fort de Sainte-Croix, qui était garni de quarante-quatre pièces de canon de tout calibre, d'une autre batterie de six pièces qui est en dehors de ce fort, et du côté de bâbord, par le fort de Saint-Jean, et par deux autres batteries, où il y avait quarante-huit pièces de gros canons qui croisaient l'entrée, au milieu de laquelle se trouve une île ou gros rocher, qui peut avoir

quatre-vingts ou cent brasses de longueur, etc., etc. »

L'escadre de Duguay-Trouin passa dans ce goulet, défendu par près de trois cents pièces de canon, dont elle essuya le feu avec une intrépidité extraordinaire. Il s'empara de l'île et entra dans le port. « Ayant mis à terre environ trois mille cinq cents hommes de débarquement, ils attaquèrent des forts bien fortifiés et obligèrent les Portugais à les abandonner, aussi bien que la ville, quoiqu'ils eussent plus de quinze mille hommes de troupes, dont la plus grande partie avaient servi en Espagne et s'étaient trouvés à la bataille d'Almanza. M. Duguay-Trouin, s'étant emparé de la ville, marcha aux Portugais pour les combattre, et les obligea, quoiqu'ils fussent bien postés, de racheter par de grosses sommes leur ville, qu'il ne pouvait garder faute de vivres. Cette entreprise coûta aux Portugais plus de vingt millions, et causa un grand préjudice à la cause commune des alliés, puisque le roi de Portugal se trouva hors d'état de contribuer, autant qu'il avait fait jusque-là, à soutenir la guerre sur les frontières de son royaume contre l'Espagne, et obligea les Anglais et les Hollandais d'y suppléer en sa place [1]. »

[1] *Histoire militaire de Louis XIV*, par Quincy, t. VI, p. 613 et 652.

CCCCLXIV.

LA FIDÈLE, LA MUTINE ET LE JUPITER, CONTRE TROIS VAISSEAUX HOLLANDAIS. — 1711.

.

« Trois vaisseaux hollandais venant de Curasso (Curaçao) furent pris, après un combat de peu de résistance, par *la Fidèle* et *la Mutine*, qui avaient été armées à Dunkerque, accompagnées du *Jupiter*, armé à Bayonne. Ces vaisseaux furent menés à Paimbœuf. Ils étaient chargés de riches marchandises et de trois cent mille piastres, le tout de la valeur de douze cent mille livres[1]. »

CCCCLXV.

BATAILLE DE DENAIN. — 24 JUILLET 1712.

ALAUX. — 1839.

Les revers éprouvés dans les campagnes précédentes avaient rendu le maréchal de Villars plus prudent. Le prince Eugène, au contraire, qui avait vu son heureuse témérité couronnée du succès, était devenu plus aventureux. Les troupes des confédérés occupaient Lille, Tournay, Bouchain et Maubeuge; le Quesnoy venait de tomber en leur pouvoir, et Landrecies était investie.

La reine Anne, qui venait de conclure la paix avec la

[1] *Histoire militaire de Louis XIV*, par Quincy, t. VI, p. 600.

France, avait retiré ses troupes de la coalition, et des commissaires s'étaient rendus à Utrecht pour traiter de la paix. « Il semblait, dit Quincy, qu'après cette diminution de troupes dans l'armée des alliés le prince Eugène ne songerait plus à de nouvelles entreprises; mais ce prince, enflé des progrès qu'il avait faits depuis quelques années sur la France, et de la prise du Quesnoy, qu'il venait de réduire en peu de temps, et se persuadant que le maréchal de Villars avait des ordres de ne rien hasarder, dans la crainte qu'un événement désavantageux ne rompît les négociations qui se faisaient à Utrecht, entreprit de faire le siége de Landrecies, comptant que, s'étant rendu maître en très-peu de temps de cette place, qui d'elle-même n'est pas bonne, et qui est une clef de la Champagne, ce serait le véritable moyen de continuer la guerre avec succès sans le secours des Anglais, ou bien d'obliger la reine Anne, par le succès de ces projets, à rompre les traités qu'elle venait de faire avec la France; et c'était là le véritable but qu'il se proposait.

« Cependant, comme les mouvements du maréchal de Villars et l'importance de cette place qui, par les progrès des alliés, était devenue une des principales clefs du royaume de France, faisaient craindre au prince Eugène que ce général n'en tentât le secours, il fit couvrir le camp des assiégeants par un retranchement dont le fossé avait seize pieds de largeur sur quatre de profondeur, qui fut bordé d'artillerie chargée à cartouches, et le général Fagel eut ordre de veiller à la défense de ce retranchement. Le prince Eugène, avec la grande armée

bien retranchée dans toutes les avenues, couvrait le siége et veillait à tous les mouvements du maréchal de Villars.

« Le comte d'Albemarle était posté à Denain pour couvrir le transport de l'artillerie, des munitions et des vivres qu'ils tiraient des magasins de la Flandre wallone, qu'ils mettaient en entrepôt à Marchiennes, sur la Scarpe, où il y avait plusieurs bataillons pour leur sûreté. Le comte d'Albemarle fit travailler en diligence à une double ligne de communication qui s'étendait, au travers de la plaine de Denain, jusqu'à l'abbaye de Beaurepaire. Ces lignes étaient de deux lieues et demie de longueur, et défendues de distance en distance par des redoutes et des corps de garde, pour assurer les passages des convois qui devaient aller à l'armée, et pour s'opposer aux partis et aux entreprises que pourraient faire, d'un côté, l'armée du maréchal de Villars, ou le prince de Tingry, du côté de Valenciennes [1]. »

Ces dispositions annonçaient un grand mépris de l'ennemi. Le prince Eugène avait présumé que les Français, intimidés par une longue suite de revers, n'oseraient jamais prendre l'offensive. Cette présomption lui coûta cher. Villars, rassemblant quatre-vingt mille hommes, feignit de vouloir se porter au secours de Landrecies, puis, reculant brusquement vers l'Escaut, il franchit ce fleuve à Neuville et vint fondre sur les lignes de Denain avec une promptitude si inattendue, que le comte d'Albemarle ne connut le mouvement des Français qu'à l'instant où il allait être attaqué.

[1] *Histoire militaire de Louis XIV*, par Quincy, t. VII, p. 62 et 63.

« La prière faite et le signal donné, toute la ligne s'avança et marcha sept ou huit cents pas vers les retranchements sans tirer un seul coup. Quand elle fut arrivée à la demi-portée du fusil, les ennemis qui bordaient les retranchements firent une décharge de six pièces de canon chargées à cartouches, qu'ils avaient dans leur centre, et trois décharges de leur mousqueterie, sans qu'aucun bataillon en fût ébranlé. Étant arrivés à cinquante pas des retranchements, les piquets et les grenadiers se jetèrent dans le fossé, suivis des bataillons. Ils grimpèrent les retranchements qui étaient fort haut, sans le secours des fascines, et entrèrent dans le camp, faisant main basse sur tout ce qui leur voulut résister. Les ennemis, ayant été chassés des retranchements, se retirèrent dans le village et dans l'abbaye de Denain, et furent poursuivis de si près, que des bataillons presque entiers se jetèrent dans l'Escaut. Le carnage fut fort grand, et on eut beaucoup de peine à arrêter le soldat, de manière que, des seize bataillons qui y étaient, il ne se sauva pas quatre cents hommes, tout le reste ayant été tué, noyé ou pris[1]. »

Le prince Eugène accourut au commencement de l'action ; mais, de l'autre rive de l'Escaut, il ne put que contempler la défaite du comte d'Albemarle, sans lui porter secours. Il était trop tard, et la défaite était consommée quand le gros de son armée arriva, et fit un effort pour reprendre sur les Français le pont de Prouvy. Leur attaque fut repoussée, et Villars put recueillir en

[1] *Histoire militaire de Louis XIV*, par Quincy, t. VII, p. 71.

toute sécurité les fruits de sa victoire lorsque, six jours après, il s'empara de Marchiennes, et y prit, avec cent pièces de canon, tous les approvisionnements de l'armée du prince Eugène. La levée du siége de Landrecies, et la reprise de Douai, de Bouchain et du Quesnoy, furent les conséquences immédiates de la victoire de Denain. On a justement dit qu'elle sauva la France.

CCCCLXVI.

CONGRÈS DE RASTADT. — MARS 1714.

Tableau du temps, par RUDOLPHE HUBER.

La paix avait été conclue à Utrecht : l'Angleterre, la Hollande, le duc de Savoie, le Portugal et l'électeur de Brandebourg, devenu roi de Prusse, avaient traité avec les rois de France et d'Espagne. L'empereur Charles VI s'obstinait seul à rester les armes à la main. Cette opiniâtreté lui fut funeste. Toutes les forces de la France et de l'empire s'étaient portées sur le Rhin, et là, le prince Eugène, campé sous Philipsbourg, n'avait pu empêcher Villars de prendre, presque sans coup férir, Spire, Worms, Kaiserslautern, Landau et d'autres places. Ayant ensuite passé le Rhin à Strasbourg, et trompé son ennemi par une manœuvre audacieuse, il était allé attaquer devant Fribourg une division de l'armée impériale, l'avait taillée en pièces, et assiégeait la ville sans qu'Eugène pût la secourir. Déjà il en était maître, et la citadelle seule avait échappé à ses coups, lorsque tant de revers don-

nèrent enfin de meilleurs conseils à l'Empereur. Il consentit à entrer en négociation, et envoya le prince Eugène comme son plénipotentiaire à Rastadt, pendant que Louis XIV donnait, de son côté, à Villars, la même mission. Après de longues conférences, la paix fut enfin signée, le 6 mars 1714. Landau rendu à la France fut le fruit de la dernière et glorieuse campagne de Villars[1].

[1] Decamps rapporte, dans la Vie des peintres flamands, allemands et hollandais, tome IV, page 130, que « le comte du Luc appela Huber (Jean-Rudolphe) à Bade, où étaient pour lors assemblés les plénipotentiaires nommés pour terminer les différends, et qui conclurent la paix. Notre peintre eut ordre de peindre dans un seul tableau les plénipotentiaires de la part de la France, le maréchal de Villars, M. de Saint-Contest, le comte du Luc et M. du Theil, secrétaire d'ambassade; ceux de la part de l'empire étaient le prince Eugène, les comtes de Goës, de Seilern, et M. de Bendenrieth, secrétaire de légation. »

FIN DU DEUXIÈME VOLUME.

TABLE INDICATIVE

DES

SALLES OU SONT PLACÉS LES TABLEAUX HISTORIQUES

DONT LES SUJETS SONT COMPRIS DANS LE DEUXIÈME VOLUME.

 Pages.

216. Bataille de Rocroy.................................... 3
 Aile du nord; rez-de-chaussée, salle n° 10.

217. Bataille de Rocroy.................................... 8
 Aile du nord; rez-de-chaussée, salle n° 10.

218. Bataille de Rocroy.................................... Ibid.
 Partie centrale; rez-de-chaussée, galerie Louis XIII, n° 50.

219. Bataille de Rocroy.................................... Ibid.
 Aile du midi; 1er étage, galerie des Batailles, n° 137.

220. Prise de Binch....................................... Ibid.
 Aile du nord; rez-de-chaussée, salle n° 10.

221. Siége de Thionville................................... 9
 Aile du nord; rez-de-chaussée, salle n° 10.

222. Prise de Thionville................................... 10
 Aile du nord; rez-de-chaussée, salle n° 10.

223. Combat naval de Carthagène.......................... 11
 Pavillon du Roi; rez-de-chaussée.

224. Siége de Sierck...................................... Ibid.

225. Siége de Sierck...................................... 12
 Aile du nord; rez-de-chaussée, salle n° 10.

226. Siége de Trino dans le Montferrat..................... 13
 Aile du nord; rez-de-chaussée, salle n° 6.

227. Prise de Rottweil.................................... 14
 Aile du nord; rez-de-chaussée, salle n° 10.

TABLE.

Pages.

228. Bataille de Fribourg... 15
Aile du nord; rez-de-chaussée, salle n° 6.

229. Prise de Dourlach... 18
Aile du nord; rez-de-chaussée, salle n° 10.

230. Prise de Baden... Ibid.
Aile du nord; rez-de-chaussée, salle n° 10.

231. Prise de Lichtenau.. Ibid.
Aile du nord; rez-de-chaussée, salle n° 10.

232. Reddition de Spire.. 20
Aile du nord; rez-de-chaussée, salle n° 11.

233. Siége de Philipsbourg....................................... 21
Aile du nord; rez-de-chaussée, salle n° 10.

234. Prise de Worms... 22
Aile du nord; rez-de-chaussée, salle n° 11.

235. Prise d'Oppenheim.. Ibid.
Aile du nord; rez-de-chaussée, salle n° 11.

236. Reddition de Mayence....................................... 23
Aile du nord; rez-de-chaussée, salle n° 11.

237. Reddition de Bingen.. 24
Aile du nord; rez-de-chaussée, salle n° 11.

238. Prise de Creutznach.. Ibid.
...........

239. Prise de Bacarach.. 25
Aile du nord; rez-de-chaussée, salle n° 11.

240. Siége de Landau.. Ibid.
Aile du nord; rez-de-chaussée, salle n° 11.

241. Prise de Neustadt... 26
Aile du nord; rez-de-chaussée, salle n° 11.

242. Bataille de Llorens... Ibid.
Aile du nord; rez-de-chaussée, salle n° 10.

TABLE.

Pages.

243. Siége et prise de Rothembourg........................ 27
Aile du nord; rez-de-chaussée, salle n° 10.

244. Bataille de Nordlingen............................. 28
Aile du nord; rez-de-chaussée, salle n° 11.

245. Bataille de Nordlingen............................. Ibid.
Aile du nord; rez-de-chaussée, salle n° 11.

246. Bataille de Nordlingen............................. Ibid.
Partie centrale; rez-de-chaussée, galerie Louis XIII, n° 50.

247. Reddition de Nordlingen........................... 30
Aile du nord; rez-de-chaussée, salle n° 11.

248. Reddition de Dinkelsbühl.......................... 31
Aile du nord; rez-de-chaussée, salle n° 11.

249. Combat devant Orbitello.......................... 32
Pavillon du Roi; rez-de-chaussée.

250. Siége de Courtray................................ Ibid.
Aile du nord; rez-de-chaussée, salle n° 11.

251. Siége de Courtray................................ 33
Aile du nord; rez-de-chaussée, salle n° 11.

252. Siége de Bergues-Saint-Winox..................... 34
Aile du nord; rez-de-chaussée, salle n° 11.

253. Siége de Mardick................................. 35
Aile du nord; rez-de-chaussée, salle n° 11.

254. Prise de Furnes................................... 36
Aile du nord; rez-de-chaussée, salle n° 11.

255. Siége de Dunkerque............................... 37
Partie centrale; rez-de-chaussée, salle n° 26.

256. Reddition de Dunkerque........................... 39
Aile du nord; rez-de-chaussée, salle n° 11.

257. Prise d'Ager en Catalogne......................... 40
Aile du nord; rez-de-chaussée, salle n° 11.

TABLE.

	Pages.
258. Siége de Constantine levé par l'armée espagnole............	41
Aile du nord; rez-de-chaussée, salle n° 11.	
259. Bataille navale de Castel-a-Mare......................	42
Pavillon du Roi; rez-de-chaussée.	
260. Bataille de Lens................................	43
Aile du midi; 1ᵉʳ étage, galerie des Batailles, n° 137.	
261. Bataille de Lens................................	44
Aile du nord; rez-de-chaussée, salle n° 11.	
262. Mathieu Molé aux barricades.......................	47
Pavillon du Roi; 1ᵉʳ étage.	
263. Traité de paix de Munster........................	49
264. Bataille de Rethel...............................	50
Aile du nord; rez-de-chaussée, salle n° 12.	
265. Sacre de Louis XIV à Reims.......................	53
Partie centrale; 1ᵉʳ étage, salon de Mars, n° 95.	
266. Louis XIV reçoit chevalier de l'ordre du Saint-Esprit son frère (Monsieur), alors duc d'Anjou, depuis duc d'Orléans....	57
Aile du nord; rez-de-chaussée, salle n° 10.	
267. Siége de Stenay.................................	58
Aile du nord; rez-de-chaussée, salle n° 12.	
268. Arras secouru. Prise du mont Saint-Éloy..............	60
Aile du nord; rez-de-chaussée, salle n° 12.	
269. Arras secouru par l'armée du roi. Levée du siége........	62
Partie centrale; rez-de-chaussée, galerie Louis XIII, n° 50.	
270. Prise du Quesnoy...............................	63
Aile du nord; rez-de-chaussée, salle n° 12.	
271. Prise de la ville de Cadaquès (Catalogne)..............	64
Aile du nord; rez-de-chaussée, salle n° 12.	
272. Combat naval de Barcelone........................	65
Pavillon du Roi; rez-de-chaussée.	

TABLE.

		Pages.
273.	Combat d'un vaisseau français contre quatre vaisseaux anglais.	65
	Pavillon du Roi; rez-de-chaussée.	
274.	Siége et prise de Montmédy....................	66
	Aile du nord; rez-de-chaussée, salle n° 10.	
275.	Bataille des Dunes. Ordre de bataille.................	67
	Partie centrale; rez-de-chaussée, salle n° 26.	
276.	Siége de Dunkerque; bataille des Dunes...............	72
	Aile du midi; 1er étage, galerie des Batailles, n° 137.	
277.	Le roi entre à Dunkerque.......................	73
	Partie centrale; rez-de-chaussée, galerie Louis XIII, n° 50.	
278.	Prise de Gravelines............................	75
	Aile du nord; rez-de-chaussée, salle n° 26.	
279.	Arrivée d'Anne d'Autriche et de Philippe IV dans l'île des Faisans.................................	76
	Partie centrale; rez-de-chaussée, salle de Billard, n° 126.	
280.	Entrevue de Louis XIV et de Philippe IV dans l'île des Faisans.	79
	Partie centrale; rez-de-chaussée, galerie Louis XIII, n° 50.	
281.	Mariage de Louis XIV et de Marie-Thérèse d'Autriche.....	81
	Partie centrale; 1er étage, salon de Mars, n° 95.	
282.	Mazarin présente Colbert à Louis XIV.................	83
	Partie centrale; rez-de-chaussée, galerie Louis XIII, n° 50.	
283.	Réparation faite au roi au nom de Philippe IV, roi d'Espagne, par le comte de Fuentes.......................	84
	Partie centrale; rez-de-chaussée, galerie Louis XIII, n° 50.	
284.	Les clefs de Marsal remises au roi...................	86
	Partie centrale; 1er étage, salon de Mercure, n° 96.	
285.	Le roi reçoit les ambassadeurs des treize cantons suisses.....	88
	Partie centrale; 1er étage, salle des Gardes du corps du Roi, n° 108.	
286.	Renouvellement d'alliance entre la France et les cantons suisses.................................	Ibid.
	Partie centrale; 1er étage, salon de Mercure, n° 96.	

	Pages.
287. Prise de Gigeri par le duc de Beaufort...................	90

Pavillon du Roi; rez-de-chaussée.

288. Réparation faite au roi, au nom du pape Alexandre VII, par le cardinal Chigi, son neveu...................... *Ibid.*

Partie centrale; rez-de-chaussée, galerie Louis XIII, n° 50.

289. Combat naval de la Goulette.......................... 91

Pavillon du Roi; rez-de-chaussée.

290. Fondation de l'Observatoire......................... 92

Partie centrale; 1ᵉʳ étage, salon de Mercure.

291. Prise de Charleroi................................. 95

Partie centrale; 1ᵉʳ étage, salle de Billard, n° 126.

292. Prise d'Ath....................................... 97

Partie centrale; 1ᵉʳ étage, salle de Billard, n° 126.

293. L'armée du roi campée devant Tournay................. *Ibid.*

Partie centrale; 1ᵉʳ étage, salon de l'Abondance, n° 92.

294. Siége de Tournay.................................. *Ibid.*

Partie centrale; 1ᵉʳ étage, salon d'Apollon, n° 97.

295. Siége de Tournay.................................. 98

Partie centrale; 1ᵉʳ étage, salle dite des Valets de pied, n° 107.

296. Siége de Douai.................................... 99

Aile du nord; rez-de-chaussée, 7ᵉ salle, n° 11.

297. Siége de Douai.................................... *Ibid.*

Partie centrale; 1ᵉʳ étage, salon d'Apollon, n° 97.

298. Prise de Courtray................................. 100

Aile du nord; rez-de-chaussée, salle n° 10.

299. Siége d'Oudenarde................................ *Ibid.*

Aile du nord; rez-de-chaussée, salle n° 11.

300. Entrée de Louis XIV et de la reine Marie-Thérèse à Arras... 101

Aile du nord; rez-de-chaussée, 6ᵉ salle, n° 10.

301. Entrée de Louis XIV et de la reine Marie-Thérèse à Douai.. *Ibid.*

Partie centrale; 1ᵉʳ étage, salle dite des Valets de pied, n° 107.

TABLE.

Pages.

302. Entrée de Louis XIV et de la reine Marie-Thérèse à Douai.. 101
Partie centrale; 1er étage, salon d'Apollon, n° 97.

303. Siége de Lille.................................... 102
Partie centrale; 1er étage, salle dite des Gardes du corps du Roi, n° 108.

304. Siége de Lille.................................... Ibid.
Partie centrale; 1er étage, salon de l'Abondance, n° 92.

305. Siége de Lille.................................... Ibid.
Partie centrale; 1er étage, salon de la Reine, n° 101.

306. Siége de Lille.................................... 103
Aile du nord; rez-de-chaussée, salle n° 12.

307. Combat près du canal de Bruges..................... 105
Partie centrale; 1er étage, salle dite des Gardes du corps du Roi, n° 108.

308. Combat près du canal de Bruges..................... Ibid.
Partie centrale; 1er étage, salle de Billard, n° 126.

309. Combat près du canal de Bruges..................... Ibid.
Partie centrale; 1er étage, appartement de la Reine, 101.

310. Combat naval entre Nevis et Redonde................. 106
Pavillon du Roi; rez-de-chaussée.

311. Prise de Besançon................................ 108
Aile du nord; rez-de-chaussée, salle n° 12.

312. Prise de Dôle................................... 109
Partie centrale; 1er étage, salle dite des Gardes du corps du Roi, n° 108.

313. Prise de Dôle................................... Ibid.
Aile du nord; rez-de-chaussée, salle n° 10.

314. Prise de Dôle................................... Ibid.
Partie centrale; 1er étage, appartement de la Reine, n° 101.

315. Prise de Gray.................................. 110
Aile du nord; rez-de-chaussée, salle n° 12.

316. Prise du château de Sainte-Anne..................... Ibid.
Aile du nord; rez-de-chaussée, salle n° 12.

TABLE.

Pages.

317. Baptême de Louis de France, dauphin, fils de Louis XIV... 111
 Partie centrale; 1ᵉʳ étage, salon de la Reine, n° 102.

318. Le roi visite les manufactures des Gobelins............ 113
 Partie centrale; 1ᵉʳ étage, salon de la Reine, n° 102.

319. Prise d'Orsoy.................................... 114
 Partie centrale; 1ᵉʳ étage, salle dite des Valets de pied, n° 107.

320. Prise de Burick................................. Ibid.
 Aile du nord; rez-de-chaussée, salle n° 12.

321. Prise de Wesel.................................. Ibid.
 Aile du nord; rez-de-chaussée, salle n° 12.

322. Prise de Rhinberg............................... 119
 Partie centrale; 1ᵉʳ étage, salle dite des Porcelaines, n° 125.

323. Prise d'Emmerich................................ Ibid.
 Aile du nord; rez-de-chaussée, salle n° 12.

324. Prise de Rées................................... Ibid.
 Partie centrale; 1ᵉʳ étage, salle dite des Porcelaines, n° 125.

325. Prise de Santen................................. 120
 Partie centrale; 1ᵉʳ étage, salle de Billard, n° 126.

326. Combat naval de Sole-Bay........................ Ibid.
 Pavillon du Roi; rez-de-chaussée.

327. Passage du Rhin................................. 123
 1ᵉʳ étage, salon d'Hercule, n° 91.

328. Passage du Rhin................................. Ibid.
 Aile du nord; rez-de-chaussée, salle n° 11.

329. Passage du Rhin................................. Ibid.
 Partie centrale; 1ᵉʳ étage, salon de Mercure, n° 96.

330. Prise de Schenck................................ 127
 Aile du nord; rez-de-chaussée, salle n° 12.

331. Prise de Doesbourg.............................. 128
 Partie centrale; 1ᵉʳ étage, salle de Billard, 126.

TABLE.

	Pages.
332. Prise d'Utrecht...	129

Partie centrale; 1er étage, salle dite des Valets de pied, n° 107.

333. Prise de Nimègue.. 130

Aile du nord; rez-de-chaussée, salle n° 12.

334. Prise de Grave... 131

Partie centrale; 1er étage, salon de Mars, n° 95.

335. Prise de Naerden.. 132

Partie centrale; salle des Porcelaines, n° 125.

336. Siége de Maëstricht. Investissement de la place......... 133

Partie centrale; rez-de-chaussée, salle n° 26.

337. Siége de Maëstricht...................................... 135

Aile du nord; rez-de-chaussée, salle n° 12.

338. Prise de Maëstricht...................................... Ibid.

Partie centrale; 1er étage, salle de Billard, n° 126.

339. Combat naval du Texel.................................. 138

Pavillon du Roi; rez-de-chaussée.

340. Prise de Gray (Franche-Comté).......................... 141

Partie centrale; 1er étage, salle dite des Valets de pied, n° 107.

341. Prise de Besançon....................................... 143

Partie centrale; 1er étage, salle de Billard, n° 126.

342. Prise de Dôle.. 146

Partie centrale; 1er étage, salle dite des Valets de pied, n° 107.

343. Combat de Sintzheim.................................... Ibid.

Aile du nord; rez-de-chaussée, salle n° 12.

344. Prise de Salins.. 149

Partie centrale; 1er étage, salle dite des Valets de pied, n° 107.

345. Prise du fort de Joux.................................... Ibid.

Partie centrale; 1er étage, salle dite des Valets de pied, n° 107.

346. Bataille de Seneff....................................... 150

Partie centrale; rez-de-chaussée, salle n° 26.

TABLE.

Pages.

347. Bataille de Seneff..................................... 150
Aile du nord; rez-de-chaussée, salle n° 12.

348. Bataille de la Martinique; l'attaque de Ruyter est repoussée.. 154
Pavillon du Roi; rez-de-chaussée.

349. Levée du siége d'Oudenarde........................ 155
Partie centrale; rez-de-chaussée, salle n° 26.

350. Bataille d'Entzheim................................. 157
Partie centrale; rez-de-chaussée, salle n° 26.

351. Établissement de l'Hôtel royal des Invalides............ 158
Partie centrale; 1er étage, salon de la Reine, n° 102.

352. Prise de Messine.................................... 160
Pavillon du Roi; rez-de-chaussée.

353. Entrée de Louis XIV à Dinant (Pays-Bas)............... 162
Aile du nord; rez-de-chaussée, salle n° 12.

354. Prise de Huy....................................... 163
Aile du nord; rez-de-chaussée, salle n° 12.

355. Siége et prise de Limbourg........................... 164
Partie centrale; 1er étage, salle dite des Valets de pied, n° 107.

356. Mort de Turenne.................................... 165
Aile du nord; rez-de-chaussée, salle n° 12.

357. Prise d'Augusta, en Sicile........................... 168
Pavillon du Roi; rez-de-chaussée.

358. Combat en vue de l'île de Stromboli................... Ibid.
Pavillon du Roi; rez-de-chaussée.

359. Combat naval d'Augusta, en Sicile.................... 170
Pavillon du Roi; rez-de-chaussée.

360. Prise de Condé...................................... 173
Partie centrale; 1er étage, salon de l'Abondance, n° 92.

361. Prise de Bouchain................................... 175
Aile du nord; rez-de-chaussée, salle n° 12.

TABLE.

362. Bataille navale devant Palerme..................... 176
 Pavillon du Roi; rez-de-chaussée.

363. Siége de la ville d'Aire............................ 179
 Aile du nord; rez-de-chaussée, salle n° 11.

364. Prise de la ville d'Aire............................ Ibid.
 Aile du nord; rez-de-chaussée, salle n° 11.

365. Prise de la ville et du château de l'Escalcette........... 181
 Aile du nord; rez-de-chaussée, salle n° 12.

366. Prise de Cayenne................................ 182
 Pavillon du Roi; rez-de-chaussée.

367. Combat naval de Tabago.......................... 183
 Pavillon du Roi; rez-de-chaussée.

368. Siége de Valenciennes. Investissement de la place......... 186
 Partie centrale; rez-de-chaussée, salle n° 26.

369. Siége de Valenciennes............................ 188
 Partie centrale; 1er étage, salle dite des Gardes du corps du Roi, n° 108.

370. Siége de Valenciennes............................ Ibid.
 Partie centrale; 1er étage, salon de l'Abondance.

371. Siége de Valenciennes............................ Ibid.
 Partie centrale; 1er étage, salle de Billard, n° 126.

372. Valenciennes prise d'assaut par le roi................. 189
 Aile du midi; 1er étage, galerie des Batailles, n° 137.

373. Prise de la ville de Cambrai....................... 191
 Partie centrale; 1er étage, salle dite des Porcelaines.

374. Siége de Saint-Omer............................. 193
 Partie centrale; rez-de-chaussée, salle n° 26.

375. Bataille de Cassel. Ordre de bataille................. 194
 Partie centrale; rez-de-chaussée, salle n° 26.

376. Bataille de Cassel............................... 196
 Partie centrale; 1er étage, salle dite des Valets de pied, n° 107.

377. Bataille de Cassel 196
 Partie centrale; rez-de-chaussée, galerie Louis XIII, n° 50.

378. Bataille de Cassel *Ibid.*
 Aile du nord; rez-de-chaussée, salle n° 12.

379. Reddition de la citadelle de Cambrai 199
 Partie centrale; rez-de-chaussée, galerie Louis XIII, n° 50.

380. Reddition de la citadelle de Cambrai *Ibid.*
 Aile du nord; rez-de-chaussée, salle n° 12.

381. Prise de Saint-Omer 201
 Partie centrale; 1er étage, salle dite des Gardes du corps du Roi, n° 108.

382. Prise de Saint-Omer *Ibid.*
 Aile du nord; rez-de-chaussée, salle n° 12.

383. Siége de Fribourg 202
 Partie centrale; 1er étage, salon de l'Abondance, n° 92.

384. Siége de Fribourg *Ibid.*
 Aile du nord; rez-de-chaussée, salle n° 10.

385. Prise de Tabago 205
 Pavillon du Roi; rez-de-chaussée.

386. Prise de Gand .. 206
 Aile du nord; rez-de-chaussée, salle n° 10.

387. Prise d'Ypres .. 208
 Partie centrale; 1er étage, salon de l'Abondance, n° 92.

388. Prise d'Ypres .. *Ibid.*
 Aile du nord; rez-de-chaussée, salle n° 11.

389. Prise de Leewe 210
 Partie centrale; 1er étage, salon de l'Abondance, n° 92.

390. Prise de Leewe *Ibid.*
 Aile du nord; rez-de-chaussée, salle n° 11.

391. Combat de Chio 212
 Pavillon du Roi; rez-de-chaussée.

TABLE. 357

Pages.

392. Louis de France, duc de Bourgogne, est présenté au roi... 212
Partie centrale; 1^{er} étage, salon du Grand-Couvert, n° 103.

393. Bombardement d'Alger par Duquesne.................... 214
Pavillon du Roi; rez-de-chaussée.

394. Bombardement de Gênes............................. Ibid.
Pavillon du Roi; rez-de-chaussée.

395. Prise de Luxembourg................................ 216
Partie centrale; 1^{er} étage, salle de Billard, n° 126.

396. Prise de Luxembourg................................ Ibid.
Partie centrale; 1^{er} étage, salon de Mars, n° 95.

397. Combat d'un vaisseau français contre trente-cinq galères d'Espagne.. 219
Pavillon du Roi; rez-de-chaussée.

398. La Salle découvre la Louisiane...................... 220
Pavillon du Roi; rez-de-chaussée.

399. Réparation faite au roi par le doge de Gênes, Francesco-Maria Imperiali... 222
Partie centrale; 1^{er} étage, salon du Grand-Couvert, n° 103.

400. Bombardement de Tripoli............................ 225
Pavillon du Roi; rez-de-chaussée.

401. Soumission de Tunis................................. 227
Pavillon du Roi; rez-de-chaussée.

402. Bombardement d'Alger par le maréchal d'Estrées...... 228
Pavillon du Roi; rez-de-chaussée.

403. Prise de Philipsbourg............................... 229
Aile du nord; rez-de-chaussée, salle n° 12.

404. Prise de Manheim................................... 231
Aile du nord; rez-de-chaussée, salle n° 12.

405. Combat naval de la baie de Bantry................... 232
Pavillon du Roi; rez-de-chaussée.

	Pages.
406. Bataille de Fleurus................................	236

Partie centrale; 1er étage, salle dite des Valets de pied, n° 107.

407. Bataille navale de Beveziers...................... 240

Pavillon du Roi; rez-de-chaussée.

408. Bataille de Staffarde............................. 241

409. Siége de Mons. Investissement de la place.............. 243

Partie centrale; rez-de-chaussée, salle n° 26.

410. Prise de Mons.................................... 245

Partie centrale; 1er étage, salon de Mercure, n° 96.

411. Pris de Mons..................................... Ibid.

Partie centrale; 1er étage, salon de Mars, n° 95.

412. Jean Bart sort du port de Dunkerque, avec son escadre, à travers une flotte anglaise........................ 248

Pavillon du Roi; rez-de-chaussée.

413. Combat de Leuze................................. 249

Aile du nord; rez-de-chaussée, salle n° 12.

414. Combat de Leuze................................. Ibid.

Partie centrale; 1er étage, salle dite des Gardes du corps du Roi, n° 108.

415. Siége de Namur. Investissement de la ville et des châteaux... 254

Partie centrale; rez-de-chaussée, salle n° 26.

416. Siége de la ville et des châteaux de Namur............. 256

Partie centrale; 1er étage, salon de Mars, n° 95.

417. Siége de la ville et des châteaux de Namur............. Ibid.

Partie centrale; 1er étage, salon du Grand-Couvert, n° 103.

418. Bataille de Steinkerque............................ 258

419. Institution de l'ordre militaire de Saint-Louis........... 259

Partie centrale; 1er étage, salle dite des Gardes du corps du Roi, n° 108.

TABLE. 359

Pages.

420. Prise de Roses.................................... 260
Aile du nord; rez-de-chaussée, salle n° 12.

421. Combat naval de Lagos ou de Cadix................... 262
Pavillon du Roi; rez-de-chaussée.

422. Expédition de M. de Coëtlogon à Gibraltar.............. 265
Pavillon du Roi; rez-de-chaussée.

423. Expédition de Malaga............................. *Ibid.*
Pavillon du Roi; rez-de-chaussée.

424. Bataille de Nerwinde.............................. 269
Partie centrale; 1er étage, salle dite des Valets de pied, n° 107.

425. Bataille de la Marsaille............................ 272
Aile du midi; 1er étage, galerie des Batailles, n° 137.

426. Prise de Charleroi................................ 276
Partie centrale; 1er étage, salon du Grand-Couvert, n° 103.

427. Prise de Palamos................................. *Ibid.*
Aile du nord; rez-de-chaussée, salle n° 12.

428. La flotte anglaise repoussée de devant Brest............. 277
Pavillon du Roi; rez-de-chaussée.

429. Combat naval du Texel............................ 281
Pavillon du Roi; rez-de-chaussée.

430. Louis XIV reçoit le serment de Dangeau, grand maître de l'ordre de Notre-Dame du mont Carmel et de Saint-Lazare. 283
Aile du nord; rez-de-chaussée, salle n° 12.

431. Combat dans la mer du Nord........................ *Ibid.*
Pavillon du Roi; rez-de-chaussée.

432. Duguay-Trouin disperse une flotte escortée par trois vaisseaux de guerre hollandais................................ 285
Pavillon du Roi; rez-de-chaussée.

433. Quatre vaisseaux français dispersent une flotte anglaise..... 286
Pavillon du Roi; rez-de-chaussée.

TABLE.

Pages.

434. Bombardement de Carthagène........................ 287
Pavillon du Roi; rez-de-chaussée.

435. Prise d'Ath... 288

436. M. de Pointis avec cinq vaisseaux attaque sept vaisseaux anglais.. 289

437. Prise de trois vaisseaux anglais par M. de Nesmond........ 290
Pavillon du Roi; rez-de-chaussée.

438. Combat de M. d'Iberville contre trois vaisseaux anglais...... *Ibid.*
Pavillon du Roi; rez-de-chaussée.

439. Prise du fort de Bourbon par M. d'Iberville............... 291
Pavillon du Roi; rez-de-chaussée.

440. Mariage de Louis de France, duc de Bourgogne, et de Marie-Adélaïde de Savoie.................................. 294
Partie centrale; 1er étage, salon du Grand-Couvert, n° 103.

441. Philippe de France, duc d'Anjou, déclaré roi d'Espagne (Philippe V)... 296
Partie centrale; 1er étage, salon du Grand-Couvert, n° 103.

442. Prise de quinze vaisseaux hollandais par neuf vaisseaux français. 298
Pavillon du Roi; rez-de-chaussée.

443. M. de Coëtlogon prend quatre vaisseaux hollandais et en coule à fond un cinquième à la hauteur de Lisbonne.......... 300
Pavillon du Roi; rez-de-chaussée.

444. Prise d'Aquilée par M. Duquesne-Monier................ 301
Pavillon du Roi; rez-de-chaussée.

445. Combat à la hauteur d'Albardin....................... 303
Pavillon du Roi; rez-de-chaussée.

446. Prise de Brisach..................................... 305
Aile du nord; rez-de-chaussée.

447. Bataille de Spire.................................... 306

TABLE. 361

	Pages.
448. Bataille navale de Malaga	307

Pavillon du Roi; rez-de-chaussée.

449. Combat naval livré par le chevalier de Saint-Pol contre les Anglais.......... 310

Pavillon du Roi; rez-de-chaussée.

450. Bataille de Cassano.......... 312

Partie centrale; 1ᵉʳ étage, salle de Billard, n° 126.

451. Combat livré par le chevalier des Augers contre les Hollandais. 315

Pavillon du Roi; rez-de-chaussée.

452. Combat dans la mer du Nord.......... 316

Pavillon du Roi; rez-de-chaussée.

453. Bataille d'Almanza.......... 317

454. Combat dans la Manche.......... 319

Pavillon du Roi; rez-de-chaussée.

455. Prise des lignes de Stolhoffen.......... 321

456. Levée du siége de Toulon.......... 322

457. Siége de Lérida.......... 324

Partie centrale; rez-de-chaussée, salle n° 26.

458. Prise de Lérida.......... 326

Aile du nord; rez-de-chaussée, salle n° 12.

459. Combat du cap Lézard.......... 327

Pavillon du Roi; rez-de-chaussée.

460. Prise du vaisseau *le Glocester* par Duguay-Trouin.......... 331

Pavillon du Roi; rez-de-chaussée.

461. Bataille de Villaviciosa.......... 332

Aile du midi; 1ᵉʳ étage, galerie des Batailles, n° 137.

462. Prise de sept vaisseaux anglais, hollandais et catalans par M. de l'Aigle.......... 336

Pavillon du Roi; rez-de-chaussée.

463. Prise de Rio-Janeiro................................ 337
 Pavillon du Roi; rez-de-chaussée.

464. *La Fidèle*, *la Mutine* et *le Jupiter*, contre trois vaisseaux hollandais.................................... 339
 Pavillon du Roi; rez-de-chaussée.

465. Bataille de Denain................................. *Ibid.*
 Aile du midi; rez-de-chaussée, galerie des Batailles, n° 137.

466. Congrès de Rastadt................................ 343
 Aile du nord; rez-de-chaussée, salle n° 12.

FIN DE LA TABLE DU DEUXIÈME VOLUME.

www.ingramcontent.com/pod-product-compliance
Lightning Source LLC
Chambersburg PA
CBHW071614220526
45469CB00002B/335